KB187821

디자이너의 유학

디자이너의 유학

**영국 왕립 예술대학 출신
아트 디렉터의 유럽 디자인
유학 가이드**

－설수빈 지음

시작하며

대기업 디자이너로 5년. 꼬박꼬박 나오는 월급과 저렴하고 맛있는 회사 식당 음식에 익숙해질 무렵, 다잡은 마음에 대출을 더해 영국으로 유학을 떠났다. 유학을 가기 전에도 고민이 많았지만, 가고 나서도 많았으며, 끝내고서는 더욱더 많아졌다. 떠나지 않으면 평생 후회할 것 같아서 갔는데, 가 보니 떠난 것을 후회할 수도 있겠구나 싶을 만큼 힘든 일도 많았다. 그럼에도 불구하고 한국에서는 결코 만날 수 없었을 유럽에서의 다양한 기회와 인연들이 내 커리어, 삶의 기준과 방향을 바꾸어 놓았다. 인터넷 검색으로 찾을 수 있는 정보를 넘어, 내가 직접 겪고 느낀 경험과 지식을 담아 디자인 유학에 대해 썼다. 개인적인 경험과 주관적 판단을 바탕으로 쓴 만큼 모든 디자인 유학생의 경험을 대변할 수 없다는 것을 잘 알고 있기에 부족한 시선으로 세상에 글을 내놓는 것이 조금 두렵기도 하다. 하지만 두려울 때마다 다른 사람의 경험이 절실했던 유학 준비생 시절을 떠올리며 용기 내어 한 글자씩 써 내려갔다. 이 책이 디자인 유학의 시작, 과정, 끝에서 마주치는 모든 선택의 기로에서 독자들에게 좋은 길잡이가 되기를 바란다. 그리고 그렇게 모두의 선택이 최선의 선택이 되기를.

차례

선택보다 밸런스

시간이 흐르자 등 뒤로 해가 떠올랐다. 아침 해가 만들어 내는 따스한 빛과 그림자의 움직임을 피부로 느끼면서 물레를 차니 황홀감이 드는 동시에 피곤이 싹 가셨다. 씻고 아침 수업을 들으러 갈 에너지가 충전됐다. 그때부터였다. 작업하면서 받은 피로와 스트레스를 다른 작업의 성취감으로 상쇄시키는 방법을 터득한 것이. 그리고 그 두 영역 사이에서 밸런스를 찾는 것이 일과 삶의 밸런스를 찾는 것만큼이나 중요하다는 것을.

첫 번째 밸런스:
디자인과 공예

열 살 때, 여느 날처럼 부엌과 거실 사이 바닥에 엎드려 그림을 열심히 그리고 있었다. 엄마가 오더니 내가 그리던 그림을 보고, "우리 수빈이, 나중에 건축가 되면 되겠네!"라고 했다. 엄마의 관심에 기뻤던 나는 건축가가 무엇인지 되물었다. 당시 또래 여자 친구들 대부분의 장래 희망은 간호사, 선생님, 가수였으므로 나는 건축가라고 말하며 주목받는 것을 좋아했다. 나중에야 알게 되었지만 그때 내가 그렸던 것은 부엌 입면도였다. 물론 열 살짜리가 입면이 뭔지 알 리가 없었다. 그때부터 다른 친구들이 놀이터에서 경찰과 도둑 놀이를 할 때 아파트 분양 전단지에 나온 도면들을 스크랩하고, 두꺼운 도화지를 자르고 이어 붙여 미니어처 가구들을 만들면서 놀곤 했다.

그렇게 사춘기 내내 건축이 정확히 뭔지도 모른 채 꿈을 키워나갔는데 고등학생이 되고서야 내가 수학을 정말 못한다는 것을 깨달았다. 내 수학 실력으로는 이과에, 즉 건축학과에 갈 수 없었다.

나는 영리하게 건축가에서 인테리어 디자이너로 진로를 변경했고, 다소 늦은 나이에 입시 미술을 시작했다. 지금도 수학은 잘했으면 좋겠지만, 당시 형편없는 수학 성적 때문에 어쩔 수 없이 디자인을 선택하게 된 것을 굉장히 감사하게 생각한다. 나는 건축처럼 프로젝트 규모가 큰 일일수록 오히려 답답함을 느끼기 때문이다. 그 큰 규모 안에서 모든 곳에 내 손이 닿을 수 없다는 것을 깨닫고, 그에 대한 죄책감과 불편함을 이겨 내는 것이 항상 힘들었다.

홍대 근처에서 소위 텐 투 텐ten to ten, 아침 열 시부터 밤 열 시까지 하루에 세 번씩 시험을 치르며 혹독하게 미대 입시를 준비했고, 여느 친구들처럼 수능에서는 시원하게 미끄러졌다. 나와 수능

성적표를 번갈아 보던 미술학원 선생님의 곤란한 표정을 잊을 수 없다. 낮은 성적으로 괜찮은 대학에 가려면 전략을 잘 짜야 했다. 선생님의 지휘 아래, 인테리어 디자인과가 있는 학교를 고른 뒤 일단 합격선이 제일 낮은 과로 입학해서 해당 과로 전과하는 전략을 세웠다. 그렇게 갑자기 나는, 아무것도 모르는 채 공예를 시작하게 되었다.

당시 우리 학교 공예과는 목칠, 도자, 섬유, 금속, 이렇게 네 가지 공예 기법을 1학년 동안 기초적으로 학습하는 커리큘럼이 있었다. 그 후 학생들은 그중에서 자신의 관심에 따라 세부 전공을 선택하여 2학년부터 본격적으로 전공 과정을 밟았다. 이러한 과정 덕분에 나는 짧은 기간 동안 네 가지의 다양한 공예 기법을 얕게나마 습득하게 되었고, 그 뒤 2학년 때 공간 디자인과 건축 디자인을 가르치는 환경 디자인과로 전과했다. 디자인을 본격적으로 배우기 전에 공예를 미리 접한 경험은 디자이너(또는 작가, 아트 디렉터, 무엇이든 만드는 사람)로서 나의 여정에 결정적인 역할을 했다. 디자인을 배우기 전 공예라는 필터를 내 앞에 씌우게 되면서 조금은 다른 시각과 민감함과 깊이로 디자인을 대할 수 있었다. 공예를 통해 다양한 소재와 그 특성, 그리고 그것을 어떻게 조작하고 변형시킬 수 있을지에 대한 감각을 얻었다. 또한 디테일에 대한 세심한 주의와 정교함, 무엇보다 완성도를 높이는 데 필요한 인내와 끈기를 키울 수 있었다. 손으로 무언가를 만들어 보는 과정에서는 실험과 시행착오를 통해 학습하게 된다. 작은 실패에 일희일비하지 않고 오랫동안 궁둥이를 붙인 채 일할 수 있는 체력과 마음가짐은 공예로부터 배웠다.

학부 시절 중 가장 선명하게 기억나는 순간이 있다. 환경 디자인과로 전과한 후 연속해서 밤샘 작업을 하던 어느 날 새벽 5시쯤에 조별 과제가 끝났다. 친구들은 잘 곳을 찾으러 갔고 나는 홀로 캄캄하고 텅 빈 물레실로 내려갔다. 과제가 아닌 작업을 하고 싶었다. 그 어떤 것이라도 좋으니 나를 위해 무언가를 만들고 싶었다. 무엇을

만들겠다는 생각도 없이 흙 한 덩이를 꺼내 물레를 차기 시작했고, 시간이 흐르자 등 뒤로 해가 떠올랐다. 아침 해가 만들어 내는 따스한 빛과 그림자의 움직임을 피부로 느끼면서 물레를 차니 황홀감이 드는 동시에 피곤이 싹 가셨다. 씻고 아침 수업을 들으러 갈 에너지가 충전됐다. 그때부터였다. 작업하면서 받은 피로와 스트레스를 다른 작업의 성취감으로 상쇄시키는 방법을 터득한 것이. 그리고 그 두 영역 사이에서 밸런스를 찾는 것이 일과 삶의 밸런스를 찾는 것만큼이나 중요하다는 것을.

2학년 때 청담동의 한 가구 편집숍에서 인턴 및 파트타이머로 일하게 되었는데, 처음으로 가구에도 럭셔리의 영역이 존재한다는 것을 알게 되었다. 처음 보는 가격의 가구였고, 처음 보는 수준과 디자인의 가구였다. 그곳에서 나의 업무는 가구를 손님들에게 설명하고 질문에 응답하는 간단한 것이었다. 당시 그 편집숍에는 조지 나카시마, 클래시콘, 이스태블리시드 앤드 선즈Established & Sons, 비트라, 리빙 디바니, 프리츠한센 등 수준 높고 방대한 컬렉션들이 있었다. 근무를 하며 여유 시간에는 그곳에 있던 각 브랜드의 카탈로그와 책, 자재 샘플들을 들여다보고 공부할 수 있었다.

결정적으로 나의 뮤즈인 아일랜드 디자이너 아일린 그레이Eileen Gray의 작업물들과 조우하며 내 디자인 커리어의 중요한 전환점을 맞게 됐다. 한번은 매장에서 아일린 그레이의 작은 전시를 열었는데, 그때 전시 배치 계획과 연출 등을 도왔다. 건축과 인테리어, 가구를 포함한 모든 홈 액세서리까지 디자인했던 토털 디자이너. 그런 그레이의 디자인 철학이 집대성되어 총체 예술의 진면모를 느낄 수 있는 별장인 '빌라 E-1027'. 영화 〈욕망의 대가The Price of Desire〉를 보면, 르코르뷔지에가 그레이가 디자인한 별장인 E-1027를 질투한 나머지 나체로 벽에 멋대로 낙서했던 일화가 나온다. 나는 차마 그 아름다운 건물을 훼손하지는 못하겠지만, 르코르뷔지에의 질투에 어느 정도 공감한다. 그녀의 대표적인 작품인

가구 매장 인엔디자인웍스에서 열렸던 아일린 그레이 전시.

비벤덤 체어와 E-1027 테이블의 디테일과 기능성에 홀딱 반한 스무 살의 나는 말로 다 표현할 수 없는 감탄을 연신 내뱉었다. 아르데코 스타일과 모더니즘을 대표하지만 사실 그녀의 작업들은 너무 미니멀하지도 않고 너무 과하지도 않은 딱 적절한 온도를 가지고 있었다. 또한 각 작품마다 실용성을 충분히 고민했던 그레이의 섬세함이 따뜻하게 느껴졌다. 무엇보다도 아름다웠다. 그녀의 작품으로 인해 가구도 아름다울 수 있다는 것을 알게 되었다. "가구를 디자인하고 만들어야겠다." 그렇게 하루아침에 휴학을 결심하고 목공 아카데미의 수강료 안내문을 아빠에게 보여드렸다. 촘촘한 계획과 철저한 방어진을 준비해 갔더니 아빠는 별말 안 하

두 번째로 만든 의자인 인사이드
아웃 스툴. 인사이드 아웃이라고
의자의 이름을 붙인 것은 그즈음
인간의 이중성에 대해 많이 생각했기
때문이다. 누구나 이중적인 성질을
몸과 마음 안에 구겨 넣고 살아가는데,
불현듯 안에 있던 것들이 밖으로 나올
때가 있다. 그런 모습들마저 모두
나이고, 그런 일이 벌어진다 해도 잘
살아간다는 생각으로 만들었다.

고 승낙해 주었다. 공예로 시작했다가 디자인으로, 또다시 공예로 돌아갔다.

　　내가 처음 목공을 배웠던 목공 아카데미는 판교역에 내려 아주 작은 마을버스를 타고 굽이굽이 들어가야 나오는 외딴 동네에 있었다. 당시에는 근처에 식당도 없고 편의점도 없어서 옛날 구멍가게에서 컵라면을 사서 점심을 때우곤 했다. 왕복 네 시간에 가까운 통학 시간에도 힘든지 몰랐다. 시간이 아깝다는 생각도 들지 않았다. 아마 젊은 패기 덕분에 배우는 것에 대한 두려움도, 수고로움도 적었던 것 같다. 그곳에서 1년 동안 가구 만드는 법을 배우고 숟가락을 깎았다. 나무를 만지는 것은 흙을 만지는 것과 다르면서 같았다. 원물을 다듬어서 그 안에 숨겨진 형태를 찾아내는 것은 내 마음을 다듬어 그 안에서 나를 찾아내는 것과 같다.

두 번째 밸런스:
아트 디렉터와 브랜드 경험 디자이너

학부 4학년 여름방학 때 어느 광고대행사에서 공채 인턴으로 일하게 되면서 종합광고대행사와의 인연이 시작되었다. 아트 디렉터에 대해 알지도 못하면서 무작정 지원하고서는, 막상 붙고 나니 무서워서 학교 도서관에서 '아트 디렉터'가 포함된 제목의 책들을 모두 빌려 보았다. 공간·건축을 공부하는 학부생에게 아트 디렉터는 다소 생소한 타이틀이었으므로, 빌린 책들을 다 읽었는데도 도무지 어떤 일을 하는 직업인지 이해가 가지 않았다. 그 어느 책도 시원하게 설명해 주지 않았다. 뭔가 멋있고 그럴듯한 일을 하는 사람인 것 같긴 했다. '유명한 디자이너들이 아트 디렉터로 불리기도 하는구

나' 정도의 감상만 남았다. 광고대행사의 아트 디렉터로 일하게 되었음에도 이상하게 나는 광고를 만들 것이라고 예상하지 못했다.

광고업계에서는 제너럴리스트가 살아남는다. 당시 나는 한 가지를 깊게 파기보다 여기저기 기웃거리고 헤집어 보기를 좋아했다 (지금까지도 그렇다). 그것을 단점이라고 생각하던 나에게, 광고는 장점이라고 확인시켜 주고 사기를 북돋아 주는 고마운 존재였다. '미에 관해서라면 미디엄medium(예술을 표현하는 수단이나 그 수단에 사용되는 도구)의 구분 없이 빠삭하고 두루두루 잘 해내는 사람', 그게 바로 책에서는 찾을 수 없었던 아트 디렉터의 정의였다. 좋은 레퍼런스 이미지를 골라내는 눈이 있어야 하고, 그래픽 디자인도 어느 정도 할 줄 알아야 하고, 급하면 콘티도 그릴 줄 알아야 하고, 영상 편집도 할 줄 알아야 하고, 촬영할 때 프레임 속 구도와 배치도 볼 줄 알아야 하고, 최근 유행하는 트렌드에 대해 꿰고 있어야 하고, 기본적으로 연령 구분 없이 사람들에 대한 관찰, 즉 세상 돌아가는 것에 관심이 많아야 했다. 결국 사람들의 공감으로 밥을 먹고 살아야 하는 일이니까.

또한 광고대행사의 아트 디렉터는 소위 '크리에이티브'라고 불리는 참신한 아이디어를 내는 것에 특화되어 있어야 했다. 참신한 아이디어는 최대한 다양한 것들을 얕게라도 알고 있는 사람이 떠올리기 쉬우므로(게임 광고를 만들 때, 전적으로 다양한 게임을 해 본 사람들이 아이디어를 낼 때 유리한 것처럼), 나는 적성을 찾은 것 같아 기뻤다. 단시간에 아이디어를 짜내는 훈련도 이 시절에 터득했다. 짧은 인턴 생활이었지만 그 기간 안에 꽤 많은 것들을 배웠다. 대기업의 위계질서, 각자가 가져야 하는 본인의 아이디어에 대한 고집, 진정한 새벽의 힘 등.

우수 인턴으로 선정되었는데도 최종 임원 면접에서 떨어져서 그 회사에 입사하지 못했다. 당연히 합격할 거라고 생각했기 때문에 충격이 더 컸다. 세상이 떠나가라 엉엉 울면서 학교 언덕을 내려갈 때는 스물네 살에 내 인생이 망한 줄 알았다. 그 뒤로 6개월 동안 눈물로 가득한 지옥의 취업 준비를 했고, 다행히 지금의 회사에

신입 공채로 입사했다. 아트 디렉터 인턴을 하면서부터 멋진 크리에이티브 디렉터가 된 모습을 상상하면 달콤했지만, 그렇다고 공간 디자인을 그만하고 싶은 것도 아니었다. 광고 분야에서의 창의성을 가지고 공간 디자인을 하면 더할 나위 없겠다 싶었다. 가끔 광고도 만들면 더 좋고. 마침 회사에는 브랜드 익스피리언스Brand Experience 부문이 있었고, 그 안에 해외 전시와 팝업·리테일 스토어, 무대 디자인 등을 하는 브랜드 익스피리언스 디자이너 직군이 있었다.

　　학부를 선택할 때와 비슷하게 이번에도 전략을 잘 짜야 했다. 내가 원하던 브랜드 익스피리언스 디자이너 직군은 따로 공채를 뽑지 않아서 아트 디렉터 직군으로 입사해서 그 팀으로 가고 싶다는 것을 강력히 어필해야 했다. 서류 심사, 광고 인적성, 세 번의 면접과 실기 테스트를 거쳐 2017년 하반기 공채 아트 디렉터로 입사했다. 인턴 때 전통 광고를 접한 경험이 있었기 때문에 여기저기서 불러서 종종 ATL* 프로젝트의 아트 디렉션도 겸했다. 원하던 밸런스였다.

* 광고는 크게 ATL(Above The Line)과 BTL(Below The Line)으로 나눌 수 있다. ATL은 전통적인 매스 미디어를 사용하여 넓은 대중에게 도달하는 광고 방식이다. TV, 라디오, 신문, 잡지와 같은 전통적인 매체가 이에 해당한다. BTL은 ATL보다 직접적인 방식으로 특정 고객 그룹을 타깃으로 하는 광고 방식이다. 이벤트, 리테일, 팝업 스토어 등 현장에서 소비자를 직접 만나는 브랜드 경험 활동들이 포함된다.

세 번째 밸런스:
대기업 디자이너와 독립 디자이너

예상했지만 입사 초기에는 역시 힘들었다. 당시에는 아직 주 52시간 근무제가 도입되기 전이라 늦은 시간까지 야근하는 날들이 이어졌다. 또한 신입 시절에는 혼자 할 수 있는 것이 아무것도 없고, 하는 것도 없어서 하루 종일 눈치를 보느라 에너지를 많이 썼다. 천근만근의 몸을 이끌고 퇴근하면 바로 쓰러져 잠이 들었다. 퇴근 후 다른 일을 한다는 것은 상상할 수 없었다. 그때는 회사 일을 제외한 내 개인의 미래를 그리기에는 마음의 여유도 시간적 여유도 없었다.

일을 시작하고 보니 생각보다 많은 사람이 유학을 다녀온 것에 놀랐다. 내 주변에는 달랑 삼촌과 교수님들뿐이었는데, 우리 부서에만 해도 절반에 가까운 사람들이 유학을 다녀왔다. 글로벌 기업이기 때문에 프로젝트 대부분이 해외를 기반으로 삼아서 영어로 의사소통이 자유로운, 해외에서 일해 본 경험이 있는 사람들에게 더 많은 기회가 주어졌다. 영어를 못해서 자신의 디자인을 다른 사람의 입을 빌려 프레젠테이션해야 하는 것은 꽤나 괴로운 일이었다. 언어뿐만 아니라 해외에서 생활한 경험이 있는 선배들의 업무 방식과 관점은 조금 달랐고, 결과적으로 해외 파트너사들과 원활한 의사소통을 이끌어냈다.

당시 회사에는 연수 휴직이라는 좋은 제도가 있었다. 특정 조건에 부합하면 2년간 해외 석사 학위를 위해 휴직할 수 있고, 복귀 시 석사 학위를 근속으로 인정해 주어 커리어 패스career path가 끊기지 않도록 임직원을 배려하는 제도였다. 그 제도가 아니었으면 아마 유학을 가지 못했을 것이다. 실제로 많은 선배가 이를 활용해서 유학을 다녀왔고, 나는 그들의 변화와 성장을 눈앞에서 지켜볼 수 있었다. 유학을 가고 싶은 생각은 항상 있었기에, 그 제도의 존재를

한옥 창살의 그리드에서 영감을 받아 디자인한 그리드 체어.

알게 된 순간부터 내 목표는 3년 동안 유학 비용을 모은 뒤 석사 유학을 가는 것이었다.

　　신입사원 시절이 지나고 대리로 승진하면서부터 출근 전과 퇴근 후, 주말에 짬을 내어 조금씩 가구 작업을 할 수 있었다. 회사 일이 싫은 것도 아니었다. 사실 꽤나 회사 생활이 잘 맞았다. 우리나라에서 그 정도 큰 규모의 프로젝트들을 디자인할 수 있는 사람들은 극소수였고, 그런 프로젝트들이 내 포트폴리오에 쌓이는 것이 자랑스러웠다. 반면 많은 경우 규모가 너무 크다 보니 내가 바꿀 수 있는 것들이 많지 않았다. 거기서 오는 상대적인 박탈감과 회의감도 있었다. 가끔은 당황스러울 만큼 내 역할이 컸지만, 대부분 회사와 프로젝트의 의사 결정에 미칠 수 있는 힘은 그리 크지 않았다. 또 브랜드의 디자인 가이드라인 안에서 디자인을 전개해야 했으므로 내 포트폴리오는 온통 하나의 브랜드 컬러로 물들었다. 아이러니하게도

19

후프 체어.

그 브랜드 디자인 가이드라인도 우리 팀에서 만든 것이었다. 만든 가이드라인에 갇힌 셈이었다.

어느 순간부터 '이 회사의 타이틀을 빼면 나는 어떤 디자이너인가?'라는 의문이 들었다. 사람들에게 나를 소개할 때 회사 이름이나 회사 프로젝트를 빼고 달리 소개할 방법이 없었다. 부끄러웠다. 회사 내에서 입지를 다지는 데도, 이후의 커리어를 추구하는 데도 이런 부족한 경력이 경쟁력 있을 것 같지 않았다. 대기업 타이틀은 대외적으로 나의 가치를 올리는 데 효과적이었지만, 내가 어떤 날씨를 좋아하는지 알기도 전에 거대한 우산 안에 갇혀 버린 느낌이 들었다. 사실은 비 맞는 것을 좋아할지라도 맞은 적이 없으니 이를 알 길이 없었다. 내 안에서 초라함, 부끄러움, 공허함이 계속 우러나왔다.

나를 독립 작가·디자이너의 길에 본격적으로 발을 들이게 만든 것은 다름 아닌 코로나였다. 영국 왕립 예술대학Royal College of Art(이하 RCA) 합격 통지를 받고 유학을 준비하던 차에 코로나가 발생했고, 해외에서 공부하던 친구들이 내쫓기듯 한국으로 들어왔다. 비싼 등록금을 내고 줌으로 수업하고 싶지는 않았으므로 1년 안에 상황이 마무리되길 기도하며 입학 유예를 결정했고, 그렇게 1년 동안 한국에 발이 묶였다.

1년을 통째로 낭비할 수는 없었다. 강제로 주어진 시간 동안 뭐라도 하자 싶어서 그동안 노트북에 조금씩 저장해 놓았던 가구 디자인을 꺼내 다듬기 시작했다. 아직 회사에 다니던 때라 출근 전과 퇴근 후, 주말밖에 작업할 시간이 없었다. 그래도 '나의 것'을 작업하는 것이 얼마나 재미있던지. 오전 7시에 동대문 시장에 갔다가 회사로 출근하고, 밤 9시에 가구 검수를 보러 가는 등 하루를 쪼개 살았다. 몸은 피곤해도 아침에 세수하면서 거울을 볼 때마다 가슴이 뛰었다. 흥미로운 점은 회사 일인 브랜드 익스피리언스 디자인과 가구 디자인이 굉장히 다른 데도 시너지를 만들어 낸다는 점

이었다. 회사 프로젝트를 위한 레퍼런스를 찾다가 가구 아이디어를 얻기도 하고, 가구 작업을 하다가 안 풀리던 회사 프로젝트의 디자인 디테일을 풀기도 했다. 서로 핑퐁을 하며 내 안에 공존하는 두 분야의 디자이너를 보며 희열을 느꼈다. 완벽한 밸런스였다.

그동안 틈틈히 작업한 '코리안 아르데코' 컬렉션으로 2020 서울디자인페스티벌 '영 디자이너' 프로모션에 지원했고, 선정되어 가구 디자이너로서 데뷔를 했다. 부스를 배정받고, 페인트를 칠하고, 시트지로 내 이름을 크게 붙였다. 코로나에 대한 사람들의 경계심이 가장 심한 시기였음에도 꽤 많은 사람이 전시장을 찾아서 내 가구들을 발견하고 좋아해 주었다. 회사 프로젝트가 잘되어서 칭찬받을 때 느끼는 보람과는 또 다른 감정이 들었다. 운 좋게 여러 곳에서 전시와 화보 촬영 등을 제안했고, 선망하던 영국의 디자인 웹 매거진인 〈디진Dezeen〉에 단독 인터뷰가 실리기도 했다. 그렇게 회사 이름을 뗀 '디자이너 설수빈'으로서의 여정도 시작되었다.

이렇게 나는 둘 중 하나를 선택해야 하는 상황에 놓였을 때 하나만 선택하기보다는 어떻게 해야 둘 다 가질 수 있을까를 고민했다. 어쩌면 하나를 선택해서 그 길만 좇는 것이 더 쉬운 여정이었을지 모른다. 욕심도 많고, 그만큼 미련도 많기 때문에 무엇을 포기하는 게 항상 쉽지 않았다. 그렇게 여러 가지를 이고, 지고, 끌고 가는 바람에 항상 숨을 헐떡였고 모든 여정이 벅찼다. 혼자 번갈아 가며 시소를 타는 것 같았다. 그래도 욕심 가득하게 손에 다 쥔 채로 살다 보니, 그때 그때 쓸 수 있는 무기와 도구들이 많아져서 좋았다. 그때도, 지금도, 그리고 높은 확률로 앞으로도, 나는 다 하고 싶다. 다 잘하고 싶다. 아무것도 포기하지 않게 해 달라고 기도한다.

2020 서울디자인페스티벌.

Chapter 2

유학을 결정할 때 고려해야 할 것들

자신만의 '왜'를 찾기가 조금 어렵다면 현재 자신의 삶을 분석해 보는 것도 좋은 방법이다. 지금 내 현재 상태와 삶의 어떤 부분이 만족스럽고 어떤 부분이 불만족스러운지. 현재 만족스러운 부분이 불편하게 바뀌는 것을 감수하고라도 불만족스러운 부분을 개선하고 싶은지. 그리고 그 불만족스러운 부분은 어떤 식으로 개선되면 좋을지.

왜 가고 싶은지

인생에서 '남는 시간'이란 없기에 어떤 일에 1~2년의 세월을 통째로 할애하는 것은 인생 어느 단계에서나 꽤나 큰 결정일 것이다. 그래서 최선을 다해서 열심히 고민해야 한다. 도대체 내가 왜 지금의 환경을 두고 다른 환경에 놓이고 싶은지에 대해서. 떠나기 전에 왜 유학을 가고 싶은지에 대한 이유를 구체화한다면 돌아온 뒤 유학의 가치를 스스로 평가할 때 좋은 지침이 되리라 생각한다.

　　사소한 목표라도 분명한 이유가 있다면 그것으로 충분하다. 성취도 측면에서 '그냥 가야 할 것 같아서' 혹은 '요즘 모두가 가니까'의 태도를 가진 사람들과 '이 스튜디오를 운영하는 교수는 이런 작업을 하는데, 사회 문제를 바라보는 그의 시선을 배우고 싶어서' 혹은 '이 학교는 머티리얼 리서치 센터가 잘 되어 있다던데 그곳에서 버섯균사체에 대한 실험과 연구를 해 보고 싶어서'와 같은 구체적인 계획과 의도를 가진 사람들의 성취도는 한국과 유럽의 물리적 거리만큼이나 차이가 난다.

　　자신만의 '왜'를 찾기가 조금 어렵다면 현재 자신의 삶을 분석해 보는 것도 좋은 방법이다. 지금 내 현재 상태와 삶의 어떤 부분이 만족스럽고 어떤 부분이 불만족스러운지. 현재 만족스러운 부분이 불편하게 바뀌는 것을 감수하고라도 불만족스러운 부분을 개선하고 싶은지. 그리고 그 불만족스러운 부분을 어떻게 개선하면 좋을지. 나의 경우 만족스러운 부분은 대기업의 안정된 수입과 복지 혜택이었고, 불만족스러운 부분은 디자이너로서의 정체성과 목소리를 잃어 간다는 점이었다. 또한 스스로에 대한 끊임없는 의심과 불확신도 한몫했다. "내가 외국에서 디자인 교육을 받았다면 좀 더 나은 디자이너가 되었을까?" 하는 의구심은 좀처럼 사그라지지 않았고, 경험해 보지 않는 이상 사라지지도 않을 것이었다. 만족스

러운 부분을 포기하면서라도 불만족스러운 부분을 개선해야 했다. 그렇게 하고 싶었다.

유학 비용이 얼마나 드는지

은행에 가서 처음으로 대출을 받았을 때, 나는 비로소 어른이 되었다. 그 큰 금액이 통장으로 들어왔을 때, 이를 갚지 못하면 신용불량자가 되리라는 생각에 덜덜 떨리는 손을 감추지 못했다. 내가 이 정도 금액의 대출을 받을 수 있는 사람이라는 것이 신기하면서도, 겨우 이 정도의 금액으로 평가되고 분류받는 사실이 꽤나 꺼림칙했다. 통장에 찍힌 숫자가 날 갑자기 엄청난 책임감을 가진 어른으로 만들었다. 반쯤 넋이 나가 은행에서 회사로 돌아가던 길이 아직도 생생하다. 유난히도 날씨가 좋았던 봄날이었다.

약 4년 동안 번 돈을 싹싹 끌어모으고 대출을 최대한도로 받았는데도 돈이 조금 모자랐다. 대부분 영국 대학의 석사 과정이 1년짜리인 것과 달리 RCA는 몇 년 전까지 2년 과정을 고수했다. 나는 경험적으로는 운이 좋았지만 금전적으로는 운이 나쁘게 마지막 2년 과정 졸업생이 되었다. 왕실 마크를 달고 있어서 RCA는 영국에서, 아니 유럽 전체에서 가장 학비가 비싼 예술 학교였다.* 그럼에도 RCA 합격 통지를 받았을 때, 돈이 모자란다는 이유로 다른 학교를 선택하고 싶지는 않았다. 유학을 가지 않으면 평생 후회할 것 같았던 것처럼, 오랫동안 목표했던 RCA를 부족한 유학 자금 때문에

* 2021년 2년 과정 기준으로 학비는 59,000파운드(한화 약 9,900만 원)였다. 과정마다 학비가 상이할 수 있고, 매해 달라지므로 학교 웹사이트에서 최신 정보를 확인해야 한다.

가지 못하면 평생 후회할 것 같았다. 이후에 돈이 생기고 돈을 벌 때마다 그 순간을 떠올리며 후회하면서 살 것 같았다.

여러 방면으로 국내외 장학금을 알아보았으나, 세상은 예술대학 유학생들은 모두 부유하다고 생각하는 것 같았다. 나이, 디자인·예술, 유학, 이 삼박자를 모두 충족시키는 장학금은 국내외 할 것 없이 어디에도 없었다. 그렇게 나는 성인이 되고 처음으로 완벽히 계획하지 않은, 뒷부분이 잘려 나간 장기 계획을 실행하기 시작했다. 유학을 가기 전에는 '어떻게든 되겠지'라는 생각으로 행동해 본 적이 없었다. 계획 세우기를 좋아하고 계획이 틀어지면 불안해하는 철저한 계획형 인간인 내가, 미래의 나에게 나를 맡기는 큰 일탈을 처음으로 해 본 것이다. 물론 그 선택이 나중에 얼마나 큰 불안함을 가져다줄지 그때는 몰랐다.

유학이 처음이었던 나에게 변수를 계산할 수 있는 능력 같은 것은 없었다(실제로 영국이 아닌 다른 나라에서 유학해 본 경험이 있는 친구들은 비교적 유학생으로서 마주하는 문제들을 해결하는 능력이 높았다). 2년 동안 시간이 멈춰 있는 것도 아니므로 물가상승률을 고려해서 계획했던 예산보다 1.5배는 넉넉히 잡았어야 했다. 막상 가 보니 생각보다 파트타임으로 벌 수 있는 돈이 적었고, 내가 있는 2년 동안 임대료를 포함한 런던의 물가가 무지막지하게 상승했으며, 러시아와 우크라이나 전쟁으로 전기·가스 요금 폭탄을 맞는 탓에 예산은 턱없이 부족했다.* 또한 작업을 할 때에도 한국에서는 당연했던 재료 및 설비, 서비스가 영국에 존재하지 않거나 턱없이 비쌌다. 그나마 10년간 서울에서 쌓아 온 내 나름의 노하우(패션 부자재는 동대문종합시장, 만들기 재료는 방산시장, 가죽과 피할 작업은 성수동, 명함과 프린트는 24시간 충무로 인쇄 골목, 뭐든지 후딱 만들 때는 을지로, 저렴한 금속 가공 샘플들은 경기도 등) 없이

* 런던 2존 스튜디오(원룸) 기준으로 임대료는 관리비를 포함해서 약 1,300파운드(한화 약 220만 원)였고, 재료비 및 생활비로 매달 약 1,200파운드(한화 약 200만 원)가 들었다.

작업을 한다는 것은 말 그대로 학부 1학년생으로 돌아가는 것과 같았다. 어쩔 수 없이 돈을 써 가면서 런던 땅에서는 어떤 게 좋고 나쁜지 처음부터 배워야만 했다.

　　가족으로부터의 금전적인 지원이 전혀 없었음에도 불구하고 가장 비싼 학교를 갈 수 있었던 것은 대기업에 취직해서 비교적 높은 연봉을 받고 있었기 때문이다. 높은 연봉은 덕에 더 많은 금액의 대출이 가능했고, 저렴한 대출이자 혜택을 받을 수 있었다. 모든 것을 끌어모아서 어렵사리 갈 용기를 낼 수 있었다. 연수 휴직을 한 터라 유학이 끝난 뒤 돌아갈 곳이 있다는 안정감 덕분에 대출을 받는 것도 그렇게 부담스럽지는 않았다. 갚아야 할 기존 대출금이 있었다던가, 대기업에 다니지 않았다던가, 연수 휴직 제도가 없었다면, 이 중 하나라도 해당되었더라면 유학은 꿈과 후회로만 남았을 것이다. 운이 좋았다.

　　유학을 가서 사람들에게 쉽게 오해받았던 것 중 하나는 바로 집안 살림이 넉넉할 것이라는 거였다. 실제로 그곳에서 만난 친구들 중에 당장 다음 달 임대료를 걱정하지 않아도 되는 친구들이 대부분이었고, 그런 친구들 주변에 있다 보니 나도 비슷한 수준으로 여겨졌다. 나처럼 자력으로 유학을 온 사람들은 굉장히 드물었고, 내 사정을 말하면 친구들은 멋있다는 말을 연발했다. 그때마다 상대적 박탈감과 자립심에 대한 뿌듯함에 동시에 휩싸였다. 혼란스러운 감정에 갈팡질팡하면서도 나는 결국 이겨 냈다. 돌아오는 대출 만기일마다 덜덜 떨었고, 학기 중 없는 시간을 쪼개 파트타이머로 일하면서도 작업에 드는 비용은 아끼지 않았다. 돈에 대한 불안감 때문에 하루하루가 괴로웠으나 돈으로 환산할 수 없는 경험을 얻었으니 그 불안을 기꺼이 감수할 용기를 낼 수 있었음에 감사한다.

유학 환경이 나와 맞는지

"다 거기서 거기니, 도시를 보고 가라."

유학을 준비하며 내가 들었던 가장 인상적인 조언 중의 하나는 석사 과정에서 배울 수 있는 것은 비슷하니 살며 경험하고 싶은 도시를 고르라는 조언이었다. 학교 이름보다 도시. 처음에는 의아했지만, 지금은 아마 그것이 가장 현명한 조언일지도 모른다는 생각을 한다. 결국 유학도 삶이다.

사람마다 영감을 얻는 환경이 다르다. 어떤 이는 숨 막히게 아름다운 자연환경에서 영감을 받고, 어떤 이는 복잡한 도시 속에서 영감을 받는다. 나는 여행을 갈 때 항상 도시를 선택했다. 아름다운 자연 경관에 크게 감명을 받는 편이 아니었고, 도시의 삶이 답답하지도 않았다. 서울 같은 복잡한 도시의 끊임없는 흐름을 좋아했다. 알프스에서 스키를 타고 캠핑을 하는 것보단 도시의 박물관에서 전시를 보고, 빈티지 마켓과 여러 가게들을 둘러보고, 로컬 베이커리를 찾아내는 것이 더 좋았다. 나는 영락없는 도시 사람이었다.

학교를 지원하기 전에 휴가차 염두에 두고 있던 학교들을 미리 가 볼 수 있었다. 미리 방문해서 직접 보고 경험한 것이 학교를 결정하는 데에 크게 작용했고, 스스로 비교·분석 할 수 있는 좋은 기준을 세우는 데 도움이 되었다. 물론 당시 런던의 밝은 여름 날씨에는 속았지만. 그 당시 거주하던 친구들이 장난스럽게 런던의 좋은 날씨는 일 년 중 한 달뿐이라며 농담을 했었는데, 실제로 런던의 가을과 겨울은 친절하지 않았다. 여행했을 때 맛있게 먹었던 런던의 음식에도 속았다. 그것은 여행 중이던 나의 지출 수준 때문이었다. 실제로 유학 중에는 패티에서 종이 맛이 나는 학교 학생 식당의 버거와 웨이트로즈나 테스코 같은 슈퍼마켓에서 메인, 스낵, 드링크 세트를 4파운드에 판매하는 밀딜meal deal로 끼니를 때우곤 했다. 한

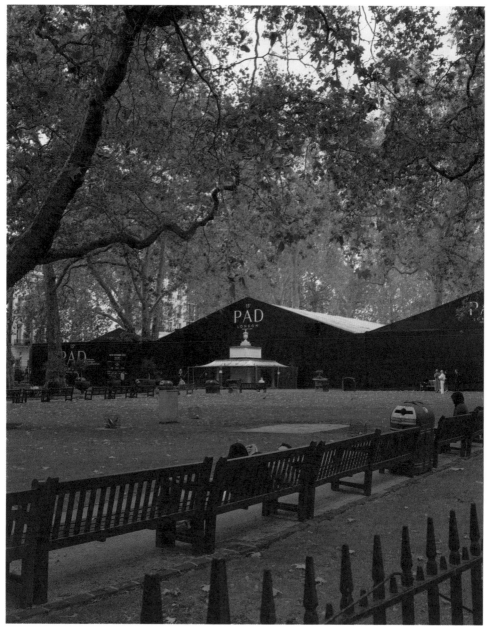

패드 런던(PAD London)은 패드 파리의 자매 페어로 주로 20세기의 모던 디자인 및 공예품들을 취급한다. 장인 정신을
추구하는 빈티지 작품부터 신진 디자이너의 작품까지 영국을 포함한 유럽의 여러 갤러리들이 다양한 작품들을 출품한다.
평면적인 작업보다 입체적인 오브제들이 주를 이루는 페어다.

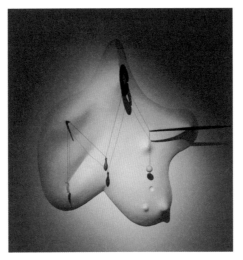

2021년 10월에 런던 바비칸 센터에서 열렸던 이사무 노구치의 개인전. 노구치의 대규모 개인전을 쉽게 볼 수 있다는 사실에 놀라웠다.

국에서 먹던 순댓국이나 떡볶이처럼 만 원 미만으로 푸짐하면서 만족스러운 끼니를 해결할 수 있는 곳은 존재하지 않았다.

하지만 나는 서울만큼 런던을 사랑했다. 서울과 마찬가지로 런던에서도 모든 사람이 꿈을 향해 빠른 속도로 달려 가고 있었다. 그 속도가 좋았다. 도시의 곳곳에서 뿜어져 나오는 에너지와 사람들의 열정은 나를 쉬지 못하게 몰아세워 주었다. 무엇보다 런던이라는 도시가 세계에 보여 주는 문화와 예술의 리더십은 나 같은 디자인학도에게 큰 매력이었다. 빅토리아 앤드 앨버트 박물관이나 테이트 모던 미술관 같은 기관은 단순히 전시를 하는 곳이 아니라, 전 세계의 디자인과 예술의 방향성을 결정하는 중심지로 작용한다. 런던에서의 생활은 그런 트렌드와 가까워지는 것을 의미했다. 런던 디자인 페스티벌의 토크 행사에서 에드워드 바버나 제이 오스거비*를 손쉽게 만나고 그들에게 질문할 수 있는 접근성. 학교에서 나와 같이 강연을 듣고 있는 재스퍼 모리슨에게 내 작업을 보여 줄 수

있는 가능성. 패션 위크, 공예 박람회 런던 콜렉트, 디자인 박람회 패드 런던, 아트 페어 프리즈 런던 등 각종 디자인 예술 행사가 열리는 도시에서 손쉽게 그 문화를 접할 수 있는 것이 나에게는 무엇보다 중요했다. 맛없는 피시 앤드 칩스와 끝나지 않는 지하철 파업을 견뎌 낼지언정.

유럽의 여러 국가로 친구들을 보러 갈 때면 좀 더 느린 삶의 속도로 살아가는 곳에서 공부했으면 어땠을지 자주 생각하곤 했다. 그러나 도시 사람의 기질을 가진 나에겐 런던이 맞았다. 내가 추구하던 삶의 방식을 이어갈 수 있는 곳이기 때문이었다. 서울만큼 빡빡한 곳이 아니었다면 나는 오히려 그 느린 속도에 더 혼란스러워했을 테다.

"학업뿐만 아니라 그곳에서의 삶을 함께 고려해라."

이제 내가 누군가에게 조언해 줄 수 있다면 조금 더 설명을 보태 이렇게 말해 주고 싶다. 새로운 환경에 놓이면 자신이 원래 어떤 사람이었는지, 어떤 가치를 중요하게 생각했는지 잊기 쉽다. 많은 유학생이 새로운 환경에 적응하는 과정과 압박감 속에서 자신만의 기준을 잃어버리곤 한다. 유학을 떠난다고 해서 삶이 뚝 끊기거나 새롭게 시작되지는 않는다. 삶의 방식과 방향성을 갑자기 강제로 바꿔야 하는 것도 아니고, 더 나은 미래를 위해서 무조건 참고 희생해야 하는 시간도 아니다. 유학도 삶의 일부이기 때문에 언제 어디에서든 매 순간 최선을 다해서 행복할 수 있는 환경을 스스로 찾고 만들어 가야 한다. 떠나기 전에 어떤 삶을 추구했고, 돌아온 이후에는 어떤 삶을 살고 싶은지가 명확하다면 주체적인 유학 생활을 하면서 원하는 바를 이룰 수 있을 것이다. 또한 그런 자신만의 기준은 유학 중 수많은 결정의 기로에 설 때마다 선명한 길잡이가 되어 줄 것이다.

* 영국에서 가장 유명한 산업 디자인 스튜디오 중 하나인 바버 앤드 오스거비의 창업자들. 두 사람은 RCA에서 공부하면서 처음 만났다.

Chapter 3

준비

솔직히 새로운 전공에 도전할 용기는 없었다. 나 자신을 사람들에게 증명해 보여야 한다는 생각이 강했다. 당시에는 유학은 배움을 위한 것이라기보다 자신을 증명하는 수단으로 여겼다. 내가 잘하는지, 좋아하는지 확실하지 않은 새로운 것을 배우려다가 시간만 허비하는 것이 아닐까 두려웠다. 이러한 걱정 때문에 선뜻 새로운 전공을 선택하지 못했다. 하지만 위험이 큰 만큼 더 큰 성장을 할 수 있는 결정이 될 수 있다.

유학원의 도움을 받지 않고 혼자 준비하는 유학은 외롭고 불안했다. 하지만 내가 직접 구한 정보로 짠 계획은 기업형 유학원이 짜 놓은 것보다 훨씬 더 날카로웠다. 처음엔 회사에 다니면서 유학을 준비했기 때문에 유학원의 도움을 받으면 좀 더 수월하지 않을까 하는 생각이 들어서 상담을 받으러 갔다. 상담 직원은 내 질문마다 "그건 검색해 봐야 알 것 같아요"라고 답변했다. 한 번만 검색해 봤다면 기억할 수 있는 것들이었다. 그런 불성실한 답변은 그들이 나만큼 나의 유학에 열정적이지 않다는 당연하지만 확실한 깨달음을 주었다. 내 미래를 다른 사람 손에 맡기는 것이 불편해져서 유학원을 나왔다. 내가 알고 있는 정보가 더 많은 데다 시행착오를 겪더라도 스스로 알아가고 스스로 책임지는 것이 낫겠다 싶었다.

연락하기

유학원보다 더 정확하고 수준 높은 정보를 얻는 방법은 해당 학교나 학과를 졸업한 사람에게 직접 연락하는 것이다. 나 또한 가고 싶은 학과 및 학교를 졸업한 사람들을 링크트인과 인스타그램을 통해 어렵지 않게 찾아낼 수 있었다. 학교 졸업 전시 웹사이트에서 마음에 드는 작품을 찾아 그 제작자에게 연락하는 것도 좋은 방법이었다.

　가고자 하는 학교와 학과가 어떤 작업 스타일인지, 자신이 그곳에 적응할 수 있는지를 미리 알아보기 위해 졸업 작품을 면밀히 보는 것만큼 확실한 것이 없다. RCA를 포함한 많은 학교가 코로나 이후 온라인 전시를 함께 개최하고 졸업생들의 작품을 아카이빙한다. RCA는 매년 RCA 쇼케이스 웹사이트를 별도로 만든다. 예를 들어 2023년 졸업생들의 작품은 RCA2023로 검색하면 찾을 수 있다.

웹사이트에는 각 학생의 졸업 작품에 대한 세세한 과정과 설명, 학생의 웹사이트 및 연락처가 적혀 있다. 이는 졸업생들이 졸업 이후 다양한 기관 및 회사로부터 연락받을 수 있는 장치이지만, 유학 준비생에게는 학과와 학교에 대해 질문할 수 있는 경로이기도 하다. 마음에 드는 작업을 발견하면 "웹사이트에서 네 작품을 봤어. 정말 좋아, 팬이야!"로 시작하는 메시지나 이메일을 보내면서 학과와 학교생활에 관해 물어보는 것도 좋다. 그들도 유학 준비생이던 시절이 있었으니 그런 연락을 무시하기란 쉽지 않다.

나는 최근 졸업한 한국에 있는 선배들을 소개받거나 인스타그램으로 찾아내 무작정 연락을 하고, 찾아가 만나고, 조언을 구했다. 선배들은 기꺼이 시간을 내어 만나 주었고, 자신들의 경험을 가감 없이 솔직하게 말해 주었다. 그렇게 얻은 정보는 인터넷이나 유학원에서 얻을 수 없는 것들이었고, 이후 학교와 과를 정하는 데 큰 도움이 되었다. 그때부터였다. 나도 내 경험을 토대로 사람들에게 도움을 주고 싶어진 것이다.

졸업생이 아닌 학교와 교수진에게 연락하는 방법도 있다. 학교 입학처나 교수에게 메일 보내는 것을 두려워할 필요가 없다. 지원 시 이해가 안 되는 부분이 있다면 사소한 것이라도 꼭 질문하고 해결한 뒤 넘어 가자. 메일을 주고받은 경험이 있다면 이후 급한 상황에서 도움을 받기 수월하다. 낯선 사람에게 받은 메일보다 소통해 본 사람의 메일에 더 눈길이 가고 책임감이 느껴지기 마련이다.

본인의 작업 내용을 교수에게 메일로 보내며 자신의 스타일이 해당 과와 맞을지 미리 상담해 보는 것도 좋다. 해외 대학들은 한국과 달리 이런 부분에서 자유롭다. 미리 연락하고 질문한다고 해서 부정행위로 간주하지 않는다. 빠른 답변을 받기는 어렵지만, 교수들의 솔직한 피드백을 듣고 진로를 고민해 볼 수 있는 좋은 기회가 될 수 있다.

인테리어 디자인과와 다른 학과 사이에서 고민하던 나는 해당

학과에서 나와 가장 작업 스타일이 잘 맞을 것 같은 교수에게 연락했다. 내 인스타그램 계정을 알려주며 내가 하고 싶은 작업의 방향이 그 과에 적합할지 문의했다. 그는 맞지 않을 것 같다며 다른 학교의 웹사이트 링크를 보내 주었다. 당시에는 그의 냉철함과 솔직함에 적잖이 당황했는데, 실제로 겪어 보니 그의 말대로였다. 내가 추구하는 방향과 해당 학과가 맞지 않았다면 유학은 영영 괴로운 경험으로 남았을 것이다. 그에게 두고두고 감사한 마음을 갖고 있다.

답장이 오지 않는다면, 부드럽게 상기시켜 보자(This is a gentle reminder…). 한국처럼 한 번에 빠른 답장을 받으리라 기대하면 마음이 힘들다.

자기소개서

자기소개서와 같은 학업계획서statement of purpose 혹은 지원동기서 motivation letter는 본인의 이야기만으로 채우는 것이 아니라, 학교와 나의 구체적인 연결성이 핵심 내용이 되어야 한다. 이 때문에 이 서류를 쓰기 위해서는 평소 학교에 대한 꾸준한 공부와 관심이 필요하다. 뉴스레터를 구독하여 학교 소식을 받아보고, 인스타그램과 링크트인 페이지를 팔로우하여 소식을 받아보는 등 본인이 가고 싶은 학교에서 일어나는 최신 뉴스들을 놓치지 않는 것이 좋다. 잘 살피다 보면 요즘 이 학교에서 어떤 분야를 중점적으로 지원해 주는지, 학교의 변화하는 방향성은 무엇인지 등 전체적인 흐름을 읽어낼 수 있다.

또한 대부분의 학과가 독자적으로 운영하는 인스타그램 계정의 게시물을 통해 웹사이트에는 나와 있지 않은 알짜배기 정보들을

디자이너의 유학

Subin Seol

About —

Subin Seol is a visionary furniture and interior designer based in London and Seoul, driven by a belief in the transformative power of design. She sees design as more than aesthetics and function; it is a medium for storytelling and narrative exploration.

Seol's design philosophy revolves around merging craftsmanship with narrative to create profound experiences and convey meaningful messages. With her experience as an independent designer, as well as her roles at Samsung as a brand experience designer and art director, Seol brings a unique perspective to her creations.

In 'Matter' platform, emphasizing *'Thinking through making'*, her current project *'Mortality Matters'* is the result of her ultimate interests in craft and narrative, seamlessly blending functionality, aesthetics, and storytelling. Through her creative vision and dedication to narrative-driven craftsmanship, Seol strives to shape immersive environments that inspire, challenge, and leave a lasting impression on those who encounter them.

Recent Exhibitions, Awards, and Features:

- **Korea + Sweden Young Design Award** (June 2023) - Grand Prize - 'Remembrance'
- **Alto University Exclusive Summer School** (May 2023) - Selected as one of five representatives of RCA
- **Dezeen** (April 2023) - Six key trends from Milan design week 2023

RCA2023 웹사이트. 지원하고자 하는 학과나 학생의 이름으로 검색할 수 있다. 각 학생마다 개인 페이지가 주어지고, 제일 상단에서 소개 글과 함께 연락처를 확인할 수 있다. 친한 사람이 졸업생이 아닌 이상 한 명에게 사소한 것을 계속해서 물어보기 어려울 수 있으니 여러 졸업생에게 연락해 보는 것이 좋다. 사람마다 경험이 다르고 그로부터 얻은 요령이 다르기 때문이다. 특히 학교에 대한 후기는 무조건 다양한 사람들에게 들어 봐야 한다.

얻을 수 있다. 나는 인스타그램을 통해 인테리어 디자인과가 아홉 개의 플랫폼으로 나뉘어진다는 것을 알게 되었다.* 플랫폼마다 별도로 학생들이 직접 운영하는 인스타그램 계정도 있었다. 그곳에서 교수에 대한 정보와 최근 졸업생들의 작품을 볼 수 있었고, 그를 활용해 내가 얼마나 그 플랫폼과 전공 과정에 적합한 사람인지를 어필하는 자기소개서를 쓸 수 있었다.

자기소개서는 화상영어 레슨을 통해 많이 교정을 받았다. 한국어로 먼저 쓴 뒤 가능한 데까지 영어로 번역해 보고, 그래머리 Grammerly와 같은 영문법 검사기로 검수하여 지도 시간에 가져갔다. 그렇게 선생들과 함께 이야기하며 피드백을 받고 나면, 다른 사람이 대신 써 주는 것이 아니라 내 목소리가 담긴 글을 쓸 수 있어서 좋았다. 실제로 그런 내용이 결국 동일하게 포트폴리오에도 들어가고 인터뷰할 때도 많이 쓰였다. 자신이 어떤 디자이너인지, 어떤 작업을 하는 사람인지 영어로 미리 생각하고 공부할 좋은 기회였다.

자기소개서나 포트폴리오에 들어가는 프로젝트 설명을 첨삭받을 때는 단순히 영어만 잘하는 사람이 아닌, 디자인 분야에 종사하거나 내 작업에 공감할 수 있는 영어 사용자에게 도움을 받는 게 좋다. 한국어로도 의학 용어들은 생소하듯이 디자인 분야에서 쓰이는 특정한 언어가 있고, 그것들을 잘 풀어낼 수 있는 사람이 좋은 피드백을 줄 수 있다.

* 당시 RCA 인테리어 디자인 전공은 '플랫폼'이라고 칭해지는 아홉 개의 세부 전공으로 나뉘어 있었다. 현재는 매터(Matter), 리유즈(Reuse), 퓨처(Future), 세 개의 플랫폼으로 나뉘어 있다.

전공 최종 결정 전 RCA 인테리어 디자인 석사 과정의 스티브 교수와 주고받은 이메일

2021년 1월 16일 (토) 오전 3:21, 〈설수빈〉님이 작성:

안녕하세요 스티브,

저는 작년에 RCA에서 인테리어 디자인과 합격 통보를 받은
설수빈입니다. 코로나와 개인적인 이유로 지난해 학업을 미루고 올해
입학을 앞두고 있습니다. 오늘은 RCA 인테리어 디자인 과정에 관한
질문을 드리고자 메일을 씁니다.
저는 가구를 디자인하고 만드는 것을 정말 좋아합니다. 학부에서 공간
디자인을 전공했고, 지난 4년간 브랜드 익스피리언스 디자이너로
일하면서도 가구 만들기를 멈춘 적이 없습니다. 또한 지난 12월
서울디자인페스티벌에서 처음 컬렉션을 선보이며 가구 디자이너로
데뷔했습니다.

인테리어 디자인과 수업을 들으며 제가 가구를 디자인하고 제작할 수
있을까요? 때때로 공간과 가구를 함께 만들 수 있겠지만, 가끔은 가구만
만들 수도, 가구가 공간으로 확장되고 정의될 수도 있다고 생각합니다.
그렇게 할 수 있을까요?
그럴 경우, 학과로부터 충분한 지원을 받지 못하거나 공간 디자인을 하는
다른 학생들에 비해 좋은 성적을 받지 못할까 봐 매우 걱정됩니다. 제
계획과 생각에 대해 선생님의 솔직한 의견을 듣고 싶습니다.

학교 웹사이트에 이메일 주소가 안내되어 있지 않아
개인 이메일로 연락드리니 양해를 구합니다. 바쁘신 와중에도 시간을
내주셔서 감사합니다.

설수빈 드림

2021년 1월 19일 (금) 오후 1:18, 〈스티브〉님이 작성:

안녕하세요 수빈,

이메일을 보내 줘서 고맙습니다.
작업물을 확인했는데 매우 좋아 보입니다.

RCA 인테리어 디자인과 교육 과정에서는 어떤 방식으로든
공간과 관련한 기술을 요구할 것입니다. 대부분의
프로젝트에서는 가구를 바라보는 관점으로도 공간을 해석할
수 있지만, 아이디어를 건축적으로 맥락화하는 것이 중요하며,
따라서 전체적인 그림을 고려하고 이해한 후 그려 내거나
만들어 내야 합니다.

가구 작업으로 이를 증명할 수 있다면, 인테리어
디자인과에서도 성공적으로 프로젝트를 진행할 수 있습니다.
이를 고려할 때, 수빈에게는 플랫폼 비헤이비Behaviour,
매터Matter, 디테일Detail이 가구 작업을 하기에
적합해 보입니다.

이 정보가 도움이 되길,
스티브

Motivation Letter

RCA

MA Interior Design

My purpose in designing spaces is to create invaluable experiences for people to be more creative in their daily lives.

→ 간략하게 자신의 디자인 철학 혹은 방향성을 한 줄로 소개했다.

I studied environmental design at university and moved onto the professional space design field at CheilWorldwide(Samsung Groups). While I was working for Cheil for the past four years, I have designed brand experiential spaces such as CES and Milan Design Week.

→ 자신이 여태까지 해 온 것들을 소개했다. 자신의 역량을 드러낼 수 있는 부분이지만 과해지지 않기 위해 주의해야 한다.

Through those projects, I found that the more I focus on visitor's individual needs, the more it gets difficult to thoroughly deliver the genuine message a brand space can give.

→ 모든 경험 뒤에는 그로 인해 무엇을 배웠고, 자신이 어떤 식으로 발전했는지를 언급하며 마무리하는 것이 좋다. 아무리 대단한 경험이라도 배운 것이 없다면 무의미하다. 또한 이런 식으로 자신의 성장을 한 번 더 보여 줄 수 있다.

I am still struggling to find the perfect balance between personalising the experience and conveying the message of brand space.

→ 문제 상황을 제시했다.

Co-creation and curation. I believe that these are the two solutions that can resolve this challenge, and are the main areas that I want to dive in from RCA's curriculum.

→ 앞서 말한 문제의 해결 방안을 제시하며 해당 학교를 가고자 하는 이유와 연결 지었다. 이로 인해 내가 이 학교와 이 전공을 선택해야 하는 이유에 대한 타당성을 확보할 수 있다.

First, as visitors have transitioned into becoming both critics and creators within a brand space, one-directional initiatives have been ineffective.

→ 현재 상황을 분석하고 문제를 제시했다.

I believe designers should create user-generated content allowing visitors to melt into spaces.

→ 문제에 대한 의견을 적었다.

I want to combine my work experiences in brand experiential space and 'Display platform' to design a brand space where visitors can join as participants, rather than mere observers.

→ 해당 학과의 세부 전공을 언급하며 그곳에서 내가 이 문제를 해결하기 위해 이 학교와 이 프로그램에서 어떤 해결 방안을 찾을 수 있는지 직접적으로 언급했다.

Second, people have started to curate their collections of experiences. I think the easiest way to respond to this change is to give people less directions, but more self-explorative experiences in brand spaces. I want to research how technology can alter the visitor's experiences and how the visitors interpret the technologies given in 'Future platform'. Though I already have experience in this field, I still feel like I have more to learn. I strongly believe that further study at RCA will allow me to grow into a one-of-a-kind brand space designer who makes mesmerising experiences.

→ 맨 앞의 디자인 철학(공간을 통해 사람들에게 특별하고 압도적인 경험을 만들어 주는 것)을 다시 한번 언급하며, 이것을 추구하기 위해서 해당 학교가 꼭 필요하다는 점을 강조하며 마무리했다.

포트폴리오

포트폴리오는 회사에서 진행했던 프로젝트와 개인 프로젝트를 모두 넣었다. 지원하는 과의 성격에 따라 조금씩 달라졌지만 대부분의 경우 개인 작업은 앞쪽에, 회사 작업은 뒤에 두었다. 회사 프로젝트들은 개인의 아이덴티티를 보여 주기 힘들기 때문에 개인 작업을 좀 더 부각했고, 회사에서 했던 브랜디드 프로젝트로는 프로페셔널한 경력을 강조할 수 있었다. 회사에서 한 작업을 포함할 때는 내 역할을 구체적으로 명시하고 함께한 사람들의 크레디트를 확실하게 명기했다.

 포트폴리오에서 중간 과정을 중요시하는 유럽과 영국의 특성상, 한국형 포트폴리오에는 필수적이지 않았던 중간 과정을 보충해서 넣어야 했다. 분명히 어딘가에는 있었을 아이디어 조각들과 스케치들을 나는 더 이상 가지고 있지 않았고, 그때만 해도 중간 과정

디자이너의 유학

Over the past eight years designing spaces, I've discovered that quality input is essential to creating quality output.

And I found what I am inspired by determines my creative journey. Woodworking and Ceramic stimulate me in many ways.

I've learned from experience that those who work by hand and those who simply dream up ideas have different responsibility and different attitudes towards design.

포트폴리오의 제일 앞장에는 자신의 디자인 철학을 간략하게 짚고 넘어 가는 것이 좋다. 앞으로 나오는 콘텐츠들을 이런 시선으로 봐 달라고 언질을 주는 것이다. 이를 통해 평가자들이 긍정적인 필터를 끼고 포트폴리오를 평가하도록 할 수 있다.

Anniversary Chair

2017

포트폴리오에 수록했던 〈애니버서리 체어〉. 직접 디자인하고 만들었다.

대표작인 〈후프 체어〉의 초기 디자인 스케치.

목공 아카데미에서 직접 의자들을 제작하는 모습.

들을 아카이빙하는 습관이 없었다. 그렇게 중간 과정을 새로이 정리하고 만들어 내는 와중에 예전에는 완성작이라고 생각했던 기존의 결과물들이 발전되기도 했다.

좀 더 도움이 되도록 예시를 들어 보겠다. 자신이 거장 디자이너로서 넓은 전시장을 하나의 프로젝트로만 채운다고 상상해 보자. 거장 디자이너들의 전시회에 가 보면 종이 쪼가리들에 그려진 형체를 알아볼 수 없는 스케치를 잔뜩 볼 수 있다. 우리는 그것을 전시장의 유리관 안에 소중하게 진열해 놓고 유심히 들여다본다. 대작이 완성되기까지 고민한 흔적을 감상하는 것이다. 한국형 포트폴리오를 가지고 전시한다면, 전시장의 한구석밖에 채우지 못할 것이다. 콘셉트와 내러티브, 그리고 결과물. 좋게 말하면 군더더기 없이 깔끔하고 압축적이지만, 프로젝트 자체의 이야기가 부족하다. 넓은 전시장을 채우려면 바로 이 중간 과정이 필요하다. 교수들은 학생이 프로젝트를 진행하며 어떤 경험을 겪었는지 궁금해한다. 어떤 난관과 성취가 있었는지를 알고 싶어 한다. 우리가 전시장을 거닐며 수많은 스크랩북과 스케치를 감상하는 것처럼.

프로젝트 설명 글의 첫 장에는 제목과 연도를 표기하면서 작품의 메인 컷을 크게 넣는 것이 좋다. 모든 이미지는 최대한 크고 시원하게 배치한다. 포트폴리오를 살펴보는 대부분의 교수는 작은 그림을 애써 보려 하지 않기 때문이다. 완성물이 되기 전의 스케치들을 포함하면 어떤 방식과 과정으로 의자가 만들어졌는지 보는 이가 상상해 볼 수 있다. 스케치와 완성작을 병치해서 보여 주는 것은 실제의 것이 만들어지기 전에 본인이 상상했던 이미지가 있었고 그것을 실물화할 수 있는 능력이 있다는 것을 나타낸다. 자신이 직접 만들고 있는 제작 과정의 사진을 포함하면 디자인 능력뿐만 아니라 제작making 능력까지 갖추었다는 것을 강조할 수 있다.

개인적으로 포트폴리오에 텍스트를 거의 넣지 않는 편이지만, 분명히 텍스트가 불가피하게 필요한 경우도 있다. 이런 경우에는

텍스트는 최대한 한쪽으로 몰아넣어 이미지의 크기와 전체 레이아웃에 영향을 미치지 않도록 한다.

과정 사진을 꼭 좋은 카메라로 찍어야 할 필요는 없다. 좋은 카메라로 찍지 않으면 없느니만 못하다는 생각으로 그 순간들을 놓친다면 분명 후회할 것이다. 핸드폰으로라도 최대한 많이 남겨 놓는 것이 좋다. 되는대로 찍은 사진을 모아 놓았을 때 톤이 맞지 않으면 흑백으로 통일하는 것이 좋다.

학교를 선택할 때 고려할 점

학교 및 전공 선택에 대한 고민은 학교를 지원할 당시에도 컸지만, 막상 여러 곳에 합격하고 선택해야 하는 순간이 오니 부담이 더더욱 커졌다. 전공을 선택하는 것은 단순한 학문적 결정이 아닌, 인생의 방향을 정하는 중대한 문제처럼 느껴졌다. 특히나 나는 한국에서 학사 과정을 마치고 석사 유학을 가는 경우였으므로, 수능 점수에 맞춰 전공을 선택하던 한국의 입시 지원과 달리 갑자기 주어진 선택의 무게에 적잖이 당황했다. 성에 차지 않는 학교는 애초에 지원하지 않았고, 만약 지원한 학교 중 아무 데도 합격하지 못한다 해도 굳이 마음에 들지 않는 다른 곳으로 목표를 낮추지 않을 요량이었다. 배움에 대해 자발적이고 자율적인 선택은 꽤나 무거운 자유였다. 바로 이 자유가 한국 디자인 교육과 유럽 디자인 교육의 차이를 느끼게 되었던 첫 경험이었다. '어쩔 수 없이'가 아니라 '어째야만 하는' 선택의 무게를 견디는 것. 이 선택은 단순히 어떤 과목을 공부할지를 넘어 앞으로 나아갈 진로, 관계 맺게 될 사람들, 그리고 향후 삶의 질과 방향에 깊이 영향을 미칠 것이 분명했으므로 괴로

운 고민의 시간을 보냈다.

지원 후 최종 합격 통지를 받은 학교는 아래와 같다.

- RCA 인테리어 디자인 석사 과정MA Interior Design (영국)
- RCA 정보 경험 디자인 석사 과정MA Information Experience Design (영국)
- 로드아일랜드 디자인 학교Rhode Island School of Design, RISD
 가구 디자인 석사 과정MA Furniture Design (미국)
- 콘스트팍Konstfack 실내 건축 및 가구 디자인 석사 과정MA Interior Architecture & Furniture Design (스웨덴)

이 중 1지망이 RCA였고, RCA의 지원 시기과 합격 발표 시기가 상대적으로 다른 학교들보다 빠른 편이라 합격 통지를 받고 나서는 다른 곳에 지원하는 것을 그만두었다. 당시 지원을 고려하던 학교들은 스위스 로잔 예술대학École Cantonale d'Art de Lausanne, ECAL (이하 에칼)의 제품 디자인 석사 과정MA Product Design, 디자인 럭셔리 & 크래프트맨십 석사 과정MAS Design for Luxury & Craftsmanship, 네덜란드 에인트호번 디자인 아카데미Design Academy Eindhoven (이하 DAE)의 컨텍스추얼 디자인 석사 과정MA Contextual Design, 센트럴 세인트 마틴스Central Saint Martins College of Arts and Design (이하 CSM)의 서사 환경 석사 과정MA Narrative Environments이었다.

나는 최대한 많은 가능성을 열어 두려고 했다. 너무 추상적이거나 좁은 분야를 공부하고 싶지는 않았다. 기업에 근무하는 디자이너로서의 커리어와 향후 학생들을 가르칠 가능성, 스튜디오를 설립하거나 개인 브랜드를 운영할 때를 고려해 두루두루 좋은 학교와 전공을 선택하고 싶었다.

인지도

유학을 가기 전 약 5년간 필드에서 디자인하면서 깨달은 것 중 하나는 디자인은 나 혼자만 하는 것도, 우리 세대의 디자이너끼리만 하는 것도 아니라는 것이다. 우리 세대와 윗세대, 아랫세대가 함께 생각과 지식, 감정을 공유하면서 작게는 하나의 프로젝트가, 크게는 글로벌 디자인 산업이 굴러간다. 이런 이유로 현재 인기 있는 학교라도 윗세대에게는 친숙하지 않을 수 있고, 윗세대에게 인정받는 학교였더라도 예술계에서 학교가 행사하는 영향력, 학생들을 교육하는 방식, 최근 졸업생들이 보여 주는 행보 등 최근의 퍼포먼스가 저조한 학교일 수 있다. 그래서 비교적 모든 세대에게 인지도가 있고, 가장 일반적인 기준과 오래된 전통을 가진 학교와 학과를 선택하고 싶었다. 모두와 소통하기에 용이하도록.

영어권 국가

비영어권 국가들도 석사 과정은 대부분 영어로 수업이 이루어지기 때문에 별도로 그 나라의 언어를 배우지 않아도 어렵지 않게 학업과 생활이 가능하다. 대부분의 유럽인이 영어를 자유롭게 구사하기 때문에 '내가 영어를 한다면' 그들도 영어로 대답해 줄 수 있다. 하지만 내가 영어를 잘 못하는 상태로 비영어권 국가에 간다면 영어를 배우는 데 한계가 있을 수 있다(주변에 완벽히 영어를 구사하는 친구들이 많다면 이야기가 달라진다). 모두가 영어를 하는 환경에 놓이는 것과 상대방에게 영어로 말을 걸 때만 영어를 들을 수 있는 것은 다를 수밖에 없다.

유학의 목적 중 하나는 문화를 배우는 것이다. 비영어권 국가로 유학을 갈 경우, 영어로 그 국가의 문화와 시장을 경험하는 것보

다 당연히 그 나라의 언어로 배우는 것이 더 효과적일 수밖에 없다. 영어를 잘 구사할 수 있는 사람이라면, 비영어권 국가로의 유학을 적극 추천한다. 제2 외국어를 배울 수 있고, 영어권 학교에 갇히지 않고 자신이 원하는 학교와 전공을 제약 없이 선택할 수 있게 된다.

졸업 후 비자

2023년 기준, 영국을 제외한 몇몇 유럽 국가들과 대부분 국가(미국 포함)에서는 유학생들이 '졸업 후 비자'를 획득하는 것이 쉽지 않다. 대부분 직장을 알아볼 수 있도록 졸업 후 1년 기한의 구직 비자를 주는데, 그 기간이 지나면 스스로 비자를 획득해야 한다. 직장을 얻어서 취업 비자를 얻거나, 전시 경력이나 언론 노출 등 성취를 증빙하여 아티스트 비자를 얻는 방법이 있다. 유학을 준비할 당시 알아본 결과, 미국은 졸업 후 비자를 받기가 정말 힘들어 보였다. 반면, 유럽에서 공부하고 있는 주변 사람들이 비교적 큰 어려움 없이 졸업 후 비자를 획득하는 것을 보고 유럽 유학의 또 다른 이점을 발견했다. 졸업 이후의 상황은 아무것도 알 수 없는 상태였지만 혹시나 기회가 생겼을 때 비자 때문에 그 기회를 놓치고 싶지 않았다.

영국은 브렉시트 이후 빠져나가는 유학생들과 핵심 인력 해외 노동자들을 잡기 위해 사라졌던 졸업 후 비자Post Graduate Visa를 다시 살려 냈다. 졸업 후 비자Graduate Visa란, 영국 내 학교를 졸업하면 외국 학생들에게 주는 2년짜리 비자로, 이 기간 졸업생들은 자유롭게 원하는 회사에서 비자 걱정 없이 일할 수 있고 프리랜서로 일하는 것도 가능하다. 어느 정도 규모가 있는 회사들은 외국인에게도 비자 스폰을 해 주기도 하는데, 회사 입장에서 금액적으로 부담이 되기 때문에 얻기 쉽지 않다. 그러므로 해외 취업을 목적으로 유학을 가는 사람에게는 영국 학교를 졸업한 후 2년 동안 비자 걱정 없이 직장

을 구하고 일할 수 있다는 것이 큰 장점이 될 수 있다. 취업 시 능력으로만 평가받을 수 있다는 의미이기 때문이다. 한평생 한국에서 살던 나에게 비자는 처음 겪는 무서운 영역이었다. 말 그대로 그 땅에서 '사는' 문제였다. 나는 운과 타이밍이 좋아서 졸업 후 비자를 받을 수 있었지만, 우리 이전 세대의 선배 디자이너 중에는 아무리 능력이 뛰어나도 비자 때문에 어쩔 수 없이 한국으로 돌아갈 수밖에 없었던 사람도 많았다.

전공

학교만큼 전공도 많이 고민했다. 기존의 전공을 이어 나갈 것인지, 좀 더 세분화해서 공부할 것인지, 아니면 아예 다른 분야를 시도해볼 것인지 중에 선택해야 했다. 어떤 사람들은 처음부터 자신의 길을 선택한 뒤 유학을 결심했을 수도 있겠지만 나는 세 가지 모두 장단점이 있어서 많은 가능성을 열어 놓고 지원했다.

1. 기존의 전공을 이어 나가는 경우: 인테리어 디자인Interior Design
2. 기존의 전공을 세분화하는 경우: 가구 디자인Furniture Design
3. 기존과 다른 전공을 도전하는 경우: 경험 디자인Experience Design

솔직히 기존과 다른 전공에 도전할 용기는 없었다. 나 자신을 사람들에게 증명해 보여야 한다는 생각이 강했다. 당시에는 유학은 배움을 위한 것이라기보다 자신을 증명하는 수단으로 여겼다. 내가 잘하는지, 좋아하는지 확실하지 않은 새로운 것을 배우려다가 시간만 허비하는 것이 아닐까 두려웠다. 이러한 걱정 때문에 선뜻 새로운 전공을 선택하지 못했다. 하지만 누군가에게는 위험이 큰 만큼 더 큰 성장을 할 수 있는 결정이 될 수 있다.

기존의 전공(인테리어 디자인)이 상대적으로 많은 것을 포괄하는 영역이다 보니, 좀 더 분야를 좁히는 것도 좋을 것 같다고 생각했다. 마침 가구를 디자인하는 것에 재미를 붙였을 때라 제품 디자인이나 가구 디자인과 같은 좀 더 작은 스케일을 다루는 학과들을 지원했는데, 막상 붙고 나니 갑자기 영역을 좁히는 것이 두려워졌다. 사실은 작업 스케일이 작아지는 것이지 내 영역이 작아지는 것이 아니었는데도 말이다. 앞으로 인테리어 디자이너가 아닌 가구 디자이너로 불리고 싶은 긴지 고민했다. 당시에는 두 가지를 모두 가져갈 수 있다고 생각하지 못하고 하나를 선택하면 하나를 잃는다고만 생각했다. 가구 디자인 전공자와 비교하면 지식이 부족해서 학교에서 좀 더 높은 수준의 퍼포먼스를 보여 주지 못할까 봐 걱정되었다. 돌아보면 쓸데없는 걱정이었다. 결국 기존의 전공을 고수하게 되었지만 나름의 이유가 있었다. 아래와 같이 스스로에 대한 객관적인 분석을 거쳤다.

— 인테리어 디자인 역량이 특출난가?
— 인스타그램과 핀터레스트에서 보는 해외 디자이너들만큼의
　 퍼포먼스와 디테일을 보일 수 있나?
— 인테리어 디자인을 학문적으로 접근해 본 적이 있나?

이 일련의 질문들에 대한 답은 하나같이 'NO'였다. 대학교에 입학했던 때부터 따지면 10년에 가까운 시간을 인테리어 디자인에 쏟았다. 트렌드에 민감하고, 보는 눈도 좋고, 비주얼을 만들어 내는 것도 꽤 잘하는 편이었다. 하지만 여전히 관련 지식에 관해 자신감이 부족했다. 어찌저찌하다 보니 10년이 혹 흘러 버린 느낌이었다. 내 깊은 곳의 부끄러움을 해결하기 위해 공부가 필요했다.

교수님께 대신 물어봐 드립니다

포트폴리오와 인터뷰는 교수진들과 직접 소통하는 단계로 합격을 결정하는 가장 핵심적인 부분이다. 유학을 준비할 당시 "포트폴리오와 인터뷰에 대한 교수진의 생각을 미리 알 수 있다면 얼마나 좋을까?" 하는 바람이 있었다. 이처럼 유학 준비생들이 가장 궁금해하는 포트폴리오와 면접에 관해 유럽 디자인 대학의 교수진에게 직접 질문해 보았다. 질문은 설문을 통해 유학을 희망하는 학생들을 대상으로 수집되었고, 가장 빈번하고 핵심적인 질문을 바탕으로 재구성되었다. 답변은 각 학교와 학과의 특성이 반영되었겠지만, 교수들의 개인적인 의견이므로 무조건으로 받아들이기보다 필요에 맞게 소화하기를 추천한다.

포트폴리오

학생들의 포트폴리오에서 가장 주의 깊게 보는 것은 무엇인가요?

개러스 라우드Gareth Loud 교수(이하 개러스)

> RCA 혁신 디자인 공학 석사 과정 프로그램 헤드
> Head of MA & MSC Innovation Design Engineering

이상적으로는 그들이 가진 배경에서의 코어 디자인 또는 기술적인 숙련도입니다. 우리는 마케팅, 사회 과학, 예술 또는 핵심 과학과 같은 더 넓은 분야에서 지원하는 학생들에게도 항상 열려 있습니다. 우리가 찾는 것은 그들이 이미 갖고 있는 핵심 역량에서의 숙련도입니다. 어떤 방식으로든 본인이 자신이 몸담은 분야의 숙련도와 열정이 있으면 됩니다. 그것이 꼭 시각적으로 그럴듯한 것이 아닌, 결과물일지라도 괜찮습니다.

타냐 로페즈 윙클러Tania Lopez Winkler 박사(이하 타냐)

| RCA 인테리어 디자인 석사 과정 플랫폼 매터 리더
| Leader of Matter Platform, MA Interior Design

기술적인 부분으로는 시각적으로 자신의 생각을 어떻게
표현하는지가 중요합니다. 일단 포트폴리오는 아름다워야 해요.
또한 제작에 얼마나 관여하고 있는 디자이너인지 봅니다.
이는 모델 제작, 가구, 텍스타일 등 다양한 형태가 될 수
있는데, 중요한 것은 자신이 제작에 얼마나 열정을 가지고
있느냐인 것 같아요. 또한 인테리어 디자인과에 지원할 경우
공간에 대해 얼마나 이해하는지도 중요해요. 포트폴리오에서
찾고자 하는 특징은, 학생의 작업 의도가 명확하고 간결하게
표현되는가입니다. 이는 정보의 양보다는 비판적 사고가
중요함을 의미합니다.

그레임 브루커Graeme Brooker 교수(이하 그레임)

| RCA 인테리어 디자인 석사 과정 프로그램 헤드
| Head of MA Interior Design

생각의 과정을 보여 주는 것은 학생들이 어떤 주제에 대해 얼마나
깊이 있게 생각하고, 그 주제를 자신의 디자인 언어로 어떻게
번역해 내는지를 의미합니다. 이 과정에서 그들이 직면했던
도전과 문제, 그리고 그 문제들을 어떻게 해결해 나갔는지에
대한 이야기가 포함되어 있어야 합니다. 이는 단순히 아름다운
이미지나 완성된 작품을 넘어서 그들이 어떻게 생각하고,
학습하며, 성장해 나가는지를 보여 주기 때문입니다.

**학생들이 포트폴리오를 만들 때 흔히 하는 실수나
그들이 피해야 하는 요소는 무엇인가요?**

개러스 프로젝트의 결과는 과정보다 중요하지 않습니다.
때때로 학생들은 어디서든 볼 수 있는 일반적인 포트폴리오를
제출합니다. 과정을 보여 주는 독특하고 다듬어지지
않은 포트폴리오가 잘 다듬어진 렌더링 이미지로 가득한
포트폴리오보다 훨씬 낫습니다.

타냐 종종 어떤 학생들은 모든 것을 한 페이지에 담으려는
경향이 있는데, 이는 오히려 작업의 의도를 혼란스럽게
만들 수 있습니다. 교수진은 하루에 매우 많은 포트폴리오를
평가하기 때문에 그들의 피로도를 높이는 것은 영리하지
못한 생각입니다. 여러 다이어그램과 리서치 결과를 한 페이지에
모두 담지 말고, 심혈을 기울여 어떤 것을 담을지 큐레이팅하고
핵심을 명확히 보여 주세요.

그레임 너무 많은 텍스트를 포함하는 것은 추천하지 않습니다.

학사와는 다른 전공으로 석사를 지원할 때
해당 학과를 위해 추가로 프로젝트를 진행해야 할까요?

개러스 반드시 그럴 필요는 없습니다. 우리는 각자가 가진
강점을 보고 싶어요. 특히 학과 과정과 조금이라도 관련이 있다면
공식적인 대외 활동을 포함하는 것은 절대 해가 되지 않습니다.
오히려 그런 활동을 통해 주도성과 해당 과정에 진학하게 된
동기를 볼 수 있습니다.

타냐 그렇게 생각하지 않아요. 중요한 것은 지금까지
해 온 일들을 보여 주는 것입니다. 여러분이 그 전공을 이루는
요소를 이해하고 그것들을 시각적인 자료로 잘 만들어 낼
수 있다면 괜찮습니다. 때로는 다른 분야에서 온 학생들이
프로그램에 새로운 활력을 불어넣어 주기 때문에, 우리는
그들의 작업을 보는 것이 즐겁습니다. 하지만 그 방식이
중요해요. 예를 들어 이전에는 패션 분야에 있었지만 인테리어
석사에 지원한다고 가정해 보면, 패션 디자인 작업이 그들의
의도를 보여 주고, 직접 손으로 만드는 것에 대한 헌신을 짐작케
하며, 정제된 커뮤니케이션 방법을 대변하겠죠. 이런 것을 통해
지원자들의 잠재력을 볼 수 있습니다.

그레임 아니요, 우리는 학생들에게서 완벽함보다는 잠재력을 찾고 있습니다. (인테리어 전공일 경우) 멋있는 인테리어 프로젝트를 보여 주는 것도 중요하지만, 포트폴리오 자체의 수준을 높이는 것도 중요합니다. 전공이 달라질 경우 억지로 인테리어 프로젝트를 추가로 진행하면 낮은 수준의 작업물을 보여 줄 가능성이 높습니다. 수준 낮은 것을 보여 줄 바에는 위험을 감수하지 않는 것이 좋습니다!

실무 경험이 있으면 상업 프로젝트로만 포트폴리오를 구성해도 괜찮을까요?

개러스 네, 괜찮습니다. 하지만 지원자는 자신이 그 프로젝트에서 무엇을 했는지 명확히 표기해야 합니다.

타냐 괜찮습니다. 해당 학과의 콘셉트와 조금이라도 맞는다면 더욱 좋겠지만, 그렇지 않은 경우라면 억지로 끼워 맞추기보다는 본인의 경험을 자연스럽게 보여 주는 것을 선호합니다. 많은 학생이 상업적인 프로젝트를 보여 준 뒤 그림이나 사진 등 개인적인 작업을 넣곤 합니다. 심지어 플로리스트였던 학생은 꽃꽂이 작업을 넣기도 했어요. 다시 한번 강조하자면, 중요한 것은 자신을 어떻게 표현하는지입니다. 상업적인 프로젝트를 포함할 때도 그것을 어떻게 보여 주고 큐레이션 하는지가 그 사람이 누구인지를 드러냅니다. 팁을 주자면, 많은 이미지보다는 한두 개의 큰 이미지들로 프로젝트의 핵심을 보여 주는 것이 자신감을 더 잘 드러내고, 그 프로젝트에 대한 본인의 관심사를 더 잘 전달합니다. 상업적인 프로젝트 중에서도 본인이 가장 관심 있어 하는 부분을 강조하는 것이 중요합니다.

그레임 상업적인 프로젝트를 포함하는 것은 괜찮습니다. 하지만 학창 시절의 작업도 포함하기를 추천합니다. 상업 프로젝트들은 대부분 팀으로 진행되기 때문에 학생의 역할이 불분명해 개인의 스타일을 읽어 내기 힘듭니다.

**한국 학생들의 포트폴리오는 종종 최종 결과물에 너무
집중되어 있다는 지적을 받습니다. 학생들이 포트폴리오에
어떤 디자인 과정을 담으면 좋을까요?**

개러스 혁신 디자인 공학 전공일 경우 포트폴리오에서 사용자
연구와 실험의 과정을 보여 주는 것도 굉장히 중요해요.
여러분이 어떻게 프로토타입을 만들고, 그것을 실제 목표
사용자와 함께 테스트했는지를 보여 주는 것이죠. 이
과정에서 얻은 피드백과 그것을 바탕으로 프로젝트를 어떻게
발전시켰는지를 설명하면 포트폴리오가 더욱 빛날 거예요.
또한 디자인은 사용자와의 상호작용에서 완성되기 때문에,
실제 사용자와의 테스트 과정은 여러분의 디자인이 실제
환경에서 어떻게 작동하는지를 증명하는 데 매우 중요합니다.
여러분이 어떤 문제를 인식하고, 그 문제를 해결하기 위해
어떤 실험을 했으며, 최종적으로 사용자의 필요를 어떻게
충족시켰는지를 명확히 하세요.

타냐 중요한 건, 디자이너로서의 자신감이에요. 과정 중
어떤 순간들을 담을지에 대한 선택에서 그것이 드러나요.
전체 과정을 다 넣으려고 하지 마세요. 우리는 수백 개가
넘는 포트폴리오를 보는데, 모든 과정을 보여 주는 것보다는
핵심적이고 결정적인 순간들을 보여 주는 게 더 중요해요.
예를 들어, 제작 과정이 중요한 작품이라면 과정을 영상에
담아 제출하세요. 또는 움직이는 작품이라면 그 움직임을 보여
주는 게 중요하고, 때로는 작품을 설치하는 방법을 담는 것도
흥미로울 수 있어요. 저는 디자인 과정에서의 주요 포인트들을
보는 걸 좋아합니다. 자신감을 가지고 핵심적인 부분을
선택하는 것이 중요해요. 최종 결과물을 그대로 제시하는 것이
아니라, 어떤 것이 결과물이 될지 선택하는 거죠.

그레임 포트폴리오에는 단지 최종 결과물만 보여 주는 것보다
훨씬 더 많은 것을 담을 수 있어요. 예를 들어 개발 중인
모델들, 작업 진행 과정, 영감이 된 요소들을 포함시키는 거죠.

이러한 요소들은 여러분의 생각과 탐구 과정을 밝히는 데
정말 중요해요. 결국 디자인이란 목적지에 도달하는 것뿐만
아니라, 그 여정 자체에도 가치가 있다고 생각합니다.
여러분이 문제에 직면했을 때, 그 문제를 해결하기 위해
방법을 모색했는지, 어떤 영감을 받았는지를 알려 주세요.
이는 여러분의 창의성과 문제 해결 능력을 드러내는 좋은
방법이 될 거예요.

면접

면접에서 학생들에게 자주 하는 질문이 있다면?

개러스 "왜 이 프로그램에 지원했나요? 과거 학생들의 어떤
작업이 마음에 들었으며, 왜 그 작업이 마음에 들었나요?
팀워크의 장점과 도전 과제는 무엇인가요?"

그레임 "왜 해당학과를 선택했으며, 왜 다른 곳이 아닌 여기서
배우고 싶은가요?"

학생들이 면접 중에 피해야 할 흔한 실수나 행동은 무엇인가요?

개러스 면접 대본을 읽는 것입니다. 대본을 읽으면
부자연스러워 보이고 영어 능력 평가에도 부정적인 영향을
미칠 수 있습니다. 준비된 답변을 하는 것도 중요하지만, 그보다
더 중요한 것은 진정성 있고 자연스럽게 대화하는 것입니다.

타냐 줌 인터뷰를 할 때 우리는 인터뷰 배경을 봅니다.
이건 학생이 얼마나 성숙하게 인터뷰에 임하는지, 어떻게
자신을 큐레이팅하는지를 보여 줘요. 사전에 인터뷰 환경을
정돈해 놓은 것을 알아차리면, 학생이 신중하다는 인상을
받습니다. 몇몇 인터뷰에서는 인터뷰이가 바닥에 앉아
있고, 배경에 정돈되지 않은 침대가 보이는 등의 상황을
목격했습니다. 이런 모습을 보면 인터뷰에 임하는 태도나

준비성이 부족하다는 것을 인상을 받습니다.

그레임 면접관이 속한 기관이 최고라고 말하는 것은 피하세요.
웹 페이지에 쓰인 내용을 그대로 말하는 것도 마찬가지입니다.
만약 면접이 대면으로 이루어진다면 포트폴리오를 어떻게
보여 줄지 생각하세요. 면접관이 포트폴리오를 보는
방식을 자신이 통제하려고 시도하는 것은 좋지 않습니다.
온라인으로 면접이 진행되는 경우, 배경을 신경 쓰고
정돈하세요. 미리 쓰인 대본을 읽는 것도 매우 좋지 않습니다!

기억에 남는 면접이 있나요?

그레임 네, 너무 많습니다. 종종 안 좋은 기억도 있습니다!
어느 온라인 면접에서 지원자의 안경에 반사되어 노트북 뒤에
있는 통역자가 보이는 경우도 있었어요. 또한 지원자의
배경에서 누군가가 침대에서 일어나는 모습을 보기도 했죠.
좋은 면접은 대화가 자연스럽게 흐르고, 지원자가 자신의
작업에 대한 질문에 잘 응답하는 것이지요.

지원자가 귀하의 대학이나 학과에 잘 맞는지를 결정하는 데
어떤 측면을 기준으로 판단하나요?

개러스 답변하기 어렵지만, 위에서 언급한 여러 요소를
조합합니다. 지원자는 인터뷰에서 해당 프로그램이 자신의
발전 과정에서 왜 중요한지를 명확하게 표현해야 합니다.
이는 학생이 경력 목표, 개인적인 발전 목표와 어떻게
프로그램이 연결되는지에 대한 명확한 비전을 가지고 있음을
보여 줍니다. 프로그램에 지원한 동기, 해당 프로그램을 통해
달성하고자 하는 목표, 그리고 프로그램이 전문성 개발에 어떤
구체적인 영향을 미칠 수 있을지에 대한 이해도를 평가합니다.

타냐 학생이 우리 학과에 잘 맞는지 알아보기 위해 두 가지를
살펴봅니다. 하나는 자신감이 얼마나 있는지, 다른 하나는

우리 프로그램에 대해 잘 알고 있는지입니다. 중요한 건 그들이 우리가 어떤 것을 추구하고, 우리의 관심사가 무엇인지 제대로 이해하고 있느냐는 거죠. 가끔 어떤 학생들은 단지 RCA이기 때문에 우리 학과에 지원하는 경우가 있어요. 우리가 무슨 일을 하는지, 인테리어 디자인에 대해 우리가 어떤 관점을 가졌는지를 이해하지 못한 채로요. 우리는 세 가지의 세부 전공 플랫폼으로 나뉘어 있고, 각 플랫폼이 목표하는 바가 다르죠. 그것에 대해 미리 알고 있는지 봐요.인터뷰하면서 지원자의 행동을 통해 구별할 수 있습니다. 가령 자기 포트폴리오에서 가장 마음에 드는 프로젝트와 그 이유를 설명할 때 눈이 반짝이는 걸 볼 수 있어요. 그 순간, 그가 자기 일에 정말로 헌신하고 있고, 진심으로 몰입하고 있다는 게 보여요. 그럴 때 우리는 학생이 우리 학과와 잘 맞을 거라는 걸 알 수 있죠.

그레임 우리는 완성된 작품을 찾고 있는 것이 아닙니다. 대신 석사 수준의 사고와 작업 목표를 달성할 잠재력이 있는지를 평가합니다. 이는 학생이 해당 분야에서 얼마나 성장하고 발전할 수 있는지, 그리고 석사 과정을 통해 얻고자 하는 지식과 기술을 갖출 준비가 되어 있는지를 중점적으로 살펴본다는 것을 의미합니다. 잠재력이란 현재의 역량뿐만 아니라 학습과 성장에 대한 열정, 문제를 해결하고 새로운 아이디어를 탐색할 수 있는 능력, 복잡한 개념을 이해하고 적용할 수 있는 사고력을 포함합니다.

Chapter 4

적응

밖에서 온 신경을 곤두세워 지내다가 집에 돌아와서 무거운 현관문을 닫을 때, 혼자라는 안도감과 집이 주는 안정감에 깊은숨을 내뱉을 수 있었다. 작지만 완전한 나의 집 덕분에 매일매일 낯선 삶과 싸워 나갈 힘을 충전할 수 있었다. 무사히 유학 생활을 마친 데에는 그 집의 역할이 매우 컸다.

난생처음 겪은 부동산 사기

직접 집을 보지 않고 한국에서 계약하는 것은 아무래도 불안했다. 그래서 런던에 도착한 이후 여유롭게 집을 보러 다닐 요량으로 저렴한 호텔과 에어비앤비를 한 달 동안 예약해 두었다. 코로나가 끝난 직후였다. 개강 직전에 몰려든 유학생들과 런던으로 복귀하는 유럽 직장인들로 인해 한 달이 지나고 개강이 코앞으로 다가왔는데 당장 살 집이 없었다. 검색해서 발견한 집을 방문하려 하면 그 집은 이미 나갔다며 좀 더 비싸거나 상태가 안 좋은 집을 보여 주는 것이 다반사였다. 노숙자의 신분으로 학교에 다닐 수는 없어서 울며 겨자 먹기로 낯선 외국인 셋과 플랫 셰어flat share를 시작했다.

집의 위치는 정말 좋았다. 런던에서 가장 비싼 땅 중 하나인 나이츠브리지Knightsbridge의 명품 거리 한가운데에 자리 잡은 집이었다. 집 옆에는 루이 비통 매장, 맞은편에는 구찌 매장이 있어서 창문으로 쇼핑하고 있는 사람들과 간간이 눈이 마주쳤다. 우리나라로 치면 압구정 로데오 명품 거리였다. 그러다 보니 한밤중에도 치안이 좋았고, 학교도 걸어서 15분 거리라 교통비도 들지 않았다. 처음 구경하러 갔을 때는 시설도 나쁘지 않아 보였다. 한국인들과 같이 살면 편리하겠지만 외국인들과 같이 살면 영어가 빨리 늘 수 있을 것 같았다. 무엇보다 다른 방법이 없었기 때문에 번갯불에 콩 구워 먹듯 어쩔 수 없이 그곳에서 살기로 결정했다. 그렇게 끔찍한 6개월의 셋방살이가 시작되었다.

런던에서 사는 대부분의 외국인 유학생은 신용이 없기 때문에 짧게는 6개월에서 길게는 1년 치의 월세를 선납한다. 법으로 정해져 있지는 않지만 그렇게 하지 않으면 집을 구하는 것이 거의 불가능하다. 나 또한 영국에 신용 기록이 전무했으므로 6개월 치의 월세를 미리 낼 수밖에 없었다. 6,000파운드를 집주인 개러스(당시에는 집

주인인 줄 알았던 사람)에게 송금하기 전 손가락이 파르르 떨렸다.

드디어 집 구하기가 끝났다는 홀가분한 마음으로 에어비앤비에서 나이츠브리지 집으로 이사하던 날, 개러스가 갑자기 자신은 사실 집주인이 아니라 플랫 매니저라는 이상한 소리를 했다. 알고 보니 그는 친척 집에 살면서 방마다 방세를 받아서 따로 뒷주머니를 채우고 있었던 것이다. 그렇게 사실상 내 계약은 재임대인 것으로 밝혀졌다. 설상가상으로 원래 내가 계약한 방에 살던 여자가 남자 친구랑 동거할 계획이었는데, 갑작스레 이별하게 된 것이다. 개러스는 갈 곳이 없어진 그녀가 가엽지 않냐며 그 여자를 내가 들어가야 할 방에 그대로 살게 하고 자신은 서재에서 잘 테니 2주 동안만 자기 방에서 지내라며 선심 쓰듯 말했다. 뭔가 이상했지만 이미 6,000파운드를 냈고, 런던 땅에 달리 갈 곳이 없는 나로서는 선택권이 없었다. 조금만 참자는 생각으로 캐리어에서 짐을 풀지도 못한 채 불편하게 2주를 개러스의 방에서 지냈다. 하지만 2주 뒤에도 나는 내 방으로 들어갈 수 없었다.

그렇게 제대로 사기를 당한 것이 난생처음이었다. 내 방에 살고 있던 여자가 2주가 아닌 두 달 동안 있을 것이라는 사실을 알고 무척 당황했다. 개러스는 그녀가 거짓말을 하는 거라며 내보낼 테니 시간을 달라고 했고, 그녀는 개러스가 거짓말하는 거라며 받아쳤다. 둘이 나를 중간에 두고 몇 번이나 언성을 높였다. 누구도 믿을 수 없었다. 나는 격분에 찬 눈물을 쏟아 내며 당장 나갈 테니 돈을 돌려달라고 했다. 감정이 격해지고 두려움이 엄습해 와서 무슨 말을 영어로 어떻게 했는지 기억나지 않는다. 개러스는 내가 지금 가장 큰 방에서 살고 있는데 뭐가 문제냐며 돈을 돌려줄 이유가 없다고 했다. 방의 크기가 문제가 아니었다. 내게 거짓말한 사람, 나를 등쳐 먹으려고 한 사람, 내가 믿을 수 없는 사람과 한 지붕 아래에서 화장실, 주방, 거실을 공유하며 살아야 하는 것이 문제였다.

당시의 나는 법적으로 시시비비를 다툴 정도로 영어를 유창하

게 구사하지 못했다. 친구들의 도움을 받은 장문의 메시지가 오가는 며칠 동안 태어나서 처음 느껴 보는 어마어마한 무력감을 겪었다. 극심한 스트레스로 샤워할 때마다 빠지는 머리카락 때문에 하수구가 내 마음처럼 꽉 막혔다. 뚫을 방법이 안 보였다. 경찰에 신고한들 그들이 영어도 잘 못하는 외국인의 말을 잘 들어줄까 싶었다. 무엇보다 학교를 이제서야 다니기 시작했는데 법적 문제에 휘말리게 되는 것이 무서웠다. 상황이 어쨌든 나는 그곳에서 이방인이었다. 억울한 일을 당해도 신고하기조차 두려운 상황에 놓여 있는, 어렵게 받은 비자를 지키기 위해서라도 현지인보다 행동을 조심해야 하는 외국인. 내 자신이 너무나도 나약한 존재임을 자각하게 되자 좌절감이 밀려오고 하염없이 눈물이 흘렀다. 집을 나와야 할지 자나 깨나 고민했다. 그 사람들과 사는 것은 감옥에서 사는 것과 다름없었으나 내 피땀이 담긴 돈을 그냥 날릴 수는 없었다. 가뜩이나 돈이 부족해서 한 치 앞을 알 수 없는 상황이었다. 고심 끝에 6개월만 버텨 보기로 마음을 먹었다.

힘들게 결정하고 나니 수많은 것이 눈에 들어왔다. 가령 한 달 내내 바뀌지 않는 욕실 수건에서 나는 냄새라든지, 10년 동안 한 번도 청소하지 않은 것처럼 보이는 세탁기 세제통이라든지, 거실에서 다른 사람들은 아랑곳하지 않고 코카인을 흡입하는 동거인의 뻔뻔함 같은 것들. 나는 그렇게 코카인에 중독된 옆방 동거인의 코 훌쩍이는 소리에 매일 밤 몸서리를 치며 6개월을 버텨 냈다. 매일 아침 학교에 갈 때 방문을 잠그고 나갔고, 매일 밤 자기 전에 방문을 잠그고 잤다. 하루도 마음 편한 날이 없었다. 학교에서 아무리 좋은 일이 있어도 집으로 돌아갈 때는 불안했고, 집에 들어서면 불행했다.

즐거운 나의 집

지옥 같던 6개월을 버티고 운 좋게 찾아낸 파슨스 그린Parsons Green
의 작은 스튜디오로 이사를 갔다. 런던의 중심부에서 서쪽에 있는,
주로 신혼부부나 가족 단위의 주거지인 파슨스 그린은 정말 조용하
고 평화로운 동네였다. 삼각형 모양의 공원인 파슨스 그린 옆으로
지상철이 덜컹덜컹 지나가는 평화로운 동네. 이 집과 이 동네에 오
려고 그렇게 힘든 시간을 보냈나 싶을 정도로 나에게 알맞은 아담
하고 완벽한 곳이었다.

　　홀로 쓰는 주방이 얼마나 소중한지! 샤워 후 실오라기 하나 걸
치지 않고 욕실을 나올 수 있는 게 얼마나 자유로운지! 슬픔을 방해
받지 않는 밤이 얼마나 편안한지! 한국에서 7년 동안 자취 생활을
하다가 나이츠브리지에서 처음으로 집을 같이 공유하려니 주방과
화장실을 독점할 수 없는 것이 매우 괴로웠다. 집 자체는 클지언정
오롯이 홀로 사용할 수 있는 공간은 작은 방 하나였으니 집에 오면
늘 숨이 턱 막혔다. 게다가 말이나 상식이 통하지 않고 생활방식도
잘 맞지 않는 사람들의 존재가 나를 더 외롭게 만들었다.

　　나는 파슨스 그린에 자리를 잡고 나서야 비로소 안정을 찾고
제대로 된 유학 생활을 할 수 있었다. 5평 남짓한 작은 스튜디오에
는 용도에 맞게 형태를 바꾸어 사용할 수 있는 가구들이 있었다. 침
대는 접이식이어서 사용하지 않을 때는 위로 올려 공간을 넓게 확
보할 수 있었다. 이케아의 다이닝 테이블도 양 날개를 접어서 한쪽
으로 밀어 둘 수 있었고, 무려 네 개의 접이식 의자가 수납되어 있
었다. 침대를 올리고 다이닝 테이블을 펴면 그 좁은 방에서 여섯 명
이 다닥다닥 붙어 식사를 할 수 있었다. 집에 친구들을 초대해 음
식을 접대하는 것을 좋아하는 나는, 그곳에서 여러 친구의 생일상
을 차리고 많은 와인병들을 비워 냈다. 사랑하는 친구들이 다녀 가

파슨스 그린 전경.

면서 그들의 쪽지와 사진들이 하나둘 벽에 남겨졌다. 창문 앞 책상에 앉아 작업을 하거나 글을 쓸 때는 첫 베이커의 음악을 주로 들었다. 방이 작아 공간이 금방 소리로 채워졌다. 음악으로 마음이 채워지고, 창밖을 바라보며 쓴 글이 늘어나고, 여러 생각이 머리에 쌓였다. 아침에 일어나 커피를 내리면서 창밖의 녹음을 바라보고 덜컹덜컹 지상철이 지나가는 소리를 들을 때, 나는 행복했고 에너지가 충전되는 것을 느꼈다. 밖에서 온 신경을 곤두세워 지내다가 집에 돌아와서 무거운 현관문을 닫을 때, 혼자라는 안도감과 집이 주는 안정감에 깊은숨을 내뱉을 수 있었다. 작지만 완전한 나의 집 덕분에 매일매일 낯선 삶과 싸워 나갈 힘을 충전할 수 있었다. 무사히 유학 생활을 마친 데에는 그 집의 역할이 매우 컸다.

워낙 나이츠브리지에서의 시절이 힘들었기 때문에 일찌감치 부동산 앱으로 항상 매물을 살피고 있었고, 파슨스 그린의 집이 나오자마자 집을 살펴본 뒤 바로 계약했다. 그런 까닭에 시세보다 훨씬 더 저렴한 비용으로 계약할 수 있었다. 하지만 대부분의 경우 혼자 사는 것은 당연히 하우스 셰어보다 더 비용이 들 수밖에 없다. 전기세와 가스비, 인터넷 비용 등 추가로 들어가는 고정 지출도 많고 가구나 전자기기를 사야 할 수도 있다. 하지만 다른 곳에 쓰는 비용을 아껴서라도 집에 좀 더 지출하는 것이 현명하다. 밖은 전쟁터고, 누구에게나 자신이 온전히 쉴 수 있는 공간이 필요하다.

낯선 곳에서 빠르게 적응하는 방법

영국으로 떠나는 짐을 쌀 때 무엇보다 최대한 짐을 줄이는 것이 중요하다고 생각했다. 이런 강박에 사로잡혀 가져갈 수 있었던 것들

도 짐에 넣지 않았고, 오래 썼던 물건들을 서둘러 정리하고 처분했다. 당시에는 영국에서 살 수 있는 것들은 최대한 다 두고 가자는 생각이었는데, 이는 런던의 사람과 물건, 생활방식에 맞춰서 내 삶을 송두리째 새로 구성해도 괜찮다는 오만에서 비롯된 어리석은 행동이었다. 새로운 곳에서도 삶의 방식을 유지하는 것이 얼마나 중요한지 그때는 몰랐다.

사는 곳을 바꾸면 삶도 달라져야 하는가? 이에 대한 생각은 영국에 있는 동안 스스로에게, 그곳에서 함께 공부하는 친구들 사이에서도 끊임없이 이어졌다. 얼마나 변해야 하는지, 어떻게 변해야 하는지, 새로운 것을 수용하는 기준은 무엇일지, 나를 포함한 많은 사람이 혼란을 겪었다. '로마에 가면 로마의 법을 따르라'는 말은 지금까지 살아온 삶의 방식을 경시하는 좋은 핑계가 되었다. 세계화 시대라 한들 여전히 한국과 유럽은 무척 다르다. 평생 한국에서 살던 사람이 유럽을 여행하면 이질감을 느끼는데, 그곳에서 공부하고 돈도 버는 유학생이라면 말할 것도 없다.

그나마 손때가 묻은 몇몇 작은 물건을 챙겨 가서 다행이었다. 나는 도자기를 만드는 사람이면서도 그릇에 애착을 느껴 어느 나라에 가든 기념품으로 그릇들을 사 왔다. 영국으로 떠날 때, 그동안 모았던 그릇 몇 개를 가져갔다. 늘 커피를 마시던 직접 만든 머그잔과 친구가 중국 여행에서 사다 준 작은 볼 두 개, 그리고 일본에서 사온 후지산을 닮은 초록색 접시. 영국에서 그것들을 사용할 때마다 한국에서의 삶을 환기할 수 있었다. 낯선 이방인으로서 받는 시선들이 없었고, 냄새 나는 지하철이 없었고, 쥐도 없었고, 지하철 파업도 없었다. 대신 따뜻한 순댓국밥이 있었고, 따뜻하다 못해 뜨거운 온돌 난방이 있었고, 바로 통화할 수 있는 콜센터가 있었고, 노트북을 두고 자리를 비워도 되고 늦게까지 영업하는 카페들이 있었다. 그렇게 마음이나마 잠깐 한국에 다녀오면 낯선 땅에서 다시 살아갈 힘과 이유가 생겼다.

책상 앞에 붙어 있던 편지들과 사진들, 그리고 스스로에게 하는 말들 .
"생각이 길어지면 용기가 사라진다. 적기, 그리기, 정하기."

　　누구에게나 의미 있는 물건이나 습관이 있을 것이다. 어떤 친구는 매일 아침 일어나 스트레칭하는 습관이 있었다. 다른 친구는 현관문 앞에 소금 단지를 두었다. 자신이 사용하던 마사지볼을 가져와 매일 아침 좋아하는 향을 피우고 마사지하며 자신을 깨우는 의식을 치른다면 한국에서의 삶이든 영국에서의 삶이든 삶은 계속 이어진다. 현관문 앞에 소금 단지를 두면 한국이든 영국이든 집으로 들어오는 나쁜 기운을 물리쳐 준다. 어디에서 살던 그곳에서의 삶을 내 것으로 만드는 방법을 스스로 알아내는 것이 중요하다. 달리기를 하는 사람이라면, 제일 먼저 어디서 뛸 수 있을지를 찾으면 된다. 주변에 어느 공원이 있고, 어떤 달리기 코스가 있는지 탐색해 보고 자신에게 맞는 경로를 만들 수 있다.

영국에서의 삶이 외롭고 낯설어 우울의 그림자에 점점 잠겨 갈 때, 10년 전 비슷한 경험을 한 삼촌의 이야기가 와닿았다. 삼촌은 한때 패션 회사에서 MD로 일하다가 서른 살쯤 모든 것을 뒤로하고 뉴욕으로 텍스타일 공부를 하러 간 사람이었다. 20년 전, 뉴욕은 한국인 유학생에게 지금보다 훨씬 더 낯설고 거친 곳이었다. 삼촌은 셰어하우스에서 겪었던 일들, 김치 냄새를 시체 냄새로 오해한 옆집 사람, 한국에 대한 사람들의 무지 등 듣기만 해도 서러운 이야기들을 풀어 놓고는 했다. 영국에서 적응하지 못하고 힘들어하던 나에게 삼촌은 "그곳의 삶을 부정하지 말고 너의 것으로 만들어"라고 조언했다. 매일 아침 운동할 곳을 정하고, 일과가 끝난 뒤 장을 보러 갈 마트를 정하고, 매일 가는 동네 카페를 정해서 바리스타와 친해지라고. 그렇게 하다 보면, 그곳에서의 삶이 서서히 나의 것이 되고, 점차 모든 것이 괜찮아질 거라고.

현지에서 빠르게 적응하려면, 자신이 좋아하는 것을 그곳에서 계속하면 된다. 새로운 곳에 맞추어 나를 바꾸는 것이 아니라 내 삶을 이루던 것을 통해 나만의 새로운 세계를 일구어 나가는 것이다. 그렇게 하자 혼란스러웠던 마음에 조금씩 위안이 스며들었다.

그놈의 영어

유학의 목표 중 여러 가지가 있었지만, 그중에도 영어를 극복하고자 하는 의지가 컸다. 회사에서 일할 때도 해외 출장과 영어 업무가 일상이었지만, 영어를 사용할 때마다 늘 조마조마하고 자신이 없었다. 주니어 시절에는 이리저리 상황을 모면할 수 있었는데, 연차가 쌓일수록 영어로 의견을 말해야 하는 일이 많아졌고, 그때마다 초

조와 불안에 휩싸였다. 한국어로 말할 때보다 의견을 수월하게 피력할 수 없으니 아무리 밤새 공들여 프레젠테이션을 준비해도 소용이 없었다. 회사에 다니면서 꾸준히 영어를 공부하는 부지런한 성격이 아닌 데다 한국에서 애매하게 영어를 배울 바에야 유학 가서 한 방에 다 끝내 버리자 하는 심산이었다. 이 때문에 영어권으로 유학을 가야겠다는 생각이 자연스럽게 들었다.

누군가 2년 만에 영어를 완벽하게 구사하게 되었는지 물으면, 어떤 대답을 해야 덜 창피할지 고민한다. 내가 준비한 답은 "가기 전보다 영어가 좀 편해졌어요"이다. 아직도 영어를 쓰고 말할 때마다 자신은 없지만 말을 내뱉을 수 있는 용기는 얻었다. 가끔 혀가 꼬이고 문법도 꼬일지언정. 영국에서 영어권 사람들은 아시아인인 내 외양을 보고 영어 실력이 나쁠 거라 짐작해서 좀 더 쉽거나 천천히 말해 주고, 비영어권 사람들은 나와 마찬가지로 영어를 완벽하게 구사하지 못했다. 신기하게도 완벽한 커뮤니케이션이 되지 않아도 학교나 회사, 조직이 큰 문제 없이 운영된다.

영어가 부족하다면

대부분의 영국 학교는 조건부 입학 제도를 운영한다. 포트폴리오 제출과 면접이 선행되고 조건부 입학을 허가한다. 일단 합격해 놓고 입학 전까지 아이엘츠IELTS와 같은 영어 점수를 인증하면 된다. 초기에는 포트폴리오와 면접에 집중할 수 있고, 허가를 받은 후에는 영어 시험에 집중할 수 있어 좋다. 학교나 학위 과정마다 달성해야 하는 영어 점수가 다르므로 각 홈페이지에서 확인해야 한다. 최소 점수를 얻지 못하겠다면 영국 대부분의 학교들이 운영하는 사전 어학 과정Pre-sessional English Course을 미리 수료하면 된다. 약 한 달 정도의 짧은 수업으로, 어학연수의 심화 과정이다. 영어로 프레젠테이션하

는 법과 논문 쓰는 법 등 학업에서 사용할 수 있는 영어를 가르치는 데 미리 입을 풀 수 있어서 후기가 좋다. 또한 입학 전에 미리 친구들을 사귈 수 있어서 학교에 좀 더 빨리 적응할 수 있기도 한다.

　　나는 아이엘츠 점수를 지원 시부터 충족시켜 두기도 했고 유학을 가기 직전까지 일했기 때문에 사전 어학 과정을 수강하지 못했다. 결국 말 그대로 무방비 상태로 런던 한가운데에 던져졌다. 영어에 관련해서 두 가지 이유로 꽤나 놀랐다. 첫 번째는 나름대로 영어를 한다고 생각했는데 들리는 말들이 없었다. 레스토랑에서 음식을 주문할 때도, 학교에서 교수들과 이야기할 때도 알아들을 수가 없었다. 북미 발음으로 약 20년 정도 길고 얕게 교육받은 토종 한국인으로서 미국과 전혀 다른 영국의 악센트에 적응하는 데 꽤나 오랜 시간이 걸렸다. 그들의 억양으로 말할 줄 알아야 말이 들리고 이해할 수 있다는 것을 어느 정도 지나고 깨달았다.

　　두 번째는 의외로 런던에 영어가 서툰 사람들이 많다는 것이었다. 글로벌 도시에 걸맞게 학교 안팎으로 만나는 많은 사람이 영국인이 아니었다. 학교에서도 학생들은 물론이거니와 다양한 국적의 교수들도 영어가 완벽하지 않아서 적잖이 놀랐다. 하지만 오히려 영어가 원어민만큼 완벽하지 않아도 그들의 재능과 가치가 인정받는다는 사실이 외국인 유학생인 나에게는 엄청난 위로와 힘이 되었다. 그곳에서 나고 자라지 않아도, 영어가 모국어가 아니더라도 능력만 된다면 학생들을 가르칠 수 있겠다는 생각이 들었다. 학교 밖의 사정은 더했다. 친구들끼리 런던에서 대중교통을 이용하면 영어를 하는 사람을 거의 찾아볼 수 없다고 농담하곤 했다. 이것 또한 나를 덜 외롭게 만드는 요소였다. 모두가 이 외로운 도시에서 각자의 언어와 음식과 집을 그리워하고 있을 거라는 사실이, 그리고 모두 힘들게 이 도시에서 무엇이든 이뤄 보려고 애쓰고 있다는 사실이 큰 위로와 동기를 주었다.

디자이너의 영어

디자이너가 영어를 할 줄 안다는 것은 단순히 영어로 일상 대화가 가능하다는 것을 넘어 해외에, 즉 더 넓은 세상에 자신의 작업에 관해 온전히 설명할 수 있다는 의미다. 내가 생각하는 단어로 대중을 내 작업 앞으로 끌어당길 수 있을지에 대한 고민이 필요하다. 디자인계나 예술계에서 사용하는 단어는 다소 생소한 것들이 많지만 반복해서 등장하기도 한다. 또한 디자인 트렌드가 있듯이 디자인을 설명하는 언어에도 트렌드에 맞는 단어들이 존재한다. 나는 전시를 보러 가면 전시 책자를 꼭 두 권 챙겼다. 하나는 간직하는 용도고 다른 하나는 모르는 단어와 맥락을 표현하는 방법을 공부하는 용도다. 몇 번 읽다 보면 겹치는 단어들이 꽤 많았다. 중복되는 단어들을 공부해 놓으면 다른 전시의 전시 서문이 술술 읽히기도 했고, 그 단어들을 내 작업을 설명할 때 끌어다 쓸 수 있었다.

영어 때문에 영국에서 많은 기회를 놓친 것은 아니지만, 언어에 대한 자신이 없어서 항상 힘들었다. 문을 나설 때마다 '영어의 세계'에 들어서야 했기 때문에 활기찬 성정도 한국에 있을 때보다 조금은 가라앉았다. 늘 긴장하며 살아야 했기에, 바깥세상은 더욱 피곤한 곳이 되었다. 영어가 완벽하지 않은 탓에 어쩌면 누군가의 따뜻한 말을 놓쳤을지 모르고, 누군가의 상처 주는 말을 이해하지 못하고 넘어갔을 수도 있다. 그들의 애정을 더 깊이 이해하고 싶어서, 혹은 그들의 무시를 알아차리고 싶어서 꾸역꾸역 영어를 배웠지만 솔직히 아직도 늘 영어가 두렵다. 그놈의 영어.

학교 안에서의 배움

언젠가 학생을 가르치게 된다면 개강 첫날에 할 말을 상상해 본다. "난 너희들을 곤란하게 만들 거고, 절대 쉬운 길로 가지 않게 할 거야. 하지만 유독 힘든 날에는 나에게 말해 줄래? 내가 너희의 삶을 응원할 수 있도록." 그리고 내 주머니에는 항상 휴지가 준비되어 있을 것이다.

교수님이 아니라 타냐

"나는 교수님도 아니고, 미세스 윙클러(타냐의 성)도 아니야. 그냥 타냐라고 불러."

첫 오리엔테이션 때 타냐는 말했다. 회사에서 일하면서도 나보다 직급이 높은 외국인들을 "사이먼", "존" 하고 이름으로 불렀으면서도 막상 학교에서 교수님의 이름을 부르는 것은 아무래도 낯설었다. 하늘 같은 교수님과 '야자 타임'을 갖는 기분이었다. 실제로 개강 후 얼마 동안은 습관적으로 교수들에게 목례를 했고 그들은 웃어넘겼다.

이어지는 타냐의 소개는 인상 깊었다. "나는 너희들을 계속 어려움에 부닥치게 할 거야. 곤란하게 만들 거고, 절대 쉬운 길로 가지 못하게 할 거야. 가끔은 내가 너희를 몰아붙이는 게 힘들 수도 있어. 하지만 누구에게나 거지 같은 날이 있기 마련이지. 그런 날은 나에게 미리 말해 줄래? 오늘은 힘겨운 날이니 당신이 이렇게 날 대하는 게 괴롭다고. 그럼 난 온종일 칭찬만 해 줄 거야. 너희가 거지 같은 삶을 이겨 내고 다시 작업에 집중할 수 있도록." 아, 다시 떠올려도 정말 사려 깊고 멋있는 말이었다. 그 말을 듣는 순간, 나는 정말 타냐가 되고 싶었다.

그녀는 정말 우리를 끊임없이 채찍질하고, 자극하고, 곤란하게 했다. 그러나 우리가 버거워 보일 때면, 이야기할 사람이 필요하냐며 먼저 다가와 물어보곤 했다. 특히 학기 중 엄마가 돌아가신 후 힘든 시기를 보내고 있던 나에게, 타냐는 선생 이상의 역할을 해 주었다. 하루는 튜토리얼이 끝난 후, 나를 불러 앉혀 놓고 심리치료사를 찾는 앱을 켜 어떤 프로그램과 심리치료사가 내게 적합할지 추천해 주었다.

"어떻게 지내? 감정을 어떻게 다스리고 있어?" 타냐가 걱정스

러운 어조로 물었다.

"음, 괜찮은 것 같아요. 친구들이 많이 신경 써 주고 돌봐 주고 있어요." 나는 대답했다. "친구들 말고, 너는? 너는 너를 돌보고 있니?" 타냐의 물음에 울컥했다. 눈물이 투둑투둑 떨어졌다.

"너를 돌봐 주는 사람이 있는 것보다 네가 너를 돌보고 있는지가 중요해." 타냐가 말했다.

"할 일이 너무 많고, 마음의 여유가 없어요…. 지금 제 감정과 슬픔을 마주하기 시작하면 그대로 무너져서 아무것도 못할 거예요. 그러면 저는 그런 자신을 자책하면서 나락으로 빠질 거예요." 나는 털어놓았다. "지금 당장 너 자신을 돌보는 일보다 더 급한 건 없어." 타냐는 진심을 담아 말했다.

타냐는 늘 허를 찌르는 말들로 나를 꼼짝 못 하게 했다. 그녀에게 통하는 핑계는 없었다. 내 감정과 상황을 회피할 때마다 이런 식이었다. 나는 그저 우는 것밖에 할 수 없었다. 그럴 때마다 타냐는 자연스레 주머니에서 휴지를 꺼내 건네며 말했다.

"난 항상 모두의 눈물에 대비하고 있지."

많은 유학생에게 한국 디자인 교육과 유럽 디자인 교육의 가장 큰 차이가 무엇이냐고 물으면 교수와 학생 간의 위계질서가 없는 것을 꼽는다. 나는 심지어 우리 학과장인 그레임을 해리 포터가 덤블도어 교수님을 부르듯이 "프로페서professor"라고 불러 본 적도 없다. 그가 유일하게 우리 학과에서 그 직위를 갖고 있는 사람인데도 말이다. 그는 아마 누군가 등 뒤에서 "프로페서"라고 부르면 돌아보지도 않을 것이다. 그만큼 학생과 교수진 사이의 수직적인 위계질서가 이들에게 익숙지 않다. 초빙 강사까지도 모두 교수님 호칭을 붙이는 한국과는 사뭇 다르다.

내가 보고 듣고 겪은 유럽의 교수진은 자신들의 권위를 내려놓기 위해 무던히 애썼다. 학생이 권위적인 존재로 느끼지 않을 때 생각을 더 자유롭게 꺼내 놓고 창조성이 발현된다고 믿는다. 그런

분위기를 조성하는 것도 교육 과정의 일부고 본인의 역할이라고 여긴다. 교수들은 자신의 아이와 출근하기도 하고, 사적인 이야기를 학생에게 자주 하기도 한다. 주말에 무엇을 했는지, 이번 여름휴가는 어디로 갈 계획인지, 요즘 어떤 취미에 빠져 있는지 등 학생과 일상을 공유하는 데 거리낌이 없다.

또한 일방적으로 학생을 가르치는 것이 아니라 학생과의 상호작용을 통해 자신도 성장해야 한다고 생각한다. 자신을 '모시는' 존재가 아닌, 자신에게 '영향을 끼치는' 사람으로 학생의 영향력을 가치 있게 생각한다. 자신을 긴장시키는 학생의 작업과 질문을 마주할 때, 희열을 숨기지 못하고 아이처럼 "어머, 이거 너무 재미있다!"라며 탄성을 내뱉던 타냐의 모습에서 진정한 선생의 모습이 어떠해야 하는지 배웠다. 그런 그녀의 호기심 어린 표정을 보기 위해 얼마나 애썼던지.

높임말과 공경의 문화 때문에 우리나라에서 교수와 학생 간의 위계질서가 사라지기는 쉽지 않을 듯하다. 하지만 상상을 해 본다. 언젠가 내가 학생을 가르치게 된다면 개강 첫날에 할 말을. "난 너희들을 곤란하게 만들 거고, 절대 쉬운 길로 가지 않게 할 거야. 하지만 유독 힘들고 인생이 거지 같은 날에는 나에게 말해 줄래? 내가 너희의 삶을 응원할 수 있도록." 그리고 내 주머니에는 항상 휴지가 준비되어 있을 것이다.

완성도 결국 과정이 된다

한국 디자인 교육은 결과물 중심이고 유럽의 디자인 교육은 과정 중심이라는 것은 많은 이들이 익히 알고 있다. 한국 학생들이 유럽

교수진이나 디렉터에게 포트폴리오를 보여 주면 열에 아홉은 이런 피드백을 받는다.

"그래픽 레이아웃도 잘되어 있고, 얘기하는 바도 분명하고, 렌더링 수준도 좋은데, 좀 더 과정(프로세스)을 볼 수 있으면 좋겠어."

하지만 나를 포함한 토종 한국 디자이너들에게는 도무지 이 '프로세스'라는 것을 얼마만큼 보여 줘야 할지 감을 잡기가 쉽지 않다. 한국에서는 콘셉트와 인사이트가 좋다면 바로 작업에 들어가고, 디자인이 예쁘게 잘 나오면 프로젝트를 끝냈다. 그렇게만 해도 충분했다. 우리는 과정을 하나하나 뜯어 볼 시간이 없었다. 첫 페이지와 마지막 페이지의 힘을 알았고, 그렇게 훈련받았고, 점점 중간 페이지들은 사라져 갔다.

졸업 프로젝트를 진행할 때의 일이다. 크리스마스 방학 동안 나는 리서치와 콘셉트 잡기를 모두 끝내고(끝냈다고 생각하고) 마지막 학기 개강 날에 초기 디자인 작업물까지 모두 챙겨 갔다. 뿌듯해하며 발표하는 중에 타냐가 나를 막으며 말했다. "그만. 오늘은 여기까지만 볼게. 뒷부분은 다음 시간까지 다시 해서 가져와."

당시에 내 과정과 디자인에 꽤나 자신이 있었다. 머릿속에 리서치, 콘셉트, 내러티브의 완벽한 삼각형이 그려졌다. 교수에게 내 계획을 보여 주고 싶어서 안달이 나 있었다. 타냐가 나를 가로막자 억울한 마음에 손이 부들부들 떨렸다. 나는 씩씩대며 시간도 부족한데 왜 디자인을 못 하게 하는지 모르겠다며 친구들에게 투덜댔다.

타냐는 디자인을 숙성시킬 시간을 주고 우리가 스스로 과정을 만들어 낼 수 있도록 이끌었다. 추진력은 내 장점이고 그 때문에 내가 항상 다른 사람들보다 한 단계 앞서간다는 것을 그녀는 알고 있었다. 앞서 간다는 것은 결코 좋은 것만이 아니었다. 나는 그 점을 알면서도 항상 모르는 척했고, 타냐는 그런 내 속도 뻔히 알고 있었다.

밀어붙이는 힘, 추진력은 내 가장 큰 장점이면서 동시에 가장 큰 약점이기도 했다. 프로젝트 초기에 추진력이 신중함을

이겨 버렸을 때, 고민 없이 빠르게 결정된 것들은 마음속에 떠다니는 부유물로 남았다. 최선의 선택을 한 것인지에 대한 의심이 항상 남아 프로젝트가 마무리될 때까지 나를 괴롭혔다. 미숫가루를 컵에 담아 숟가락으로 대충 섞었을 때처럼 섣불리 움직인 모든 과정은 지나가는 자리마다 마음에 찌꺼기를 남겼다.

타냐는 그다음 시간에도 내 디자인을 보려 하지 않았다. "너는 진짜 멋있는 프로젝트를 하고 싶잖아. 그럼 더 숙성시켜야 돼. 그저 그런 거를 일단 완성하고 싶은 거야?" 늘 이런 식이었다. 그녀는 끊임없이 나를 자극하며 도발했고(심지어 즐기고 재미있어했다!), 나는 씩씩대면서 꾸역꾸역 숙성의 시간을 보냈다. 보기만 해도 알 것 같은데 자꾸 이것저것 시도해 보라고 했다.

그렇다면 도대체 완성은 어느 지점에서 되는 걸까? 도면을 완성했을 때? 모델을 완성했을 때? 마지막 튜토리얼? 마감일에? 학기가 끝난 다음? 포트폴리오에 프로젝트를 기재할 때? 웹사이트에 게시할 때?

내가 완성 단계라고 생각했던 모델을 만들 때도 마찬가지였다. 개강 첫날, 타냐는 우리를 시험에 들게 할 것이라는 말과 함께 모델 메이킹에 대해서도 경고했다. "나는 너희가 만든 모델을 박살낼 거야. 그러니까 모델을 가져오기 전에 항상 사진 잘 찍어 놔."

자고로 인테리어·건축 모델이라는 것은 마지막에 사람들에게 '짠, 이게 바로 완성물이에요!' 하며 보여 주기 위한 것 아닌가. 타냐의 생각은 완전히 달랐다. 학생들이 모델을 만들어 갈 때마다 물었다. "그래서 이 모델을 만들면서 배운 게 뭐야? 기존 디자인이랑 뭐가 달라졌어?" 나는 당황했다. 모델은 항상 사람들한테 보여 주기 위한 거였지, 날 위한 것이었던 적이 없었다. 타냐의 철학은 이러했다. '모델을 만들면서 배우는 것이 없다면 모델 메이킹은 시간 낭비다.' 그러면서 우리가 정성스레 만들어 간 모델을 잘라 보거나, 찢어 보거나, 뭉개 보곤 했다. 심지어 태워 보기도 했다! 그럴 때면 나는

디자이너의 유학

84

타냐와 마지막 튜토리얼을 하던 날. 고생해서 모델을 만들었던 보람이 있었다. 타냐가 모델을
두 동강 내고 싶을 때를 대비해서 처음부터 섹션을 볼 수 있게끔 모델을 만들었다.

경악을 금치 못했고, 상처받았고, 때로는 곤란한 표정을 일부러 숨기지 않을 때도 있었다. 모델은 항상 남에게 보이기 위한 완벽한 마지막 모습이어야 했던 나에게 '디자인은 계속 변화하기 때문에 완성과 마지막이란 없다'는 타냐의 가르침은 적잖은 충격이었다. 모든 단계에서 우리는 배워 나가야 하고, 여전히 배울 것이 있다면 완성을 이룬 것이 아니다.

파일명에서 WIP work in progress(진행 중) 딱지를 제거하는 순간은 작업물을 세상에 공개할 준비가 완료되었음을 의미한다. 그러나 세상에 내보낸 뒤에도, 마음속에서는 모든 완성작이 여전히 WIP 상태로 남아 있다. 이들은 내 머릿속에서 계속 부지런히 변화한다. 나는 포트폴리오와 웹사이트에 올린 프로젝트 설명을 지속해서 갱신한다. 당시에는 완성했다고 여겼더라도 볼 때마다 고치고 싶은 부분이 새로이 생기기 마련이다. 디자인 작업도 마찬가지다. 다른 프로젝트를 진행하다 보면, 이전 작업에 적용할 수 있는 새로운 아이디어나 재료, 기법을 발견하곤 한다. 그대로 남겨 두기보다는 시간이 허락하면 계속 고쳐 나간다.

과거에는 프로젝트를 업데이트한 뒤에는 이전 버전의 사진을 종종 삭제했있다. 이전 작입물이 부끄러웠기 때문이다. 하지만 시간이 지나면서 개선할 부분이 보이는 디자인을 그대로 두고 아무것도 하지 않는 것이 더 부끄러운 일이라는 것을 깨달았다. 지나간 완성을 과정으로 만드는 일은 멋진 일이다.

모든 완성은 결국 과정이 된다. 디자인은 계속 발전해 나가는 것이고 내 눈과 손도 계속 발전하니까. 시간이 지나고 보면 부끄러운 작업이 있고(대부분 그렇다), 그렇지 않은 것도 있다. 부끄럽다면 자신의 성장을 자랑스러워하면 된다. 그 성장에 감사하면 된다.

이걸 손님상에 어떻게 내놔요

나는 완벽하지 않은 것을 보이는 게 두렵다. 어렸을 때부터 무엇을 하던 끊임없이 평가받았기 때문이다. 초등학생 시절, 피아노 치는 것을 꽤 좋아해서 한동안 모든 여자아이가 한 번쯤은 가졌던 피아니스트의 꿈을 꾸기도 했었다. 하나의 곡을 완벽히 치기 위해서는 몇백 번의 연습이 필요하다. 하지만 우리 가족은 나의 미숙한 면을 참지 못했다. 집에서 피아노 연습을 할 때면 한 명씩 돌아가면서 와서 묻곤 했다. "왜 자꾸 그 부분을 틀리는 거야?" 어린 나는 내 연습이 매번 가족들에게 평가받고 있다는 것을 알아차렸다. 그때부터 집에서 피아노 연습을 하지 않게 되었고, 결국 피아노에 흥미를 잃고 학원을 그만두었다.

　　그림을 그리기 시작하고 나서도 미완성작을 다른 사람들에게 보여 주기가 꺼려졌다. 내 실력과 노력이 100퍼센트 담기지 않은 중간 작업물로 나를 판단하리라는 두려움 때문이었다. 이러한 태도는 미대 입시에서도, 대학에 가서도 계속되었다. 그렇게 평가에 대한 두려움을 피하고자 중간 과정 자체를 숨기는 것에 익숙해졌다.

　　결과만을 중요시하는 문화에서 자란 또래 친구들도 대부분 나와 비슷했다. 그래도 대학 수업이 결과만 채점받는 미대 입시 학원 수업보다는 나았다. 대학에서는 프로젝트를 한 학기 동안 긴 호흡으로 진행하며, 주 2회의 튜토리얼을 통해 그동안 내보이지 않았던 중간 과정들을 지속적으로 교수님과 공유해야 했다. 튜토리얼마다 누가 봐도 미흡한 작업물을 들고 있는 부끄러운 자신을 마주하는 데는 엄청난 용기가 필요했다. 그런 날이면 나를 포함한 친구들은 아프다고 거짓말하거나, 튜토리얼 날짜를 옮기거나, 심하면 연락을 받지 않았다. 우리는 자신이 얼마나 형편없는 디자이너인지 마주하고 싶지도, 그것을 남들에게 들키고 싶지도 않았다.

한국 사회에서는 미완성작을 다른 사람에게 보여 주는 것은 프로페셔널하지 못하다고 생각한다. 이런 한국인의 완벽주의는 확실히 외국에서 높이 평가되는 부분이 있다. 하지만 유럽의 디자인 교육은 한국식 완벽주의가 작업을 일단 완성함으로써 얻는 경험과 성장을 놓치게 한다고 지적한다. 완벽보다 완성이 나을 때가 있기 때문이다. 높은 확률로 대부분 그렇다.

미완성 전시회

매년 RCA에서는 '미완성 전시회Work in Progress Show(이하 WIP 쇼)'를 개최한다. 이 전시는 학생들이 졸업 전시를 앞두고 학기 중반에 한창 작업 중인 작품을 선보이는 자리다. 손으로 직접 만든 조악한 모형부터 포스트잇들이 덕지덕지 붙은 스크랩북, 무엇을 만들고 싶은지 도통 모르겠는 목업에 이르기까지 진정한 '미완성'의 작품으로 가득하다. 졸업 전시만큼은 아니지만, 런던 디자인계의 많은 사람이 WIP 쇼를 찾아와 감상한다. 이 전시는 학생들에게 자신의 중간 과정을 숨김없이 드러내고 마주할 기회를 제공한다.

WIP 쇼는 단순히 중간 점검의 개념과는 확실히 달랐다. 학교 내에서 우리끼리만 보는 것이 아니라 아직 완성되지 않은 작업을 '손님상에 내놓는' 것이었다. 말이 좋아 미완성 전시회지, 전시회는 전시회였다. 내가 어떤 디자이너인지, 내가 어떤 철학과 생각을 가지고 있는지, 내가 어느 수준의 작품을 낼 수 있는지를 세상 사람들에게 보여 주는 것이 전시회다. 시간이 더 있으면 더 높은 수준의 작품을 보여 줄 수 있으련만 학기가 시작된 지 몇 주 되지도 않았는데 전시라니? 사람들이 내 미완성작을 보고 실력을 가늠하며 평가하는 것이 두려워 잠을 설쳤다. 가족들의 눈치를 보며 틀리지 않으려고 조심조심 피아노를 치던 어린 시절처럼 마음이 조마조마했다.

그래도 최선을 다하기 위해서 몇 날 며칠을 도자 작업에 매달렸다. 당시 나는 내 졸업 작품의 주제인 죽음과 관련된 토템^{totem}*으로 홈웨어 기능이 있는 유골함을 만들고 있었다. 사용자가 일상에서 조명을 켜고 끌 때마다 죽음을 상기하고 받아들이면서, 주어진 시간을 좀 더 가치 있게 살아가게끔 하는 콘셉트였다. 나는 시간과 삶의 유한함을 표현하기 위해 유골함을 모래시계 형태로 디자인했다. 물레를 차서 윗부분과 아랫부분을 동일한 형태로 만드는 것이 어려웠고, 그것들을 하나로 연결하는 것도 여간 어려운 일이 아니었다. 그래도 처음 계산한 대로라면 기한 내에 완성할 수 있었다. 하지만 간과한 것이 있었다. 흙은 항상 믿을 수 없는 존재라는 것. 초벌 가마에서 나온 기물을 확인하러 기쁜 마음으로 도자실로 달려갔을 때, 모래시계가 중간에서 쩍 갈라진 것을 발견했다. 기물이 갈라진 것처럼 내 마음도 갈라진 것 같았다. 아니 왜 하필 지금… 이렇게 시간이 없을 때… 망연자실해서 한참을 울었다.

다음 튜토리얼 시간에 타냐를 만나 WIP 쇼에서 전시할 것이 없을 것 같다고 했다. "무슨 소리야? 그걸 내놓으면 되잖아." 타냐가 당연한 듯이 말했다. "에이, 이걸 어떻게 사람들한테 보여줘요. 완성작도 아니고 실패한 것을." 말도 안 된다는 표정으로 내가 대답했다.

"수빈, 이건 정말 말 그대로 WIP 쇼야. 아무도 너에게 완성된 작업물을 기대하지 않아. WIP 쇼에서 받을 수 있는 피드백과 졸업 전시에서 받을 수 있는 피드백은 달라." 타냐가 나를 설득하려고 했다.

"그래도 전시는 전시잖아요. 사람들이 와서 이건 어떻고 저건 어떻고 하면서 다 뜯어 볼 거라고요." 거의 울상이 되어 나는 고집을 부렸다.

* RCA 인테리어 디자인 학과의 커리큘럼에서는 '너의 프로젝트와 연결된 오브제'라고 설명한다. 이 오브제를 통해 학생들은 프로젝트의 매니페스토와 브리프를 시각적으로 구현한다.

"수빈! 전시회까지 밤을 새워서 계속 작업한다고 해도 네 맘에 완벽히 드는 작업을 해낼 수 없어. 시간이 없으니까. 네가 지금 작업하고 있는 것을 내보이는 거야. 완벽에 집착하지 마. 넌 완벽하지 않아. 이것 봐. 완벽하게 해내지 못했지? 완벽하지 않은 너 자신을 받아들이는 방법을 알아야 해."

결국 타냐는 또다시 정곡을 찔렀다. 눈물이 핑 돌았다. 내가 완벽하지 않다는 것을 모르는 것은 아니었다. 그렇지만 모르고 싶었다. 그리고 다른 사람들도 이런 내 모습을 몰랐으면 했다.

어쩔 수 없었다. 시간 내에 초벌과 재벌 작업을 다시 할 수 없으니, 3D 프린터로 급히 모형을 제작한 뒤 도자기 질감을 내기 위해 스프레이로 기교를 부렸다. 성에 차지 않지만, 금이 가고 실패했지만 여태까지 내가 만든 작업물들도 전시했다. 자괴감을 누르기 위해 아주 많이 애썼다. 그리고 마음속으로 되뇌었다. 마침표일지 쉼표일지는 모르지만, 일단은 찍어야 하는 거라고. 그래, 일단은 찍자. 완성의 점.

걱정했던 것과는 다르게 WIP 쇼는 잘 마무리했다. 누구도 내 갈라진 작업물을 보고 뭐라고 하지 않았고, 스프레이 텍스처 기법 덕분에 아무도 샘플 목업이 세라믹이 아니라는 것을 눈치채지 못했다(적어도 내게 와서 왜 이것만 세라믹이 아니냐고 묻는 사람은 없다). 사람들은 완벽하지 않은 작업물로도 충분히 내 의도와 과정을 이해하고 받아들였다. 내 작업을 처음 접하는 다양한 사람들에게 아직 다듬어지지 않은 생각을 공개하면서 꽤 유용한 피드백과 통찰을 얻었다.

이 경험을 통해 완벽주의를 넘어 '완성'을 향해 나아가는 법을 배웠다. 완벽하진 않았지만 토템을 완성함으로써 내가 죽음이라는 주제에 대해 어떻게 생각하는지 스스로 정립하고 다음 단계로 넘어갈 수 있었다. 갈라진 도자기를 전시하는 것을 포기했다면 생각들은 날아다니기만 할 뿐 개념이 되지 못했을 것이다.

요즘은 내 기준에 도달하지 못하는 것을 세상 밖으로 내놓아

깨진 기물.

홈웨어 조명으로 사용하다가 사후에는 유골함으로 사용할 수 있도록 디자인한 토템.

야 할 때, 주문을 외운다. "아, 이건 WIP 쇼야." 이것은 디자인을 할 때도 해당되지만, 일상에서 해내야 하는 모든 일에도 적용된다. 이 마법의 주문이 가진 힘은 실로 대단하다. 생각을 개념으로, 상상을 현실로 만들 수 있다. 완벽해지고자 하는 다른 이들이 망설일 때, 나는 그것을 완성해 낼 수 있다. 어설퍼도 괜찮다. 안 하는 것보단 나으니까. 이건 나만의 WIP 쇼다. 우리를 성장하게 하는 것은 수많은 완성이지, 완벽이 아니다.

미니 을지로

영국에 있으면서 한국의 어떤 것이 가장 그리웠냐고 묻는다면 그것은 한식도, 에어컨도, 헤어숍도 아닌 을지로였다. 을지로, 동대문 종합시장, 방산시장, 충무로 인쇄 골목, 호미화방…. 작업물이 세상에 나올 수 있게 해 주었던 시설과 서비스. 한국은 영국에 비해 상대적으로 인건비가 저렴한 편이고, 그 덕분에 머릿속에 있는 것들을 바로바로 실물로 만들어 볼 수 있는 편리한 환경을 갖추고 있다. 또한 작업 과정에서 '실험'이 가능하다. 한 번쯤 실패해도 금전적으로 타격이 그렇게까지 크지 않다는 말이다. 실패하면서 배운다지만, 실패할수록 돈이 더 들기 때문에 유럽에서의 실패는 한국에서의 실패보다 아주 많이 비싸다. 그래서 실패도 신중히 해야 한다.

하지만 그런 편리한 환경 때문에 한국에서는 디자이너가 스스로 손으로 무언가를 만드는 경우가 적다. 영국에서 배운 것 중 하나인 'Thinking through making'은 말 그대로 만듦으로써, 손을 씀으로써 생각하라는 뜻이다. 유학 중에는 비용과 시간과 품질, 이 세 가지의 측면 모두에서 외주를 주는 것보다 내가 직접 만드는 것이 더

RCA 배터시 캠퍼스에 위치한 세라믹 작업장. 이렇게 큰 세라믹 시설을 본 적이 없다.
석고실과 물레실이 있고, 왼쪽에는 무려 스물네 개의 가마가 있다. 초벌과 재벌, 각 한 번씩
주 2회 가마가 가동된다.

효율이 높기 때문에 몸이 고되어도 직접 할 수밖에 없다. 이런 환경
으로 인해 학교에는 작업장workshop 시설들이 굉장히 잘 되어 있다.
RCA를 포함하여 여름 학교를 다녔던 알토 대학, 어워드 수상자로
견학을 갔던 콘스트팍, 모두 한국에서는 볼 수 없었던 수준과 규모
의 작업장이 있었다. 3D 로봇암 CNC, 여러 종류의 3D 프린터, 메
탈 레이저 커팅기, 세라믹 프린터 등 을지로를 연상케 하는 유럽 학
교의 설비들은 뭐든지 만들고 싶어 하는 디자이너의 마음을 설레게

하기 충분하다.

좀 고생을 하더라도 직접 손으로 만들다 보면 디자인의 실마리를 발견하게 된다. 몸을 쓰는 게 익숙해지다 보니 무언가 잘 안 풀리면 일단 주변에 굴러다니는 것들을 조합해서 이것저것 만들어 보는 습관이 생긴다. 처음에는 뭘 만들어야 하는지도 모르는 채 일하는 게 시간 낭비라고 생각했는데, 만들다 보면 오히려 생각이 나기 시작한다. 손으로 생각하는 것은 초점 없는 눈으로 끝없이 핀터레스트 화면을 스크롤하는 것보다 훨씬 더 효과적일 때가 많다.

유럽의 학교들은 한국에 비해 굉장히 엄격한 건강 및 안전 정책을 가지고 있었다. 모든 것이 예약제로 운영되고 사용 시간도 엄격히 지켜야 했다. 나는 목공 아카데미에서 훈련을 받았기 때문에 웬만한 기계들을 다룰 줄 알았지만, 매년 각 기계의 안전 교육을 새로 받아야 했고, 고위험 기계는 꼭 전문 기술자technician가 대신 작업해 주어야 했다. 내가 혼자 할 수 있다고 아무리 말해도 소용이 없었다. 때로는 차례를 오래 기다려야 해서 답답했지만 그럼에도 불구하고 그들에게 정말 감사했다. 그들은 내가 만들고 싶은 것이 무엇이든 만드는 방법을 함께 고민하고 설계해 주었다. 실제로 목공 작업장 기술자들의 도움이 없었다면 〈기억의 조각 Remembrance〉작업물을 밀라노 디자인 위크 기간 안에 끝내지 못했을 것이다. 기술자들은 나무, 금속 등 3D 작업뿐만 아니라 오디오, 패션, 코딩, 사진, 비디오 등 학교 내에서 할 수 있는 모든 작업들을 함께했다. 작업장마다 기술자들이 배정되어 있고, 전공과 상관없이 그들에게 컨설팅을 요청하면 함께 제작 방법을 고안해 주고 만드는 것을 도와주었다. 기술자의 존재는 학생들의 작업 범위를 넓혀 주었기 때문에, 기술적인 측면에서는 교수보다 훨씬 더 많은 도움을 받았다. 많은 한국 유학생이 한국 학교와의 가장 큰 차이점이나 장점으로 수준 높은 학교 기술자의 유무를 꼽는 것도 이 때문이다.

학교 밖에서의 배움

요즘은 가까워지고 싶은 사람이 있으면 도움을 청한다. 궁금한 것이 있다면 망설이지 않고 직접 질문하고, 알려 달라고 하고, 찾아가겠다고 한다. 도움을 요청하기 전에 내가 누군가를 도와줄 때의 기분을 되새긴다. 내 시간과 에너지를 희생하며 누군가를 도울 때, 내가 그 사람을 얼마나 아끼고 사랑하는지 깨달을 때의 기분을.

도와줘

유학을 와서 얻은 다소 부끄러운 깨우침이 있다. 나는 혼자서는 아무것도 할 수 없다는 것인데 두 가지 이유로 부끄러웠다. 하나는 말 그대로 나 혼자서는 아무것도 할 수 없다는 사실 때문이었고, 다른 하나는 혼자 할 수 있을 거라고 여태껏 자만해 왔다는 사실 때문이었다. 혼자 힘으로 해결하는 것이 익숙한 한국의 장녀로 살아왔기에 웬만해서는 다른 사람들의 도움을 받는 것보다 스스로 해결하는 것이 편했다. 그리고 다른 사람에게 짐을 얹어 주느니 스스로 끌어안는 것이 그나마 가장 나은 방법이라고 생각했다. 이런 생각으로 항상 잘 시간이 부족했고, 캘린더가 빼곡했다. 캘린더에는 항상 하고 싶은 일을 다 담지 못했고, 캘린더에 담지 못한 일들을 따로 적어 놓는 메모장은 캘린더보다 더 빼곡했다.

《브레인포그》라는 책에 따르면, 모든 일을 혼자 해낼 수 있고 또 그래야만 한다는 생각은 우리가 사는 사회가 무능력을 부끄럽게 여기고, 정신력과 끈기를 갖춘 독립적이고 의욕적인 태도를 권장하는 데서 비롯된다. 혼자서는 하고 싶은 일들의 반의반도 못 한다는 것을 것을 알면서도 항상 모른 척하려 애썼다. 그전에는 도와 달라는 말을 하지 못했다. 거절당하는 것이 두렵기도 했고, 혼자서 모든 것을 해낼 수 있다는 것을 보여 주고 싶은 욕심도 있었다. 하지만 유학 중에는 절실함이 그 두려움과 욕심을 이겨 버렸다. 졸업 학기 중에 밀라노 디자인 위크 전시를 정신없이 준비하면서 만신창이가 되었을 때, 이러다 죽겠다 싶어 나를 둘러싼 경계 밖으로 손을 뻗어 도움을 구했다. 막상 요청하니 거절하는 사람이 거의 없었고, 스스로 못한다고 비난하는 사람도 없었다.

친구 다운이 전시 좌대podium의 페인트칠을, 장호가 작품 포장과 상차를, 용원이 전시 설치와 철거를 도와주었다. 그 외에 너무 많

은 사람이 내 SOS에 선뜻 응해 주었다. 그들의 도움을 받으면서 깨달았다. '아, 사실 나는 혼자서는 아무것도 할 수 없는 사람이었는데, 왜 자꾸 혼자 하겠다고 발버둥 쳤던 것일까.' 혼자서는 캘린더에 적힌 일도 처리하지 못했는데, 사람들의 도움을 받으면 메모장에 있는 일들을 캘린더로 끌고 올 수도 있었다. 무엇보다 도움을 받고 내가 그것을 되갚는 과정에서 관계를 좀 더 돈독히 할 수 있다는 것을 깨달았다. 누군가에게 도움을 요청함으로써 나의 취약한 부분을 내보이는 것을 통해 상대에게 신뢰와 친밀감의 신호를 보낼 수 있다. 그 사람에게 나를 개방하는 것이다. 개방은 더 강한 연결을, 연결은 의무를, 의무는 깊은 관계를 만든다.

요즘은 가까워지고 싶은 사람이 있으면 도움을 청한다. 궁금한 것이 있다면 망설이지 않고 직접 질문하고, 알려 달라고 하고, 찾아가겠다고 한다. 도움을 요청하기 전에 내가 누군가를 도와줄 때의 기분을 되새긴다. 내 시간과 에너지를 희생하며 누군가를 도울 때, 내가 그 사람을 얼마나 아끼고 사랑하는지 깨달을 때의 기분을. 이와 같은 감정을 그들도 분명히 느낄 것이라고 생각하니, 내가 사랑하는 사람들에게 마구마구 도움을 요청하고 싶어졌다. 사랑한다는 말과 함께 도움을 청하는 것이다. 당신의 도움이 필요하다고. 당신이 필요하다고. 당신은 누군가에게 필요한 존재라고 소리 내 말하는 것이다. "도와줘."

칭찬에는 '아니에요'가 아니라 '고맙습니다'

우리 학과에서 내가 가장 많이 배운 친구는 홍콩에서 온 스테파니였다. 스테파니는 우리 과의 대표였고, 학과가 주도하는 '인사이드아

웃Inside Out' 강연의 장이었으며, 그 외에도 많은 것을 이끄는 전형적인 리더였다. 코넬 대학에서 건축을 공부했고, 뉴욕 겐슬러에서 일하다가 코로나 때 영국으로 넘어왔다. 그녀는 천재라기보다 어떻게든 체크리스트의 모든 것을 해내는, 모든 방면에서 최선을 다하는 노력형 인재였다. 중간 평가 혹은 학기말 평가 프레젠테이션(리뷰)마다 발표 스크립트를 작성한 뒤 따로따로 오려 붙여 큐카드를 만들었고, 다른 사람처럼 핀터레스트에 레퍼런스를 저장해 놓는 대신 두꺼운 종이에 이미지를 출력하고 뒷면에 설명을 기재해서 아카이빙했다. 그렇게 프로젝트마다 기록한 자료들을 한 상자씩 보기 좋게 정리했다. 마치 박물관의 학예사가 자료를 정리하는 것처럼. 이처럼 그녀에게서 근면성실과 리더십, 사람을 대하는 마음 등 배운 점이 너무 많지만, 그중에서도 나에게 강력히 남은 것은 칭찬을 받아들이는 자세였다.

　학교에서 중간 평가 리뷰에 참석했을 때의 일이다. 스테파니의 프로젝트는 워킹맘을 위한 어린이집을 포함한 코워킹 스페이스 디자인이었다. 그녀의 발표는 통찰력과 설득력이 있었으며, 노력과 깊이 있는 디자인 접근 방식을 명백하게 보여 주었다. 현장을 방문해 직접 지역 주민들의 이야기를 듣고, 그들의 니즈를 프로젝트에 반영했다. 모든 방면에서 수준 높았던 작업은 모두의 이목을 집중시켰고, 리뷰에 참석한 교수들로부터 큰 칭찬을 받았다. "스테파니, 네 작업은 정말 인상적이야. 네가 지역 공동체의 현황을 개선하려고 애쓴 노력이 고스란히 느껴져. 네 작업은 우리 모두에게 영감을 줘." 스테파니는 환하게 웃으며 "감사합니다. 알아주시니 정말 기쁘네요. 이 프로젝트에 많은 시간을 쓰고 노력을 했어요. 지역 주민의 목소리를 최대한 반영하고, 실제로 실행 가능한 해결책을 찾아내려고 최선을 다했습니다"라고 자신감 있게 답했다.

　그 순간, 나는 깊은 인상을 받았다. 그녀는 칭찬을 겸손이라는 이름으로 거부하지 않았다. 오히려 그 칭찬을 수용하면서 자신의

노력과 성과를 인정했다. 그럼에도 모든 것이 자연스러웠다. 한국에서 자란 나는 겸손이 미덕이라고 배웠다. 이는 고맥락 문화의 특징으로 비언어적 신호와 상황이 중요하며, 간접적인 표현이 우선시된다. 그래서 나는 칭찬받을 때면 "아니에요, 아직 멀었어요"와 같은 반응들이 반사적으로 흘러나왔다. 반면 스테파니가 자란 저맥락 문화에서는 직접적인 언어 사용과 명확한 메시지 전달을 중요시한다. 이런 문화 차이는 칭찬을 받아들이는 방식에서 뚜렷이 드러났다. 스테파니의 태도를 보면서 칭찬을 솔직하게 수용함으로써 자신의 성취를 긍정적으로 인식하고, 이를 통해 더 큰 자신감을 얻을 수 있다는 것을 깨달았다. 더 나아가, 그렇게 자신의 가치를 인정함으로써 그 작업을 통해 이야기하고자 했던 메시지에 더 힘을 실을 수 있다는 것을 배웠다.

자신의 작업, 창조성, 비전에 대해 이야기하는 것은 디자이너의 핵심 역량 중 하나다. 그런데 자신(과 자신의 작업)에 대한 칭찬을 스스로 부정하는 순간, 자신과 작업의 가치를 동시에 부정하는 셈이 된다. 칭찬은 외부의 인정이며 노력과 창조성에 대한 긍정적인 피드백인데, 이를 거부하면 작업의 의미와 영향력을 축소하는 결과를 초래할 수 있다. 반면 칭찬을 수용하는 태도는 자신감을 구축하고, 창조적인 위험을 감수하며, 더 큰 성취를 향해 나아가는 데 필수적이다. 그러므로 칭찬을 수용하면서 자신의 가치를 인정하고, 자신의 목소리를 더욱 강하게 표현하는 것이 이상적이다.

이제 나는 칭찬을 받을 때 겸손함과 자부심 사이에서 균형을 찾으려 노력한다. "아니에요"가 아니라 "고맙습니다"로 시작하는 이 변화는, 사람들이 주는 긍정적인 피드백을 성장을 위한 자양분으로 삼는 것을 의미한다. 칭찬은 뱉는 것이 아니라 삼키는 것이다.

달리면 기분이 나아진다

유학을 가기 전까지 내게 운동이라고는 숨쉬기와 출퇴근 시 걷는 것이 전부였다. 주변 선배들이 왜 그렇게 삼십대가 되면 너나 할 것 없이 열심히 운동을 하는지 알지 못했다. 화가 날 때 달린다는 말을 이해하지 못했다. 그때는 뛰지 않아도 되는 삶을 살았는지도 모른다. 영국에 가서 힘든 삶을 살다 보니 어느새 나도 화가 나고 마음이 힘들면 뛰는 사람이 되었다.

운동은 성취와 깊은 관련이 있다. 심각한 성취 중독인 내가 어떤 것도 성취하지 못하는 정체기에 빠졌을 때, 아무것도 해내지 못하는 사람이라는 생각이 들 때, 나는 달렸다. 어떤 것을 '해냈다'는 느낌을 빠른 시간에 효과적으로 얻기에 달리기만 한 것이 없기 때문이다. 그런 식으로 자신에게 성취라는 연료를 넣어 주었다. 뭐라도 할 수 있는 사람이라는 것을 스스로에게 증명하고, 그렇게 내일을 계속 살아가기 위해서였다.

산과 언덕이 없고 대체로 평평한 런던은 달리기에 최적의 도시이다. 한국처럼 자전거나 전동 킥보드가 인도로 다닐 일이 없고 일단 한국에 비해 언제, 어디에서나 사람들이 달리고 있다. 또한 도심 곳곳에 달리기에 좋은 크고 작은 공원들이 있다. 서울의 한강처럼 런던의 템스강도 달리기 코스가 잘 되어 있고, 강줄기를 따라 달리다 보면 아름다운 런던의 도시 경관을 즐길 수 있다. 높은 건물이 있는 일부 지역을 제외하고는 낮은 건물들이 주를 이루기 때문에 하늘이 잘 보인다는 장점이 있다.

내가 살던 파슨스 그린은 템스강과 가까웠고, 나는 주로 우리집 옆의 비숍스 파크Bishop's Park라는 곳에서 자주 뛰었다. 강을 따라 자리하고 장화 지형을 닮은 비숍스 파크는 우리집에서 정확히 1킬로미터를 뛰어 가면 나오는 공원으로 내가 런던에서 가장 아름

디자이너의 유학

답다고 생각하는 곳이다. 학교가 하이드 파크 바로 앞에 있기 때문에 많은 사람들이 부러워하지만, 나는 관광객들로 가득 찬 하이드 파크보다 동네 주민들이 많이 찾는 평화로운 비숍스 파크가 더 좋았다. 하이드 파크의 수많은 관광객들 틈을 비집고 달리는 것은 기분 좋은 경험이 아니었다. 비숍스 파크에서는 시간을 잘 맞춰 강을 따라 해머스미스 쪽으로 달려 올라가다 보면 해머스미스 브리지로 걸리는 정말 아름다운 분홍빛 노을을 볼 수 있었다.

우울하고 긴 런던의 겨울에 비해 여름은 밤 10시에 해가 지는 데다 덥지도 습하지도 않다. 밤늦게까지 해가 지지 않아서 일과를 마치고 안전하고 산뜻하게 뛸 수 있는 여름은 러너들에게는 정말 소중한 계절이다. 학교 안팎에서 속상한 일이 있던 날이나 이렇게 가다간 이곳에서의 고생이 아무런 의미가 없게 될 것 같다는 생각이 드는 날에는 지하철에서 숨을 참고 몰아쉬는 것을 반복하다가 집에 가방을 던져놓고 옷을 갈아입은 다음 런던의 길로, 공원으로, 강변으로 뛰쳐나갔다. 울면서 뛰는 날도 있었고, 뛰고 나서 우는 날도 있었다. 붙어 가는 허벅지의 근육만큼 마음도 단단해졌는지는 모르겠다. 하지만 당시 달리기를 마음의 응어리를 풀어내는 수단이자 부족한 성취를 채우는 방법으로 발견하지 못했더라면 어땠을까? 힘든 일을 버틸 수 있는 작은 힘이 없었더라면 유학이 조금 더 고단했을 듯싶다.

내가 이러려고
유학 왔지

당시 번아웃을 겪고 있던 나는, '내가 왜 여기까지 와 있지? 디자인이 재미없다면 여기 온 의미가 무엇일까?'라는 의문에 사로잡혀 있었다. 그 의문들이 꼬리에 꼬리를 물고 나를 갉아먹고 있던 차였다. 동기와 목표가 불확실해지면 존재와 위치에 대한 불안도 함께 커진다. 그러나 그날, 그 순간, 나는 생각했다. '그래, 내가 이런 기회들을 잡으려고 굳이 굳이 이곳까지 왔지.'

내 포트폴리오가 남아 있는 곳

인사이드 아웃 강연 시리즈는 RCA에서 유일하게 학생 주도로 진행되는 강연으로 인테리어 디자인과 학생들이 운영한다. 국제적으로 활동하는 저명한 디자인 및 건축 실무자들을 초청하여 그들의 작업에 대해 함께 논의하는 장이다. 주요 목적은 강연에서 나누는 대화를 통해 다양한 디자인 분야에서 영감을 주고, 생생한 아이디어를 교류하여 새로운 시각을 제공한다. 다른 강연들과 다른 점은 단순히 유명한 디자이너들의 잘 다듬어진 성공담이 아닌 실제 업계의 성공과 실패, 어려움을 가감 없이 풀어내는 토론장이라는 것이다. 디자이너들은 자신의 경력에 대한 결정, 처음 일을 시작할 때의 어려움 등을 솔직하게 공유하고 그로부터 얻은 교훈과 통찰을 나눈다. 이 강연은 RCA 학생들뿐만 아니라 외부 사람들도 초대장을 통해 참석할 수 있다.

　　1학년 마지막 인사이드 아웃 강연의 주제는 내가 가장 좋아하는 디자이너이자 가구 디자인을 시작하게 된 계기인 아일린 그레이였다. 보통은 강사가 직접 학교에 와서 강의하지만, 고인이 된 아일린 그레이 대신 그녀와 함께 오랫동안 일했던 두 디자이너가 회고식 강연을 진행했다. 나는 집에 있던 아일린 그레이에 관한 책을 하나 집어 들고 강의실로 향했다. 그곳에서, 북적이는 학생들 사이에서 눈에 띄지 않게 다소곳이 앉아 있는 재스퍼 모리슨을 만났다.

　　학교를 선택할 때, 그 학교 출신 중 가장 유명한 디자이너가 누구인지 알아보는 것은 당연한 일이다. 데이비드 호크니, 에드워드 바버, 제이 오스거비, 제임스 다이슨 등 RCA가 오랫동안 배출한 수많은 예술가 중 내가 가장 좋아하는 디자이너는 단연 재스퍼 모리슨이었다. 그는 RCA에서 제품 디자인을 전공하며, 당시 제품 디자인 학과의 학과장이자 디자인 단과대의 학장이었던 론 아라드의 지

도를 받았다. 졸업 후 같은 과에서 학생들을 가르치기도 했다. 재스퍼 모리슨이 졸업 전시 때 선보인 〈생각하는 사람의 의자Thinking Man's Chair〉가 줄리오 카펠리니*의 눈에 들어 밀라노 브랜드인 카펠리니와의 협업으로 가구업계에 등단하게 되었다는 일화도 유명하다. 그이후 그는 비트라, 카펠리니, 플로스, 무지 등 여러 브랜드를 위한 다양한 제품을 디자인했다. 영국을 대표하는 디자이너로서 단순함, 기능주의, 미니멀리즘에 뿌리를 둔 디자인을 선보이며, 가구 및 제품 디자인 분야에서 가장 영향력 있는 디자이너 중 한 명이다.

그런 재스퍼 모리슨이 바로 내 앞자리에 앉아 나와 함께 강연을 듣고 있었다. 내게는 아이돌을 만나는 것처럼 비현실적인 경험이었다. 명성에 비해 그는 매우 소박하고 조용하며 자신을 드러내지 않는 사람이었다. 실제로 나를 제외한 다른 학생들은 그를 거의 알아보지 못했다. 브랜드를 유추할 수 없는 평범한 옷차림과 과소비를 거부하는 전형적인 영국 디자이너의 모습을 한 그는 자신이 추구하는 '슈퍼 노멀Super Normal' 그 자체였다. 나는 재스퍼의 옆에 앉아 있던 교수 엘라에게 인사한 뒤, 눈짓과 표정으로 재스퍼를 가리키며 경악하는 표정을 지었다. '뭐예요, 지금? 재스퍼 모리슨이 내 앞에 있는 거예요?' 엘라가 눈짓과 보디랭귀지를 섞어 가며 '재스퍼를 소개해 줄까?'라고 물었고, 나는 최대한으로 눈을 크게 뜨며 격렬히 고개를 끄덕였다.

오랫동안 기다렸던 강연이었는데도 40분 동안 재스퍼의 뒤에 앉아서 초조하고 두근거리는 마음을 주체하지 못하고 강연에 집중하지 못했다. 머릿속에 이 기회를 잡아야겠다는 생각만 가득했다. 당시 나는 여름 방학 동안 일할 곳을 찾고 있었고, 혹시나 내가 정말 운이 좋다면 재스퍼 모리슨 스튜디오에서 일할 수 있을지도 모른다

* 이탈리아의 유명한 가구 디자이너이자 카펠리니 브랜드의 디렉터다. "디자인계의 스카우터"로
 불리며 그의 브랜드를 통해 기회를 제공받은 수많은 디자이너들이 세계적인 명성을 얻게
 되었다.

는 상상을 하니 마음속에서 나비 수천 마리가 날았다. 재스퍼가 강연에 귀 기울이는 동안 타과생 친구에게 내 포트폴리오를 보내며 프린트해서 강의실로 가져다줄 수 있냐고 SOS를 보냈다. 고맙게도 친구가 바로 가져다주었고, 지갑에 늘 갖고 다니는 개인 명함을 꺼내 포트폴리오 가장 맨 앞에 찔러 넣었다. 내가 하고 싶은 말들을 미리 생각하고 서툰 영어가 들통나지 않도록 미리 핸드폰을 꺼내 적은 뒤 교정을 봤다. 준비는 끝났다.

강연이 끝나고 불이 켜지자 엘라는 재스퍼의 어깨를 건드린 뒤, 뒤를 돌아 나를 가리키며 소개했다. "재스퍼, 여기는 수빈이에요. 내가 가르치는 플랫폼에 있는데, 정말 잘해요. 여름 방학 동안 일할 곳을 찾고 있대요." 나는 파르르 떨리는 손으로 포트폴리오를 내밀며 말했다.

"저는 가구와 공간을 디자인해요. 당신은 제가 RCA에 온 이유에요. 여름 방학 혹은 그 이후로도 일할 곳을 찾고 있어요. 당신과 함께 일한다면 너무 멋질 거예요."

재스퍼는 포트폴리오를 받아 들고 한 장 한 장 정성껏 넘기며 감상하고는 물었다. "아일린 그레이를 좋아해요?"

나는 긴장했지만 들뜬 목소리로 대답했다, "네! 정말 좋아해요. 그녀의 작업을 보고 가구 디자인을 시작하게 되었어요."

그가 수줍은 미소를 띠며 말했다. "나도 그래요. 뭐 이런 사람이 다 있나 했지. 실제로 작품에 아일린 그레이의 느낌이 있네요. 한국적인 미감도 보이고."

심장이 쿵쾅쿵쾅 뛰었다. 재스퍼 모리슨도 아일린 그레이 때문에 가구 디자인을 시작했다니 그와 작은 공통점이 생겨 기뻤다.

"서울에서 왔어요? 피크닉에서 전시를 했었는데." 한국 얘기가 나와 신이 나서 재잘재잘 떠들었다. "네, 당연히 전시를 보러 갔죠! 너무 좋았어요. 정말 팬이에요. 당신을 만났다는 것이 믿기지 않아요. 당신이 내 포트폴리오를 봐 주고 있다는 것이."

포트폴리오를 끝까지 살펴본 재스퍼가 종이를 덮으며 말했다. "인원 채용은 내 일이 아니지만, 내일 스튜디오에 가니까 포트폴리오를 전달할게요." 그러더니 재스퍼가, 나의 우상 재스퍼 모리슨이 내 포트폴리오를 자신의 가방에 넣었다. 내가 하나하나 진심을 다했던 작업들이 재스퍼 모리슨의 가방으로 들어갔다. 그 가방에 담겨 그의 집으로, 그의 스튜디오로 갈 포트폴리오의 여정을 생각하니 아찔했다.

짧은 시간 안에 준비하여 자신을 소개한 내 순발력을 높게 산 엘라가 "넌 정말 놀라움으로 가득해. 절대 누군가를 실망시키지 않지"라는 귓속말로 칭찬을 건넸다. 긴장이 사르르 녹았다.

재스퍼와 인사한 뒤, 이번 강연을 기획한 친구 채림에게로 가 방금 무슨 일이 있었는지 떨면서 이야기했다. 그런 뒤 둘이 손을 맞잡고 울었다. 당시 번아웃을 겪으며 소위 '디자인노잼'(친구들끼리 그렇게 불렀다) 시기를 겪고 있던 나는, '내가 왜 여기까지 와 있지? 디자인이 재미없다면 여기 온 의미가 무엇일까?'라는 의문에 사로잡혀 있었다. 그 의문들이 꼬리에 꼬리를 물고 나를 갉아먹고 있던 차였다. 동기와 목표가 불확실해지면 존재와 위치에 대한 불안도 함께 커진다. 그러나 그날, 그 순간, 나는 생각했다. '그래, 내가 이런 기회들을 잡으려고 굳이 굳이 이곳까지 왔지. 내가 한국에 있었으면 아일린 그레이 강연과 미공개 인터뷰를 어떻게 듣고, 재스퍼 모리슨한테 포트폴리오를 어떻게 직접 건넬 수 있었을까? 그와 함께 일하지 못해도 괜찮아. 재스퍼가 내 포트폴리오를 가져갔는걸.'

재스퍼 모리슨과 스튜디오의 디렉터 존은 스튜디오가 워낙 적은 다섯 명의 인원으로 운영되어 추가 인력 채용이 어렵다고 말했다. 하지만 나를 스튜디오로 초대해 포트폴리오 리뷰를 함께 하자고 제안했다. 쇼디치에 위치한 재스퍼 모리슨 스튜디오는 지극히 평범한 건물에 위치해 찾기가 쉽지 않다. 평범한 검은색 건물 입구 옆의 'Jasper Morrison Studio'라고 적힌 초인종을 누르면 조용하

고 차분한 비밀 공간이 열린다. 공간은 숍과 스튜디오로 이루어져 있다. 숍에는 재스퍼가 디자인한 여러 브랜드의 제품과 그가 여행하며 수집한 다양한 상품이 진열되어 있었다. 이런 곳에서 재스퍼의 모든 프로젝트가 이루어지는 게 믿기지 않을 정도로 아담한 스튜디오는 당시 개발 중인 세라믹 샘플로 가득했다.

포트폴리오를 하나하나 리뷰한 뒤 마지막에는 이런 질문을 받았다. "굳이 석사 학위를 위해 학교를 더 다닐 필요가 없었을 것 같은데, 졸업하고는 뭐 할 거예요?"

당시에는 더 많은 가능성을 열어 두었던 터라 명료하게 말하지 못하고 이것저것 풀어놓았다. "영국이나 다른 유럽 국가에서 일하는 것을 생각하고 있어요. 북유럽의 가구 브랜드에서 일해 보는 것도 관심이 있고, 럭셔리 브랜드에서 일해 보고도 싶고요. 개인 스튜디오나 브랜드를 차린다면, 한국으로 돌아가는 것이 유리할 것 같긴 해요. 아직 정해진 것은 없어요."

존은 의외라는 표정을 지으며 말했다. "누구 밑에 들어가기엔 아까운걸요. 자기 걸 디자인해야 해요." 포트폴리오 리뷰와 수다를 끝내고 존이 내 포트폴리오를 스튜디오에 보관해도 되겠냐고 물었다. 비싸게 제작했던 포트폴리오가 하나도 아깝지 않았다. 기쁜 마음으로 포트폴리오를 스튜디오 한편의 책꽂이에 꽂아 두고 왔다. 영국의 포트폴리오 제작비는 한국과 비교도 안 될 정도로 비싸 한 권만 만들까 하다가 이왕 만드는 김에 넉넉히 하자는 마음으로 딱 세 권을 제작했다. 그러길 정말 잘했다. 세 권 중 한 권은 재스퍼 모리슨 스튜디오에 두고 왔고, 다른 한 권은 에드워드 바버에게 선물했고, 마지막 한 권은 내가 갖고 있다.

런던에서 디자이너로 일하기

유학 생활이 끝나면 회사로 돌아갈 생각이 어느 정도 있었으므로 런던에 있는 2년 동안 최대한 많은 경험을 하는 것이 목표였다. 그 래서 영국뿐 아니라 유럽 전역에서 열리는 각종 디자인 페어도 꼬박꼬박 참여했고 학교에만 갇혀 있지 않고 여기저기 많이 다니려고 노력했다. 무엇보다 해외에서 디자이너로서 꼭 일해 보고 싶었고, 그래야만 한다는 것을 알았다.

 학부생 때 제일 잘한 일 중 하나는 4학년 때 졸업 전시에만 몰두해 있지 않고, 학교 밖에서 이것저것 시도해 보며 일찍 취업 준비를 시작한 것이었다. 학교 안에 있으면 당장 내가 붙들고 있는 졸업 프로젝트와 내 주변 동기들의 작업만 보여서 시야가 좁아지기 쉽다. 바깥세상에서 개인 디자이너로서의 입지보다 작은 과방 안의 동기들 사이의 경쟁이 더 가까이, 그리고 현실적으로 느껴지니까. 우리는 그것을 과방 안 개구리라고 부른다. 1~3학년 동안 동아리 활동 하나 없이 작은 과방과 전공 수업에만 갇혀 있다 보니, 4학년이 되자 어서 우물에서 탈출하고 싶은 마음이 컸다. 그렇게 졸업 프로젝트로 정신없던 4학년 여름 방학 때 조금 무리해서 종합광고대행사 인턴을 시작했고, 그곳에서 학교 안에서는 접하지 못한 다양한 사람들을 만났고 시야가 확 넓어졌다. 더 이상 우물 안에서 동그라미로 보이던 하늘이 아니었다. 그 인턴 경험을 계기로 디자인만 바라보는 디자이너가 아니라 시장과 세상을 바라보는 사회인으로 좀 더 일찍 많은 것을 경험할 수 있었다. 물론 지금의 회사에 합격할 수 있었던 결정적인 계기(혹은 스펙)가 되기도 했다. 이 경험 덕분에 학생 신분일 때 학교 안에서의 경험만큼 학교 밖에서의 경험도 중요하다는 것을 배웠다. 학생일 때 일해 보는 것과 졸업 후 취준생일 때 일해 보는 것은 마음가짐과 태도, 흡수하고 주워 담는 것들이 다르다는 것도. 그

귀중한 배움을 가지고 런던에서 다시 학생이 되었을 때 현지에서 꼭 일을 해 봐야겠다고 다짐했다.

　이 계획은 영국과 미국 중 유학할 나라를 결정하는 데에도 큰 영향을 미쳤다. 미국의 경우 학생 비자로는 생산 활동을 할 수 없어서 스타벅스 아르바이트도 하지 못한다. 반면 영국의 경우 학기 중에는 최대 주 20시간, 방학 중에는 풀타임으로 일하는 것이 가능했다. 처음부터 예산이 모자랐으므로 일하면서 경력도 쌓고 생활비도 벌면 일석이조라고 생각했다.

　여름 방학 때 풀타임으로 일하기 위해서 우리나라로 치면 봄 방학과 마찬가지인 부활절 연휴(4월)에 지원할 수 있는 곳은 모두 지원했다. 유럽에서 비즈니스 의사소통은 대부분 메일로 이루어진다. 어디든 전화로 문제를 해결할 수 있는 한국의 신속 정확한 의사소통 문화에 비해, 일일이 예의를 갖추며 업무 시간을 고려해야 하는 유럽형 의사소통의 기다림과 답답함에 익숙해지기까지는 꽤나 오랜 시간이 걸렸다. 행정 처리뿐만 아니라 구직 과정에서도 마찬가지여서 도통 내가 붙었는지 심사 중인지 떨어졌는지 알 길이 없었다. 인턴을 지원할 때도 서류 통과 및 인터뷰를 위한 연락을 정확히 지원한 지 3개월 만에 받았다. 그것도 업무 시작 2주일 전에.

　"내가 3개월 동안 백수로 이것만 목 빠지게 기다리고 있을 줄 아는 거야 뭐야." 기가 차서 투덜댔지만, 결국 아쉬운 사람이 수그리고 가야 하는 법. 카페에서 알바를 하는 것보다는 경력에 도움이 되니 백배 나은 일이었다. 그렇게 세계 최대 규모의 인테리어 회사인 겐슬러에서 인턴 생활을 시작했다. 한국에서 대리 말년 차였던 내가 다시 인턴이 되어야 했던 이유는 다양했다. 첫째로 방학에만 단기로 일할 수 있는 곳을 찾아야 했고, 둘째로 한국에서의 경력만으로는 영국에서 경력직으로 일을 구하기가 쉽지 않았다. 마지막으로 낯선 곳에서 영어를 사용하며 대리 말년 차만큼의 성과를 낼 자신이 솔직히 없었다. 안타깝지만 인정해야 했다.

첫 출근길의 지하철 안은 매우 복작복작했다. 학교와 집만을 오가던 일상인지라 켄싱턴과 풀럼 밖을 벗어나는 일이 드물었고, 멀리 가야 소호 정도였다. 주말에만 큰맘 먹고 런던 동쪽 지역으로 놀러 갈 수 있었는데, 그것도 각종 마감이 겹치지 않아야만 가능했다.

겐슬러 런던 지사가 있는 타워힐로 가기 위해 런던을 가로지르다 보니 새삼스레 런던에 처음 온 것 같은 기분이 들었다. 항상 타던 지하철인데도 그 안의 분위기와 공기, 사람들 사이에서 느껴지는 긴장감과 수트를 입고 구두를 신은 직장인들의 옷차림새 같은 것들이 낮에 학교에 갈 때 보던 풍경과 전혀 달랐다. 학생의 삶에 안주하지 않기로 하길 잘했다는 생각이 들었다.

겐슬러는 글로벌 기업에 맞게 세계 각국에서 파견 나온 사람들과 런던에 사는 다양한 인종의 사람들로 이루어진 용광로 중의 용광로였다. 코로나 이후로는 지정 좌석을 없애고 매일매일 새로운 좌석에 앉아서 일할 수 있는 핫데스크 시스템을 운영했다. 한 자리에 내 편의대로 비품을 구비해 놓는 것이 익숙한 나로서는 좀 불편했지만, 모두 큰 불편함 없이 시스템에 적응하고 있었다. 또한 굵직한 기업이 대부분 그러하듯 런던 본부가 다른 유럽의 지사들을 관리하는 시스템이다 보니 다른 나라의 팀과 원격으로 함께 프로젝트를 수행하는 경우가 많았다. 실제로 인턴 동기 크리스는 일을 시작하고 끝날 때까지 런던 팀이 아닌 독일 팀과 계속해서 원격으로 일했다.

인상적이었던 부분 중 하나는 시니어 여성들의 가정과 일에 대한 집중과 충실도였다. 나는 나오미와 마리아가 공동 팀장으로 있던 팀에 속해 있었는데, 두 사람 모두 유치원과 초등학교에 다니는 아이들이 있었다. 나는 그 아이들을 꽤나 자주 회사에서 볼 수 있었다. 영국에서는 초등학생 이하의 아이를 혼자 두는 경우, 부모나 보호자가 법적 책임을 져야 할 수도 있다. 이 때문에 거리에서 아이

들끼리 다니는 모습을 보기 힘들고, 회사에서는 부모가 종종 아이를 데리고 출근해 옆에 앉혀 놓고 일하는 광경을 볼 수 있다. 이러한 엄격한 법규로 아무리 중요한 클라이언트 미팅이 있다 한들 아이를 데리러 가야 한다면 미팅보다 아이가 우선시되는 환경이다. 물론 엄마와 아빠의 차이는 없다. 확실히 한국과 비교했을 때 임원진이나 높은 직위의 사람 중에 여성의 비율이 높았다. 남녀 비율이 거의 같았다.

또한 한국과 비교해서 재택근무와 원격 근무에 대해 상호 간의 신뢰가 강해서 자유로운 재택근무가 가능했다. 팀장인 나오미는 LA에 있는 집에 체류하는 두 달 동안 현지 시각에 맞춰 원격 근무를 했다. 이런 문화는 실제로 젠슬러가 아닌 친구들이 일하는 다른 회사에서도 마찬가지였다. 유럽에서 일하는 디자이너 친구들은 휴가차 한국을 방문해 일정 기간은 쉬고 나머지 기간은 한국에 머물며 원격 근무를 했다. 꼭 회사에 붙어 있지 않아도 맡은 바의 일을 해내기만 한다면 상관없다는 분위기였다.

그렇다고 해서 놀고 있는 사람은 없다. 자신의 가치를 증명하지 못한다면 다음 날 상사에게 불려 가 정리해고되는 일이 빈번하기 때문이다. 계속해서 일거리를 받지 못하고 있으면서도 그다지 능동적인 태도를 보여 주지 않은 동료가 있었다. 한 달 정도 그녀가 동료들에게 도와줄 것이 없냐고 매일 물어보는 것도 지겨워질 무렵, 그녀는 팀이 개편되면서 정리해고를 당했다. 한국에서는 쉽게 일어나지 않는 일이었고, 실제로 내가 아는 사람이 그런 일을 당하는 것은 처음이어서 충격이었다. 언젠가 스테파니가 이야기해 주었던 뉴욕에서의 경험이 떠올랐다. 코로나 때문에 회사가 어려워지자 사무실에서 한 명씩 인사팀으로 불려 나갔고, 어느새 자기 차례가 되었다고 했다. 일단 한번 불려 가서 정리해고 통보를 받으면 다시는 자리 자리로 돌아올 수 없기 때문에 매일매일 퇴근 전에 외장 하드에 자료들을 백업해 놓아야 한다며 농담 반 진담 반으로 웃으며

이야기했다.

　여름 방학이 끝나기 전, 팀장인 나오미에게 학기 중에도 파트타임으로 계속 일하고 싶다는 의사를 밝혔다. 나오미는 특유의 밝은 웃음으로 "당연하지, 우리 모두 네가 계속 함께하길 바라! 졸업 후의 계획은 모르겠지만, 이후에 우리 팀에 합류하면 좋을 것 같아"라며 제안을 기쁘게 받아들였다. 그녀는 학생인 내 상황을 깊이 이해하고 있었다. 학업과 일을 동시에 병행하면 큰 부담이 될 것을 고려하여, 내 사정에 따라 계약을 두 달마다 연장할 수 있게 배려해 주었다. 그 덕분에 학기 중에 시시각각 변하는 상황에 따라 일과 학업을 병행할 수 있는지 판단하고, 계약을 연장할 수 있었다. 이러한 배려 덕분에 화요일과 목요일에는 학교 수업에 참석하고 월, 수, 금에는 파트타임으로 일하는 일정을 6개월 동안 유지할 수 있었다.

　바쁘고 힘든 일상이었지만, 눈 깜짝할 사이에 8개월이 지나갔다. 파트타이머의 특성상 내가 주도적으로 프로젝트를 이끌 수 없기 때문에, 주된 업무는 그날 처리해야 할 일들을 신속하게 해결하는 것이었고, 대부분 다른 사람을 도와주는 일이었다. 그렇지만 8개월 동안 런던에서 가장 큰 인테리어 디자인 회사의 작업 방식을 이해하고, 런던의 기업 문화를 체험하며, 졸업 후 런던에서 일할 경우의 상황을 미리 상상해 볼 수 있었다. 결국 졸업 전시를 석 달 앞두고 학업과 일을 동시에 진행하는 것이 무리라고 판단하여 겐슬러와의 계약을 종료했지만, 학생 신분으로는 쉽게 경험할 수 없는 귀중한 시간이었다.

서머 인턴 및 구직 가이드

1. 일정 관리

유럽의 대형 디자인 회사나 기업은 매년 한국 기업의 공채와 유사한
방식으로 서머 인턴 및 졸업자들을 채용한다. 채용 시즌이 다가오는
2~3개월 전에는 링크트인, 디진 잡스^{Dezeen Jobs}, 회사의 공식 웹사이트를
주기적으로 확인하는 것이 좋다. 지난해의 채용 시기를 확인하여
달력에 미리 표시해 두는 것도 효과적인 방법이다. 반면, 작은 규모의
스튜디오는 필요에 따라 채용 정보를 업데이트한다. 대부분의 스튜디오는
인스타그램을 통해 최신 채용 소식을 전하니 이를 놓치지 않도록 계정을
팔로우하는 것을 권장한다.

2. 지원 전략

평소 희망하는 회사나 스튜디오를 꾸준히 리스트에 기록해 두는 것이
필요하다. 예를 들어 30곳의 리스트를 작성했다면 그것을 1군, 2군,
3군으로 구분하여 1군부터 지원하는 것이 효율적이다. 또한 특별한 채용
공고가 없을 때도 이력서와 포트폴리오를 보내는 방법도 고려할 수 있다.
가장 가고 싶은 1군의 스튜디오들은 평소 그들의 특징 및 역사를 잘 파악해
놓는 것이 중요하다. 그들의 특징에 맞춰서 이력서와 포트폴리오를
조정해야 한다. 열정적인 친구들은 실물 포트폴리오를 인쇄 및 제본해
스튜디오 주소로 보내기도 했다.

3. 지원 시 주의점

인턴을 포함한 모든 일자리에 지원할 때 가장 중요한 것은 첫째도 스피드,
둘째도 스피드, 셋째도 스피드다. 한국처럼 "○일에 마감하겠다"는 안내가
없으므로 기다리던 공고가 올라왔다면 최대한 빨리 지원해야 한다. 언제
그 공고가 내려갈지 모르기 때문이다. 포트폴리오를 제대로 준비하지
못했다는 이유로 지원을 미루는 것은 좋지 않다. 이것은 또다시
한국인들의 "이걸 어떻게 손님상에 내놔요"라는 고민과 같은 맥락이다.
많은 사람이 지원을 미루는 동안, 꾸준히 포트폴리오를 업데이트하며
준비했던 사람이 빠르게 지원하여 기회를 쟁취한다.
완벽보다 완성! 일단 보내자.

졸업 전시

유학의 꽃, 유학의 꼭짓점, 유학의 끝은 바로 졸업 전시다. 재스퍼 모리슨, 에드워드 바버와 제이 오스거비는 RCA 졸업 전시에서 줄리오 카펠리니의 눈에 들어 영국과 유럽을 대표하는 디자이너 반열에 올랐다. 전설처럼 내려오는 이러한 이야기는 많은 유학생에게 '졸업 전시에 거장들이 와서 나를 스카우트해 가지 않을까' 하는 막연한 기대감을 심어 주기에 충분했다.

실제로 디자인 대학의 졸업 전시는 유럽 디자인계에서 굉장한 영향력이 있고, 많은 관계자가 신진 디자이너의 화려한 데뷔를 확인하기 위해 직접 졸업 전시장을 찾는다. 대표적인 예로, 로사나 오를란디Rossana Orlandi*는 여든의 나이에도 매년 더치 디자인 위크 때마다 DAE의 졸업 전시장을 방문하여 신진 디자이너를 발굴한다. 그 다음 해의 밀라노 디자인 위크에는 그녀에게 발탁된 졸업생들이 그녀의 갤러리에서 전시하는 것을 볼 수 있다.

이런 이유로 데뷔 무대와 다름없는 졸업 전시는 학생들에게 엄청난 부담이 될 수밖에 없다. 전시장은 어디인지, 자신의 부스 위치는 어디인지, 조명은 어떻게 연출하는지, 전시 전체의 디자인은 어떤지 등 전시 환경을 세심히 확인하고 무엇보다 자신의 작품을 최고의 수준으로 올려 놓으려고 무던히 애쓴다.

* 이탈리아의 유명한 디자인 큐레이터이자 스파지오 로사나 오를란디(Spazio Rossana Orlandi) 갤러리의 소유주다. 특히 신진 디자이너들을 발굴하고 지원하는 것으로 알려져 있다.

인테리어 디자인 학과나 건축학과 교육 과정의 특성상, 대부분의 공간 프로젝트는 실제로 만들어지지 못하고 콘셉트 단계에서 끝난다. 이는 곧 해당 학과 학생들이 졸업 전시에서 크게 주목받기 힘들다는 것을 뜻한다. 실제로 만질 수 있는 것이 가상의 것보다 설득력이 있기 때문이다. 실제로 존재해야 하는, 존재할 수 있는, 존재하길 바라는 것을 가상 렌더링 이미지와 미니어처 모델로 볼 때의 감출 수 없는 실망감은 항상 인테리어·건축 프로젝트의 넘을 수 없는 장애물이다. 그래서 가구 디자인과 인테리어 디자인 사이에서 전공을 고민하다가 인테리어를 택할 때, 공간을 디자인하더라도 졸업 전시에는 콘셉트와 미니어처 모델을 보여 주는 것에 그치지 않고 꼭 실물을 포함해야겠다고 다짐했다. 사람들이 직접 만져 보고 스케일을 느껴 봄으로써 내가 설계한 공간을 깊게 경험하고 느끼게 만들고 싶었다. 비록 일개 졸업 전시라도.

　　RCA는 졸업 전시의 웹사이트와 아카이빙 시스템이 잘되어 있기 때문에, 모든 학생에게 자신의 프로필과 작업에 접근할 수 있는 큐알코드가 주어졌다. 마음에 드는 전시에 관한 정보를 얻고 싶은 방문객은 큐알코드를 스캔하여 더 많은 이미지와 텍스트에 접근할 수 있다. 그래서 나는 졸업 전시에 과감히 모든 공간의 렌더링 사진을 제외시켰다. 대신 실제 스케일의 가구와 타일, 오브제를 전시했다. 전시를 보면서 사람들이 혹여나 이것이 콘셉트일 뿐이라고, 허구라고 생각할 수 있는 장치를 배제하고 싶어서 허구의 렌더링 이미지와 실제의 오브제를 분리한 것이다. 자세한 내용을 전달하려면 직접 스탠드 앞에 온종일 서서 사람들에게 일일이 설명해 주어야 했지만, 그렇게 해서 좀 더 사람들이 더 깊게 공간을 경험하게끔 할 수 있었다. 또한 이미지와 모델이 가득한 다른 인테리어 디자인과 학생의 전시와 수단이 다르다 보니 사람들의 이목을 끌기도 쉬웠다.

한번 이목을 끌면 더 깊은 관심을 얻어 내기가 상대적으로 쉽다.

과정

베를린에서 시영이가, 에인트호번에서 주윤이가 졸업 전시 설치를 도와주러 왔다. 매일 밤 지친 몸을 이끌고 집에 돌아오면 주윤이 토마토계란덮밥이나 새우덮밥 같은 요리를 휘리릭 만들어 주었다. 졸업 전시만 신경 쓰고 아무것도 하지 말라면서. 적막했던 집에 갑자기 사랑과 따스함이 넘쳐흘렀다. 그들에게 이런 도움을 받을 만큼 충분한 사랑을 주고 있는지 자문하고 나니 조금 부끄러워졌다.

주윤과 작품을 설치하러 전시장으로 작업물을 이고 지고 갔더니 웬걸, 내 자리가 없었다. 누군가 도면을 잘못 그려 실제로는 존재하지 않는 공간에 내가 배정되어 있었다. 갑작스러운 변수에 하늘이 노래졌고 할 말을 잃었다. 모두가 자기 자리를 가지고 있었으므로 내가 들어갈 틈이 없었고, 무엇보다 계획되지 않은 채로 급히 펼쳐진 판에서 열심히 준비한 작업물을 보여 주기가 싫었다. 모든 게 다 싫어졌고, 의욕이 사라졌다.

나는 당황하면 행동을 멈춘다. 생각이 느려지고 행동도 삐걱거린다. 급히 배정받은 공간은 콘크리트 벽이 아니라 각목과 천을 두른 임시 벽으로 구획되어 있었는데, 그곳에 세라믹 블록을 다는 것이 고난이었다. 애써 만든 세라믹 블록이 벽에 위태롭게 달려 있다가 떨어져 하나둘 깨지는 것을 보면서 상처받았고, 신경질적으로 변했고, 표정을 잃었다. 주변 모두가 나를 가엽게 여기며 눈치를 봤다. 그런 모습을 모두에게 보이는 것이 부끄러웠지만 그것을 신경 쓸 겨를이 없었다. 가장 오랜 시간을 함께해 온, DAE에서 나보다 2년 먼저 졸업 전시를 한 시영이 나의 상태를 알아차리고 내 양팔을 잡고 말했다. "지금 무슨 마음인지 아는데 이럴 시간이 없어. 네가

정신 차릴 동안 우리가 무엇을 하면 되는지 말해 줘." 말 그대로 넋
놓고 있을 동안 주윤이 야무진 손으로 벽에 페인트를 칠하고, 타냐
와 시영이 머리를 맞대고 세라믹 블록을 고정할 방법을 고안했다.
결국 설치 마감 시간인 8시 직전에 설치를 마치고 보안 팀에게 쫓겨
서 전시장을 나왔다. 타냐가 "너는 정말 좋은 팀을 가졌구나"라고
말하면서, 이 친구들을 꼭 지켜야 한다는 뜻을 눈빛으로 전했다.

전시장

졸업 전시(RCA2023)는 쇼디치에 있는 트루먼 브루어리Truman Brewery
라는 오래된 양조장을 개조해서 만든 복합 공간에서 열렸다. 매번
졸업 전시가 어디에서 열릴 것인지는 그해 가장 큰 뉴스다. 당시 교
육 과정이 1년으로 바뀌면서 우리가 2년 과정의 마지막 졸업생이
되었기 때문에 학교 측은 세 캠퍼스(켄싱턴 캠퍼스, 화이트 시티 캠퍼스, 배
터시 캠퍼스)에서 학생들의 작업을 나눠서 전시하는 것보다 한 공간
에 전시하면서 2년 과정의 마지막을 성대하게 기념하고 싶어 했다.

우리 학교의 졸업생 수는 정말 많았다. 그러다 보니 아무리 큰
공간을 빌린들, 모두를 하나의 공간에 밀어 넣는 것이 쉬운 일은 아
니었을 것이다. 그 누구도 자기 자리에 만족하지 않았고, 여기저기
서 불만의 목소리가 들렸다. 트루먼 브루어리 자체도 원래 전시장
을 목적으로 만들어진 곳이 아니었기에 잘 정돈된 갤러리와 비교하
면 열악한 환경이었다. 제한된 공간 때문에 작품을 다 놓지 못하고
하나만 전시해야 하는 친구도 더러 있었다. 안타까운 상황이었다.

하지만 오프닝 당일, 전시를 보려고 몰려든 인파에 모두가 당
황을 금치 못했다. 그동안 세 캠퍼스에서 나누어 진행되었던 졸업
전시를 한 곳에서 볼 수 있는 것, 그리고 쇼디치 중심가의 유동 인구
와 접근성 덕분에 2023년 졸업 전시는 말 그대로 대성황을 이루었

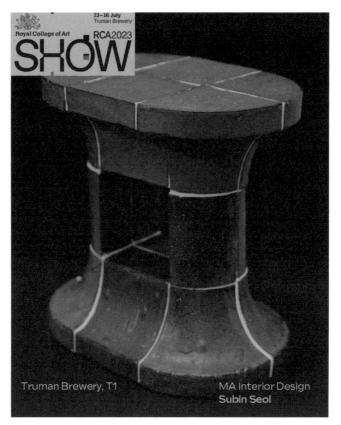

졸업 작품의 일환으로 만들었던 도자기 가마를 형상화한 세라믹 퍼니처.

트루먼 브루어리 앞의 전경.

다. 전시장에 들어가려고 많은 사람이 한 시간 이상씩 줄을 섰고, 첫 날 방문객만 6,000명을 기록했다.

결과

늘 그렇듯 전시를 올리고 나면 고생했던 모든 기억이 사라진다. 몇 주간 트레이닝복 차림으로 온몸에 페인트를 묻히고 먼지를 뒤집어 쓴 채 차가운 샌드위치로 끼니를 때우면서 살다가, VIP 오픈 당일 에는 잔뜩 차려입은 상태로 사람들의 축하를 받으며 완성의 기쁨을 누린다.

관람객이 내 전시 부스에 오래 머물수록 행복하다. 가까이 보 려 하고, 손으로 만져 질감을 느끼려 하고, 가끔 냄새도 맡아 본다. 언젠가부턴가 전시할 때 설명 글을 최대한 짧게 기재하려 하는데, 그런데도 사람들이 내 의도를 읽어 낼 때 형용할 수 없는 기쁨을 느 낀다. 죽음에 관한 졸업 작품에서 내 상실을 읽어 위로를 건네는 사 람들도 있었다. "최근에 누구를 잃었나요?" 그 말을 듣는 순간, 굳 이 대답하지 않아도 그 사람들과 연결되었고, 그들은 내 프로젝트 를 온전히 이해했다. 내 상실을 보고 자신의 상실을 끄집어 내면서.

많은 학생이 최선을 다해 준비한 만큼 졸업 전시를 통해 좋은 기회를 얻는다. 실제로 RCA를 포함한 예술학교의 졸업 전시는 런 던의 예술 및 디자인계에서 큰 행사로 여겨지기 때문에, 학생들에 게는 업계에 등단하는 데뷔 무대와 다름없다. 디자인과 친구들은 졸업 전시를 보러 온 스튜디오나 회사에서 일자리를 제안받았고, 순수예술 계통의 친구들은 갤러리로부터 러브콜을 받았다. 함께 고 생하며 놀던 친구들이 사치 갤러리와 테이트 모던 등 굵직한 갤러 리의 러브콜을 받고 전시하면서 성장하는 것을 지켜보는 것은 재미 있고 뿌듯한 경험이었다.

버버리로부터

졸업 전시 둘째 날, 버버리 본사로부터 한 통의 메일을 받았다. 내 작업을 RCA 졸업 전시에서 봤고, 본사에서 열리는 어떤 행사에 나를 초대하고 싶다는 내용이었다. 버버리의 크리에이티브팀과 함께 내 작업을 의논할 수 있게 프레젠테이션을 준비해 오라고 했다. 나를 아티스트로 여기고 협업에 대해 의논해 보고 싶다는 것인지, 아니면 일자리를 제안하려는 것인지 도통 상황을 파악할 수 없었다. 여러 번 이메일을 보냈으나 '재미있을 거야!'라는 유럽 사람 특유의 긍정적인 분위기만 풍길 뿐, 시원한 대답은 돌아오지 않았다.

나에게 어떤 것을 원하는지 정확히 알 수 없으니 아티스트와 직장인 디자이너의 면모를 둘 다 보여 주기로 했다. 전자를 위해서는 졸업 전시에서 보인 세라믹 블록에 버버리의 체크 패턴을 입혀서 구워 준비했고, 후자를 위해서는 나이츠브리지에 위치한 버버리 매장을 방문해 당시 진열된 집기들의 사진을 찍고, 시즌이 끝난 뒤 그것들을 재활용한 가구를 만들어 리미티드 에디션으로 판매하는 제안서를 만들었다.

행사 당일, 웨스트민스터에 위치한 버버리 본사는 긴장감으로 가득 찼다. 그곳에서 만난 참가자들은 하나같이 어리둥절한 표정이었다. 무슨 일이 일어나고 있는지 아무도 감을 잡지 못했다. 결국 이 행사는 버버리가 RCA와 CSM 등 몇몇 예술대학의 졸업 전시회에서 발굴한 열일곱 명의 졸업생을 초대한 비공식적인 리크루팅 현장으로 밝혀졌다. 나는 그 자리에서 유일한 한국인이자 인테리어 디자인 전공자였다. 대부분이 그래픽 디자인을 전공한 친구들이었다.

행사는 버버리에 대한 소개와 함께 시작되었고, 1부에서는 디지털, 닷컴, 익스피리언스, 서스테이너빌리티팀으로 구성된 크리에이티브팀의 리더들이 각각의 부서 역할과 팀의 작업 방식에 대

해 설명했다. 2부에서는 참가자를 몇 개의 그룹으로 나누어 크리에이티브 아트 디렉터들과 짝지어 주고 그 그룹 안에서 포트폴리오를 발표하는 시간을 가졌다.

나는 내가 바라던 익스피리언스팀의 아트 디렉터들과 한 그룹이 되었다. 익스피리언스팀은 버버리의 패션쇼 및 이벤트를 기획하고 디자인 및 아트 디렉팅을 하는 팀이었다. 뷔로 베타크Bureau Betak의 패션쇼 디자인에 열광하며 패션쇼 세트 디자이너를 꿈꾸었을 때가 있었다. 한국에서 계속 해 오던 일도 다루는 제품군이 달랐을 뿐 하는 일은 같았고, 심지어 논문도 패션쇼 세트 디자인에 관한 것이었으니 최선을 다해 혹시 있을지도 모르는 기회를 잡아야 했다. 대표작인 〈기억의 조각〉을 프레젠테이션했다. 의자와 테이블을 만들고 남은 오프컷을 활용한 촛대를 가져갔는데, 그것이 특히 큰 관심을 끌었다. 리쿠르팅을 위한 자리라는 것은 알았으니 프레젠테이션의 마지막에는 현재 버버리 매장에서 활용되는 디스플레이 집기를 재활용할 수 있는 방법을 제안했다. 〈기억의 조각〉처럼 매 시즌 만들어진 버버리의 제품들을 물리적으로 기억하고 보존할 수 있는 방법이었다.

행사가 끝난 다음 날, 나는 알토 대학의 여름 학교에 참여하기 위해 헬싱키로 떠났다. 헬싱키에서 울창한 숲과 사우나를 즐기고 있을 무렵, 익스피리언스팀 아트 디렉터 자리를 제안받았다.

Work 1. 사라지는 건축 유산을 기억하는 방법: 기억의 조각

우리는 건축물이 끊임없이 철거되고 다시 지어지는 세상에 살고 있다. 그들이 가진 이야기를 어떻게 기억할 수 있을까? 한국의 초기 모더니즘 건물을 대표하는 김종성 건축가의 남산 힐튼호텔이 매각되고 철거된다는 소식을 듣고 한국의 많은 건축가가 반대 의견을 내비쳤다. 1983년에 문을 연 이 호텔은 국민들에게 기억 속의 랜드마크로 남아 있다. 누군가는 그곳에서 생에 한 번뿐인 결혼식을, 첫 데이트를, 첫 콘퍼런스 발표를, 사랑하는 부모님의 칠순 잔치를 했을 것이다.

　　이 소식을 듣고 할머니·할아버지와 함께 오르던 추억이 있고 대학교에 입학한 뒤부터 매일 봤던 남산타워가 철거되는 상상을 하게 되었다. 가능성이 아주 없는 망상은 아니었다. 남산타워가 보이지 않는 서울은 예전과 같지 않을 것이다. 물론 건축물의 보존과 이윤 창출이 동시에 이루어지면 정말 좋겠다. 하지만 호텔의 구조는 다른 용도로 쓰이는 것이 어렵고 경제적으로도 비효율적이다. 또한 건축물을 문화유산으로 인정하고 보존하는 노력이 필요하지만, 민간사업주에게 보존을 강요해서도 안 될 것이다. 이러한 이유로 어쩔 수 없이 건축 유산들이 철거되는 것을 막을 수 없다면, 그 기억을 보존하기 위해 우리가 할 수 있는 일은 무엇인가?

인사이드 아웃 강연에서 만난 레트로비어스

디자인 스튜디오 레트로비어스Retrouvius는 재활용된 폐기물로 인테리어 공간을 재창조하는 것을 목표로 하는 인테리어 회사로, 나는 RCA 인사이드 아웃에 강연자로 온 레트로비어스의 애덤과 마리아를 만난 뒤, 남산 힐튼호텔의 철거와 우리가 그 기억을 보존할 수 있는 방법에 대해 내가 할 수 있는 일이 있을지도 모른다는 생각을 하게 됐다. 보통 우리가 생각하는 '앤티크'와 '레트로'는 어쩌면 조금은 조악하고 촌스럽고 거칠어 럭셔리와는 도저히 어우러질 수 없는 엉성하고 애매한 느낌을 준다(적어도

나에겐 그랬다). 어쩌면 레트로라는 단어가 한국에서 제대로 된 미감을 가지고 자리잡지 못해서, 어설프게 옛날 감성을 활용한 느낌으로 굳어 버린 탓일지도 모른다. 그래서인지 레트로비어스가 건축 폐기물로 만들어 낸 럭셔리 인테리어 공간들을 보았을 때 머리를 한 대 맞은 느낌이었다. 특히 1970년대 가정집 지붕에서 얻은 구리 녹청 패널로 만들어진 아름다운 욕실을 보았을 때의 충격은 잊을 수 없다. 구리로 만들어진 지붕이 세월이 지나 산화되어 영롱한 에메랄드색으로 변한 것도 아름다운데, 그것을 가져와 잘라 붙여 욕실 인테리어에 재사용하다니! 비오는 날 구리 지붕을 타고 내려오는 물줄기와 욕실 벽을 타고 흐르는 샤워 물줄기를 병치하여 상상해 보면 황홀했다. 강연이 끝나자마자 나는 노트북을 열고 화면에 내 웹사이트를 띄워 앞으로 달려갔다. 애덤에게 내 작업들을 보여 주면서 말했다. "나는 가구를 디자인해요. 혹시 남는 자재들이 있다면 저와 협업하는 게 어때요? 함께 재미있는 것을 만들 수 있을 것 같아요." 반짝반짝 빛나는 눈과 특유의 사람 좋은 웃음으로 애덤은 대답했다. "오, 너무 재미있을 것 같은데요?" 어쩌면 일개 학생일 수도 있는 내게 선뜻 명함을 먼저 내밀며 말을 이었다. "이메일 말고 편하게 왓츠앱으로 연락하고 쇼룸에 놀러 와요."

　　레트로비어스의 쇼룸에 방문한 첫날을 잊지 못한다. 보통 빈티지 상점이나 마켓에 가면 눈을 부릅뜨고 맘에 드는 것을 찾아야 한다면, 그곳은 실눈을 떠야 그나마 앞으로 나아갈 수 있다. 큰 문짝들부터 작은 손잡이들까지 하나같이 아름다워서 자꾸 발이 멈추기 때문이다. 그곳에는 애덤이 영국과 유럽의 이곳저곳을 다니며 모아 온 건축 폐기물과 가구, 소품 등으로 가득했다. 애덤이 쇼룸을 구석구석 안내하며 설명해 주었고, 나는 한구석에서 먼지 이불을 덮고 잔뜩 쌓여 있는 목제 핸드레일 무더기를 만났다. "이건 남쪽의 발전소에서 가져온 핸드레일인데, 수직 수평이 맞지 않고 사방으로 조금씩 휘어져 있어서 다른 곳에 재활용하기 어렵고 아무도 안 가져가려고 해요." 투박하지만 누군가 분명 확고한 디자인 언어를 갖고 만들었음이 분명한, 주장이 센 디자인의 핸드레일이었다. 나무로 만들어졌으나 중후한 무게감과 굵직한 선이 콘크리트를 떠올리게 했다.

　　그 핸드레일들은 잉글랜드 남쪽 사우샘프턴이라는 곳의 파울리 발전소Fawley Power Station에서 구한 것이었다. 발전소를 이루고 있는 여러 건물 중 우주선 형태의 콘크리트 건물인 컨트롤 룸Control Room이 바로 그

핸드레일의 고향이었다.

발전소는 1971년부터 가동을 시작했으나, 노후화된 장비와 발전 방식으로 가동을 멈춘 지 오래되었다. 2017년에 그곳을 새로운 도시로 개발할 계획이 발표되었고 2020년에 승인을 받고 발전소 철거가 결정되었다. 발전소는 서울의 남산타워처럼 지역 어디에서나 보이는 높은 굴뚝과 유니크한 디자인 덕분에 수십 년 동안 지역을 대표하는 랜드마크의 역할을 해 왔다.

소중한 기억과 추억을 가지고 있는 발전소가 철거된다는 소식을 듣고 많은 지역 주민들이 안타까움을 표현했다. 발전소는 네 차례에 걸쳐 폭파되며 철거되었는데, 많은 사람이 영상과 사진으로 철거 장면을 남겼다. 나는 자료 조사를 하며 유튜브를 배회하다가 그 지역에서 오래 사셨던 나이가 지긋하신 노부부가 철거 폭파를 지켜보며 가슴을 쓸어내리는 것을 보고 그들의 감정에 이입했다. 애덤은 발전소의 철거 소식을 듣고 트럭을 끌고 발전소로 달려가 쌓아 놓은 잔해더미와 건물에서 핸드레일을 분해하여 구조해 왔다. 내가 그 핸드레일들을 레트로비어스 쇼룸에서 마주했을 때는 발전소는 이미 재가 되어 사라진 뒤였다.

사라진 건축물을 기억하는 방법

내가 사라진 발전소의 흔적을 사진과 비디오를 통해 찾아볼 수 있었던 것처럼, 우리는 보통 사라진 건축물을 사진이나 비디오로 기억한다. 그 기억 방식은 평면적이어서 우리의 기억을 단편적으로밖에 보관할 수 없다는 아쉬움이 있다. 그렇다면 물리적인 기억은 어떻게 표현되고 보관될 수 있을까? 이에 대한 대답으로 나는 철거된 건축물에서 획득한 자재들을 가지고 가구로 만들어 우리가 일상생활에서 그 가구를 사용할 때마다 건물의 레거시를 떠올리고 기억을 보존할 방법을 제안했다. 핸드레일은 건물의 일부일 뿐이지만, 건물의 건축적 DNA를 고스란히 담고 있어 작품들은 과거와 명확한 연결고리가 된다. 건축가와 인테리어 디자이너가 건물을 디자인할 때 그 안의 모든 요소가 일관된 미감을 가지게끔 하기 위해 얼마나 애쓰는지 생각해 보라. 이제 발전소는 사라졌지만, 그렇게 만들어진 가구들은 건물의 기념물로서 이전 세대와 우리 세대, 그리고

다음 세대까지 그 건물의 가치를 전승하고 그로부터 배울 수 있게 하는 매개체가 될 것이라고 생각했다. 한때 지역의 상징이었던 발전소는 이제 기능적인 오브제를 통해 섬세하게 추억될 수 있고, 사라진 건축 유산에 대한 물리적인 기억을 남기게 된다.

핸드레일을 처음 보았을 때, 너무나 자연스럽게 건축물의 외관 디자인과 연결되는 점이 인상적이었다. 나는 애덤에게 핸드레일(한 자루에 3미터 이상이었다)의 일부를 조금 잘라 달라고 부탁했고, 그 묵직한 나무 덩이를 낑낑거리며 집으로 가져와 이리저리 연구하며 디자인을 시작했다.

완전한 무에서 유를 만드는 것이 디자인적 자유라면, 나는 온전한 자유보다는 늘 어느 정도의 제약이 있는 상태로 디자인하는 것이 재미있었다. 그 제약 안에서 내가 할 수 있는 것을 찾아내는 과정도 재미있거니와, 가끔 그 제약들이 내가 무에서는 절대 만들 수 없었을 것들을 만들어 주기도 하기 때문이다. 그 핸드레일도 그랬다. 핸드레일은 건물의 원형 구조를 따라 빙 둘러 만들어진 계단과 복도 난간을 위한

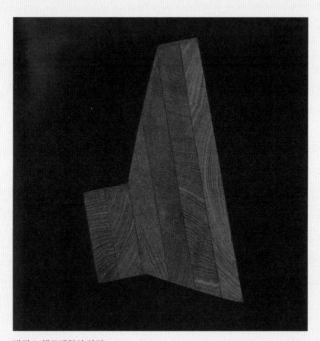

발전소 핸드레일의 단면.

것이었기 때문에 모든 방향으로 휘어져 있었다. 비틀어져 있었다고 말하는 편이 맞을 것 같다. 비싼 티크로 아름답게 만든 것임에도, 왜 아무도 재활용하려고 하지 않았는지 이해할 수 있었다. 가구를 만드는 목수 입장에서 말해 보자면 정말 '몹쓸 나무'였다. 비틀어진 형태가 첫 번째 난관이었다면, 두 번째 난관은 강철 난간과 연결되었던 부분에 깊게 파진 구멍들과 세월의 흔적들이 고스란히 담긴 상처들이었다. 목재 곳곳에 까진 상처, 찍힌 상처, 패인 상처가 가득했다. 한마디로 멀쩡하게 쓸 수 있는 곳이 없었다.

의자와 테이블을 만들기 위해 핸드레일을 레트로비어스 쇼룸에서 배터시 캠퍼스의 목공 작업장으로 옮겼다. 장장 3미터가 넘는 핸드레일을 잘라 냈더니 깨끗한 속살이 드러났다. 거칠고 상처 난 겉면과는 대조적으로, 속은 탄성이 절로 나오는 아름다운 마구리면을 가지고 있었다. 하나의 핸드레일을 만들기 위해 총 여섯 개의 목재가 집성되었다는 것을 알 수 있었다. 60여 년 전, 이 핸드레일을 만들고자 했던 사람들의 수고로움을 온전히 느낄 수 있었다. 겉은 상처 나고, 패이고, 바랬어도 속은 여전히 60년 전의 순수함을 그대로 간직하고 있었다. 기다란 핸드레일을 크기에 맞게 하나하나 잘라낼 때마다 숨겨져 있던 보물을 캐는 듯했다.

비틀어진 목재를 재활용해서 가구를 만드는 것은 평평하게 대패질이 완료된 목재로 가구를 만드는 것과는 차원이 다르게 어려웠다. 여기저기 난 상처와 흠집, 난간 자국으로 훼손된 부분들을 다 잘라낼 생각을 해 보지 않은 것은 아니다. 하지만 건축물의 자재들을 '구조'해 와서 그 건축물의 디자인과 크래프트맨십을 기리는 기념물을 만들고자 할 때, 세월이 묻어 있는 흔적을 모두 벗겨 낸다면 무슨 의미가 있을까? 내가 원하는 것은 작업하기 편리한 재료가 아니라 내가 만들 수 없는 이야기가 있는 재료였다. 그래서 나는 핸드레일의 휘어짐도, 못이 박혔던 자리도, 난간이 통과했던 자국도 다 품기로 했다. 숨기고 걷어 낼 대상이 아니라 보존되어야 하는 것들이었다. 내가 보여 주고 싶은 것은 비트라와 프리츠한센의 반듯함이 아니었다. 조금씩 어긋나 있는 가구들과, 그것들이 건물의 일부였을 때 그것들을 창조한 사람들과, 폐기물이었을 때 그것들을 구조한 사람들, 그리고 그것들을 결국 가구로 만든 사람들의 이야기를 풀어낼 수 있는 작업이기를 바랐다.

재료가 가진 역사를 최대한 훼손하지 않기 위해, 목재끼리의 접착

130

면만 대패질하고 불필요한 삭제를 최소화했다. 또한 원래 핸드레일이
가지고 있던 마감과 동일하게 보이는 표면 마감 방법을 사용하였다. 그
건물을 기억하는 이들에게 익숙한 핸드레일의 모습을 그대로 전달하고
싶었다. 제일 고민이었던 것은 난간 연결 부분들이 만들어 낸 약 2센티미터
지름과 깊이의 원형 구멍이었다. 나는 그 구멍들을 나무의 옹이처럼
대했다. 원목으로 가구를 만들 때 미감을 해친다고 나무의 옹이를 잘라
내는 것을 선호하는 사람이 있고, 오히려 이것이 원목 나무의 상징이 될 수
있다며 적극적으로 활용하는 사람이 있다. 나는 그 구멍들을 좌판을 제외한
가구의 곳곳에 적절히 배치했다. 그 난간 자국들은 가구를 보는 이들에게
재료가 가진 역사를 떠올리게 하는 방아쇠이자 건축 폐기물 재활용의
상징적인 마크로 작용할 수 있을 것이다.

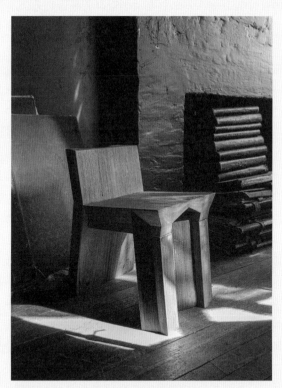

철거된 발전소에서 구조한 핸드레일을 재활용해
만든 〈기억의 조각〉 의자.

완성된 작업과 전시, 그리고 피드백

완성된 의자와 커피 테이블은 보았을 때 컨트롤 룸의 디자인이 떠오른다. 이들이 철거된 핸드레일 더미로 있을 때보다 입체적인 어떤 것으로 조립됐을 때, 본래 건축물과 훨씬 더 강한 연결고리로 작용하는 것을 발견할 수 있었다.

프로젝트 특성상 건물에 가 본 경험이 있는 사람이 아니고서야 작품의 외관만 보고 바로 많은 메시지를 파악하기 힘들기 때문에 부가적인 배경 설명을 함께 제공해야 했다. 인터넷을 뒤져 사람들이 가지고 있던 사진과 영상을 제공받기 위해 프로젝트를 열심히 설명하는 메일을 보냈다. 프로젝트의 가치를 알아봐 준 몇 사람이 사진과 영상을 무료로 제공해 주었고, RCA에서 함께 공부하던 성훈이가 제작 과정과 인터뷰를 촬영하여 몰입감 있고 설득력 있는 다큐멘터리 필름을 만들어 주었다. 필름과 전시에 사용될 프로젝트의 로고는 한국에 있는 승태 오빠가 줌으로 함께 만들어 주었다.

밀라노 디자인 위크 장외 전시인 푸오리 살로네Fuori Salone에 전시하기 위해서 전시와 배송 기간에 맞춰 제작을 끝내느라 마음이 바짝바짝 타들어 갔고, 몸도 많이 상했다. 하지만 두 작업물을 완성하고 밀라노로 가는 트럭에 무사히 실었을 때의 쾌감, 밀라노에 도착해서 계획한 대로 전시 부스 세팅을 마쳤을 때의 쾌감, 많은 사람들이 작품과 필름을 주의 깊게 감상하는 것을 보았을 때의 쾌감은 절대 잊을 수 없다. 학부생 때부터 한번 가 보기라도 하면 좋겠다고 꿈꾸던 밀라노 디자인 위크에서 드디어 전시를 하게 된 것이다. 그것도 내가 무척 마음에 드는 자랑스러운 작업을 가지고.

특히 기억에 남는 피드백들이 있었다. 내 작업이 '기억'과 '추억', 그리고 '보존'에 관한 것이라 나이가 지긋하신 관람객들이 관심을 많이 보였다. 여럿이 내 손을 꼭 잡고 "이런 걸 해 줘서 고마워요"라는 말을 했다. 눈물이 핑 돌았다. "우리 집 근처에는 등대가 하나 있었는데"라는 말을 시작으로 사라진 건물에 대한 추억을 재잘재잘 이야기하는 할아버지도 있었고, "어렸을 때 우리 집은 아버지가 직접 지으셨지"라면서 어릴 적 살던 집을 구석구석 설명하는 할머니도 있었다. 내가 이야기하고자 했던 메시지가 그들을 관통했고, 그것이 꼬리를 물어 다른 이야기를 끌어내고 있었다. 그들의 기억은 어떻게 보존될 것인지 궁금해졌다.

내러티브가 뒷받침되는 지속 가능성

'지속 가능한 디자인'이라는 키워드는 이제 너무 흔한 것이 되어 버렸다. 모든 디자인 산업에서 지속 가능한 디자인이라는 키워드가 보여 주기용으로 쓰이는 것을 종종 볼 수 있다. 기업이나 디자이너들이 디자인 산업 내에서 경쟁력과 이미지를 강화하기 위해 전략적으로 제품이나 프로젝트를 '친환경적', '지속 가능', '에코 프렌들리' 등으로 표현하지만, 실제로는 그러한 주장에 근거가 부족한 상황이 많다. 이런 현상을 비꼬는 '그린 워싱'이라는 용어도 생겨났다. 그러나 계속해서 소비자와 세상에 이야깃거리와 생각할 거리를 던져 주는 것이 디자이너와 디자인 산업의 역할이라고 믿는다.

　　이 프로젝트를 통해 깨달은 것은 지속 가능성이 단순한 슬로건이 아니라 강력한 이야기, 내러티브의 힘을 통해 전달되어야 한다는 점이다. 사람들은 더 이상 '지속 가능성'이라는 말에 자동적으로 반응하지 않는다. 이제 이것은 당연히 추구해야 할 가치 중 하나가 되었고 그것을 어떻게 진정성 있게 전달할 것인지를 고민하는 것이 우리의 과제가 되었다. 사람들이 진심으로 내러티브에 공감하고 그 프로젝트 안에 들어가게 한 다음, 스스로 각자의 내러티브와 함께 지속 가능성이라는 키워드를 꺼내야 한다. 전시장에서 작업물을 보고 어릴 적을 회상하며 자신의 개인적인 역사 속의 건물을 마음속에서 꺼냈던 사람들처럼.

　　'기억의 조각' 프로젝트는 단순히 재활용된 건축 폐기물로 만든 가구 프로젝트가 아니다. 이 프로젝트는 사라진 건축 유산을 기억하는 새로운 방법을 제시함으로써 사람들의 마음을 먼저 사로잡는다. 그 뒤, 건축 폐기물이 단순한 잔해가 아니라 역사와 기억을 이어가고 미래 세대를 위해 보존하는 중요한 연결 고리로서의 가치를 지니고 있다는 것을 전달한다.

　　사람들이 이 프로젝트를 통해 잊힌 시간 속의 목소리를 듣고, 재활용된 재료에서 새로운 이야기를 발견함으로써 지속 가능성이라는 개념을 넘어 우리의 삶과 깊이 연결된 무언가를 찾아낼 수 있길 바란다.

Work 2. 죽음에 다가가는 우리의 자세

"죽음은 삶의 반대가 아니라 일부다."
—무라카미 하루키

죽음과 나의 관계는 일반 사람들과는 조금 달랐다. 유년 시절, 아파트
단지에 와 있던 이동식 도서관에서 죽음에 관한 어떤 소설책을 빌려 읽고
난 뒤로부터, 나는 내가 언제든지 죽을 수 있다는 것을 항상 생각했다.
기억에 따르면, 책 내용은 연필 한 자루를 가지고 죽도록 싸우는 남매의
이야기로 시작한다. 나와 내 동생이 늘 그랬듯 남매는 사소한 다툼으로
시작해 서로를 상처 내는 말들을 가득 주고받는다. 싸움 끝에 누나가
동생에게 "나가서 죽어 버려!"라고 소리친다. 동생은 누나에게 "나 죽으면
누나 진짜 후회할걸"이라고 말한 뒤 자전거를 타고 연필을 사러 가다가
트럭에 치여서 하늘나라로 가게 된다. 그 후 누나는 땅에서, 동생은
하늘에서 서로에게 했던 마지막 말을 후회하며 살아간다.
그 책을 읽은 뒤로 학교에서 앰뷸런스 소리가 들리면 우리 집 방향 쪽인지
확인했고, 친구와 싸우면 웬만하면 먼저 사과하게 되었다. 친구나 나나
언제 죽을지 모른다는 생각 때문이었다. 어른이 된 후에는 어떤 결정을
할 때마다 '지금 이걸 안 하고 오늘 죽으면 후회할까'가 판단의 기준이
되었다. 나는 늘 행여나 내 사랑의 마음을 다 전하지 못하고 오늘, 당장
죽을까 봐 걱정이다. 그래서 가족과 친구들과 헤어질 때마다, 전화를
끊을 때마다 의무처럼 꼭 사랑한다는 말을 한다. 그 말이 자연스럽게
나오지 않을 때는 조그마한 마음 한 덩이를 억지로 보태 입 밖으로 꺼낸다.
사랑한다고. 내가 사랑한다고 말하는 것은 나와 상대의 죽음에 대한
대비이자 불안의 상징이다.

처음 겪은 죽음

스물두 살, 갑작스럽게 친한 친구의 부고를 들었다. 중·고등학교 내내
붙어 다녔던 가장 친한 네 명 중 한 명이었다. 다행히 큰 고통 없이 자면서

심장마비로 편히 떠났지만 당시의 나에게는 굉장한 충격이었다. 온몸을 다해 울다가 스트레스성 위경련으로 쓰러져 응급실로 옮겨지는 바람에 발인을 보지 못했다. 친구는 경기도 양주에 있는 한 납골당으로 옮겨졌다. 아직도 그 납골당에 처음 들어서던 날이 선명하게 기억난다. 촌스러운 금빛의 인테리어와 쓸데없이 밝은 백색등. 조악한 조화와 클레이 모형으로 꾸며져 있고, 똑같은 유골함으로 채워진 찜질방 신발장을 연상시키는 칸들. 단순히 내가 공간 디자인을 하는 사람이어서 카페의 인테리어를 평가하듯 투덜대는 것이 아니었다. 내 몸과 정신은 온 힘을 다해 그 공간을 격렬하게 거부했다. 사랑하는 친구가 좁은 공간에 갇혀 있다고 생각하니 모든 것을 부정하고 싶어졌다. 친구가 쌓아 놓은 고유한 역사는 그 획일화된 유골함과 납골당에 들어가는 순간 다른 사람들과 동일한 것처럼 간주되었다.

　　스물여덟 살, 런던에서 엄마가 돌아가셨다는 연락을 받았다. 코로나와 여러 가지 사정으로 엄마의 장례식에 가지 못했다. 이후 찾은 엄마의 공간은 서울에서 한 시간 넘게 차를 타고 가야 했다. 엄마가 내 일상과 떨어져 있고 단절되어 있다는 것을 가는 내내 생각했다. 왜 우리는 죽은 사람들에게 인사하러 갈 때 멀리 가야 하는 것일까. 도착한 추모 공원에는 사랑하는 사람의 흔적을 찾으러 온 사람들이 있었다. 다들 멀리서 시간을 내어 왔을 것이다. 자신들이 사는 곳과 동떨어진 먼 곳까지 오는 동안 모두에게 슬픈 감정과 표정을 만들기에 충분한 시간이 주어졌을 것이다. 그리고 돌아갈 때는 그것들을 어느 정도 지우고 일상으로 복귀할 수 있는 시간도 주어질 것이다.

죽음을 대하는 자세

"당신의 운동화가 당신의 장례식보다 더 멋지게 커스터마이즈된다면 뭔가 잘못된 게 분명합니다." 웹서핑을 하다가 발견한 칼럼의 제목이 눈길을 붙잡았다. 온갖 것을 다 커스터마이징하는 시대. 핸드폰 케이스도, 스니커즈도, 생활 가전도, 결혼식도 각자의 입맛에 맞게 모두 커스터마이징한다. 생에 한 번뿐이라는 (하지만 그렇지도 않은) 결혼식을 우리가 얼마나 공들여 준비하는지 생각해 보면, 장례식에 이렇게나 관심이

135

없는 것이 기이하기까지 하다. 어쩜 그렇게 죽는다는 사실을 숨기려고 열심히 노력하는지. 우리는 묘지와 납골당을 도시와 멀리 떨어진 교외로 꼭꼭 숨겨 버렸고, 화장터와 장례식장도 사는 곳과 멀리 떨어뜨려 놓았다. 하지만 죽음은 아무리 가려도 가려지지 않는다.

우리가 죽음에 대해 느끼는 감정들은 여러 가지가 있다. 두려움, 분노, 슬픔 등 다양하지만 대부분 부정적인 감정이 주를 이룬다. 《죽음이란 무엇인가》의 저자인 셸리 케이건은 죽음에 대한 두려움은 합리적인 것이 아니라고 지적한다. 그는 죽음은 진정으로 모든 경험의 끝이기 때문에 나쁜 것이 될 수 없고, 모두가 언젠가 죽을 것이라는 것이 확실하기 때문에 죽음은 두려움의 필요조건을 충족시키지 못한다고 말한다. 고로 죽음은 두려움의 대상이 될 수 없다. 죽음에 대해 우리가 가져야 할 바람직한 감정은 두려움도 분노도 슬픔도 아니다. 대신 지금 살아 있다는 사실에 대해 감사하는 마음뿐이다. 그리고 그 감사와 함께 내 마지막을 잘 준비하는 것이 살아 있는 사람으로서 우리가 할 수 있는 일이다.

왜 죽음을 이야기하고 싶었나?

죽음을 생각하고 언급하는 것은 현재까지 엄청난 터부다. 한 연구에 따르면 미국인의 3분의 2에 해당하는 사람이 죽음에 관한 이야기가 '매우 불편'하다고 표현했다. 30퍼센트 미만의 사람만이 자신의 장례 절차에 대해 의사를 표현하고 계획한 것으로 밝혀졌다. 하지만 아이러니하게도 60퍼센트 이상의 사람이 죽음과 장례 계획에 대해서 미리 사랑하는 사람들과 이야기하는 것이 중요하다고 대답했다.

삶에서 유일하게 확실한 사실은 나는 언젠가 '반드시' 죽는다는 것이다. 나는 죽음, 시간, 한 인간으로서 이 세상에 남기는 유산 등을 오랫동안 고민해 왔다. 엄마가 돌아가시기 전부터, 친구가 갑자기 하늘나라로 가기 전부터 늘 죽음을 생각했다. 죽음을 두려워하기보다 삶의 일부로 받아들이고 미리 준비할 때 비로소 더욱 가치 있게 살아갈 수 있다고 믿는다. 그런 생각을 담아 졸업 프로젝트를 해 보고 싶었다. 내 디자인을 통해 사람들의 생각과 행동에 영향을 미치고 바꿀 수 있는 계기를 만들어 주고 싶었다. 프로젝트를 본격적으로 시작하기에 앞서, 각자의

프로젝트에 대한 매니페스토를 쓰는 것이 과제로 주어졌다.

매니페스토
"내 운동화가 내 장례식보다 더 커스터마이징되어 있다는 것은
무언가 잘못되었다는 증거다."
고령화 사회는 증가하는 사망률과 연결된다. 즉 죽음을 준비할 때가
되었다는 것이다. 우리 각자의 죽음에 대한 필요, 소망, 선호도에
대해 인식을 깨우고 생각할 때가 되었다.
그러나 우리는 죽음과 죽어 가는 문제에 대해 이야기조차
하지 않는다. 소수의 사람들만 죽기 전에 자신의 시신을 매장하거나
화장하거나 기증하고 싶은지에 대해 누군가와 이야기한다. 왜
우리는 이토록 우리의 죽음에 대해 말하는 것을 꺼리는가? 죽음을
받아들이고 준비하는 것은 당신의 모든 결정, 삶의 우선순위, 가치를
바꿀 수 있다. 그것은 당신이 더 가치 있고 충실한 삶을 살게 할
것이다. 그러나 죽음에 관해서는 우리의 선택지가 너무 제한적이다.
지금까지 당신의 삶에서 경험하고 이룬 것들을 상상해 보라. 왜
당신은 모두와 비슷한 유골함 중 하나를 선택하고 상조 회사의
일관된 방식대로 당신의 장례식을 진행해야 하는가? 왜 당신만의
방식으로 진행해서는 안 되는가?

내가 살아 있을 때 사용하는 유골함

죽음에 관해 연구한 내용을 바탕으로 본격적으로 공간을 디자인하기
전에 프로젝트의 핵심이 담긴 토템을 만드는 것이 과제로 주어졌다.
나는 일상생활에서 램프로 사용하다가 나중에는 램프의 몸통 부분을
유골함으로 쓸 수 있는 오브제로서의 유골함을 만들었다.
유골함은 죽음 이후 우리가 머무는 공간이 된다. 우리는 보통
어디론가 이사를 하기 전에 그 공간을 직접 보고 경험한다. 하지만
유골함은 어떤가? 우리는 자기 유골함을 선택할 여유도 없이 죽게 된다.
나는 이 유골함이 획일화되는 것도, 그리고 살아 있을 때의 나와 전혀
관계없는, 쇼핑몰에서 누구나 쉽게 구입할 수 있는 흰색 도자기 함인 것도

싫었다. 또한 죽음을 일상에서 계속 인지하고 있어야 한다고 생각했다. 그럴수록 우리가 남은 삶을 더 가치 있게 살아갈 수 있다는 것을 토템으로 표현해 내고 싶었다.

모래시계는 윗방과 아랫방으로 나뉜다. 모래는 좁은 통로를 통해 윗방에서 아랫방으로 내려간다. 아랫방 모래의 양에 따라 얼마나 시간이 흘렀는지 알 수 있다. 나는 이것이 이승의 방에서 저승의 방으로 이동하는 인간의 삶처럼 느껴졌다. 동시에 모래가 화장된 유골의 재와 의미 및 시각 요소 면에서 절묘하게 연결되는 것을 발견했다. 사람들에게 죽음을 시각적인 방법으로 설명할 때 해골이나 부패한 시체, 묘지 등의 직접적이고 부정적인 시각 언어를 사용하고 싶지 않았다. 그를 위해서 내가 선택한 것은 시간을 시각적으로 보여 주는 것이었다.

모래시계 모양의 유골함은 삶의 덧없음을 형상화한 작품으로, 일상생활에서 홈웨어로 사용할 수 있다. 이 조명을 켜고 끌 때마다 사람들은 일상 속에서 삶의 유한성과 덧없음을 상기할 수 있고, 이를 통해 살아 있음과 삶 자체를 소중히 여길 수 있다. 이는 죽음에 대해 새롭게 생각하는 방식으로, 이를 통해 우리는 죽음을 우리의 삶 속에 더 가깝게 가져오게 된다. 끝이 있기 때문에, 그리고 그 끝의 다음을 알지 못한다는 사실 때문에, 우리는 지금 주어진 시간을 최선을 다해 살 이유가 충분하다. 그것을 계속 생각하자는 것이다. 내가 여태까지 쌓아 왔던 역사는 어떠했고, 앞으로 죽기 전까지 역사를 어떻게 써 나갈 것인지 하루하루 이 조명을 켜고 끌 때마다 생각하자는 것이다.

생애 주기와 도자 작업의 관련성

흙을 보면 죽음이 떠오른다. 모든 이들은 죽어서 흙으로 돌아간다는 말이 있다. 내 친구도, 엄마도 흙이 되었고 나도 곧 흙이 될 거라는 사실은 마음을 편하게 한다. 흙을 손으로 만지는 행위는 내게 마음의 안정을 찾아 주고 죽음을 상기시켰다. 어느 날 물레를 차다가 문득 '흙이 사람들에게 슬프거나 두렵지 않은 방법으로 죽음을 이야기할 수 있는 도구가 될 수 있겠구나' 하는 생각이 들었다. 흙으로 어떤 형태를 만들고, 깎아 내고, 건조시키고, 유약을 바르고, 마지막으로 구워 내는 일련의 과정들은

유골함 뚜껑을 열면 재를 넣을 수 있다.

인간이 태어나고, 성장하고, 나이 들고, 죽음에 이르는 인간의 생애 주기와
절묘하게 맞아떨어진다.

　　머릿속에서 무언가 번쩍했다. 사람들이 자신의 유골함을 직접
만들면서 장례식과 죽음을 설계할 수 있는 공간을 만들자. 흙을 만지고
도자기를 만드는 행위는 불안과 스트레스를 줄이고 마음을 차분히 하는
치유의 효과가 있다. 사람들이 죽음이라는 어려운 주제에 대면하고 탐구할
수 있도록 돕는 촉감적이고 치유적인 매개체로서 역할할 것이다. 이를 통해
좀 더 건강하고 열린 마음으로 죽음에 대해 이야기해 볼 수 있다.

　　토템으로 유골함을 디자인하면서 죽음을 좀 더 일상생활에 가까이
가지고 들어오고자 생각했던 아이디어들이 마침내 한 공간으로 모여졌다.
도자기를 만드는 각 단계를 지나면서, 그리고 그 단계를 지나면 다시는
이전 단계로 돌아갈 수 없는 흙과 삶의 특징들을 직접 깨달으면서,
사람들이 삶의 유한성과 죽음에 대해 생각할 수 있는 경험을 만들어 주자.
그리고 그 경험을 담은 공간을 디자인하자.

　　그렇게 디자인된 〈모털리티 매터스Mortality matters〉는 삶의

마지막을 준비할 수 있는 장례 계획 센터와 도예 공방이 융합된 공간이다. 이곳에서 운영되는 프로그램은 크게 두 가지로, 도자기 만들기와 장례 준비하기이다. 이들은 상호 밀접하게 연결되어 있다. 사람들은 이곳에서 도자기로 자신의 유골함을 직접 만들고, 도자 작업 단계에 맞는 장례를 준비하며 죽음을 대비한다. 1층부터 5층까지 이어지는 일련의 프로그램들을 통해 시간의 흐름과 삶의 유한성을 깨닫게 된다. 형태 빚기부터 가마 소성에 이르는 도예의 과정은 탄생에서부터 죽음까지 이르는 인간의 생애 주기와 맞물려 있다.

나는 이 공간에서 죽음을 직접적인 시각적 요소로 보여 주기보다, 시간의 흐름을 경험자 스스로 느끼게 하면서 자연스레 삶과 죽음에 대해 고찰할 기회를 만들어 주고자 하였다. 도예라는 시간의 흐름을 단계적으로 느낄 수 있는 수단을 썼다. 이를 통해 방문객은 인간의 생애 주기를 간접적으로 체험한다. 그리고 그 일련의 과정들을 지나 마지막으로 가마에 불을 지피는 순간, 흙과 돌가루들이 불을 만나 하나의 자기로 변화하는 순간, 끝과 동시에 새로운 시작인 순간, 그들은 죽음을 받아들이고 준비함으로써 전에 살던 방식과는 전혀 다른 방식으로 자신의 삶을 바라보게 될 것이다. 고로 다시 태어나는 것이다.

앞서 설명했듯이 도자기가 만들어지는 것과 사람이 살아가는 것이 비슷하다고 할 때, 도자기가 구워지고 사람이 화장되는 마지막 단계에 가장 필요한 것은 불이다. 도자기를 만들 때는 기물을 소성하는 가마가 있고, 시체를 화장할 때는 화장로가 있다. 도자기와 사람 모두 그곳에서 비로소 죽거나 다시 태어난다. 돌이킬 수 없는 과정이자 그 끝을 상징하는 것이 바로 불이다. 나는 이 가마와 화장로의 의미적인 연결성이 매우 흥미로웠다. 내가 죽음을 설계하는 공간을 디자인한다면 핵심적인 역할을 하는 하이라이트 혹은 추모 공간은 가마이어야 했다. 나는 다양한 가마와 화장로의 구조를 분석하고 조사하는 것부터 시작했다. 그러던 중 1880년대 도자기 촌에서 쓰이던 전통 방식의 복층 가마를 발견했다. 아래에서 위로 열기가 이동하는 원리를 활용하여 등대처럼 길쭉한 타워 형식으로 가마를 만들어 여러 층에 기물들을 나눠 넣게 한 구조로, 건축적 형태를 갖추고 있는 가마였다. 그 가마에서 층마다 다른 기물들을 넣을 수 있듯이, 그 구조를 활용하여 층마다 다른 콘텐츠를 넣어야겠다는 생각이 들었다.

프로젝트를 마치며

죽음을 준비해야 한다는 내 의견에 동의할 수도 있고 아닐 수도 있다.
그러나 내가 제시하는 독창적이고 세밀한 방법으로 죽음에 접근하는
태도와 그 준비 과정에서 우리가 겪게 될 변화를 탐구하는 것 자체가
관람객에게 새로운 경험을 제공한다. 이 프로젝트가 아니었다면
당신은 죽음이 가까이 있고, 우리가 그것을 미리 공부해야 하며, 그것을
받아들임으로써 삶을 좀 더 가치 있게 살아갈 수 있다는 접근법 자체를
아예 몰랐을 수도 있다. 인간과 죽음의 관계가 왜곡된 현대 사회에서 이
프로젝트를 통해 죽음에 좀 더 미리 닿아 보길 바란다.

Chapter 8

연극이 끝나고 난 뒤

나아가는 것은 어렵다. 하지만 유학이 내 인생의 가장 큰 도약이었던 것처럼 떠나 봐야 나아갈 수 있다. 그래서 정든 집을 떠났다. 그 집도 내 장래가 밝기를, 내가 행복하기를 진심으로 응원해 줄 것이다. 매일 아침에 무사히 눈뜰 수 있도록, 매일 밤 평온히 잠 들 수 있도록 나를 응원해 주었던 것처럼.

돌아보기

"우리는 모두 휴식(잠자기, 즐기기, 먹기, 놀기, 쉬기… 재충전)이 필요하다. 그런 다음 적극적으로 돌아보자." 2주 간격으로 몰려오는 세 번의 데드라인(살인적인 스케줄이었다) 이 모두 지난 뒤, 크리스마스 방학을 앞두고 교수들이 나눠 준 브리프에 적혀 있던 문구다. '돌아보기'의 중요성을 이전에는 미처 알지 못했다.

인생에서 처음으로 진정한 '돌아보기'를 경험한 것은 RCA에서의 유학 생활을 마치고 알토 대학의 여름 학교에 참여했을 때였다. 졸업 전시를 마치고 버버리 리쿠르팅 행사에 참석한 다음 날, 나는 헬싱키행 비행기에 올랐다. 여름 학교에 대한 큰 기대나 욕심도 없었고, 2주라는 짧은 일정 안에 대단한 것을 만들 수 없다는 것을 받아들인 덕분에 오랜만에 욕심을 내려놓고 쫓기지 않는 시간을 보낼 수 있었다. 한여름의 헬싱키는 상쾌한 한가로움이 가득했다. 늘 바쁘고 혼란스러운 런던과는 달리 나무와 깨끗하고 가벼운 공기가 온 도시를 채웠다. 2주 동안 지낸 작은 학생 기숙사 방의 책상에 앉아 창밖으로 푸르른 녹음을 바라보며 글을 썼다. 내가 어떤 생각으로 유학을 결심했는지부터 시작해서 유학 생활을 하며 어떤 감정들을 느끼고 배웠는지, 끝나니까 소회가 어떤지, 그리고 이제 그것들을 토대로 어떤 선택을 내리고 미래를 그려 가야 하는지에 대해서 생각하고 또 생각했다. 글로 기록하지 않았다면 사라져 버렸을 것 같은 생각을 차근차근 써 내려가며 2년을 정말 잘 보냈다고 느꼈다. 그렇게나마 유학 경험을 정리해 볼 수 있음에 감사했다. 그 시간이 없었다면 배우고 느낀 것들을 정리할 수 없었을 것이다. 머릿속으로도, 마음속으로도.

20대 때는 고민이 있을 때마다 혼자 산을 올랐다. 열심히 고민하면서 산을 오르다 보면 정상에 올라 결정을 내릴 수 있었다. 그런

뒤 가뿐한 마음으로 내려와 일상과 결정을 마주했다. 런던에는 서울처럼 산이 있는 것도 아니었고, 유학 생활 중에는 다른 지역으로 등산하러 갈 여유도 없었다. 쉬는 시간 없이 마치 2년이라는 긴 산을 한 번에 올라간 듯했고 모든 것이 끝난 뒤 헬싱키에 가서야 지난 시간을 돌아보았다. 유독 힘들었던 고비들, 반가운 그늘에서 잠시 쉬었던 순간들, 날카로운 가지에 긁혀 상처 난 순간들까지. 정상에서 돌아보니 당시에 그토록 힘들었던 일들이 아무것도 아닌 것처럼 느껴졌다. 힘든 길이든, 쉬운 길이든 그 모든 것은 그저 내가 지나온 길이었다. 이제 결정을 내리고 내려가야 할 때였다.

선택의 시간

'선택보다 밸런스', 욕심이 많고 미련이 많아 내가 항상 취해 오던 나만의 전략이었다. 무엇 하나라도 포기하기가 어려워서 무리해서라도 모두 해낼 방법이 없을지 고민하던 나였다. 대부분의 상황에서 그래 왔고 나쁘지 않은 결과들을 얻어 왔다. 하지만 졸업 후 버버리에서 취업 제안을 받으면서 상황이 복잡해졌다. 한국으로 돌아가 차장 진급을 앞둔 대기업 7년 차 디자이너로 복귀해야 할지, 버버리라는 큰 이름을 이력서에 얹기 위해 한 치 앞을 모르는 6개월짜리 계약직 주니어 아트 디렉터가 돼야 할지 결정해야 했다. 이번엔 둘 다 취할 방법이 없었다. 결국 이 길로 가려고 영국을 오게 되었나? 하늘이 날 이 길로 인도하는 건가 싶으면서도 한국에 두고 온 안정적인 직장과 경력을 버리기에는 계약직의 위험이 너무 컸다.

제안을 수락한다면 첫 달부터 문제가 생겼다. 세계적인 경기침체가 시작되어 파운드 환율은 1,700원대까지 치솟았고, 거리에

노숙자들이 늘어날 정도로 영국의 생활 물가는 끝없이 올라갔다. 임대료와 생활 물가가 한국보다 두세 배 비싼데 신입 연봉은 한국 대기업 초봉보다 낮았다. 제시받은 월급에서 임대료와 세금 등 고정 지출을 제외하니 식비를 포함해서 쓸 수 있는 돈이 딱 300파운드(약 50만 원)였다. 거기에 한국에 다달이 내야 할 대출 이자도 있었다. 만약 한국에 있는 직장에서 퇴사하고 영국에서 6개월을 일한 뒤 계약이 연장되지 않는다면(계약직의 경우 대개 그렇다) 졸지에 낙동강 오리알이 되어 영국에서도, 한국에서도 갈 곳이 없어질 터였다.

처음에는 12개월 계약으로 제안을 받았기에 좋지 않은 조건임에도 치열히 고민했다. 하지만 계약 직전에 내가 대신해야 하는 누군가의 출산 휴가가 6개월로 바뀌었다는 소식을 듣고 자연스레 거절하는 쪽으로 마음이 기울었다. 다 내던지려는 마음도 있었으나 그렇게 스스로에게 무책임한 결정을 내릴 수는 없었다. 그러면서도 내가 그 모든 것을 포기할 수 있는 용기를 낼 수 없는 사람인 것이 부끄러웠다.

영국의 느린 이메일 소통과 런던 패션 위크가 겹쳐 내 문의에 대한 자세한 답을 받기까지 한 달 이상이 걸렸다. 새로 들어갈 프로젝트에 관한 설명을 듣고 연봉 협상을 시작한 때는 출근하길 바란다고 하는 날짜로부터 불과 열흘 전이었다. 하루 이틀 안에 답변을 해야 했다. 내 경력을 어필해서 연봉을 조금 올렸지만 그럼에도 생활하기에는 턱없이 부족했다. 집안 사정이 넉넉했더라면, 모아 둔 돈이 있었더라면, 영국에 남을 이유가 더 있었다면, 서울에 좀 더 나은 직장이 기다리고 있지 않았더라면 잡고 싶은 기회였다. 하지만 나는 이미 영국으로, 가장 비싼 학교로 유학을 떠났고, 그 사실만으로도 내가 꿈꾼 것보다 더 큰 꿈을 이룬 셈이었다. 한계라는 말에 나를 가두고 싶진 않았지만, 이미 무리한 상황이었다.

석사 과정을 마칠 즘이면 무엇을 하고 싶은지 보다 명확해질 줄 알았다. 선택보다 밸런스를 택하는 것이 좋았으나, 불안이 늘 나

를 따라다녀서 내심 가야 할 길이 좁혀졌으면 하는 기대도 있었다. 하지만 유학을 하면서 더 많은 것들을 알게 되고, 할 수 있을 것 같은 것들이 더 많아졌다. '이것 해 보고 싶어, 저것도 해 보고 싶어' 하면서 하나하나 모은 길들이 인생이라는 좁은 장바구니에서 흘러넘쳤다. 회사에 돌아가서 다시 브랜드 전략을 세우고 전시를 디자인하거나, 버버리에 가서 패션쇼를 디자인하거나, 인테리어 디자인 스튜디오를 차리거나, 가구 디자이너가 되거나, 세라믹 브랜드를 낼 수도 있다. 놀랍게도 이 모든 것을 시도하기만 하면 되는 환경에 놓여 있었다. 감사하면서 절망적이게도 모든 것이 손만 뻗으면 닿는 곳에 있었다.

　괴로워하며 준혁 오빠에게 조언을 구하자 자신은 이럴 때 최악의 경우를 상상하고, 그런 상황이 일어나지 않는 방향으로 결정한다고 했다. 나에게 최악은 낙동강 오리알이었다. 한국 회사에서 퇴사하고, 런던에서 쥐꼬리 월급을 받으면서 대출 이자를 내지 못하는 상황. 그리고 결국 6개월 고용이 연장되지 않는 상황. 런던에서도 한국에서도 일자리를 찾지 못해서 다시 취준생이 되는 상황. 그것을 버텨 낼 자신이 없었다. 돈을 버는 사람이자 무언가를 계속 생산하는 사람으로서 내게는 먹고사는 문제를 스스로 해결하는 것이 무척 중요했다.

　고민 끝에 거절하자 버버리 측에서는 내 연차에 비해 너무 낮은 직위였던 것 같다며 더 적합한 자리가 생기면 연락하겠다고 했다. 당시에는 잘한 결정인지 확신이 서지 않았다. 후회했다기보다 그런 일생일대의 결정을 스스로 내려야 한다는 무거운 부담감에서 벗어나지 못했던 것 같다. 생각해 보면 큰 결정을 지을 때는 항상 옆에 누군가 있었다. 시간이 지나면서 그 결정을 혼자 내렸다는 사실만으로도 스스로의 성장이 대견해지기 시작했다. 결정이 늘 힘들었던 나에게 누군가 가르쳐 준 것은 '일단 결정하고, 그 결정을 최선의 결정으로 만들어 가면 된다'는 것이었다. 어쩌면 내 인생에서 가장

큰 가르침이다. 또한 더 좋은 것이 올 것 같은 막연한 예감도 들었다.

작별 인사

2023년 10월 17일. 파슨스 그린의 집을 떠나기 전 마음이 텅 비었다. 그 비움은 허전함과 동시에 개운함을 만들어 냈다. 짐을 다 빼고 깨끗해진 집을 바라보며 '이 집이 이렇게 깔끔했었나' 하고 생각하는 것처럼. 정들었던 집을 나가기 위해 짐을 싸는 동안 마음에 돌이 가득해 타이핑하는 일, 걷는 일, 밥을 먹는 일 등 모든 행동이 눈에 띄게 느려졌다.

　　유독 미련이 뚝뚝 넘쳐흐르는 사람들이 있다. 사람에게도, 일에도, 심지어 장소에도. 인연이 닿은 것이라면 무엇이든. 이러한 내 절절한 미련은 당연히 1년 반 동안 지냈던 파슨스 그린의 집을 정리할 때도 마찬가지였다. 한국으로 돌아가기로 하고 나서도 한동안 부동산에 집을 내놓기가 망설여졌다. 창밖으로 지나가는 디스트릭트 라인 지하철과 비숍스 파크와 템스강, 석양이 눈부시게 아름다운 해머스미스 브리지부터 유독 힘들었던 날에 스스로를 위안하기 위해 순두부찌개를 끓여 먹던 주방과 친구들의 생일상을 차려 주던 접이식 다이닝 테이블, 엄마가 돌아가셨을 때 주저앉아 울던 회색 카페트 바닥까지 곳곳에 미련이 남았다.

　　잘 살았다. 그 집 덕분에 많은 위안을 얻었다. 런던에서는 집 바깥의 삶이 특히나 외롭고 어려웠기 때문에 집 안에서 느꼈던 위안은 그전까지 집에 대해 느낀 감정과 차원이 달랐다. 마음 같아서는 월세를 내고 집을 유지하고 싶다는 생각이 들었다. 그래서 언제든 위안이 필요할 때 올 수 있도록. 나중에 나이가 들고 성공해서 크

파슨스 그린 집 앞.

고 넓은 집에 산다고 해도 여섯 평 남짓한 그곳만큼 위안을 줄 수 있을지 의문이다. 참 좋았던 47 위팅스톨 로드였다. 파슨스 그린이었다. 런던이었다. 영국이었다.

부동산에 연락하는 것을 하루하루 미루던 어느 날 문득 그런 생각이 들었다. '아, 내가 어딜 가든 이 집은 여기에서 남아 10년이고 20년이고 나를 응원해 주겠구나.' 내가 그 집에서 잘 쉬며 좋은 기운을 받았기 때문에 많은 것을 성취할 수 있었다. 진심으로 집에 고마움을 느꼈다.

10년 동안 공간을 디자인해 왔지만 늘 상업적 공간에 마음이 기울었다. 더 많은 사람에게 영향을 줄 수 있는 곳을 디자인하고 싶다는 생각에서였다. '집이 다르면 얼마나 다르겠어?' 하고 생각하며 집의 깊은 의미를 간과해 왔다. 하지만 유학 생활 중 그 작은 스튜디오에서 보낸 시간은 집만큼 사람들에게 깊이 영향을 줄 수 있는 것은 없다는 것을 알게 해 주었다. 집에 대한 우리의 태도와, 집과 우리의 관계는 우리의 하루에 영향을 미친다. 밖에서 아무리 좋은 일이 있더라도 집 안에서 편히 쉴 수 없다면 하루 전체가 힘들어진다. 우리가 사는 집이 하루를 시작하고 마감해 주는 것이다. 그래서 집은 중요하다.

나아가는 것은 어렵다. 하지만 한국을 떠나 유학을 간 것이 내 인생의 가장 큰 도약이었던 것처럼 떠나 봐야 나아갈 수 있다. 그래서 정든 집을 떠났다. 그 집도 내 장래가 밝기를, 내가 행복하기를 진심으로 응원해 줄 것이다. 매일 아침 무사히 눈뜰 수 있도록, 매일 밤 평온히 잠들 수 있도록 나를 응원해 주었던 것처럼.

화양연화

10년 후, 20년 후 '나는 한 번이라도 빛난 적이 있었는가?'라며 청춘을 뒤돌아볼 나이 든 나를 상상한다. 그리고 유학 생활을 한 20대 후반이 가장 아름답고 빛나던 순간이라고 자신 있게 말할 것이다. 나는 런던에서 빛났다. 내가 사람들에게서 발견했던 미묘한 차이는 유학 경험 여부가 아니라 한 번이라도 빛나 본 기억이 있는 사람과 그렇지 않은 사람의 차이였다. 빛나는 시절의 존재 여부는 사람들의 표정과 태도에 큰 변화를 가져다준다. 앞으로 어디서 무엇을 하며 살아가더라도 그 시절을 돌아보며 빛을 간직할 수 있을 것이다. 아무리 큰 성취와 업적을 이루어도, 유학 시절의 반짝임만큼은 넘지 못할 것 같다.

모든 것이 끝나고 아빠와 영상 통화를 했다. 당시는 버버리의 채용 제안을 고민하던 때로 아빠는 말을 아꼈다. 내 또 다른 도전을 응원하기엔 당신이 지원해 주지 못해 미안한 마음도 있지만, 딸내미가 힘든 런던 생활을 끝내고 편하게 살았으면 하는 마음도 있었다고 했다. 행여나 딸의 결정에 자신의 의견이 섣불리 반영될까 조심스러워하던 아빠는 자신만의 방식으로 지지해 주었다. 내게 결정을 재촉하지 않는 것으로.

통화하던 중 문득 그동안 내 성취와 노력을 깨닫고 말했다. "지금, 서른 살의 내가 정말 자랑스러워. 지금까지 내가 이룬 것 이상은 하지 못했을 거야. 나는 여기서 매 순간 최선을 다했고, 버버리로 가든 회사로 돌아가든, 그 어떤 선택을 하든 내 노력과 성취는 변하지 않을 거야. 영국을 대표하는 기업에서 최고 대학의 졸업생들을 초대했는데, 거기서 유일하게 나만 한국인이더라. 유학 내내 '나는 재능이 있고 가치 있는 사람인가?' 하는 자기 의심 때문에 힘들었는데, 그 의심은 결국 가치를 확인하는 과정이었던 것 같아. 스스

로 가치를 입증할 수 있게 되니 이제야 내가 좋아, 아빠. 내가 성취한 것들과 내가 가진 경험과 거기에서 비롯된 내 생각들이 너무 좋아. 이제서야 내가 정말 좋아." 벅찬 마음에 눈물을 쏟는 나를 빤히 보던 아빠는 "박수 쳐!"라고 외치더니 손뼉을 쳤다. 아빠와 나는 지구 반대편에서 함께 박수를 쳤다. 우리만의 졸업 세레모니였다.

내게 주어졌던 유럽에서의 특별한 두 해, 나의 화양연화. 인생에서 오롯이 나만을 위해 채워 넣을 수 있는 시간은 쉽게 오지 않는다. 디자이너로서, 한 사람으로서 세상엔 얼마나 다양한 사람과 다양한 목소리가 있고, 내 안의 목소리가 무엇을 원하고, 그 이야기를 이끌어내기 위해 어떤 도구를 써야 하는지 탐색하는 시간이었다. 만약 유학의 길을 선택하지 않았다면, 나를 위해 쓸 수 있는 시간을 영영 갖지 못했을 수도 있다. 그 두 해, 나는 그 시간을 치열하게 썼다. 빛나게 살았다. 그 빛이 만들어 낸 귀한 에너지를 남은 삶 동안 아낌없이, 그러나 소중하게 사용할 것이다. 내 스스로 만들어 낸 빛은 주어진 빛이나 우연히 닿은 빛과는 다르게, 깊이 있고 아름답고 강하다.

누구도 우연히 당신에게 오지 않는다

한국으로 돌아오기 전 성대한 작별 파티를 열고 싶었는데, 늘 그렇듯 시간이 충분하지 않았다. 진즉에 떠났어야 했는데 계속 이 도시, 저 도시를 다니느라 최후로 미룬 귀국 일정을 앞두고 남은 시간은 딱 3일이었다. 한 명 한 명 찾아가 얼굴을 보고 손을 잡고 눈을 들여다보며 고마웠다고, 덕분에 런던에서의 험난한 삶을 이겨낼 수 있는 잠깐의 행복을 만들 수 있었고, 그것들을 하나하나 이

어 붙여 골인 지점까지 올 수 있었노라고 이야기해 주고 싶었는데 그러질 못했다.

정말 가까운 사람들만 모아 마지막으로 음식을 대접했다. 친구들에게 자주 해 주었던 오야코동, 파전, 들기름 막국수 등. 나를 기다리기보다 음식이 식기 전에 맛있게 먹는 게 더 좋다고 2년 반 동안 누누이 말했는데도, 친구들은 내가 요리를 마치고 자리에 앉을 때까지 식어 가는 음식을 쳐다만 보고 있었다. 성훈은 마지막 날까지 내 순간을 기록해 주려고 연신 필름 카메라의 셔터를 눌러 댔다. 석사생 열한 명이 '몸으로 말해요' 게임을 하고 얼굴에 낙서하면서 노는데 그렇게 웃길 수가 없었다. 초등학생 시절 친구들과 놀던 때처럼 즐거운 기분만 가득한 시간을 보냈다. 그 밤을 잊지 못할 것이다.

헤어지기 전 민욱이 카드 한 장을 내밀었다. 평소에도 생일이나 크리스마스 때 카드를 꼭 주고받았는데, 당분간은 직접 건네받을 수 없겠다 생각하니 코가 찡했다. 민욱이 준 카드에는 류시화 시인의 "누구도 우연히 당신에게 오지 않는다"라는 글귀가 있었다. 모든 것이 우연이 아니었다. 켄싱턴의 허름하지만 맛있는 쌀국수 집에서 민욱을 처음 만난 것도, 둘도 없는 친구가 되어 많은 기쁨과 슬픔을 함께 나눈 것도. 서로가 필요할 때 서로의 삶에 때마침 등장해 주어 다행이었다.

런던에, 유럽에, 나는 '필요'가 가득한 상태로 왔다. 감사하게도 많은 사람이 제때 내 삶에 등장해 주어 내 필요를 가득 채워 주었다. 나도 그들의 필요를 채워 주려고 노력했다. 우리가 한 계절 동안의 인연일지, 한평생을 같이할 인연일지는 모르나 그들이 적절한 시기에 내 인생에 나타나 준 것에 감사한다. 퍼펙트 타이밍이었다.

나의 디자이너
친구들을 소개합니다

서로 꿈을 좇는 방향과 방법은 조금씩 다르지만, 그 아래에는 같은 마음으로 서로를 응원하는 따뜻한 연대감이 있었다. 졸업을 앞두고 각자의 길을 선택할 때도 마찬가지였다. 작가로서의 길을 걸을 것인지, 스튜디오를 설립할 것인지, 아니면 회사에 입사해 경력을 쌓을 것인지 고민하는 모든 순간에 우리는 모두 함께했다.

학교에서의 수업보다 유학 중 만난 친구들로부터 더 많은 것을 배웠다. 아마도 모든 유학생이 비슷한 감정을 느꼈을 것이다.

학교와 국가를 막론하고 같은 시기에 유학했던 친구들과 밤새 나누었던 대화와 토론은 가장 소중한 추억으로 남아 있다. 우리가 어떤 디자이너로서 나이 들어갈 것인지에 대한 계획과 꿈, 디자인으로 어떻게 먹고살아야 할지에 대한 근본적이고 농밀한 고민들. 그것들을 함께 나눌 수 있는 동지들이 있어서 내 유학 생활은 혼자가 아니라 늘 함께였다. 서로를 사랑하지만 객관적인 시선으로 봐주었고, 그 덕분에 서로를 더 나은 방향으로 인도해 줄 수 있었다. 누군가 슬럼프에 빠져 있을 때면 집으로 찾아와 문을 두드리고, 있는 힘껏 밖으로 끌어내 주었다. 혼자 할 수 없는 일은 같이해 주었다. 심지어 거주하는 나라가 달라도 줌과 영상 통화로 실시간 아이디어를 주고받았고, 왕복 30파운드짜리 저가 항공을 타고 국경을 오가며 협업 프로젝트를 진행했다. 덕분에 내 배움은 런던에만 국한되어 있던 게 아니라 유럽 전역에서 이루어졌다.

서로 꿈을 좇는 방향과 방법은 조금씩 다르지만, 그 아래에는 같은 마음으로 서로를 응원하는 따뜻한 연대감이 있었다. 졸업을 앞두고 각자의 길을 선택할 때도 마찬가지였다. 작가로서의 길을 걸을 것인지, 스튜디오를 설립할 것인지, 아니면 회사에 입사해 경력을 쌓을 것인지 고민하는 모든 순간에 우리는 모두 함께했다.

이 장은 유학 중 만난 자랑스러운 디자이너 친구들의 이야기로 채웠다. 그동안 친구들과 나누었던 이야기와 인터뷰를 바탕으로 유럽의 디자인 대학과 학과를 소개하고, 그 안에서 공부하면서 배운 것과 유학이 그들을 어떤 디자이너로 성장시켰는지에 대해 이야기한다.*

* 각 학교별 전공 과정에 관한 자세하고 정확한 정보는 학교 홈페이지에서 확인할 수 있다. 또한 비자와 거주 요건에 관한 내용은 수시로 바뀌므로 각 나라의 이민국 웹사이트에서 변경 사항을 확인하는 게 좋다.

영국 왕립 예술대학:
명실상부 세계 랭킹 1위

영국 왕립 예술대학RCA은 1837년에 설립된 이래 전 세계 최고의 예술 대학으로 자리매김해 왔다. 산업 혁명이 한창이던 시기에 관립 디자인 학교Government School of Design로 출범하여 1896년 빅토리아 여왕의 헌장을 받아 현재의 명칭을 획득한 뒤 예술 및 디자인 교육의 혁신을 선도해 왔다. 이는 학교가 교육, 연구, 예술 및 디자인 분야 혁신에서 국가적으로 중요한 역할을 수행하고 있음을 인정받은 것과 동시에 왕실의 명성에 걸맞는 성과를 보여 주어야 한다는 것을 의미하기도 했다. 그 이후로 사자와 유니콘이 그려진 왕실 마크를 달고 오늘날까지도 명성을 유지하며, 최근 10년 연속으로 세계 예술대학 랭킹 1위에 올라 그 우수성을 전 세계에 과시하고 있다.*

교과 과정

RCA는 순수예술, 디자인, 커뮤니케이션 분야에서 석사 및 박사 과정을 제공한다. 학부 과정은 없다. 이는 그만큼 학교가 고급 연구와 전문 교육에 집중하고 있다는 것을 의미한다. 실제로 석·박사생만 교육받고 있기 때문에 다른 예술 학교와 비교했을 때 좀 더 진지한 분위기를 느낄 수 있고 교육 방향도 좀 더 학구적이다.

　　내가 입학했던 2021년까지만 해도 대부분의 영국 대학 석사 과정이 1년 과정이었던 것과 달리, RCA는 모든 코스를 2년 과정으로 유지하는 것이 특징이었다. 하지만 2021년에 2년 과정을 유지하던 전통에서 벗어나 대다수의 수업 연한을 1년으로 전환하는 큰 변

* 학문 관련 세계 최대의 설문 조사인 QS 세계 대학 랭킹(QS World University Rankings)에서 발표한 자료에 의하면 RCA는 10년 연속으로 국제 미술 및 디자인 분야에서 1위 대학으로 선정되었다.

화를 결정했다(건축학과와 임페리얼 칼리지 런던과 연계된 과정들은 제외). 이 결정은 브렉시트의 영향과 다른 대학과의 경쟁력 강화, 현직에서 일하는 이들의 접근성 향상을 목적으로 한 것이었다. 이러한 변화는 졸업생과 디자인·예술 분야 종사자 사이에서 다양한 반응을 불러일으켰다. 하지만 과도기를 겪은 마지막 2년 과정 졸업생으로서 말하자면 1년과 2년 과정의 장단점이 워낙 뚜렷하기 때문에 변화에 대해 옳고 그름을 판단하기가 어렵다. 환경과 상황이 계속 바뀌는 중에도 결국 그 안에서 같은 조건을 가지고 개인의 작업을 묵묵히 수행한 사람들이 결과와 역사를 만들기 때문이다. RCA가 랭킹 1위를 계속 지킬 수 있었던 이유는 그들이 2년 과정을 고집했기 때문만은 아니다.

캠퍼스 및 커뮤니티

켄싱턴, 화이트시티, 배터시의 세 캠퍼스를 운영하며 각각의 캠퍼스는 서로 다른 학문 분야를 중심으로 구성되어 있다(2023년 기준으로 켄싱턴 캠퍼스는 건축학부, 화이트시티 캠퍼스는 커뮤니케이션 학부, 배터시 캠퍼스는 인문예술 학부와 디자인 학부). 캠퍼스 간에는 유기적인 연결고리를 유지하고 있으며, 학생들은 30분마다 있는 무료 셔틀버스를 통해 캠퍼스를 쉽게 이동할 수 있다.

2019년에 설립된 재학생 커뮤니티 KORCA를 통해 한국인 학생들은 서로 교류할 수 있고, 졸업생들을 위해서는 2023년 서울에서 설립된 RCA KOREA 커뮤니티가 있다.

준석사 과정

지원자의 역량이 석사 과정을 바로 진학할 정도가 아니라고 판단된다면 석사 과정 대신 준석사 과정Graduate Diploma을 제안받을 수 있다. 실무 경험 없이 학사 졸업 후 바로 석사를 지원하는 경우 그럴 확률이 높다. 석사 과정에 대한 준비가 미흡하다고 생각한다면 준석사 과정부터 시작하는 것도 하나의 방법이다. 준석사 과정을 수료한다고 해서 모든 학생이 석사 과정에 바로 진학할 수 있는 것은 아니다. 상위 일부 학생만 받을 수 있는 디스팅션distinction*을 받으면, 원하는 석사 과정에 입학할 수 있다.

석사 과정

Architecture(건축), City Design(도시 디자인), Interior Design(인테리어 디자인), Design Products(디자인 제품), Design Futures(디자인의 미래), Innovation Design Engineering(혁신 디자인 공학), Global Innovation Design(글로벌 혁신 디자인), Healthcare & Design(헬스케어 & 디자인), Fashion(패션), Textile(텍스타일), Visual Communication(시각 커뮤니케이션), Digital Direction(디지털 방향성), Information Experience Design(정보 경험 디자인), Service Design(서비스 디자인), Intelligent Mobility(운송 디자인)

* 뛰어난 성적을 달성한 학생들에게 부여되는 등급이다. 한국에서의 '수' 등급이나 A+와 유사하나 그보다 엄격한 기준으로 선발된다.

박사 과정

Communication(커뮤니케이션), Computer Science(컴퓨터 과학), Design(디자인), Intelligent Mobility(운송 디자인),Material Science(소재 과학)

졸업생

전설적인 거장 데이비드 호크니, 다이슨의 설립자 제임스 다이슨, 제품 디자인 스튜디오 바버 앤드 오스거비의 에드워드 바버와 제임스 오스거비, 제품 디자이너 재스퍼 모리슨, 현대자동차의 디자인 총괄 사장을 지낸 피터 슈라이어, 건축가 토머스 헤더윅 , 애플의 조너선 아이브 등이 있다.

　　한국인 졸업생으로는 롯데지주 디자인전략센터의 이돈태 사장, 한국 예술 종합학교 디자인과 심규하 교수, 카이스트 산업디자인학과 강이연 교수, 서울대학교 조소과 학과장 박제성 교수, 남성복 브랜드 강혁KANGHYUK의 최강혁·손상락 디자이너, 여성복 브랜드 제이든 초Jaden Cho의 조성민 디자이너 등이 있다.

RCA 학교 내부 풍경.

졸업 후 비자

영국에서 대학을 졸업하는 외국인 유학생들은 2년의 졸업 비자를
신청할 수 있다(박사 학위 취득자의 경우 3년). 졸업 후 영국에서 취업하거
나 일자리를 찾아볼 수 있도록 허용하는 비자다. 이전에 졸업생 취
업 비자Post-Study Work Visa, PSW라는 이름으로 비슷한 비자 제도가 존
재했지만 2012년에 폐지되었고, 이에 따라 영국에서 공부한 후 남
아서 일할 수 있는 외국인 유학생들의 기회가 크게 줄어들었다. 이
후 브렉시트로 인해 외국인 유학생 유치가 힘들어지자, 2021년에
졸업 후 비자Graduate Visa로 부활했다. 이 비자는 영국에서 공부하
고자 하는 외국인 유학생들에게 매력적인 선택지를 제공한다. 비자
가 만료된 뒤에는 취업 비자Skilled Worker Visa나 아티스트 비자Tier 1,
Talent Visa로 전환할 수 있다.
　　취업 비자 신청자는 영국에서 스폰서로 등록된 고용주로부터

일자리 제안을 받아야 한다. 회사 측에서 비자를 지원해 주려면 정부로부터 스폰서십을 받을 수 있는 여러 요건을 채워야 하고 이에 적지 않은 비용도 발생하므로 규모가 작은 회사일 경우 비자 스폰을 받기 어렵다. 오랜 기간 영국에서 체류할 계획이 있다면 비자 스폰을 해 줄 수 있는 규모의 회사를 찾는 것이 안전하다.

아티스트 비자는 예술, 문화, 과학, 공학, 기술 분야에서 특출한 재능을 가진 개인을 위한 비자다. 신청자는 해당 분야에서 세계적으로 인정받는 성과를 증명해야 한다. 일반적으로 업계 내의 인정된 단체로부터 추천을 받아야 한다.

학교 정보

주소	Royal College of Art, Kensington Gore,South Kensington, London SW7 2EU, United Kingdom
웹사이트	www.rca.ac.uk
인스타그램	@royalcollegeofart

팽민욱

중앙대학교에서 산업 디자인을 전공하고 런던으로 가 공학과 디자인을 융합하는 새로운 길을 탐색했다. 대표작으로는 스마트폰 증후군을 풍자한 작업인 〈제3의 눈The Third Eye〉, 디진 어워드 입선에 선정된 인공 소라게 껍질 프로젝트인 〈쉘터Shelter〉, 세계 3대 디자인 어워드 IDEA에서 골드를 수상한 〈보 앤드 에어로Vo & Airro〉 등이 있다. 그의 작품은 예술적 관점과 공학적 관점을 적절히 섞어 사회 문제를 자극한다. 불편한 문제에 대해 외면하려고 하는 사람들의 마음을 움직인다. 그들이 생각하게 하고 목소리를 내게 한다.

RCA 및 임페리얼 칼리지 런던

혁신 디자인 공학 석사MA·MSC Innovation Design Engineering

임페리얼 칼리지 혁신 공학 디자인 석사

웹사이트 www.minwookpaeng.com

인스타그램 @paengminwook

이메일 minwookpaeng@gmail.com

Q 유학을 가기 전에도 이미 다양한 브랜드 및 대기업과 함께 작업한 경험이 있다. 그 포트폴리오로 바로 한국에서 취업할 수도 있었을 듯한데, 어떤 생각과 계기로 유학을 결정하게 되었는가?
　　　　A 학부 생활 동안 대기업과의 산학 협력과 다양한 대외 활동을 통해 풍부한 경험을 쌓을 수 있었다. 이 경험을 바탕으로 졸업 후 바로 취업 시장에 진출할 수도 있었지만, 해외의 다양한 디자인 프로젝트와 자료들을 접하면서 무언가 다른 길을 모색하게 되었다.

해외 디자이너의 사고방식과 디자인 철학에서
나타나는 차별화된 접근법을 접하면서, 내가 이전에는
경험하지 못했던 새로운 관점의 필요성을 깨달았다.
한국에서의 교육이 나에게 깊은 영향을 미친 것처럼,
그들 또한 그들이 받은 교육 과정으로부터 많은 영향을
받았을 것이라 생각했다. 다른 나라, 다른 문화의
교육을 통해 사고를 확장하고 디자인적 역량을 향상시킬
수 있을 거라 믿었다. 또한 해외 활동을 통해 더 넓은
세계로 나아가고자 하는 욕구도 있었다. 유학이 해외
취업 시장을 포함한 국제적 기회로의 다리 역할을
할 수 있으리라 생각했다.

Q 포트폴리오를 보면 영국에 가기 전과 후의 작업물이 매우
다르다. 이전에는 상대적으로 전통적인 산업 디자인을 했다면,
유학을 가서부터는 공학이 융합된 디자인을 만들어 내는 것 같다.
유학을 가기 전과 후를 생각해 봤을 때 디자이너로서 어떤 부분이
달라진 것 같은가? 현재 자신이 추구하는 디자인은 어떤 건가?

A 유학 전, 상대적으로 전통적인 산업 디자인 분야에서
활동했다. 하지만 동시에 공학적인 측면과 신기술에
항상 큰 관심이 있었다. 세상에는 소비자가 모르는 좋은
기술이 너무 많다. 하지만 나는 기술이 사람들에게
직접적인 영향을 주기 위해서는 디자인의 개입이
필수적이라고 생각했다. 디자인이라는 무기를 가지고
있으니, 기술이라는 다른 무기를 얻는다면 훨씬 더
나은 것을 만들 수 있을 것이라고 생각했다. 그에 딱
맞는 학과가 RCA의 디자인과 임페리얼 칼리지 런던의
기술이 융합된, 복수 학위를 취득할 수 있는 혁신 디자인
공학과(이하 IDE)였다.

유학을 하면서 좀 더 능동적인 디자이너가 된 것 같다. 이전에는 사람들의 필요를 충족시키고 문제를 해결하는 데 초점을 맞춘 수동적인 접근 방식을 취했다. 하지만 지금은 디자인을 통해 내 생각과 철학을 표현하는 데 더 큰 가치를 두고 있다. 그로 인해 점점 능동적인 디자이너가 되어 가는 중이다. 지금의 내가 좋다.

Q 왜 디자인에 대한 생각이 바뀌게 되었나? 특별한 계기가 있었나?

A 구체적인 계기보다는 영국에서의 경험과 이곳에서 받은 인풋들이 큰 역할을 했다. 영국의 자유로운 교육 방식과 문화가 개인의 생각과 디자인 철학을 중시하는 분위기를 제공했고, 이에 따라 내 디자인 접근 방식을 재고하게 되었다. 이곳에서는 디자이너 개개인이 주어진 것을 푸는 것이 아니라 스스로 목소리를 내는 것을 당연하게 여기고, 그렇게 하기를 요구한다.

자신의 변화를 느꼈던 때는, 최근 해양 오염수 문제에 대한 경각심을 일으키기 위해 작업했던 돌연변이 초밥 작품인 〈Sushi from 2053〉을 작업하면서이다. 이전까지 내 디자인은 개인적인 생각이 충분히 반영되지 않고, 리서치와 인사이트를 기반하여 이루어졌다. 그러나 이 작업을 통해 디자인을 생각과 관점을 전달하는 하나의 도구로 활용할 수 있게 되었다.

Q RCA와 임페리얼 칼리지 런던의 복수 학위 전공인 IDE는 RCA 내에서도 가장 유망한 과 중 하나로 꼽힌다. 학과를 소개한다면? 처음 지원했을 때 기대했던 것과 막상 학교에서 공부하면서 느낀 부분이 달랐는가? 그렇다면 어떤 부분인가?

A IDE 프로그램은 기술과 디자인의 융합에 중점을 둔
이중 석사 과정으로, RCA와 임페리얼 칼리지 런던이
함께 40년 동안 공동으로 운영해 왔다. 이곳에는 정말
다양한 배경을 가진 사람들이 온다. 수학과를 졸업한
친구, 생명공학을 공부한 친구, 음악가인 친구도 있었다.
코딩이나 아두이노를 전혀 못 다루는 디자이너가 있는
것처럼 디자인이 익숙하지 않은 사람도 있다. 이 때문에
학과 과정 초기에는 디자인과 엔지니어링의 기본기를
다진다. 서로 속도를 맞춰 나가기 위해서인데 본인이
뛰어난 분야에선 남들과 스킬을 공유하고, 부족한
부분에선 흡수하는 과정을 거친다. 이 단계가 지나면,
다양한 배경을 가진 친구들의 능력이 더해진다. 대표작
중 하나인 〈제3의 눈〉 또한 이 과정에서 만들어졌으며,
코딩을 비롯하여 다양한 공학적 지식을 습득할 수
있었다.

　　　　IDE는 특히 스타트업 창업을 생각하는 학생들에게
매우 적합하다. 학과 자체도 스타트업 창업을 권장하고,
학교 내에 마련된 스타트업 제네레이터와 같은
이노베이션 RCAInnovation RCA* 조직이 있다. 이에 따라
많은 IDE 학생이 학교에서 했던 프로젝트를 실제
비즈니스로 전환하려고 한다. IDE 출신 학생이 창업한
스타트업 중 표준을 바꿔 나가는 게임 체인저들이
많은데, 대표적으로 가상 현실을 통해 사용자가 VR
환경에서 스케치하고 모델링할 수 있게 하는 플랫폼인

*　재학생과 졸업생이 자신들의 아이디어를 상업화하고 성공적인 비즈니스를 구축할 수 있도록
　지원하는 RCA 내부 조직이다. 지적 재산권에 대한 조언 및 지원, 전문 코칭 및 비즈니스
　멘토링을 포함한 서비스를 제공하며 학생들이 스타트업 창업을 보다 쉽게 시작하고 키워
　나갈 수 있도록 도와준다.

해양 오염수 문제에 대한 경각심을 일으키는 작품 〈Sushi from 2053〉.

그래비티 스케치Gravity Sketch, 해조류를 기반으로 한
생분해성 포장재를 개발하여 일회용 플라스틱 사용을
줄이는 노플라Notpla, 자동차 타이어 마모로 인해
발생하는 미세 플라스틱 입자를 포집하는 혁신적 기술을
개발한 타이어 콜렉티브The Tire Collective가 있다.

Q 〈제3의 눈〉은 현대 사회에서 스마트폰이 인류에게 끼친 영향을
비판적으로 탐구하는 작품으로 알려져 있다. 이 작품을 통해
나이키 '크리에이티브 인벤터'로 선정되고, 나이키와의 협업까지
이뤄 낸 배경과 프로젝트의 주요 메시지에 대해 자세히 설명해 줄
수 있나?

　　A 현대 사회에서 스마트폰은 우리의 삶에 깊숙이
침투하여 스마트폰 없이는 생활하기 힘든 상황에까지

〈제3의 눈〉

〈나이키 와플 원(Nike Waffle One)〉

이르렀다. 이 사실을 바탕으로 인간이 스마트폰의 지배
아래 다음 세대의 인류로 진화해 나가는 과정을 이
프로젝트를 통해 표현했다. 우리 두 눈이 스마트폰에
고정된 상황에서 앞을 보기 위한 세 번째 눈을 갖게 된
인류의 진화를 상상해 본 것이다. 이는 현대 인류가 포노
사피엔스로 진화해 가는 과정을 풍자하고, 사람들로

하여금 스스로를 돌아보게 하는 비판적 디자인의
일환이다.

이 프로젝트의 창의적이고 비판적인 접근이
나이키의 관심을 끌었던 것 같다. 나이키가
'크리에이티브 인벤터', 즉 창의적인 발명가를 찾던 중 내
프로젝트가 그들의 레이더망에 포착된 것이다. 나이키와
함께한 협업은 '와플Waffle 시리즈' 런칭 캠페인의
일환으로, 세 명의 크리에이티브 인벤터들이 참여했고,
나는 〈제3의 눈〉에 스니커즈라는 콘텍스트를 가져와
변형시키고 위트 있게 제안했다.

Q 포브스 선정 '2023 아시아의 영향력 있는 30세 이하 30인Forbes
30 under 30 ASIA 2023'에 이름을 올리며 주목받았다. 포브스 선정은
어떤 기준에 따라 이루어지나? 본인의 어떤 부분이 선정되는 데
강점으로 작용했다고 생각하는가?

A '2023 아시아의 영향력 있는 30세 이하 30인'은
다양한 분야에서 활동하고 있는 젊은 리더를 선정하는
목록이다. 선정 과정에서 이루어진 서면 인터뷰는 질문만
20페이지가 넘는 분량으로, 매우 사소한 질문부터
깊은 내용까지 아우르고 있었다. 이 질문들은 포브스가
후보자의 활동뿐만 아니라 개인의 독특한 개성과 특색,
그들의 생각과 철학을 깊이 있게 이해하고자 하는
의도에서 비롯된 것으로 보인다.

포브스는 표면적인 성취를 넘어서 각자의 분야에서
독창적이고 혁신적인 접근을 시도하는 사람들을 찾고
있었던 것 같다. 선정 기준에는 분명히 도전 정신과
탐험에 대한 열망이 중요한 역할을 했던 것으로 보인다.
나는 다양한 분야에서 활동하면서 전통적인 경계를

넘나드는 디자인 접근 방식을 추구해 왔다. 이러한
접근은 때로는 전문성이 부족한 것으로 해석될 수도
있지만, 나는 이를 나만의 독특한 장점으로 여기며
다양한 시도를 통한 경험과 학습을 통해 지속적으로
성장하고자 한다. 포브스는 이러한 모습을 긍정적으로
평가했던 것 같다. 국제 디자인 공모전에서의 수상
경험과 나이키와의 협업과 같은 다양한 활동이 내
다면성과 창의성을 잘 보여 준 강점으로 작용했다고
생각한다.

Q 임페리얼 칼리지 런던, 한국의 삼성디자인교육원을 비롯한 여러
학교에서 강의했다. 최근 졸업한 졸업생으로서, 그리고 교육자로서
어떤 것을 학생들에게 가르쳐 주고 싶은가?

A 무엇보다도 학생들이 수동적으로 지식을 받아들이는
것이 아니라 '왜'라는 질문을 통해 스스로 생각하고
사고하는 방법을 알려주고 싶다.
내 강의는 특히 스페큘러티브 디자인Speculative design*에
중점을 두고 있다. 이것은 아직 다가오지 않은 미래에
대해 스스로 정의하고 탐구하는 사고방식을 필요로
하고, 학생들에게 새로운 관점을 제시하고 그들의 사고를
확장시키는 데 도움을 준다. 또한 스토리텔링의 중요성을
강조하고 싶다. 디자인을 통해 나의 이야기를 하는 방법
말이다. 디자인은 단순히 시각적인 표현 방법을 넘어서,
우리의 생각과 메시지를 전달하는 하나의 언어로서

디자이너의 유학

* 전통적인 디자인 방식과 구별되는, 미래에 대한 가능성을 탐구하고 질문하는 디자인 실천 방법.
기존 문제를 해결하기 위한 것이 아니라 새로운 기술과 행동의 사회적, 문화적, 윤리적 함의에
대해 우리가 세운 가정을 실험하고 사고를 자극하는 시나리오와 세계를 창조하는 데 초점을
맞춘다.

기능한다. 나는 언어를 가르치는 것이라고 생각한다.

학생들이 이러한 개념들을 통해 자신만의 독특한 디자인 언어를 개발하고, 그것을 통해 세상과 소통할 수 있는 능력을 갖추기를 바란다. 그를 위해 조금이라도 할 수 있는 것이 있다면 기쁠 것 같다.

Q 졸업 후 런던에 남아 있다. 어떤 이유로 런던에 남기로 결정했는가? 앞으로의 계획은 어떠한가?

A 런던에서의 삶이 나의 라이프스타일과 잘 맞는다. 다양한 사람과 문화에 둘러싸여 있는 동안 자연스레 생각과 상상력이 풍부해지고, 이러한 환경이 작업에 긍정적으로 연결된다고 생각한다. 런던은 새로운 자극과 문화적 다양성이 풍부한 곳으로, 끊임없는 인풋과 영감을 받을 수 있다.

Q 현재 개인 작업을 하면서 동시에 기업에서 디자이너로 근무하고 있다. 유학을 해외 취업의 발판의 기회로 삼으려는 유학 준비생들에게 조언을 하자면?

A 유학을 결정하기 전에, 유학을 통해 얻고자 하는 목표와 바라는 바를 명확히 하는 것이 중요하다. 특정 학문에 대해 연구해 보고 싶은 것이 있다든지, 한국에서 할 수 없는 어떤 것을 배워 보고 싶다든지 명확한 목표를 세울수록 좋다. 그게 제일 먼저다.

유학을 단순히 취업의 수단으로만 바라보지 않았으면 한다. 물론 해외 취업은 매력적인 기회일 수 있지만, 유학의 본질적인 목적과 가치는 그보다 훨씬 더 깊고 다양하다. 해외 취업만을 목표로 한다면 굳이 유학을 오지 않아도 다양한 경로가 있고 오히려 영어

공부나 해당 분야에 대한 깊이 있는 준비가 더욱 중요할
수 있다.

팽민욱의 리딩 리스트

《로-텍: 급진적 토착주의로 디자인하기Lo-Tek. Design by Radical Indigenism》
줄리아 왓슨Julia Watson, 타셴, 2020

생체 모방, 패시브 하우스 등 원주민의 전통적인 지식을 바탕으로
한 지속 가능한 디자인을 다루고 있는 책이다. 지리적, 환경적, 문화
적으로 다른 사람들이 오랜 시간에 걸쳐 만들어 낸 것들을 살펴보
면서 디자인과 문화 다양성, 지식의 가치에 대해 고민해 볼 수 있었
다. 또한 책을 구성하고 있는 사진과 그래픽, 편집 디자인을 살펴보
는 재미도 있다.

《이어령의 마지막 수업》
김지수·이어령, 열림원, 2021

초대 문화부 장관이자 문화평론가, 언론인, 작가이기도 한 이어령
선생님이 죽음의 문턱에서 본인의 삶과 사상, 인문학에 대한 깊은
통찰을 담은 책이자 마지막 인사와도 같은 책이다. 무심코 지나칠
수 있는 삶의 순간들 사이에서 의미를 찾게 해 준 책이며 내가 지내
고 있는 모든 시간을 가치 있게 만들어 주었다.

《스페큘러티브 디자인》
앤서니 던·피오나 라비, 안그라픽스, 2024

스페큘러티브 디자인의 교과서와도 같은 책. 문제 해결을 위한 도
구로서의 디자인을 벗어나 잠재적 문제를 정의하고 대중에게 질문

하는 디자인의 새로운 방향성에 대해 생각해 볼 수 있었다. 어쩌면 지금 나의 작업 스타일을 형성하는 데 가장 큰 역할을 한 책이라고 생각한다.

《픽사 스토리텔링》

매튜 룬, 현대지성, 2022

모두가 공감할 수 있는 스토리텔링에 대해서 다루고 있는 책. 영국에서 공부하며 내 이야기를 대중에게 효과적으로 전달하는 방법에 대해 생각하던 중 그 고민을 해결하는 데 도움을 주었다. 책의 내용은 단지 애니메이션이 아니라 대중을 상대하는 모든 예술 활동에 적용할 수 있다.

《미스치프 매그 360MSCHF MAG 360》

미스치프, 미스치프, 2023

뉴욕 브루클린을 기반으로 한 아트 그룹 미스치프가 발행한 잡지 형식 간행물로, 창작을 하는 모든 사람에게 영감을 줄 수 있는 책이라고 생각한다. 개인이 가질 수 있는 창의력에는 한계가 있다고 하는데 이들의 사고방식이나 작업물을 볼 때는 그 한계가 잠시나마 없어지는 느낌을 받는다.

정현수

성신여자대학교 의류학과를 졸업하고 대현 모조에스핀에서 여성복 디자이너로서의 경력을 쌓았다. 이후 CMS에서 예비 석사 과정 Graduate Diploma을 통해 디자인 연구와 패턴 커팅 기술을 확장했다. RCA 패션 디자인 석사 과정에서 여성이 타이트한 실루엣으로부터 느끼는 긴장감을 재해석해 본인만의 아이덴티티를 확립했다. 현재 개인 브랜드 '러우미에Lumiere'를 전개하고 있다.

RCA 패션 디자인 석사MA Fashion Design
웹사이트 laumiere-atelier.com
인스타그램 @laumiere_atelier
이메일 hyeonsucheong@gmail.com

Q 학사 졸업 후 패션 회사에서 짧지 않은 기간 동안 일한 뒤에 유학을 갔다. 경력을 뒤로 하고 유학을 선택하는 것은 분명 큰 용기와 결심이 필요한 결정이었을 텐데, 그때의 생각과 감정은 어떠했나?

　　　　A 졸업 후 소규모 아틀리에에 들어가는 것과 기업에 취직하는 것 중 선택해야 했다. 당시 작은 아틀리에에서는 디자이너가 디자인 외의 여러 일을 동시에 해야 하는 경우가 많았다. 디자인에만 집중하고 싶은 마음에 여성 오피스웨어 브랜드에서 근무하게 되었다. 기업에서는 옷이 생산되기까지의 전반적인 과정과 기술을 체계적으로 배울 수 있었지만, 내가 할 수 있는 디자인의 범위는 극히 적었다. 그곳에서 10년 후의 디자이너로서의 내 모습을 상상했을 때, 꽤 구체적으로

그려지는 모습이 만족스럽지 않았다. 그래서 예측할 수 없는 10년 후를 위해 유학을 결정했다. 유학 후의 나를 상상할 수 없었기 때문이다.

Q 회사에서의 경험이 현재 작업 스타일에 영향을 주었다고 생각하나? 졸업 작품인 오피스웨어를 재해석한 〈긴장을 풀어라Release Tension〉는 여태까지의 경험과 유학에서의 배움, 본인의 아이덴티티를 녹여 낸 정수처럼 느껴진다.

A 솔직히 말하자면, 처음부터 오피스웨어를 디자인하고 싶어서 회사에 들어간 것은 아니었다. 하지만 오히려 그러한 상황과 관점이 오피스룩에 새로운 접근을 할 수 있게 했다. 근무하면서 여성의 신체 곡선을 강조하기 위한 기존의 요소들이 여성의 움직임을 제약한다고 느꼈다. 전통적인 오피스웨어의 '프린세스 라인'은 여성의 몸매를 강조하기 위해 필요한 봉제선이다. 그 갑갑한 봉제선은 사회와 오피스 내 근무 환경 속에서 여성이 느끼는 압박과 한계를 상징한다고 생각했다.

그 봉제선을 뜯어내는 작업부터 시작했다. 뜯어낸 봉제선 대신 스트레치 원단과 니트를 결합하여 스트레치 심라인Strechy seam-line을 개발했고, 그것이 체형에 따라 자연스럽게 주름질 수 있도록 디자인했다. 여성의 아름다운 곡선을 강조하되 몸을 조이지 않는 편안한 우아함을 위하여 탄성을 이용한 다양한 실루엣을 연구했고 체형에 따라 자연스럽게 나타나는 주름을 디자인했다. 그 결과 편안함과 우아함을 동시에 충족시키는 컬렉션인 〈긴장을 풀어라〉가 탄생했다. 스스로를 가두는 것이 아닌 자신에게 맞춰진 옷을 입고 자신의 길을 만들어 나가는 당당한 여성들을 생각하며

〈긴장을 풀어라〉

〈긴장을 풀어라〉

옷을 만들었다. 패션 디자이너로서 나는 항상 '옷은 다른 사람을 위한 것이 아닌 나 자신을 위한 것'이라는 생각을 가지고 있다.

Q 세계 최고의 패션 학교를 다투는 CSM와 RCA, 두 곳에서 모두 공부했다. 패션 유학을 꿈꾸는 많은 사람이 이 두 학교의 패션 교육 차이에 대해 궁금해할 것 같다. CSM은 전통적인 의복을 지향하는 반면 RCA는 의복을 벗어난 개념의 패션을 추구한다고 들었다. 두 학교를 모두 경험해 본 입장으로서 어떻게 생각하는가?

A CSM은 패션 디자이너를 양성하는 데 중점을 둔다. 옷과 컬렉션에 초점을 맞추며, 디자이너 스스로가 브랜드가 될 수 있도록 디자이너의 개성을 발전시킨다. 입을 수 없는 옷이 아닌, '누군가는 네 옷을 입고 싶어야 한다'라는 방향성을 가진다. 반면 RCA는 패션 산업의 전체 시스템을 고려한다. 지금 당장 또 다른 옷을 만드는 게 중요한 것이 아니라, 디자이너로서 패션업계의 미래를 어떻게 선도할 것인지에 대해 생각하게끔 한다. 문제 해결 능력과 패션 디자이너로서의 책임감을 가질 수 있도록 교육한다. 간단히 말하자면 CSM은 개인과 현재의 패션에, RCA는 사회와 미래의 패션에 중점을 둔다. 이 차이는 졸업 전시에도 나타난다. CSM는 졸업 쇼를 런웨이에서 선보이게 되고 만들어야 하는 옷의 벌 수가 정해져 있는 반면, RCA는 런웨이가 아닌 전시회의 개념으로 꼭 옷의 형태가 아니더라도 영상, 설치, 퍼포먼스 등 다양한 미디어를 활용하여 졸업 작품을 구성할 수 있다.

두 학교의 교수들이 제공하는 피드백과 교수법 또한 차이가 있다. CSM은 프로젝트를 구상하는

시간보다 실제 제작에 시간을 더 많이 투자한다. 반면 RCA는 생각할 시간을 충분히 줘서 깊이 있는 리서치를 할 수 있고, 그를 바탕으로 디자이너 개인의 방향성을 스스로 찾을 수 있게 한다. 하지만 그만큼 교수들이 어떤 것을 강제하지 않으므로 스스로 찾고자 하는 의지가 없다면 길을 잃기 쉽다. 두 학교가 보여 주는 영국 패션 교육의 공통점은 학교가 학생을 하나의 프로젝트만을 위한 디자이너로 양성하지 않는다는 점이다. 다양한 프로젝트, 컬렉션 속에서도 디자이너의 정체성을 녹여 낼 수 있도록 후학을 양성한다. 옷에 디자이너의 이름이 걸려 있지 않아도 "이 옷은 네가 만든 것 같다"라는 말이 나올 수 있게.

Q RCA는 CSM에 비해 패션을 표현하는 미디어를 선택할 때 자유도가 높다고 들었다. 그럼에도 본인은 전형적인 컬렉션을 디자인했는데, 그 과정에서 특별한 어려움은 없었나?

A RCA가 추구하는 패션이 꼭 옷을 만드는 것에만 국한되지 않지만, 그렇다고 전형적인 컬렉션을 디자인할 수 없는 것은 아니다. 교수는 학생의 작업을 비판하는 것이 아니라, 작업의 방향성을 잡을 수 있도록 논의해 주기 때문에 본인이 하고자 하는 것이 명확하다면 얼마든지 컬렉션을 디자인할 수 있다.

나는 첫 튜토리얼에서 많은 사람이 내 옷을 입기를 바란다는 의사를 표현했고, 판매할 수 있는 컬렉션을 디자인하려는 의지를 밝혔다. 그 이후 교수들이 내 방향성에 맞춰 피드백을 해 주었다. 예를 들어, 특정한 형태의 니트를 짜면 생산 과정에서 어떤 문제가 생길 수 있는지, 공장 생산이 어려울 경우 쿠튀르의 방식으로

진행할 것인지 등 실질적인 조언을 제공해 주었다. 이런
식으로 초기에 본인의 아이덴티티와 방향성을 명확히
교수들에게 피력하는 것이 중요하다.

Q 패션 유학을 준비하고 있는 학생들에게 해 주고 싶은 조언이
있다면?

 A 석사 과정으로 유학을 계획하는 학생들은,
1~2년이라는 짧은 석사 과정 동안 자신이 어떤 디자인을
추구하려 하는지, 그 디자인을 '왜' 선택해야 하는지,
그 디자인을 통해 전하고자 하는 메시지는 무엇인지,
졸업 후 자신의 작업을 어떻게 계속 발전시킬 것인지에
대해 미리 고민하고 계획해 오는 것이 좋다. 유학
중에 방향성이 변경될 수도 있겠지만, '어떤 디자인'을
추구하고자 하는지와 그 이유에 대한 확고한 생각을
가지고 유학에 임하면, 졸업할 때의 만족감이 크게 다를
것이다. 유학을 준비하는 많은 학생이 졸업 후의 미래에
대해서 미리 불안해 한다. 현지 취업 상황이 어떤지,
한국에 돌아올 경우 어떻게 자리를 잡아야 하는지 등.
'졸업 후에 럭셔리 브랜드에 취직할 거야. 나의 레이블을
만들 거야'와 같은 구체적인 목표를 세우고 그것을
달성하지 못할까 불안해하기보다는 일단 유학 생활을
통하여 내가 어떤 디자이너로 성장할지, 어떤 디자인을
하고 있을지 나의 성장을 상상하며 설레는 마음으로
부딪혀 보라고 이야기하고 싶다.

《최첨단 패션Fashion at the edge》

캐럴라인 에번스Caroline Evans, 예일대학교, 2003

마르지엘라, 존 갈리아노, 후세인 살라얀, 알렉산더 맥퀸, 빅터앤롤
프와 같은 1990년대 디자이너들의 작품을 탐구할 수 있다. 1990년
대 디자이너들이 죽음, 트라우마, 잔인함, 공포를 주제로 그들의 작
품을 통해 어떻게 의식적 또는 무의식적으로 20세기의 어두운 역
사를 탐구했는지를 엿볼 수 있다. 이 책은 우리 사회에 대한 깊은 우
려를 표현하면서, 패션 디자인을 우리 문화의 중심에 놓는 시각을
통해 깨달음을 준다.

《더 패션북》

파이돈 편집부, 마로니에북스, 2009

지금까지의 패션 산업에서 여러 가지 중요한 아이콘에 대해 이야기
할 뿐만 아니라, 여러 디자이너에 대한 역사와 그들의 이야기를 간
략히 보여 준다. 패션에 관한 모든 것을 포괄하지 않지만, 처음 들어
보는 새로운 디자이너를 발견하고 영감을 받을 수 있다. 여러 해 동
안 패션의 지속적인 발전을 포착했을 뿐만 아니라 이러한 작품들을
생동감 있게 만든 디자이너, 사진작가, 메이크업 아티스트, 그리고
심지어 패션 리테일러들까지 담겨 있다.

《네(젊음에 관한) 이야기가 아니야This is not about you(th)》

1 그래너리1 Granary, 1 그래너리, 2023

패션 산업에 오랜 시간 몸담은 경력자들의 오프더레코드 인터뷰를
다룬다. 디자이너들의 환영받는 첫 도약이 아닌 그 이후의 삶에 대
해서 솔직하게 풀어낸 책으로 패션 산업을 냉철한 시각으로 바라보
게 해 줄 것이다.

디자이너의 유학

《디자인의 디자인》
하라 켄야, 안그라픽스, 2007

영국의 패션 교육을 받으면서 '왜'라는 질문은 언제나 꼬리처럼 날따라다녔다. 이 디자인을 왜 해야 하는가. '디자인'이라는 개념의 본질적인 고찰을 시작하기가 막막하다면 이 책을 추천한다.

《패턴 매직Pattern magic》 1, 2, 3
나카미치 토모코, 교학연구사, 2010

새로운 아이디어가 넘쳐 나도 기본기가 없다면 머릿속 구상에서 끝나기 마련이다. 디자인은 스케치에서 시작하지만 원하는 실루엣을 구현하기 위해선 패턴 커팅 기술은 필수다. 응용하고 변형하는 패턴 커팅 기술을 담은 이 책은 머릿속 디자인의 한계를 뛰어넘게 해줄 것이다.

박윤형

홍익대학교에서 목조형가구학과 시각 디자인을 복수로 전공했다. 광고대행사에서 오랫동안 아트 디렉터로 일했고, 칸 영 라이언즈 컴피티션Young Lions Competitions*에서 한국 대표로 활약했다. 이후 일을 잠시 멈추고 자신만의 작업 세계를 구축하기 위해 영국으로 건너가 AI를 이용한 예술을 연구했다. 이 과정에서 창작한 이미지가 높은 경쟁을 뚫고 영국 찰스 왕의 대관식 BBC 콘서트를 위한 아트워크로 선정되었고, 세계에서 가장 영향력 있는 디지털 예술 축제인 오스트리아의 아르스 일렉트로니카 페스티벌에서 작품을 전시하는 기회를 얻었다. 한국문화예술위원회의 후원으로 서울에서 개인전 '바벨의 파편들Fragments of babel'을 열었고, 예술과 기술의 경계에서 자신만의 작업을 찾아 가고 있다.

RCA 정보 경험 디자인 석사MA Information Experience Design
인스타그램 @sidewalkshow
이메일 rocksovermiddle@gmail.com

Q 대학에서 가구 디자인을 배우고 광고 대행사의 아트 디렉터의 경력을 거쳐 정보 경험 디자인과에서 AI 기술을 활용한 미디어 아트를 공부했다. 그동안 많은 변화가 있었던 것 같은데, 어떤 생각과 비전으로 현재까지 오게 되었는가?

　　　　A 가구를 만드는 게 재미있었지만 무척 만족스럽지는 않았다. 우연히 시각 디자인과의 타이포그래피 수업을

* 30세 이하의 젊은 광고 전문가들이 참여하는 국제 경연 대회로 다양한 카테고리에서 창의적인 해법을 제출하여 경쟁한다. 이 대회는 참가자들에게 제한된 시간 내에 과제를 해결하고 업계 전문가들로부터 평가받을 수 있는 기회를 제공한다

듣고 심취하여 그 길로 복수 전공을 하게 되었다. 그렇게 두 가지 다른 분야를 공부하다 보니 어느 한 곳에 몰두할 수가 없었다. 결국 두 영역을 융합하여 그래픽 평면을 입체로 만드는 작업을 하게 되었고, 그 계기로 내 작업이 어느 한 전공에만 속하거나 갇힐 수 없다는 것을 깨달았다. 막연하게 유학을 가고 싶었지만 당시에는 분야를 정하지 못해서 애매했다. 유학을 가려면 공부하고자 하는 전공을 명확히 알아야 할 것 같았다. 결국 찾은 길은 다양한 것을 많이 알고 있는 것이 유리한 광고 회사에 취업하는 것이었다. 하지만 일을 시작하고도 마인드셋이나 내가 하고 싶은 분야가 명확히 들어맞는다는 느낌이 없었기 때문에 항상 갈증을 느꼈다.

마침 내가 입학할 당시에 챗지피티ChatGPT와 이미지 생성 AI 미드저니가 세상에 나와 시장의 판도를 바꿔놓으면서 관련 공부를 하기에 딱 알맞는 시기였다. 지금까지 시각 작업과 가구 작업 등 여러 분야가 얽히고설켜 있던 것들이 AI 제작 툴들을 통해서 하나로 엮일 수 있겠다는 상상을 해 왔기 때문이다. 지금은 실제로 내가 가진 여러 가지 역량을 하나로 묶어 주는 툴로서 AI를 활용하고 있다.

Q 정보 경험 디자인과는 RCA 내에서도 비교적 신생 학과에 속한다. 이 학과를 선택한 이유와 학과의 특징 및 장단점은 무엇인가?

A 대부분의 학과는 전공 분야가 명확하게 구분되어 있다. 하지만 정보 경험 디자인과는 학제적 디자인을 지향하기 때문에 어떠한 하나의 스타일이나 매체에 갇히기보다 모든 부분이 완전히 열린 채 학과가 운영된다. 내 작업이

늘 어디에도 적합하지 않다는 것이 고민이었던 나에게 딱
맞는 학과라고 생각되어 결정했다.

기존 정보 경험 디자인과의 커리큘럼은 크게 실험
디자인Experimental Design, 사운드 디자인Sound Design,
영상Moving Image, 세 가지 세부 전공으로 나뉘어졌다
하지만 최근 플랫폼을 나누지 않고 교수별로 세분된 전공
분야를 강의하는 시스템으로 변경되었다.

정보 경험 디자인과는 매체에 대한 제약이 아예
없다. 하고 싶은 것이 있다면 무엇을 하든 아무도 뭐라
하지 않는다. 대부분의 학교에서는 정해진 커리큘럼
속에서 교수의 가르침에 따라 자신의 방향을 맞추는 데
반해 해당 학과에서는 원하는 연구를 무엇이든 할 수
있는 것이 큰 장점이다.

하지만 제한이 없다 보니 관심 주제에 대해
알려줄 수 있는 교수를 학과 내에서 찾지 못할 경우
제대로 된 피드백을 받지 못할 수도 있다. 나의
경우 교수의 연구는 흥미로웠으나 내가 하고자 하는
작업과 방향이 달랐다. 그래서 수업은 듣되 내
연구를 따로 하고 그에 대한 피드백을 받고 싶다고
이야기했다. 또한 모든 학생이 굉장히 다양한 분야에서
한데 모이기 때문에, 그들의 작업을 어느 하나의
매체로 묶을 수 없다. 학과 내에서 표현 기법을 가르쳐
주는 시스템이 없어서 아웃풋의 수준이 보장되지 않는다.
미적 완성도를 중시하는 학생에겐 이런 점이 단점으로
작용할 수 있다.

Q 졸업 작품인 〈바벨의 파편〉을 통해 AI 기술을 이용해
텍스트를 이미지로 번역하는 작업을 했다. 이 연구의 장기적

목표나 방향이 있다면 무엇인가?

A 〈바벨의 파편〉은 현대 기술과 고대 신화의 교차점에서 생성형 AI 기반의 가상-실제 변환 시스템의 가능성을 탐구하는 리서치 프로젝트다. 이 프로젝트의 핵심은 생성형 이미지 기술을 활용하여 언어적 상상과 시각적 이해 사이의 다리를 놓는 것이다. 고대의 상형 문자에서부터 현대의 한글, 라틴 문자, 한자에 이르기까지 언어는 점차 추상화되어 왔다. 추상화된 만큼 정보의 해상도는 흐릿해지는데 이는 인간의 상상력이 해상도의 부족한 부분을 채울 수 있다는 것을 전제로 한 것이다.

이 부족한 해상도를 채우는 것이 시각 예술의 역할이라고 생각한다. 우리가 시각적인 결과물을 만들 때 머릿속 생각을 전달하기 위해 시각 언어로 변환하는 과정이 필요한데, 생각을 실제 비주얼로 구현하는 과정에서 생성형 AI 기술이 변환의 연결고리가 되어 준다. 생성형 AI는 텍스트를 이미지로, 이미지를 오브제로 변환하는 순환 구조를 기술적으로 가능하게 하고 가상과 현실 사이를 순환하는 매체적인 변환을 결과물로 내놓는다. 이러한 변환은 모국어가 외국어로 번역되는 것과 같은 과정처럼 느껴지기도 한다.

이후에는 언어학과 기호학을 더 공부하면서 연구에 접목해 보고 싶은 생각도 있다. 생성형 AI 기술을 통해 시각적 표현이 하나의 언어로 기능할 수 있는 가능성에도 관심이 많다. 즉 내가 머릿속에서 생각하고 있는 이미지를 '그대로' 다른 사람에게 전달할 방법을 제공하는 것이다. 생성형 AI가 그림 생성을 텍스트 작성만큼 쉽고 명료하게 만들어, 비전을 명확하게 전달할

〈바벨의 파편〉

수 있다면 새로운 차원의 도구가 될 것이다. 어떤 시각
언어를 정립하고자 했던 지난 수많은 시도처럼 생성형
AI를 통한 언어-시각 변환, 가상-실제 변환이 하나의
시각 언어로 정립될 수 있을지 스스로 질문하면서 작업해
보고 있다.

Q 최근 챗지피티와 미드저니의 발전으로 AI가 예술업계에서
주목받고 있다. 미래의 AI와 예술의 관계를 어떻게 바라보는가?

A 챗지피티와 미드저니 같은 AI의 발전을 나는
사진과 예술의 관계로 비유한다. 사진이 처음 발명되었을
때 당시 사람들은 회화가 사라질 것이라고 생각했지만,
결국 회화는 여전히 중요한 예술 형태로 남아 있다.
이처럼 AI도 예술을 표현하는 또 다른 도구로 자리 잡을
것이라고 생각하고, 이 과정에서 큐레이션과 디렉션의
역할이 더욱 중요해질 것 같다.

과거에는 디지털 도구를 이용해 다양한 자료를
조합하고 선택하는 것이 큐레이터와 디렉터의 주된
역할이었다면, AI의 발전으로 이제는 생성형 AI 같은
기술이 디자인 과정에 투입되어 더 많은 옵션들을 생성해
내고, 그중에서 최적의 선택을 돕는 역할을 하게 될
것이다. 실제로 아우디에서 휠을 디자인할 때 수많은
옵션들을 많이 만들어 내는 역할로 생성형 AI를 사용하고
있다. 이는 디자인을 포함한 여러 분야에서 직접
창작하는 것보다는 생성된 옵션들 중 최적을 선택하는
능력이 더 중요해진다는 것을 의미한다. 결국 AI와
기술의 발전이 예술 창작 과정에서 선택의 다양성을 더욱
풍부하게 만들고, 이에 따라 새로운 직업군이 생겨날
가능성이 크다고 생각한다. 직접 창작하는 사람보다 좋은

선택을 할 수 있는 사람들을 원할 것이다.

Q 영국에서의 유학 경험 중 가장 기억에 남는 순간이나
에피소드는 무엇인가?

A 두 가지가 있다. 하나는 찰스 왕의 즉위식 콘서트를
위한 아트워크를 작업한 일, 또 하나는 아르스
일렉트로니카 페스티벌에 참여한 일이다.

2023년 찰스 왕의 즉위식 준비를 위해 영국 전체가
떠들썩했다. 찰스 왕의 대관식 콘서트의 일환으로
RCA는 로열 발레단, 로열 오페라, 로열 셰익스피어
극단, 왕립 음악 대학Royal College of Music과 함께 공연을
구성하기 위해 손을 잡았다. 궁극적인 로열 협업이었다.
윈저성과 무대에 쓸 이미지를 만들기 위해서 RCA
내부에서 공모전이 열렸고, 나는 AI를 활용해 즉위식의
순간을 밝은 아침, 금색 빛이 파란 하늘에 영롱히 떠
있는 것을 묘사하여 이미지를 만들었다. 감사하게도
높은 경쟁률을 뚫고 선정되었다. 이 행사는 영국의
왕족, 귀족, 유명 정치인들이 한자리에 모이고 전 세계의
관심이 쏠린 매우 특별한 행사였기에 그런 곳에서 작업을
선보일 수 있어서 매우 영광이었다. 이런 독특한 협업
및 전시 기회를 학생들에게 제공한다는 점이 RCA만의
장점이라고 생각한다. 런던 디자인 박물관이나 테이트
모던과 같은 유명 기관들과의 협업만 봐도 그렇다. 현대
미술 실습과Contemporary Art Pratice의 경우 테이트에서
졸업 전시를 하기도 했다.

매년 오스트리아 린츠에서 열리는 세계에서
가장 큰 미디어 아트 축제인 아르스 일렉트로니카에서
전시한 경험도 잊지 못할 경험이었다. 이 축제에서는 전

세계에서 활동하는 다양한 배경의 예술가들이 교류하여 최신 디지털 아트의 동향을 읽을 수 있다. 캠퍼스 전시가 별도로 있어서 예일대학, 시카고 예술대학, DAE, 에칼 등 전 세계 예술대학이 와서 학생들의 작업을 전시한다. 그들과 교류하는 것도 굉장히 좋은 경험이었다.

Q 대기업에서 근무하며 비교적 안정적인 생활을 하다가 유학을 갔다. 그동안 쌓은 경력을 뒤로하는 것이 쉽지 않았을 텐데 어떤 계획과 결심으로 유학을 결정했나?

왕립 협업 공모전에 선정된 〈빛나는 밤하늘(Starry Night)〉이 장식된 찰스 왕의 대관식 콘서트.

A 쉽지 않은 결정이었다. 경력도, 수입도 단절될 테니까. 4년 정도 계속 고민하다가 서른 중반이 되었을 때 지금이 아니라면 정말 못 떠날 거라는 생각이 들었다. '일단은 지원해 보자. 지원해 보고 합격했을 때 어떻게 하고 싶은지 보자'라고 생각해서 지원했다. 그래서 합격했고, 합격하니까 그냥 그대로 일이 진행됐다. 당시 돈이 모자랐고, 예상했던 것보다 준비가 안 되어 있는 상황이었는데, 결심을 할 수밖에 없는 상황을 스스로 만들어 버렸다. 때를 놓치고서 10년, 20년 뒤에 돌아봤을 때, '그때 한번 부딪혀 볼걸' 하고 아쉬워하고 싶지 않았다. 실제로 그 아쉬움을 없앨 수 없어서 너무 귀하고 감사한 시간이었다.

결심하기 어려웠던 이유가, 유학은 이직과는 달리 경력에 확실히 도움이 될지 안 될지를 명확히 모르기 때문이었다. 내가 순수 예술 작가나 독립 디자이너가 되거나 스튜디오를 차려서 회사를 나갈 것이 명확하게 정해지지도 않은 상태에서 유학 경험을 어떻게 활용할 수 있을지가 큰 두려움이었다. 그런 부분이 결심의 방해 요소였는데, 시간이 지나 보니 어차피 그때는 모를 수밖에 없다는 생각이 든다. 왜냐하면 막상 가기 전까지는 그곳에서 어떤 일이 벌어지는지, 어떤 기회가 있는지, 어떤 점이 장점인지를 아예 모르니까. 결국 일단 정말 간절하게 원하면, 합격한 뒤 자기 마음을 들여다보는 것이 맞다고 생각한다.

Q 회사에서의 경험이 유학 생활에 도움이 되었다고 생각하는가? 또한 나이 때문에 유학을 갈 때 걱정이나 두려움이 있었나? 회사에 다니는 사람들이 유학을 고민할 때 고려해야 할 점이나 그들에게

하고 싶은 조언이 있다면 무엇인가?

A 모두에게 해당하는 조언은 아닐 테니 대답하기가
조심스럽다. 나는 연수 휴직을 하고 떠났기 때문에,
그 부분이 정신력 관리에 정말 큰 도움이 됐다. 처음
도착했을 때 생각보다 많이 불안정한 상태였다. 모든 게
처음인 영국 생활에 적응하기도 쉽지 않았고, 유학을
마치고 영국에서 일자리를 구하거나 경력을 바꿀 수
있을지 명확하지 않았다. 그런데 점점 통장 잔고는
줄어들고, 예상했던 것보다 더 많은 돈이 들었다. 이런
불안감으로 힘들었지만, 한국에 돌아갈 곳이 있다는
생각이 정말 큰 힘이 되었다. '나중에 가서 갚지 뭐'라는
생각도 들었다. 이런 보험이 없었더라면 불안한 마음에
교류도 못 하고 작업하는 데 필요한 돈을 제대로 쓰지
못하다가 영국 생활 자체를 즐기지 못하고 떠나게 됐을
것 같다. 그래서 회사에 다니다 가는 사람들이라면
휴직이든, 다른 자리에 대한 약속이든, 장학금이든
일종의 보험이 있는 상태에서 가는 게 좋다고 생각한다.

주변을 보면 졸업하자마자 진짜 좋은 기회가
바로 생기기보다는 8개월에서 1년 정도 시간이 지나고
나서야 좋은 곳에 가게 되는 경우가 종종 있었다.
그래서 졸업 후 좋은 기회가 올 때까지 버틸 수 있게
여러 방비를 하고 와야 한다.

《계간 시청각》 5호

시청각 편집부, 시청각, 2021

코로나19가 한창이던 시기 온라인에서 전시 및 작업하기를 주제로 만들어진 이 책은 주제뿐 아니라 더 넓은 범위에서 현실과 디지털의 관계에 대해 고민해 볼 수 있는 내용으로 채워져 있다.

《글짜씨 9: 오너먼트》

한국타이포그라피학회, 안그라픽스, 2014

개인적으로 소중하게 생각하는 책으로 학부 때 들은 수업 중 유지원 교수님께 배웠던 오너먼트라는 개념에 대해 깊이 있게 다룬다. 오너먼트의 개념은 타이포뿐 아니라 비주얼 요소들을 배치하고 구성하는 데에도 광범위하게 쓰이며, 특히 유학하는 동안 다양한 고미술품에서 오너먼트에 관련된 요소들을 수없이 찾아볼 수 있었다.

《PBT: 포토샵 브러시 텍스트》

정현, 초타원형, 2014

이 책 중 특히 '초 평면의 무게와 두께' 부분에서 디지털 이미지와 실제 이미지 간의 관계에 대한 생각을 정립하는 데 큰 도움을 받았다.

《움베르토 에코의 논문 잘 쓰는 방법》

움베르토 에코, 열린책들, 2006

논문을 쓰는 것과 마찬가지로 작업도 하나의 리서치 과정이라고 생각한다. 논문 쓰는 법을 정리한 에코의 책으로 리서치하는 방법에 대해 기초적으로 배울 수 있다.

《100일 동안 100가지 방법으로 만든
의자 100개100 Chairs in 100 days and its 100 ways》
마르티노 감페르Martino Gamper, 덴트디레오네Dent-De-Leone, 2007

매일 하루에 하나씩 100일 동안 무언가를 만들어 본다면 그것만으로도 큰 경험이 될 것이다. 디자이너가 매일 고민한 내용을 들여다볼 수 있는 책이다.

센트럴 세인트 마틴스:
우리 모두가 상상하는 예술 학교

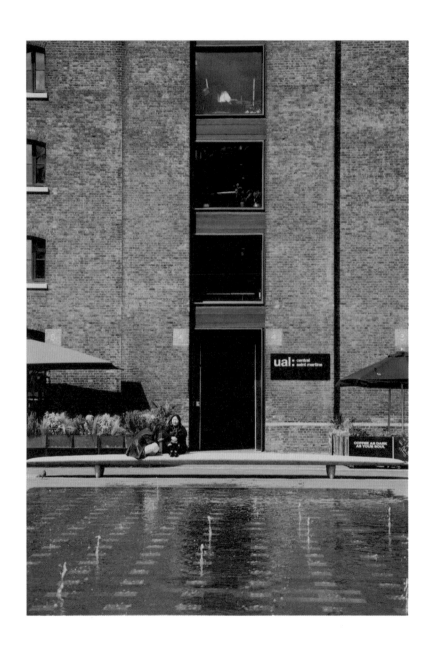

"이게 바로 예술 학교지."

킹스크로스역에서 내려 구글과 여러 기업의 오피스를 지나 안쪽으로 들어가면 아름다운 작은 운하와 잔디밭에 드러누워 일광욕을 즐기는 학생들이 보인다. 운하의 작은 다리를 건너면 갑자기 그들의 세계로 들어간다. 산업혁명 당시 석탄 저장고였던 시절과 나이트클럽촌이었던 시절을 지나 현재는 건축가 토머스 헤더윅의 손을 거쳐 복합 문화 상업 공간으로 변모한 콜 드롭스 야드Coal Drops Yard 옆에 센트럴 세인트 마틴스CMS의 그래너리Granary 빌딩*이 있다. 건물로 들어서면 천장까지 뚫려 있어 자연 채광이 가득한 대형 아트리움이 주는 엄청난 개방감에 압도당한다. 매년 학교 1층의 아트리움에서 패션 위크 때마다 학생들의 졸업 전시 런웨이가 열린다. 대부분의 강의실이 전면 유리로 되어 있고, 어디서 뭘 하든지 다른 학생이 작업하고 수업하고 놀고 생활하는 모습을 볼 수 있다. 이곳에서는 나태해질 수도, 영감을 받지 않을 수도 없다. 나는 정말 이 건물의 설계 자체가 CMS의 크리에이티브한 분위기에 큰 영향을 미친다고 생각한다. 어디를 쳐다봐도 영감과 새로운 자극으로 가득한, 우리 모두가 상상했던 그 예술 학교.

설립 배경 및 역사

CSM은 1989년에 두 개의 기존 예술 학교인 센트럴 스쿨 오브 아트 앤드 디자인Central School of Art and Design과 세인트 마틴스 스쿨 오브 아트St. Martin's School of Art가 합병하면서 탄생했다. 각각의 학교는 당시

* 1850년대에 지어졌으며, 원래는 곡물을 저장하고 분배하는 창고로 사용되었다. 이후 세계적인 건축 사무소 스탠튼 윌리엄스(Stanton Williams)에 의해 2011년 CSM의 캠퍼스로 탈바꿈했다.

에도 이미 영국 예술 교육의 중추적인 역할을 하고 있었고, 이 합병으로 인해 CSM은 더 큰 영향력을 발휘할 수 있게 되었다.

CSM은 런던 예술대학교University of the Arts London, UAL의 구성 대학 중 하나다. UAL은 1986년에 런던에 있는 여러 예술 및 디자인 학교들을 하나의 대학으로 통합했다. 현재 UAL은 센트럴 세인트 마틴스Central Saint Martins, CSM, 첼시 예술대학Chelsea College of Arts, 캠버웰 예술 대학Camberwell College of Arts, 런던 패션 대학London College of Fashion, LCF, 런던 커뮤니케이션 대학London College of Communication, LCC, 윔블던 예술학교Wimbledon College of Arts, 여섯 개의 구성 대학으로 이루어져 있다. 학교별로 학풍과 특화되어 있는 전공들이 다르다. 구성 대학들끼리는 공간과 작업장을 공유하며, 행사나 토크 행사 등 자유로이 교류할 수 있다.

CSM의 크리에이티브는 확실히 사람들을 매료시키는 힘이 있다. 하지만 이 학교가 가진 가장 큰 장점은 그 폭발적인 예술성과 실제 필드와 연계되는 상업성의 적절한 균형이다. 실제로 루이뷔통모에헤네시를 포함한 다수의 기업과 제휴를 맺어 매년 많은 학생들이 졸업 후 현장에 바로 뛰어들 수 있다. 상 차리는 방법만 알려주고 사냥하는 방법을 알려주지 않는 학교들과는 확실히 다르다. 이런 이유로 예술학교임에도 업계에서 현역으로 일하고 있는 학생과 졸업생이 정말 많다. 모교에 대한 그들의 자부심도 대단하다. 그들이 만들어 내는 예술의 흐름과 최신 뉴스를 접할 수 있는 인스타그램 계정으로 @THATS_SO_CSM 이 있다.

별도의 예비 과정이 있지 않고, 런던 예술대학교가 소속 학교들을 통합하여 하나의 준학사 과정UAL Foundation Diploma in Art and Design으로 제공한다. 커리큘럼은 패션 및 텍스타일, 예술, 커뮤니케이션, 디자인, 이 네 개로 나뉘어져 있다. 학생들은 지원할 때 진단 모드 Diagnostic mode와 전문 모드Specialist mode 중 하나를 선택해야 한다. 진단 모드는 네 개를 모두 경험해 본 뒤 전문 분야를 선택하는 것이고, 전문 모드는 네 개 영역 중 하나에 직접 지원하는 방식이다.

학사 과정

패션학교로 잘 알려진 CSM은 단순한 패션학교가 아닌 종합 예술학교다. 이곳을 빼고 런던 패션 위크를 논할 수 없을 정도로 이 학교의 패션 전공이 가진 힘은 무시할 수 없지만, 그 명성이 패션 전공에만 국한되어 있는 것은 절대 아니다. 최근 그래픽 디자인, 제품 디자인, 영상, 퍼포먼스 등 다양한 분야의 전공들이 두각을 드러내고 있다.

Ceramic Design(도자 디자인), Product & Industrial Design(제품 및 산업 디자인), Architecture(건축), Textile Design(섬유 디자인), Jewellery Design(주얼리 디자인), Graphic Communication Design(그래픽 커뮤니케이션 디자인), Fashion(패션), Visual Communication(비주얼 커뮤니케이션), Digital Direction(디지털), Information Experience Design(정보 및 경험 디자인), Service Design(서비스 디자인), Intelligent Mobility(운송 디자인)

디자인 관련 석사 과정

Ceramic, Furniture, Jewellery(도자, 가구 디자인, 주얼리 디자인), Design for Industry 5.0(5차 산업혁명 디자인), Industrial Design(산업 디자인), Architecture(건축), Cities(도시 계획), Narrative Environments(내러티브 환경 디자인), Bio Design(바이오 디자인), Material Futures(미래 소재), Regenerative Design(재생 디자인), Communicating Complexity(복잡성에 관한 커뮤니케이션), Graphic Communication Design(그래픽 커뮤니케이션 디자인), Fashion(패션)

졸업생

패션 디자이너 알렉산더 맥퀸, 스텔라 맥카트니, 디올의 전 크리에이티브 디렉터 존 갈리아노, 전 셀린느의 피비 파일로, 버버리의 다니엘 리, 시몬 로샤, 폴 스미스, 무대 디자이너 에스 데블린 Es Devlin, 그래픽 디자이너 네빌 브로디 Neville Brody 등이 있다.

한국인 졸업생으로는 패션 브랜드 레지나표 REJINA PYO의 레지나 표, 지용킴 JIYOUNGKIM의 김지용, 록 ROKH의 황록 등이 있다.

학교 정보

주소	1 Granary Square, King's Cross, London N1C 4AA, United Kingdom
웹사이트	www.arts.ac.uk/colleges/central-saint-martins
인스타그램	@csm_news, @unioftheartslondon

김송이

성신여자대학교에서 시각 미디어를 공부하며 삼성디자인 멤버십 회원으로 활동했고, 골드스미스 대학 디자인 석사 과정을 교환 학생으로 지내다가 CSM의 그래픽 커뮤니케이션 디자인 석사 과정에 편입하여 졸업했다. 그 뒤 런던에 남아 디지털 디자이너로서 킷캣, 아디다스, 드롱기, 바클레이 같은 브랜드와 일했고, 현재 디자인 에이전시 AKQA 런던에서 롤스로이스 모터스와 일하고 있다. 크리에이티브 듀오Creative duo, 오이스터디재스터Oysterdisaster에서 크리에이티브 디렉터로 아트 디렉팅을 맡고 있다. 다섯 살 때부터 지금까지 변하지 않고 디자이너의 삶을 그려 왔고 밟아 왔다. 일흔이 넘어서도 힘이 닿는 데까지 디자인을 하고 싶다고, 호크니 같은 디자이너로 살아가는 것이 목표라고 말한다.

> CSM 그래픽 커뮤니케이션 디자인 석사BA Graphic Communication Design
> 웹사이트 www.songyee.kim
> 인스타그램 @songyeekim.pov
> 이메일 songyeekim.pov@gmail.com

Q 한국에서 3학년을 마치고 골드스미스 대학에 교환 학생으로 갔고, 그 이후 CSM에 편입했다. 편입 과정은 어떠했나? 어떤 기준으로 학교를 정했는가?

　　A 영국은 한국과 미국과 달리 편입 제도가 없다. 대신 입학 원서를 넣을 때 마치 희망 연봉을 적듯이 몇 학년으로 다닐지 본인이 적어 넣을 수 있다. 3학년은 바로 졸업 작품을 해야 하니 불가능해서 2학년으로 편입했다.

편입이 흔한 경우는 아니어서 모집 정원이 따로 있지도 않다. 학교에서 포트폴리오와 여러 서류를 보고 지원자가 2학년부터 학업을 시작해도 문제가 없겠다 싶을 때 입학 허가가 떨어진다.

나는 우선 런던에 있는 학교를 원했고, 한국에서 배운 것이나 앞으로 하게 될 일과 똑같은 것을 배우고 싶지는 않았다. 영국에 있든 다시 한국으로 가든 장점이 될 수 있는 인지도도 고려했다. 무엇보다 학과의 커리큘럼이랑 프로그램을 많이 따졌다.

지원 당시에는 한국에서 비주얼 미디어 디자인을 전공한 데다 UX/UI를 다룬 경험이 있었고 1년 동안 골드스미스 대학에 다녀서 세 가지의 선택지가 있었다. 첫째는 골드스미스에 계속 다니는 것, 둘째는 LCC에서 UX/UI를 전공하는 것, 마지막으로 CSM의 그래픽 커뮤니케이션 디자인을 전공하는 것. 첫 번째의 경우 1년 동안 수료하면서 한국 대학에서와 달리 완전히 정반대의 접근성을 가지고 공부했었고, 두 번째의 경우는 한국에서의 연장선이라는 느낌이 들었다. 마지막 선택지인 CSM에 가기로 결정한 것은 한국에서 배운 실용적 디자인과 업계와 밀접하게 연결되어 있으면서도 LCC처럼 한국의 디자인대학과 너무 비슷한 접근은 아니라는 점 때문이었는데, 그 결과에 매우 크게 만족하고 있다.

Q 한국의 디자인대학과 해외의 디자인대학은 어떤 점이 다른가?
A 한국의 대학은 좀 더 전체적인 디자인 트렌드를 좇아가는 경향이 있다. 그것이 나쁘다고 생각하지 않는다. 반면 영국 학교들은 학교마다 추구하는 학풍이

굉장히 뚜렷하다. 학생의 작업물을 봤을 때 누가 RCA를 나왔는지 누가 CMS를 졸업했는지 알아볼 수 있을 정도다. 각 학교의 교수도 그런 학풍에 대해서 굉장히 굳건한 매니페스토를 가지고 있고, 그것을 자랑스러워하는 분위기다. 한국 학교도 나름의 학풍이 있겠지만, 학교의 정체성이라기보다는 학생들의 전체적인 디자인 수준이 현재 트렌드나 일정 수준에 부합하는지에 더 초점을 맞추고 있는 것 같다는 생각이 들었다.

영국 학교에 다니면서 제일 좋았던 것은 논문을 써야 한다는 것이었다. 한국 디자인학교는 대부분 졸업 작품과 논문 중 하나를 선택하고 대부분의 학생이 졸업 작품을 선택한다. 취업에 집중하기 때문이다. 많은 학생이 공모전과 대외 활동에 매달리는 것도 이 때문이다. 그런데도 석·박사가 아닌 학부생이 논문을 쓴다면 단순히 취업을 넘어서 한 명의 디자이너로서 내가 앞으로 어떤 디자인을 하고 싶은지, 내가 내세우는 가치가 무엇인지, 나의 디자인이 왜 존재해야 하는지에 대해서 생각하게 해 주는 정말 좋은 계기가 된다. 어렸을 때부터 계속 미술만 좇다 보면 내 생각을 글로 쓰는 것 보다 비주얼로 표현하는 데 익숙해진다. 하지만 논문을 써야 할 때는 여태까지 해 오던 방식과 다른 인문학적 시각, 건축적 시각, 사회문화적 시각을 많이 참고하게 된다. 나는 그런 교육 방식과 경험이 영국이 디자인을 대하는 학구적인 태도를 잘 보여 준다고 생각한다.

Q CMS의 그래픽 커뮤니케이션 디자인(이하 GCD) 전공의 커리큘럼과 평가 방식은 어떠한가?

A 다른 과에 비해 규모가 큰 편으로, 80~90명의 학생들이 같은 한 학년을 이룬다. GCD는 그 아래에 Time & Movement, Information & Systems, Experience & Environment, Strategy & Identity, Narrative & Voice, 다섯 개의 플랫폼이 있는데, 한국 수업으로 치환하자면 영상과 애니메이션 및 모션 그래픽, 시각 정보와 시스템 디자인, 경험 디자인, 브랜딩과 아이덴티티, 일러스트레이션으로 볼 수 있다. 그러나 플랫폼의 과제는 매번 다르고, 그 결과물의 형식 역시 자유롭다. 즉 경험 디자인의 플랫폼이어도 결과물이 일러스트나 행위 예술, 디지털 웹으로 나와도 아무 상관이 없다.

Q CSM 혹은 GCD의 장단점은 무엇이 있을까?

A 수업은 매주 3회뿐이지만, GCD에는 매 학기마다 오픈 브리프가 있다. 학과 정규 프로그램 외에 산학 협력이나 공모전, 다른 과와의 협업, CSM 학교 전체의 이벤트 브리프 등 다양한 기회가 있다. 또 학기마다 관련 업계 포트폴리오 리뷰 수업을 열고 버버리, 잇츠나이스댓it's nice that 처럼 다른 회사에서 일하고 있는 졸업생이나 디자이너에게 자신의 작업물을 공유하고 피드백을 받을 수 있다. 실제 영국에서 내 작업물이 어느 정도의 수준인지 간접적으로 알 수 있고, 또 그걸 설명하는 과정은 연습 인터뷰인 셈이니 꼭 추천하고 싶다.

CMS에는 좋은 실크스크린, 에칭, 프레스 작업장이 있다. 그래픽이라 하여도 한국에서는 거의 디지털 작업물만 해 왔는데 스튜디오 수준의 실크스크린 작업장은 핸드크래프트에 쾌락을 느끼는 나로서는 더할

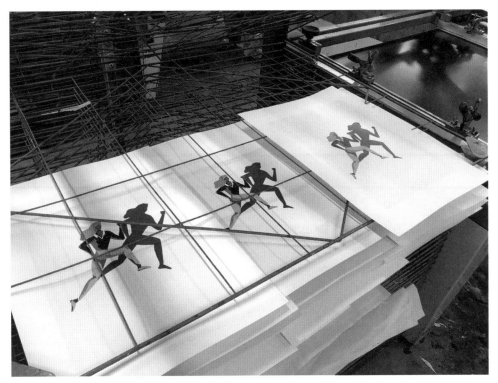

학교 작업장에서 직접 수작업으로 제작한 실크프린트 작업.

나위 없는 환경이었다.

 단점이라고 단정 지을 수는 없지만 교수 대부분이 유럽인과 백인으로 구성되어 있어서 시각적인 면에서 다양성이 부족하다고 느꼈다. 조금 더 다양한 배경의 교수로 이루어져 있다면 더 다양한 쟁점들을 불러일으킬 수 있을 것 같다.

Q 졸업 작품과 졸업 전시에 대해 소개해 달라.

 A 졸업 작업은 작업물과 논문, 두 가지를 제출해야 하는데, 이들이 서로 어떻게 하나의 세계관으로

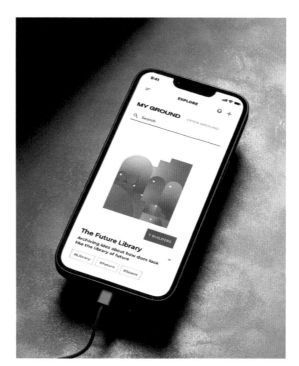

〈시드브릭〉

연결되는지 보여 주는 방식이다. 주제가 직접적으로
연관이 없어도 큰 상관은 없으나 이론과 생각을
글로 적어 내는 과정은 한국의 교육 과정과 또 다른
방식으로서의 '나'를 탐구하는 실험이다.

　　졸업 전시에서 한국과 가장 달랐던 점은, 내가
처음부터 끝까지 기획하고 디렉팅하여 제작까지 해야
한다는 점이다. 졸업 작품이었던 〈시드브릭Seedbrick〉은
젊은 크리에이터들이 서로의 아이디어를 같이
발현시키고 발전시키는 커뮤니티 서비스였는데,
실제 서비스에 사용된 비주얼 콘셉트가 전시
아트에도 연결되도록 전시 좌대를 제작하고 벽돌들을

210

에어브러싱했다. 당시 GCD 졸업 전시 전체 아이덴티티 작업도 맡아 동시에 진행하고 있던 터라 일은 몇 배가 되었지만, 그만큼 오롯이 기획부터 제작까지 완료한 경험은 여태껏 소중하다.

Q 2019년 졸업할 당시만 해도 '졸업 후 비자'가 부활하기 전이었다. 취업이 굉장히 어려웠을 텐데 취업에 성공한 데다 지금까지 영국에 남아 있다. 당시 취업 준비에 대해 자세히 말해 준다면?

A 영국 디자인대학 졸업 전시의 첫날에는 프라이빗 뷰Private View가 열리고, 그때 각 업계에서 실무진이 많이 온다. CSM는 졸업 전시에서 명함을 많이 주고받고 이후에도 교류할 수 있는 기회가 많다. 나는 졸업 작품 한켠에 아이패드를 두고 포트폴리오 웹사이트를 띄워 두었는데, 내 작업물을 유심히 보던 한 디렉터가 그 당시는 생각지 못했던 질문을 던지면서 서로 여러 생각을 나눴다. 그다음 이메일로 인터뷰 제의가 왔다. 실제로 졸업 전시만을 통해서 인터뷰와 취업 제안을 여럿 받았고 전시가 끝나자마자 연결되기 때문에 졸업 전시장에서 활발하게 본인을 어필하길 추천한다.

당시 랜도 런던Landor London(당시 피치 디자인Fitch design)과 스웨덴 디자인 에이전시 어보브Above, 버버리, 세 곳에서 제안을 받았는데 비자 문제로 취업과 거주 안정성 사이에서 고민하다 결국 버버리를 포기하고 랜도 런던을 선택했다. 취업에 성공하고 비자 스폰을 받아 기뻤지만 한편으로는 내가 바꿀 수 없는 것에 대한 아쉬움에 쓴 침을 삼켜야 했다. 지금은 힘든 시절을 보내고 영주권 신청을 위해 절차를 밟고 있다. 처음에 1년 교환 학생 생활에서 3년 유학으로, 유학에서 실제 직장

생활로, 직장 생활에서 나의 온전한 선택으로 이 나라에
정착할 수 있게 된 것이다.

Q 유학을 통해 자신의 어떤 디자인 역량이 가장 발전된 것 같은가?
A 한국에서는 짜인 길대로, 학과에서 내주는 과제를
하고 작업물의 수준을 높이는 데 초점을 맞추고 어디에
취직할지 생각했다. 그게 나쁘다는 것은 아니다. 다만
나는 유학을 통해 '나는 디자이너로서 누구인가?
디자이너로서 어떤 영향력을 주고 싶은가?' 등을
생각하는 계기를 얻게 되었다. 어떻게 보면 시간과 돈을
주고 불안과 걱정을 산 것이다. 그것은 동기 부여라는
말로 치환된다. 사실 유학 자체만으로 이 모든 물음에
대한 답을 찾거나 그 길로 안내되지 않는다. 하지만
우리가 하는 모든 디자인 행위가 나 자신의 경제
활동뿐만 아니라 그걸 넘어서는 '업'이 되기를 원한다면
프레젠테이션이 멋지고 아이디어가 훌륭한 것보다
중요한 사안이 있다. 다양한 곳에서 각자의 이유와
계기로 모이게 된 내 주변 사람들이 어떤 생각을 가지고
어떤 길을 살고 있는지 둘러 보고, 나 역시 그들에게
영감을 받는 것, 그게 가장 중요한 일 아닐까.

Q 유학 중 외로움이나 향수병을 극복했던 방법이 있다면?
A 다행히도 외로움을 많이 느끼는 편은 아니지만, 그런
감정이 들 때마다 일단 나가서 미술관이든 카페든
공원이든 현지인들의 에너지를 느낄 수 있는 곳으로
갔다. 대부분의 외로움이나 향수병은 내가 여기서
잘하고 있는지, 한국에서의 삶이 더 행복한 게 아닐까
하는 불안감에서 오는데 그런 불안감을 현지에서

세트 디자이너 리디아 챈(Lydia Chan)과 협업한 오이스터디재스터의 작품 〈우주선이 도착했다(Your Ship Has Landed)〉.

사랑하는 것들로 환기시키면 훨씬 도움이 됐다. 아무리
죽을힘을 다해도 자신이 타지 생활 중인 이방인이라는
걸 인정하자. 영어로 말하기 좀 힘든 날에는 모국어가
아니니 당연하고 잘하고 있다고 스스로 토닥여 주길.
게다가 언제든 돌아갈 한국과 가족, 친구들이 있지 않나.
한국에서 힘들어도 갈 곳이 없는 상황보다는 어찌 보면
낫다고 생각한다.

Q 유학을 고려하는 디자이너에게 유학을 추천하는가?
A 디자이너에게 유학 자체가 필수적인지는 모르겠다.
하지만 여건이 된다면 무조건 가라고 말하고 싶다.
오기 전에는 단순히 좋은 학벌을 얻는 것, 세계적인
수준의 디자인 기술이나 과정을 배우는 것을 목표로
삼을 수 있다. 하지만 유학을 마친 후에는 그런 것들의
중요성에 대해 다시 생각하게 될 것이다. 그런 계기가
될 테니 충분히 값진 경험이라고 생각한다. 본인이 정말
얻고자 하는 게 무엇인지 확실하다면 유학을 권한다.
가서 자신을 드러내고, 치이고, 품어 주며 더 풍요롭게
살아 보라.

김송이의 리딩 리스트

《기술복제시대의 예술작품》
발터 베냐민, 길, 2007

스무 살이 되고 한국에서 갓 미대생이 되었을 때 과제로 읽었던 유
명한 책이다. 아트와 디자인 분야에서는 《수학의 정석》보다 유명하
지만 10년이 지난 지금, 각종 AI 제너러티브 아트AI generative art와

견주고 있는 우리들을 보면 오늘날은 또 다른 아우라 소멸의 시대가 아닌가 싶다. 개인적으로는 아우라의 소멸보다는 변태變態라고 생각하지만, 기술의 변곡 가장자리에 있는 지금 다시 한번 이 책이 떠올랐다.

《호모 루덴스》
요한 하위징아, 연암서가, 2018
《유희와 인간의 조건 Play and the Human Condition》
토머스 S. 헨드릭 Thomas S. Henricks, 일리노이대학교, 2015

졸업 논문 당시 읽었던 책 중 일부로 호모 루덴스는 '유희의 인간'이라는 의미로, 가장 생산적이지 않은 '유희'의 행동이 모든 사회, 문화와 철학을 이끌었다고 생각하는 관점이다. 가만 보면 놀이 혹은 놀이 행동은 참 흥미롭다. 의식주와도 연관 없고 자아실현의 목표와도 멀지만, 어찌 보면 우리가 살아가는 하루의 가장 근본이 되기도 한다. 우리는 재밌다면 그 어떤 것도 희생하고 재미를 좇을 준비가 되어 있으니. 요즘 같은 도파민 시대에 인간의 본질과 심리가 유희와 어떻게 연결되어 있는지 한 번쯤 생각해 볼 만하다.

《모두가 디자인하는 시대》
에치오 만치니, 안그라픽스, 2016

요즘은 사회 혁신을 통한 사회 문제 해결의 중요성이 분명해지면서, 디자이너와 아닌 자의 장벽이 허물어지고 모두가 주체적 디자이너로서 공동 창출을 추구한다. 저자는 이러한 맥락 안에서 전문가로서의 디자이너는 어떤 실험을 할 수 있는지, 누구나 디자이너가 될 수 있는 상황에서 왜 디자인이 함께 만들어 가는 네트워크 노드에서 아직까지 중요한지 짚어 준다. 더 빠르고, 더 다양해지는 디자인 흐름을 피할 수 없다면 수많은 노드 속에서 내가 어떤 역할을 할 수 있는지 다시 한번 새겨 보면 좋지 않을까.

《가짜노동》
데니스 뇌르마르크·아네르스 포그 옌센, 자음과모음, 2022

이 책을 읽거나 디자인업계를 선택한 사람들이라면 대부분 생산 중독에 걸렸을 확률이 높다. 무언가를 위해 계속 움직이고, 자기 발전을 목적으로 단 한 순간도 쉬지 않고 계획한 대로 실천하지 못하면 마치 나태 지옥에 빠질 것만 같은 기분이 들 때가 있지 않은가. 유학을 결정할 때 가장 중요한 한 가지만 꼽으라면, 자신이 진짜로 얻으려는 순수 자산이 무엇인지 생각해 보는 것이다. 남들에게 보이기 위해, 가짜 생산성을 위해 유학이라는 모험을 하는 것은 자신에게 무척 가혹한 일이다.

에인트호번 디자인 아카데미:
담론을 이끌어 내는 디자인

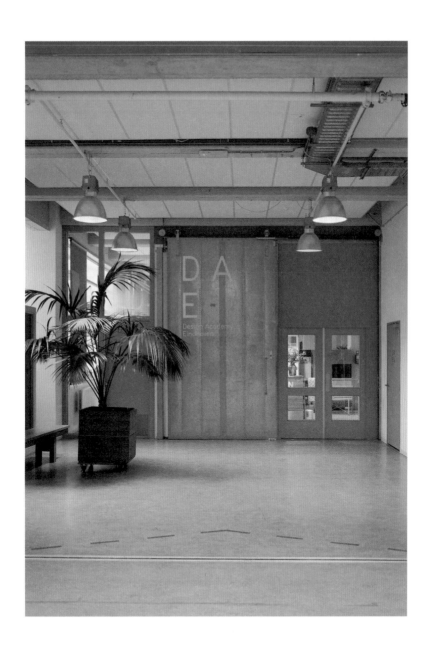

더치 디자인의 본산. 날카로운 질문을 이끌어 내는 담론적 디자인Discursive Design을 추구하는 에인트호번 디자인 아카데미DAE는 1947년 설립되었다. 초기에는 필립스와 같은 주변 지역 기업들에 필요한 기술과 디자이너를 양성하는 것이 목적이었으나 1980년대에 들어서면서 포스트모더니즘의 영향으로 '담론적 디자인'이나 '사회적 디자인'의 개념을 탐구하며 디자인이 단순히 물리적 형태의 디자인을 넘어서 사회적, 문화적 이슈에 대해 논의하고 비판하는 역할을 할 수 있음을 보여 주었다. 이러한 변화를 통해 더치 디자인의 서막을 여는 데 앞장서며 국제적 명성을 얻게 되었다.

더치 디자인은 혁신, 실험 정신, 사용자 중심의 접근 방식을 중심으로 한 디자인 철학 및 실천으로 정의할 수 있다. 이는 네덜란드의 문화적, 사회적 맥락과 밀접하게 연결되어 있다. 더치 디자인의 역사는 드로흐 디자인Droog Design과 같은 혁신적인 디자인 집단과 개인 디자이너들의 독창적인 작업에 의해 풍부해졌다. 대표적인 사례로는 요리스 라르만Joris Laarman의 혁신적인 라디에이터 디자인, 예룬 페르후번Jeroen Verhoeven의 독창적인 신데렐라 테이블, 마르셀 반더스의 실험적인 노티드 체어 등이 있다. 이러한 작업들은 더치 디자인이 담론적 접근과 전통적 사고의 틀을 깨는 혁신으로 출발했음을 보여 준다.

디자인으로 풀어내는 담론

오늘날 더치 디자인은 사회적 맥락에서 이야기를 만들어 가는 담론적 디자인에 더욱 중점을 두는 경향이 있다. 이는 디자인이 단지 미학적인 가치를 추구하는 것을 넘어 사회적인 변화를 이끌고 대중과의 대화를 촉진할 수 있는 강력한 수단이 될 수 있음을 의미한다. 시대의 흐름에 따라 더치 디자인이 지속적으로 진화하고 발전하면서

도 이 모든 변화의 중심에서 DAE가 탄탄한 지원과 리더십을 제공하고 있다는 사실은 변하지 않았다. 이 학교는 더치 디자인의 깊이와 폭을 넓히는 데 중추적인 역할을 하며, 세계적인 디자인 커뮤니티에 지속적으로 영감을 주고 있다.

담론적 디자인이란 디자인을 단순히 제품이나 서비스를 만드는 수단으로 보지 않고 사회적, 문화적, 정치적 메시지를 전달하고 토론을 촉발하는 수단으로 활용하는 접근 방식이다. 이 방식에서 디자인은 사고를 유발하고, 논쟁을 생성하며, 가치와 신념에 대해 질문을 던지는 도구로 사용된다. '예쁜 것'과 '잘 팔리는 것'을 외치는 상업적인 디자인과는 대비되는 개념이다.

DAE에서 공부한 친구들과 이야기를 나누는 것은 늘 즐거운 경험이었다. 사소한 일상 대화가 깊숙한 토론으로 변하는 것이 어찌나 자연스럽고 빈번한지. 그들도 지긋지긋해하면서도 토론을 즐긴다. 친구들과 많은 시간을 보내며 그들의 토론 방식을 흡수하게 되었다. 거리낌 없이 자신의 의견을 말하되 상대방의 의견에 질문을 던지는 데도 망설임이 없었다. 물 흐르듯 자연스러운 비판으로 상대에게 상처를 주지 않았고, 내가 옳은 만큼 상대방의 의견도 옳은 디자인 관용이 몸과 머리에 배어 있었다.

목적에 집중하는 디자인

DAE는 시각 디자인과나 제품 디자인과처럼 매체로 구분되는 일반적인 학과명과 달리 달리 컨텍스추얼 디자인이나 소셜 디자인Social Design 등 통상적이지 않은 학과명이 특징이다. 디자인을 다루는 수단보다 어떤 목표를 상정하고 수행할 것인지 주제에 접근하는 방법론을 기준으로 학과가 나뉘어 있다. 이는 학교가 학생들에게 전통적인 디자인과는 다른 새로운 시각을 심어 주려고 한다는 것을 보

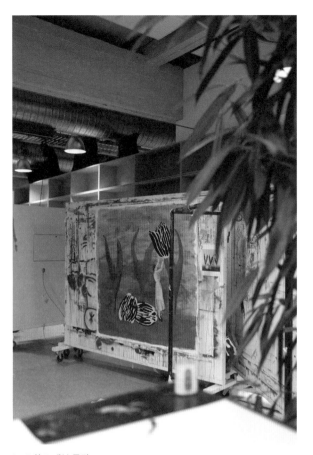

DAE 학교 내부 풍경.

여 준다. 우리가 디자인하는 세상은 단순히 아름다움을 창조하는 것 이상의 의미를 지닌다는 것을.

　　DAE의 뛰어난 리서치와 결과물의 비결에는 논란의 여지가 많은 리두Redo 시스템이 자리 잡고 있다. 학기 말 평가에서 특정 기준점에 도달하지 못한 학생들은 Redo, 즉 재수행 과정을 밟아야 한다. 이 과정은 최소 일주일에서 최대 한 달까지 정해진 기간 동안 재시험의 기회를 제공한다. 만약 이 과정에서도 기준을 충족시키지 못한다면, 해당 학년 과정을 다시 밟아야 하는 상황에 직면한다. 이

로 인해 학기 중 함께 웃고 떠들며 공부하던 친구가 갑자기 사라지곤 한다. 비록 리두 시스템이 정신적 스트레스의 원인이 되기도 하지만, 이를 통해 학생들은 짧은 시간 내에 자신의 역량을 극대화할 기회를 얻는다는 평가도 있다.

학사 과정

학사 과정은 전공이 고정되어 있다기보다 여러 스튜디오를 경험하며 자신의 정체성을 확립하는 시스템이다. 한 명의 지도 교수가 다른 교수들과 함께 스튜디오를 구성하고 그 안에서 각자만의 방식으로 학생들을 교육한다. 이처럼 각 스튜디오는 서로 다른 특성을 지니고 있고 커리큘럼도 제각각이다. 학생들은 다양한 스튜디오를 경험하면서 자신이 추구하는 바를 탐색할 수 있다. 세 스튜디오를 거쳐 왔다면 전공이 세 가지가 되는 것이다. 이처럼 정확한 가이드라인이 있는 것이 아니므로 학생들이 자칫 방향을 잃을 수 있는데, 한 졸업생은 인터뷰에서 이렇게 말했다. "4년 동안 정말 많이 방황했는데 결국 졸업 전까지 내가 뭘 좋아하는지 찾게는 해 주더라고. 그래도 4년이면 괜찮은 거 아닌가? 대부분의 사람들은 자신이 뭘 좋아하는지 평생 찾지도 못하는데."

학사 과정 중 인턴십은 필수 과정으로 학생들은 주로 3학년 때 나라에 관계 없이 원하는 스튜디오나 회사에서 인턴십을 진행한다. 또한 DAE는 네덜란드 내 여러 기관과 협력하여 학생들이 깊이 있는 작업을 할 수 있도록 지원한다. 이에는 텍스타일 박물관, 유리 박물관 등이 포함되며, 이들 기관의 도움으로 학생들은 전문적인 수준의 작품을 제작할 수 있다.

Studio Body Building, Studio Digital-Native, Studio Do-Make, Studio Public Private, Studio Silva Systems, Studio Tech

Geographies, Studio Thinking Hands, Studio Turn Around, The Invisible Studio, The Morning Studio

석사 과정

석사 과정 1학년 때는 개별 프로젝트, 스튜디오, 워크숍 등으로 이루어지며 일련의 과정들을 거쳐 학생들은 각자 관심 있는 주제를 리서치하고 연구 주제를 정해 나간다. 2학년 때는 논문을 마무리하며 그와 연계된 작업물을 제작한다.

 Contextual Design(컨텍스추얼 디자인), Critical Inquiry Lab(크리티컬 인콰이어리 랩), Geo-Design(지오 디자인), Information Design(정보 디자인), Social Design(소셜 디자인)

졸업생

노티드 체어로 잘 알려진 더치 디자인의 선구자 마르셀 반더스, 실험적이고 급진적인 작업들로 알려진 마르텐 바스, 재활용 목재를 활용한 조각 목재 시리즈로 알려진 피에트 하인 에크, 컬러풀한 레진 작업으로 알려진 사빈 마르셀리스, 지오 디자인 과정의 헤드로 있었던 포르마판타스마 등이 있다.

 한국인 졸업생으로는 카펜터스 갤러리에 소속된 박원민 디자이너, 스튜디오 학의 이학민 디자이너, 스튜디오 워드의 최정유 디자이너, 홍익대 금속조형디자인과 조교수로 재직 중인 서정화 디자이너가 있다.

졸업 후 비자

네덜란드에서는 졸업 후 1년 동안 취업이나 정착을 준비할 수 있는 오리엔테이션 비자Zoekjaar hoogopgeleide가 주어진다. 이 기간 동안 졸업생들은 취직을 하거나 창업을 할 수 있다. 대부분의 졸업생은 개인 작가 활동을 하며 아티스트 비자 신청을 준비한다.

아티스트 비자Kunstenaarsvisum는 예술가와 디자이너를 위한 비자로 2년짜리 비자와 5년짜리 장기 비자가 있다. 2년짜리 비자를 신청하기 위해서는 기간 내 전시 계획이 있거나 펀드를 받은 기록이 있어야 하며, 이후 5년짜리를 신청하기 위해서는 신청 전 본인이 얼마나 생산 활동을 했는지 증명해야 한다.

네덜란드에서 총 5년의 기간을 합법적으로 거주하면 영주권 신청 자격이 주어진다. 대부분의 학생 비자는 임시 비자로 간주되어 5년의 기간에 반영되지 않는다. 따라서 학생 비자 이후에 추가적인 거주 기간을 확보하는 것이 중요하다.

학교 정보

주소	Design Academy Eindhoven, Emmasingel 14, 2nd floor, 5611 AZ, Eindhoven, The Netherlands
이메일	info@designacademy.nl
웹사이트	designacademy.nl
인스타그램	@designacademyeindhoven

오상민

계원예고에서 조소를, DAE에서 학사 과정을 수료했다. 뭐하는 사람이냐고 물으면 영어로 "Making Shit"이라고 대답하는, 이것 저것 다 만드는 메이커다. 대표작 〈뜨여진 빛Knitted Light〉을 제작하였고, 이 작품은 2023년 밀라노 디자인 위크에서 가장 주목받는 전시로 꼽히는 알코바Alcova에서 전시되며 큰 주목을 받았다. 현재 네덜란드 로테르담에 위치한 스튜디오에서 활동을 이어가고 있으며, 네덜란드와 한국을 오가면서 아티스트와 큐레이터의 경계를 넘나들며 활발히 활동하고 있다.

DAE 공공 및 민간 학사BA Public and Private
웹사이트 www.osangmin.com
인스타그램 @sangmino_
이메일 osangminstudio@gmail.com

Chapter 9 나의 디자이너 친구들을 소개합니다

Q DAE는 매체가 아닌 특별한 자체 방식으로 학과를 나누는 것으로 유명하다. 특히 학부 과정의 학과명들이 예사롭지 않다. 어떤 시스템으로 운영되는가?

A 1학년 때는 별도 전공이 있는 것이 아니라 통합적인 수업이 진행된다. 건축, 페인팅, 퍼포먼스, 라이팅 등 다양한 매체를 다뤘다. 다루는 문제도 다양하다. 환경, 사회, 퀴어 등 늘 어디를 가나 토론이 열렸다.

그 이후 학생들은 2학년 때부터 자기 선택에 책임을 지고 자신의 진로를 이끌어나간다. 당시에는 공공 및 민간Public and Private, 인간과 레저Man and Leisure, 인간과

아이덴티티Man and Identity, 인간과 비음식Food and Non-food 등 여러 학과들이 나뉘어 있었다. 내가 선택했던 공공 및 민간 과정은 사람들이 무엇을 공유하고, 무엇을 선택할지에 대한 문제들을 다룬다. 학생들은 이 과정을 통해 전통적인 경계를 모호하게 만들고, 이를 통해 새로운 가능성을 열 수 있다. 나는 사소한 자투리 공간, 사람들로부터 소외받는 빈 공간을 어떠한 이야기들로 채울 것인가에 대한 질문에서부터 작업을 시작했다.

DAE는 놀이터다. 할 수 있는 것들이 도처에 널려 있고, 하면 싶은 것을 고르면 확실하게 지원해 준다. 하지만 뭘 하고 싶은지 모른다면 4년 내내 헤맬 수 있다. 수업의 구조가 거의 없기 때문이다. 점점 더 없어지는 추세다. 자신이 뭘 할지 선택하지 못했다면 뒤처지는 느낌이 아니라 붕 떠 있는 기분을 느낄 것이다. 나도 2학년 때까지는 내 것이 무엇인지 몰라 많이 방황했는데, 3학년 때부터 텍스타일 박물관과 함께 프로젝트를 하고 나서부터 정말 '나의 것'을 찾았다. 뒤돌아 보니 그 힘든 시간도 가치 있었다.

Q '놀이터'라기보단 자신의 것을 스스로 수확해야 하는 '밭'처럼 느껴진다. 도처에 기회들이 널려 있는데 그 농작물을 캐내기 위해 혼자서 도구도 만들어야 하고 파내는 방법도 모색해야 하는 것처럼. 본인은 어떤 방식으로 자신의 것들을 수확했는가?

A DAE는 스스로 원하는 것이 무엇인지 찾을 수 있게끔 많은 여건들을 마련해 놓고 있다. 작업장 시설도 좋고, 무엇보다 수준 높은 교수들이 많다. 나는 네덜란드에서 가장 유명한 디자이너 중 한 명인 나쵸 카보넬Nacho

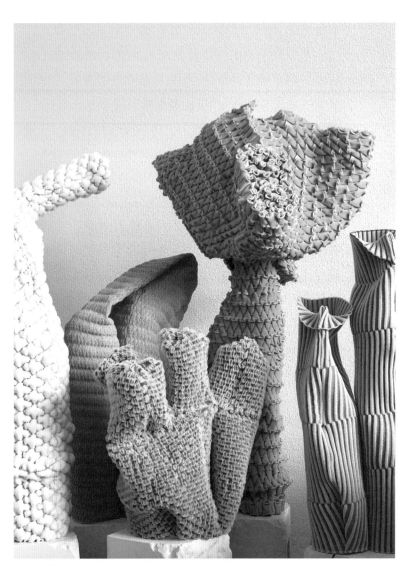

〈뜨여진 빛〉

Carbonell(이하 나쵸)* 교수에게 수학했는데, 그 덕분에 지금 내가 하고 있는 작업의 방향을 찾을 수 있었다.

수업 때 특별한 것을 하는 것은 아니다. 이것 저것 학생이 만들어 온 것에 간단한 피드백을 해 주는 정도인데, 그의 피드백은 매번 간결하고 날카로웠다. 매주 생각을 뒤엎는 피드백을 주었다. 계속 작업의 본질적인 핵심이 뭔지를 찾을 수 있도록 생각을 불러일으키는 질문을 던져 주었다.

졸업한 지금도 가끔 나쵸를 찾아간다. 그는 많은 말을 해 주지 않는다. 결정적인 딱 한 마디를 고르고 골라서 던져 준다. 예를 들면 이런 식이었다. 졸업 전시에서 〈뜨여진 빛〉을 처음 선보일 때 작품은 스탠드 형식이었다. 유모차를 끌고 온 나쵸가 빨리 가봐야 하니 한마디만 하겠다면서 "이거 위로 올려"라고 말하고는 홀연히 사라졌다. 그의 눈엔 작품이 아래에서 올려다봤을 때 더 효과 있을 것이라는 게 보였던 거다. 조언을 듣고 2023년 밀라노 알코바에서는 행잉으로 연출했다. 확실히 오브제를 가지고 압도적인 경험을 이끌어낼 수 있었고, 덕분에 여러 브랜드의 협업 기회도 생겨 났다. 너무 멋지지 않은가? 그 에센스를 꿰뚫어 보는 눈이. 그처럼 뛰어난 교수들이 바로 DAE의 자원이다. 이것을 잘 활용하고 그들의 소리를 기울여 듣는다면, 충분히 자신의 것을 발견할 수 있다.

<div style="margin-top:2em">

* 스페인 발렌시아 출신의 디자이너. DAE에서 최고상인 쿰 라우데를 받으며 석사 과정을 졸업했다. 디자인 페어 '디자인 마이애미'에서 '미래의 디자이너 상(Designer of the Future Award)'을 수상했고, 런던 디자인 박물관에서 선정하는 '올해의 디자이너' 후보에 올랐다. 로사나 오를란디 갤러리와 지속적으로 작업하고 있으며 현재 에인트호번의 스튜디오에서 계속 작업을 이어 나가고 있다.

</div>

Q 졸업 작품인 〈뜨여진 빛〉, 텍스타일 박물관과 협업한 〈고마운 두드림Thankspressure〉 등 작품들을 보면 대부분 텍스타일과 관련된 섬유 작품이다. 언제부터 텍스타일에 관심을 두게 되었나?

A 예고에서는 3차원의 대상을 주로 다뤘다. 고등학교를 졸업하고 섬유를 전공하는 친구에게 영향을 받아 텍스타일을 처음 접하게 되었다. 텍스타일을 알고 나니 흙이나 다른 재료들은 입체로 만들기가 비교적 쉬운데 텍스타일로는 쉽지 않다는 점이 매력적이었다. 쉽지 않으니까 하고 싶었던 것 같다. 많이 부딪히고 많이 고민했다. 어렵다고 생각하니까 사랑해 보고 싶어졌다. 내가 이 재료와 친하지도 않고, 전문적으로 교육받은 적도 없으니까 정복하고 싶다는 마음이 생겼다. 그렇게 텍스타일을 다루게 되었다.

최근 텍스타일 박물관에서 나보다 훨씬 더 텍스타일을 잘 알고 있는 전문가들을 대상으로 강의도 했다. 그들은 텍스타일을 조형으로 만드는 접근 방식에 많은 관심을 보였다. 내가 교육받지 못한 분야나 재료라도 분명한 아이디어가 있다면 생각보다 도와주는 사람이 많고 어떻게든 그 길로 작업할 수 있다는 것을 배울 수 있었다.

계속 도전하고 극복하고 싶다. 쉽게 만들 수 있는 것들은 굳이 시간을 들여서 작업해야 하나 하는 의문이 들 정도로 흥미가 없다. 브랜드 협업 같은 경우도 항상 업체 측에서 내가 해 왔던 작업을 원하면, 좀 더 도전적인 방법으로 새로운 길을 모색하고 역제안한다. 도전이 클수록 성취감이 달라지기 때문이다.

Q DAE에서 공부하면서 제일 가치 있었던 경험은 무엇인가?

〈고마운 두드림〉

A '마이너 프로그램'을 진행하면서 텍스타일 뮤지엄과
관계를 맺게 된 것이다. 내가 제일 자랑스럽게 여기는
마이너 프로그램은 학생과 네덜란드의 유명한 기관을
연결시켜 준다. 이 제도의 목적은 학생들이 작업의
수단에 제약받지 않고, 더 많은 기회를 가질 수 있도록
해 주는 것이다. 프로그램과 연계되어 있는 텍스타일
박물관과 유리 박물관 같은 기관은 일반적으로 유명
디자이너나 아티스트와만 협업하는 곳이지만, DAE
내에서는 잘 작성된 제안서 하나로 학생도 이러한
기관과 일할 수 있다. 나는 3학년 때 〈고마운 두드림〉
을 위해 텍스타일 박물관 안의 큰 직조기을 사용하고
싶다는 제안서를 제출했고, 그것이 통과되면서 텍스타일
박물관의 전문가들의 도움을 받아 실행해 볼 수
있었다. 그곳에는 실 전문가인 얀 어드바이저도 있고,
프로그래머도 있고, 직조기 개발자도 있었다. 그들과
함께 실을 고르고 직조 방법을 고민하며 정말 많이
배웠다. 작품이 완성되었을 때 정말 신기했다. 이 정도
규모의 기관과 전문가들과 함께하면 이런 결과물을
만들 수 있구나 하고. 워낙 그들이 가지고 있는 지식이
많아서 그것을 따라가느라 힘들었는데, 그렇게 노력하는
과정에서 정말 많이 배웠다.

Q DAE 학부 과정에서는 인턴십 과정이 필수다. 어떤 곳에서
인턴십을 했나?

 A 나는 스토리텔링을 기반으로 오브제 작업을 주로
하는 비에키 소머스Wieki Somers*의 스튜디오에서 인턴을
했다. 그들에게 가장 많이 배운 것은 어떻게 스튜디오를
운영하는지였다. 스튜디오를 운영하는 사람으로서

큐레이터와 클라이언트를 어떻게 대하고 관계 맺는지를 옆에서 많이 보고 배웠다. 그들은 스튜디오를 운영하는 데 60퍼센트의 시간을 쓰고, 실제로 디자인하고 만드는 데는 20퍼센트의 시간만 사용한다고 한다. 실제로 무언가를 만드는 것보다 그것으로 어떻게 소통할지 고민하는 시간이 길다는 것이다. 디자이너나 아티스트로서 자신의 스튜디오를 일군다는 것은 무엇을 만드는 것이 전부가 아니라 스튜디오를 운영하는 데 더 큰 노력을 쏟아야 한다는 것을 깨달았다.

인턴인 나를 포함해서 네 명뿐인 작은 스튜디오였기에 더 가까이서 보고 배우는 것이 가능했다. 그들이 어떻게 디자이너를 고용하고, 스튜디오 내부에서 일을 어떻게 분배하는지 등 이 경험을 통해 졸업 후 스튜디오를 운영할 때 필요한 실질적인 것을 배울 수 있었다. 덕분에 졸업 후 공백 기간 없이 바로 스튜디오를 차리고 기획하고 일할 수 있었다. 이렇게 졸업 전에 필수적인 인턴십을 통해 경험을 쌓을 수 있는 것이 DAE 학부 과정의 장점이라고 생각한다.

현재는 로테르담에서 그들의 공간 3분의 1을 빌려 내 스튜디오로 사용하고 있다. 인턴이 끝난 뒤에도 내가 작업하는 것을 계속 살펴보다가 졸업 후 스튜디오 공간이 필요한 것을 알고 고맙게도 먼저 제안해 주었다.

Q DAE가 자신의 철학과 예술적 접근에 어떻게 영향을 미쳤다고

* 네덜란드 디자이너. 디자인과 예술의 경계를 모호하게 하는 독특하고 혁신적인 작업으로 잘 알려져 있다. DAE에서 만난 파트너인 딜란 판덴베르흐(Dylan van den Berg)와 함께 2003년에 스튜디오 비에키 소머스를 설립했다. 현재 로테르담에 스튜디오가 있다.

생각하나? 이곳이 아니라 다른 학교였다면? 한국에서 공부했다면 다른 결과가 나왔을까?

A DAE에서 배운 점은 크게 두 가지가 있다. 첫째는 주어진 자율성을 활용하는 방법이고, 두번째는 '왜'라고 질문하는 방법이다.

이 학교의 가장 큰 장점은 자율성이다. 수업의 구조가 특별하게 짜여 있지 않은 덕분에 무엇을 해도 괜찮다. 예를 들어, 물이 주제라면 어떤 사람은 음향 설치 작업을 하고, 어떤 사람은 오브젝트를 만드는 식이다. 이런 자율성은 호불호가 확실히 갈리는데 나는 확실한 '호'였다.

이곳에서 크게 깨달은 것 중 하나가 모두의 관점이 다 다르다는 것이다. 여러 가지의 스타일이 있고 모두가 각자의 신scene을 가지고 있다. 섹티시 신, 드로흐 디자인 신, 로테르담 신 등… 네덜란드 안에서만 해도 각자 좋다고 주장하는 디자인이 다 다르다. 한국에서 고등학교를 다닐 때는 늘 A+, A⁰, A⁻ 등 등수에 갇힌 삶을 살았다. 하지만 네덜란드에 와서 느낀 것은 점수가 중요한 것이 아니라 신이 다르고, 취향이 다르다는 것이다. 어느 신이든 자신의 신에서 최선을 다하고 충족시키면 될 뿐 모두가 좋아하는 작업을 해서 점수를 잘 받으려고 노력할 필요 없다. 학교에서는 교수들 사이에서도 학생들의 작업을 두고 의견이 엇갈려 열띤 토론이 이루어지곤 했다. '여기는 선생님들 사이에서도 의견이 다르니, 그냥 내가 하고자 하는 것에 집중해도 괜찮겠구나', 이런 생각으로 확신을 갖고 작업하면 좋아해 주겠구나 싶었다.

'왜'에는 스스로에게 하는 질문과 외부로부터 오는

233

질문이 있다. 스스로에게 이걸 왜 만들어야 하고, 왜 이 재료를 쓰고, 왜 의미가 있는지 설득하는 과정을 통해 내 작업 방법을 터득하게 되었다. 또한 자신에게 하는 질문뿐만 아니라 주변 사람이 나에게 자연스럽게 계속 질문하는 문화가 자리 잡혀 있어서 스스로가 그 '왜'에 대비할 수 있도록 신경을 쓰고 최선을 다하게 된다. 재료를 선택할 때도 좀 더 섬세하게, 스토리텔링을 할 때도 좀 더 체계적이게, 리서치를 할 때도 좀 더 깊게. 이 '왜'에 대한 이야기를 다 구상해 놓아야 결과적으로 사람들과 매끄럽고 효과적인 의사소통이 가능한 작업물을 만들 수 있다는 것을 일련의 과정을 통해 배웠다.

나는 이러한 훈련 방식이 지금 당장은 다른 방식과 큰 차이를 보이지 않는다고 해도 10년후에는 정말 큰 차이를 만들어 낼 것이라고 생각한다.

Q DAE는 학사 과정과 석사 과정이 추구하는 방향이 다른 것 같다. 학사는 좀 더 제작에 집중하고, 석사는 리서치에 집중한다는 평가가 있다. 이에 대해 어떻게 생각하는가?

A 나는 학부 과정과 석사 과정을 군이 분리해서 보려고 하지 않는 편이다. 그렇다고 제작을 잘하는 학생이 그만큼의 리서치를 안 하는 것이 아니니까.

리서치냐 메이킹이냐보다 그것으로 사람들과 어떻게 소통하느냐에 따라 달린 것 같다. 오래전부터 매해 더치 디자인 위크를 보아 오면서, 많은 졸업생이 졸업 전시에서 작품만으로는 사람들과 충분히 소통하지 못하는 것을 봐 왔다. 그들을 오랫동안 옆에서 지켜봐 온 주변 사람은 그들이 얼마나 그 주제에 대해 열심히

리서치했는지 알지만, 일정 수준의 작업물와 제대로 된
전달 방식을 갖추지 못하면 브랜드나 갤러리의 눈에 띌
수 없다. 그래서 대부분이 바로 엄청난 기회나 주목을
얻기 어렵고, 졸업 이후 수년간 사람들이 프로젝트를 더
잘 이해할 수 있도록 작업을 발전시키는 데 할애한다.
그리고 나면 많은 기회와 비즈니스가 생겨나는 것을 많이
봐 왔다.

Q 유학을 하면서 꼭 해 봐야 하는 것이 무엇이라고 생각하나?

A 나는 학교에 들어오기 전부터 졸업 전에 전시를 꼭
한 번 따로 하는 것이 목표였다. 좋은 기회가 생겨 3학년
때 더치 디자인 위크에서 작품을 전시했는데, 그때 느낀
것이 졸업 작품을 완성하는 것에서 끝나는 것이 아니라
애초에 졸업 전시를 계획할 때부터 졸업 전시의 이후의
일들까지 함께 고려해서 계획해야 한다는 것을 깨달았다.

항상 학교 동료나 후배에게 말하는 것이, 졸업
작품을 만들기 전에 자신이 정말 자랑스러워할 만한 작업
하나는 있어야 한다는 것이다. 그것으로 디자인 위크나
전시에 참가해 보는 경험을 꼭 해 봤으면 한다. 어느 일정
수준에 도달하는 작업과 그에 대한 경험이 이미 있다면
그것을 지렛대 삼아서 졸업 작품과 전시가 더 쉽고
재미있게 풀릴 수 있다.

또 덧붙이고 싶은 것은 너무 학교 생활에만
몰두하지 않았으면 한다. 아무리 학교 과제를 하느라
바빠도 계속 밖에서 작업할 거리를 찾고 상황을 읽어
둬야 한다. 그렇지 않으면 학교를 졸업하고 아무것도
모르는 백지의 상황에 놓일 수 있다. 나도 학교라는 틀에
갇혀 있을 뻔 했지만 다행히 마이너 프로그램과 인턴을

통해 많은 가능성이 열렸다. 덕분에 졸업 전부터 어떤 갤러리가 좋고, 프레스는 어느 작업장에 있는지와 같은 정보를 미리 부딪히며 알아 놓아서 졸업 후 공백 기간 없이 매끄럽게 활동할 수 있었다. 이런 정보를 학교 다닐 때부터 미리 알아 두면 졸업 후 한층 더 수준 높은 환경을 스스로 만들어 놓을 수 있다.

오상민의 리딩 리스트

《다른 방식으로 보기》

존 버거, 열화당, 1995

1995년에 출간된 책임에도 불구하고 여전히 시각 예술에 대한 존 버거의 예리한 통찰을 엿볼 수 있다.

《이것은 작은 브랜드를 위한 책》

이근상, 몽스북, 2021

디자이너나 아티스트가 가지기 힘든 비즈니스적 사고방식에 도움을 줄 수 있는 작은 브랜드들의 스토리.

《집을, 순례하다》

나카무라 요시후미, 사이, 2011

훌륭한 건축가들의 소소한 건축물 뒷이야기들. 공간을 대하는 그들의 근본적인 사고방식을 배울 수 있다.

《페터 춤토르 건축을 생각하다》

페터 춤토르, 나무생각, 2013

건축을 대하는 자세와 화려하진 않지만 감동을 주는 디자인을 엿볼
수 있는 페터 춤토르의 책.

송승준

홍익대학교 제품 디자인과와 목조형가구학과를 복수로 전공했다. 2016년부터 약 3년간 산업 디자인 스튜디오 페시PESI를 공동 창립해 운영하다 더 깊이 있는 작업을 하기 위해 DAE로 떠났다. 그곳에서 비무장 지대의 폭력성을 주제로 한 졸업 작품인 〈수상한 자연사 박물관〉으로 컨텍스추얼 디자인과를 수석으로 졸업했다. 미래의 디자인 유망주를 선별하는 영국 월페이퍼Wallpaper사의 '차세대 인재Next generation'에 선정되었으며 밀라노 디자인 위크, 런던 디자인 페스티벌 등 다수의 해외 전시에 참여했다. 인간과 자연 사이의 이원적 사고를 해체하기 위해 디자인을 매개체로 생태계 관점에서 자연의 개념을 재정의하는 데 관심이 있다. 현재는 이화여자대학교에 출강하며 자신만의 담론적 디자인을 계속해서 이어 나가고 있다.

DAE 컨텍스추얼 디자인 석사MA Contextual Design

웹사이트 www.seungjoonsong.com

인스타그램 @seungjoon_song

이메일 studioseungjoon@gmail.com

Q 컨텍스추얼 디자인 전공에 대해 소개해 준다면?

A DAE는 산업 디자인, 시각 디자인, 공예 디자인처럼 관습적인 기준으로 학과가 나뉘어 있지 않고, '주제에 접근하는 방법론'을 기준으로 나뉘어 있다. 즉 분야를 초월한 디자인 영역을 경험할 수 있다. 디자인을 도구로 우리 주변의 정치적, 문화적, 사회적 담론을 탐구하고 이에 디자이너로서 어떻게 대응할 수 있는지 배운다.

컨텍스추얼 디자인과는 정말 다양하고 광범위한 주제를 다루는 곳이다. 말 그대로, 개인의 경험에서부터 시작해서 전 세계적인 이슈까지 넓은 범위의 주제를 포괄한다. 예를 들어 같이 공부하던 친구 중에는 프랑스의 어떤 섬에서 살았던 경험을 바탕으로 햇빛에 대한 작업을 시작한 친구도 있었다. 그 친구는 섬에서 느꼈던 햇빛을 어떻게 디자인으로 표현할 수 있을지 고민했다.

이 학과에서는 상상력을 정말 중요하게 여긴다. 다양한 주제를 다루면서도 상상력을 통해 새로운 해석이나 표현을 찾아 내는 것이 특징인데, 결과적으로 대부분 3D 모델이나 조형물로 표현하는 경향이 있다. DAE 내 다른 학과와 비교했을 때 더 많이 만들어 내고, 실제로 만지고 볼 수 있는 결과물이 많다. 크리티컬 인콰이어리 랩이나 정보 디자인은 좀 더 이론적인 접근을 하고, 지오 디자인이나 소셜 디자인은 그 중간 어딘가에 위치한다.

Q 제작에 대해 말이 나와서 말인데, 졸업생의 제작 수준에 대해 의견이 분분한 것 같다. 간혹 학생들의 작업물을 보고 마감 수준이 떨어진다고 하는 평이 있는데, 그에 대해 어떻게 생각하는가? DAE가 바라보는 크래프트맨십이란 뭘까?

A 작업의 핵심은 메시지와 크래프트맨십에 있다. DAE의 크래프트맨십을 얘기하자면, 조금 특별하다. 일반적으로는 디자인 작업을 할 때, 기술이나 공법 등 크래프트맨십을 메시지보다 우선하는 경우가 많다. 그런데 DAE에서는 메시지가 우선이다. 자연스럽게 메시지를 가장 순수하고 직접적으로 표현할 수 있는

소재나 방법을 찾는 데 더 집중한다. 이러한 이유로 다양한 소재나 다중매체를 활용하는 실험적인 작업을 많이 볼 수 있다. 이런 접근 방식이 DAE의 고유한 스타일을 만들어 낸다. 메시지가 우선이라는 건, 전통적인 공예 방법에 한정되지 않고 메시지를 효과적으로 전달할 수 있다면 그 어떤 수단이라도 적극적으로 활용한다는 의미다. 이 때문에 때로는 전통적인 공예를 넘어서는 더 복합적이고 다양한 형태의 작품이 나오곤 한다.

이런 점에서 DAE의 크래프트맨십은 단순히 기술이나 소재에 대한 장인 정신을 넘어서, 메시지를 어떻게 더 효과적으로 전달할 수 있을지에 대한 깊은 고민과 창의적인 탐구가 더 중요시 된다고 할 수 있다.

Q DAE는 확실히 비상업적인 특징이 있는 것 같다. 이러한 특징 때문에 DAE 진학을 고려하고 있는 사람들이 졸업 후 취업에 대한 고민할 수 있을 것 같다. 이에 대해 어떻게 생각하는가?

A 정보 디자인이나 크리티컬 인콰이어리 랩 같은 곳은 좀 더 연구나 분석적인 사고가 필요한 곳이라 이런 경향이 있는 사람은 취업에서도 좋은 기회를 찾을 수 있을 것이다. 이런 분야에서는 디자인의 구조적 사고나 리서치 기반의 작업이 많이 요구된다. 하지만 DAE는 전반적으로 비상업적인 포맷에 좀 더 중점을 둔다. 따라서 대기업이나 상업 디자인 분야에서 일하고 싶다면, 이곳보다는 RCA나 다른 학교가 더 적합할 수 있다. DAE는 예술적인 표현과 실험적인 디자인에 초점을 맞추기 때문에 개인 스튜디오를 운영하거나 작가 디자이너가 되고 싶은 사람에게 추천한다.

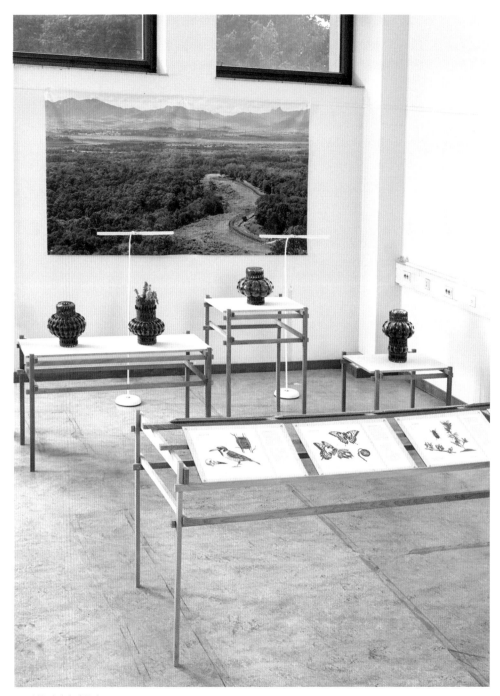

〈수상한 자연사 박물관〉

그러나 중요한 것은 배우고 싶은 것을 배울 수 있는 곳에서 공부하는 것이다. 상업 디자인이 편하고 익숙하더라도, 이곳과 같은 곳에서의 경험이 새로운 시각과 기회를 제공할 수 있다. 결국 본인이 어떤 디자이너가 되고 싶은지, 추구하는 가치가 무엇인지에 따라 선택해야 한다.

Q 졸업 작품인 〈수상한 자연사 박물관〉에 대해서 설명해 주면 독자들이 컨텍스추얼 디자인에 대해 감을 잡을 수 있을 것 같다. 자신이 평소 자연에 대해서 생각하는 부분을 토대로 리서치한 것들, 그것을 바탕으로 오브제를 제작했던 일련의 과정 말이다.

A 현재의 비무장 지대DMZ는 이름과 달리 사실상 '중무장 지대'와 같은 상황이다. 여기에는 미확인 지뢰, 철조망, 감시 초소 같은 폭력적 요소가 가득하다. 그럼에도 불구하고 이런 환경이 한반도의 중요한 생태축으로 어떻게 자리잡게 되었는지 의문이 들었다. 그 해답은 DMZ의 생태계가 안정적으로 유지되기 위해서는 이러한 폭력적 요소가 필수적이라는 사실이었다. 폭력에 적응한 생물이 DMZ에 살면서 이 폭력적 요소가 오히려 그들을 외부 위협으로부터 보호하고 있다는 사실을 발견했다. 지뢰나 철조망이 없었다면 DMZ 내 생물은 현재와는 다른 방식으로 존재했을 것이다. 이곳의 폭력은 생물을 파괴하는 것이 아니라 그들이 존재할 수 있게 하는 역할을 하고 있다. 분단의 아픔을 겪은 DMZ의 생물은 그 아픔 덕분에 그곳에 정착하며, 안정적인 삶을 유지하기 위해서는 그러한 위협적 요소가 필수적임을 깨달았다.

이런 맥락에서 〈DMZ 생태계 디오라마를 위한

테라리움 화병〉이라는 작품을 만들게 되었다. 이 작품은
DMZ 생태계를 축소 모형으로 표현한 것으로, 날카로운
철조망 구조물 사이로 유리를 불어넣어 제작되었다.
철조망과 유리를 사용해 폭력성에 적응하고 서로
뒤엉킨 생태계의 모습을 묘사한다. 철조망을 화병에서
분리하려고 하면, 유리와 그 안의 생태계는 연쇄적으로
붕괴될 것이다. 이러한 유리와 철조망 간의 불가분한
관계는 현재의 상태를 유지하기 위해 폭력에 의존하는
DMZ 생태계를 상징하고 대변한다.

Q 이 작업으로 그 힘들다는 '쿰 라우데'를 받고 졸업했다. 쿰
라우데라는 개념이 한국에서는 익숙하지 않은데, 이에 대해서
간단히 설명해 준다면?

A 쿰 라우데는 라틴어로 '찬사와 함께'를 의미하며,
졸업식에서 학위를 수여할 때 우수한 성적을 받은
학생들에게 주어진다. 영국의 '디스팅션'과 비슷한
개념으로 볼 수 있다. 이러한 명예는 반드시 1등에게만
주어지는 것이 아니라 상위 약 10퍼센트에 해당하는
학생들에게 수여된다. 전반적으로 학업 성적이 우수하고,
졸업 작품의 수준이 뛰어난 학생들을 후보로 선정한 후
졸업식에서 발표한다. 졸업장에도 기재되며, 이는 학생이
그 동안의 학업에서 보여 준 노력과 성취를 영예롭게
인정받는 상징이다. 또한 이력서에도 언급할 수 있어
이후 펀딩을 받거나 직장을 구하는 데 유리하게 작용할
수 있다.

Q DAE가 다른 디자인대학과 비교했을때 훨씬 실험적이어서
그곳에서 느껴질 괴리가 걱정되는 사람들이 있을 것 같다. 가기

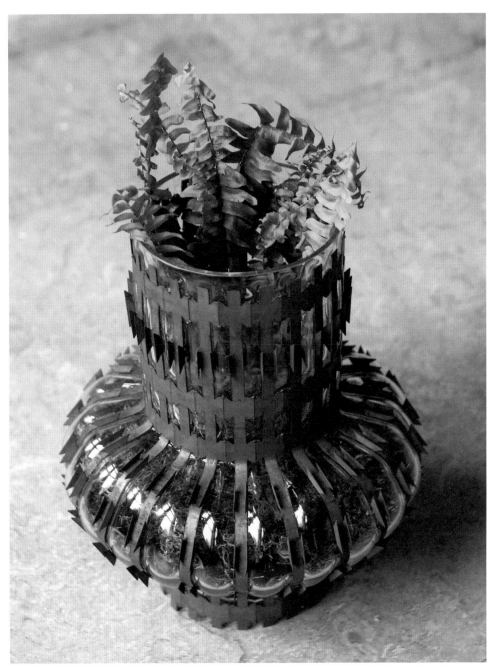

〈DMZ 생태계 디오라마를 위한 테라리움 화병〉

〈M14 풍선껌〉. DMZ에서 가장 문제가 되는 살상 무기인 M14 대인 지뢰를 1:1 스케일의 껌으로 제작했다.

전에 준비할 게 있다면 무엇일까? 과거로 돌아가면 무엇을 꼭 미리
준비하고 싶은가?

 A 관심 있는 주제나 영역에 대해 깊이 있게 탐구하는
것이 선행되면 좋을 것 같다. 특히 컨텍스추얼
디자인에서는 작업의 깊이를 중요하게 여기는데, 이러한
깊이는 다양한 철학자의 생각을 빌려 와서 자신의
작업에 적용함으로써 만들어질 수 있다. 그렇기 때문에
철학적인 배경 지식이 많을수록 자신의 작업에 더
풍부한 레이어를 추가할 수 있다.

 과거로 돌아간다면, 더 많은 철학자와 그들의

이론을 미리 공부하고 싶다. 예를 들어, 나 같은 경우는 티머시 모턴 같은 생태 철학자의 작업을 통해 기존에 가지고 있던 '자연'에 대한 개념을 완전히 새롭게 바라볼 수 있었다. 그의 책을 읽으며 받았던 충격과 영감은 작업에 큰 영향을 미쳤다.

또한 자신이 진정으로 관심 있는 주제를 정하는 것도 중요하다. 이는 단순히 추구하는 디자인 이상의 것으로 본인이 무엇에 대해 이야기하고 싶은지, 어떤 메시지를 전달하고 싶은지에 대한 고민을 필요로 한다. 따라서 관심 있는 특정 주제에 대해 미리 연구하고, 그와 관련된 철학자들을 탐구하는 것이 입학 전에 할 수 있는 최고의 준비가 될 수 있다.

Q 유학을 끝내고 난 뒤의 소감은 어떠한가?

A 유학을 마치고 보니, 내가 얼마나 많이 변했는지 실감한다. 작업 방식이나 스타일, 관점까지 작업을 둘러싼 모든 것이 변화했다. 학교에서 새로운 영역을 탐구하면서 습득한 것들을 내 작업에 적용하고 싶은 욕구가 크게 생겼다. 지금 하고 싶은 것이 너무 많다. 그곳에서의 경험을 통해 자신감을 얻었다.

다른 사람들과 다른 점이 있다면, 나는 나를 완전히 내려놓고 작업을 시작했다. 기존에 하던 것을 고수하려는 생각보다 자신을 내려놓고 학교가 나에게 제공하는 것을 100퍼센트 받아들여 보자는 생각이 강했다. 내 방식대로 작업하는 것은 언제든 할 수 있다고 생각했다. 결국 학교에서 훈련한 것과 내가 가진 것이 융합되어 지금 매우 좋은 작업적 맥락을 가지고 있다고 생각한다. 앞으로 계속 이런 작가적인 활동을 할

예정이기 때문에 이 점에서는 매우 만족스럽다.

졸업 작품인 〈수상한 자연사 박물관〉을 만들면서 그림을 그렸다. 그림을 그릴 것이라고는 상상도 못했다. 이것처럼 흐름에 몸을 맡긴 느낌이다. 기존의 내 흐름이 아니라 새로 유입된 흐름에 완전히 나를 맡기려고 했다. 그래서 오히려 좋았다.

송승준의 리딩 리스트

《물고기는 존재하지 않는다》
룰루 밀러, 곰출판, 2021

기준에 의심을 품고 끝내 그것이 깨져 버렸을 때 눈앞에 펼쳐지는 관습 너머의 깨우침은 새로 태어난 느낌의 충격을 안겨 준다.

《서사의 위기》
한병철, 다산초당, 2023

정보가 정보로서 기능하기 위해서는 객관성을 잃지 않아야 하므로 정보는 어떠한 신비로움과 내러티브도 내재하지 못한 채 그저 투명할 뿐이다. 투명성이 범람하는 시대에 이야기하는 능력을 잃을까 염려하는 그의 통찰은 시대성을 반영해야 할 디자이너로서 귀 기울일 필요가 있다.

《디자인 연구의 기초》
최범, 안그라픽스, 2022

과거의 디자인을 탐구하는 것을 넘어 미래의 디자인이 나아갈 방향을 탐구하기 위해서는 현재의 디자인에 대한 개념적 이해와 고찰이 중요하다. 이 책은 그러한 전제를 충족시켜 준다.

《변신》

프란츠 카프카, 문학동네, 2011

리얼리즘 문학 시대 직후 파격적으로 등장한 소설 〈변신〉의 상상적 은유는 오늘날까지도 다양한 해석을 이끌어내는 탁월한 서사적 디자인이라 생각하며 늘 나의 영감이 되어 준다.

《21세기 사상의 최전선》

김환석 외, 이성과 감성, 2020

브뤼노 라투르부터 제인 베넷에 이르기까지 세계를 둘러싼 다층적 맥락의 철학을 소개하는 이 책은 디자이너로서 현 시대에 대한 통찰력을 키울 수 있는 자양분을 제공한다.

양시영

숙명여자대학교 환경 디자인과를 졸업하고 DAE의 소셜 디자인과
에서 석사 학위를 받았다. 졸업 후 베를린으로 건너가 패션 디자인
레이블인 블레스BLESS에서 일하면서 동시에 브랜드 파사드FAÇADE
의 컬렉션을 이어 나가고 있다. 우리가 인식해 왔던 보편적인 디자
인의 역할(기능, 문제 해결, 미적 요소)을 넘어, 디자인에 대한 대안적인
접근 방식을 통해 디자인이 가지는 경계를 확장하는 것에 중점을
두고 있는 디자이너이다.

> DAE 소셜 디자인 석사MA Social Design
> 웹사이트 www.yangsiyoung.com
> 인스타그램 @yangsiyoung
> 이메일 yangsiyoung.studio@gmail.com

Q 학부에서 공간 디자인을 전공하다가 석사 과정에서 소셜
디자인으로 바꾸었다. 유학을 가기 위해 학교와 전공을 선택할 때
어떤 것을 가장 중요시했나?

> **A** 학교를 선택할 때 졸업 후의 현실적인 기회보다는 그
> 학교에서 얼마나 즐기고 다양한 경험을 할 수 있을지를
> 중점적으로 고려했다.
>
> 그동안 아카이빙한 디자이너의 작품을 모아
> 보니 대부분 DAE 졸업생들 작품이었다. 디자인과
> 예술의 경계에서 상업적인 디자인에 치중하지 않고,
> 디자인이라는 도구를 통해 사회의 현상을 드러내고
> 유의미한 담론을 창출하는 프로젝트를 진행할 수 있다는

점이 매력적이었다. 매체와 관계없이 학과가 나뉘어
있다는 점 또한 흥미로웠다. 그때 바로 결심이 들어서
즉흥적으로 네덜란드로 가서 면접을 보고, 그 자리에서
합격 통지를 받았다.

Q 즉흥적으로 학교를 선택하고 합격 통지를 받은 에피소드가
인상적이다. 공식적인 입학 절차를 거치지 않은 건가? 유학을
준비할 때 포트폴리오와 면접을 어떻게 준비했는지 궁금하다.

A DAE는 입학 지원 시기 직전에 학교에 관심이 있는
지원자들에게 학교 투어를 시켜 주는 오픈 데이Open
Day 프로그램이 있다. 이때 학교에 방문하면 실물
포트폴리오만 내고 바로 당일에 교수를 만나 면접을 볼
기회가 있는데, 그걸 패스트 레인Fast lane이라고 한다.
나는 이 제도로 입학 허가를 받았다. 패스트 레인의 최대
장점은 입학 여부를 당일에 알 수 있다는 것이다. 또한
귀찮은 서류 준비와 온라인 면접을 기다리지
않아도 된다.

고정관념이라는 껍질을 두드리고 깨 보려는
자세가 항상 중요하다. 학교에 다니고 보니 매우
다양한 방법으로 입학한 친구들이 있었다. 예를 들어,
한 친구는 1차 면접에서 탈락했으나 3차 면접 때 직접
학교를 방문해 교수에게 자신이 왜 탈락했는지 물어
보고, 자신이 왜 그 학과에서 공부해야 하는지 설득하여
입학하는 데 성공했다. 또 한 커플은 모든 프로젝트를
함께 작업하는 것을 이유로 들며 단 한 명의 학비만
지불하겠다고 주장했고, 실제로 그 주장이 받아들여졌다.
많은 한국 학생이 처음 학교에 지원할 때 학교와
자신을 갑과 을의 관계로 생각하는 것 같다. 이런 마음이

기저에 깔려 있다 보면 인터뷰할 때도 더 긴장되고
주눅이 들기 쉽다. 한국 사회에서는 대부분의 관계 속에
위계가 설정되어 있다 보니(교수-학생, 선배-후배처럼) 예의
있게 행동하기 위해 본인을 낮추려는 경우가 많다.
유럽 학교에는 이런 분위기가 없어서 자유롭게 본인의
의사를 이야기할 수 있다. 원하는 학교와 학과에
입학하기 위해 무조건적으로 본인을 낮추거나 학교에
맞추려고 하기보다는 원하는 것을 얻기 위해 적극적인
태도로 준비하고 쟁취하는 것이 중요하다.

Q DAE의 학과명을 처음 듣는 사람들은 소셜 디자인이라고 하면
어떤 것을 공부하는지 쉽게 상상할 수 없을 듯하다. 소셜이라는
단어는 다양한 의미와 정의를 내포하고 있지 않은가?
학교 내 다른 과들과 소셜 디자인은 어떻게 구분되는가?

 A 소셜 디자인과는 디자이너로서의 사회적 역할과
태도를 스스로 설정하고 사회 환경, 문화, 정치를
둘러싼 논의를 중점으로 프로젝트를 진행한다.
자본주의적인 디자인에서의 노동, 생산 및 소비 방식에
대해 질문하고 이러한 갈등과 문제를 디자이너로서
어떻게 시사화하고, 이야기할수 있을지 논의한다.
그렇기 때문에 교수는 학생에게 해결책을 찾으라고
요구하기보다 이 논의를 어떻게 끌어내고 담론을 만들 수
있는지 찾게끔 한다.

 아직 스스로도 소셜 디자인은 어떤 것이라고
정의하기 힘들다. 사회가 계속 변화하듯, 소셜
디자인이라는 용어도 지속적으로 재정의되기 때문이다.
인간에게서 디자인이라는 것이 비롯되었으므로, 이미
모든 디자인은 어느 정도 사회적 요소와 연관되어 있다.

소셜 디자인과에서는 개인의 작업들을 어떻게 사회적 맥락과 연관시킬지 연구하며, 디자인을 사회 재구성을 위한 매개체로 이해한다. 학과 설명에 보면, 우리는 디자이너로서 해결책을 찾는 게 아니라 사회를 다른 방향으로 상상하고 실천하기 위해서 다 같이 더 높은 결의를 추구한다고 묘사되어 있다.

소셜 디자인이라고 하면 '지속가능한 디자인'과 혼동하기 쉽다. 큰 부분을 차지하고 있으나 모든 사회 문제가 환경에 관한 것만이 아니듯, 소셜 디자인이 친환경 디자인과 직결되는 것은 아니다.

Q 디자인을 무언가 해결해야만 하는 도구로서만 보는 것이 아니라는 관점이 흥미롭다. 해결책을 찾기보다 사회 문제를 다르게 접근하고 상상할 수 있게 하고, 그로 인해 사회 시스템과 권력 구조를 변화시키는 전술을 개발하는 방법으로서의 디자인. 그런 관점에서 졸업 작품인 〈포스트 레플리카, 포스트 이미지Post-Replica, Post-Image〉는 위트 있게 사람들에게 디지털 시대의 상황을 한 번 더 생각하게끔 하는 것 같다.

A 〈포스트 레플리카, 포스트 이미지〉는 디지털 시대에 이미지의 의미와 상징성에 의문을 제기하며 복제의 잠재된 가치에 대해 이야기하는 작업물이다. 레플리카를 시각적 방법론으로 사용하여 사회 현상을 반영하고 토론하며, 이미지의 소비와 유통에 대한 내러티브를 확장해 나간다.

〈포스트 레플리카, 포스트 이미지〉

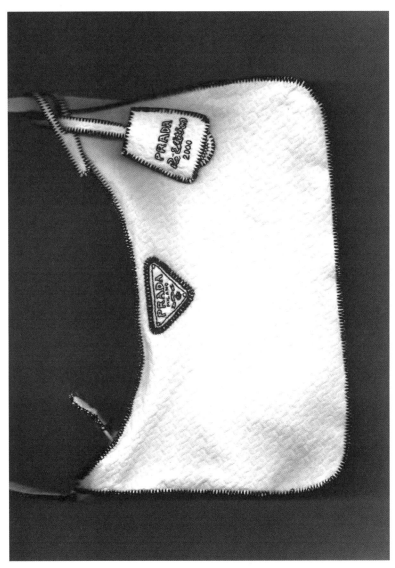

〈레플리카 NO.3, 프라다 나일론 미니백(REPLICA NO.3, PRADA NYON MINI BAG)〉

이 프로젝트의 첫 번째 시리즈인 〈화장지 대란Toilet Paper Crisis〉는 럭셔리 브랜드의 상징적인 아이템들을 화장지와 키친 타월로 복제한 작업물이다. 팬데믹 상황 속에서 일상재였던 화장지가 쉽게 구할 수 없는 가치재로 전환되면서, 소셜 미디어에서 화장지가 빠르게 밈화되어 상징성을 지닌 이미지가 되었다. 뉴스 속의 심각한 현실과 소셜 미디어의 또 다른 현실 사이에서 만들어진 아이러니한 순간을 반영하고 싶었다. 럭셔리 아이템이 본래 가지고 있는 높은 가치의 소재를 낮은 가치의 일상재로 뒤바꿈으로써 현 시대를 포착하고 기록하고자 했다. 복제된 오브제는 불완전한 형태와 기능을 지닌 상징적인 정체성으로 재구성되어, 본래의 기능은 상실된 채 이미지로서의 전시 가치를 지니게 된다. 이 시리즈를 통해 이미지 소비주의가 어떻게 소비자의 사회적 행동에 영향을 주고, 가상과 현실의 왜곡된 디지털 환경을 만들어 내는지 이야기하고자 했다.

Q DAE에 가지 않았다면 어떤 것을 배우지 못했을 것 같은가? 왜 한국에서는 배우지 못했을 거라고 생각하는가?

A 비판적인 사고방식으로 논의하는 방법을 못 배웠을 것 같다. 한국에서 토론할 때는 찬반이 분명한 이분법적인 사고방식을 가지고 대결 구도를 형성한다. 반면에 유럽에서는 '그럴 수도 있지'라는 생각이 기본적이므로 어떤 것을 주장할 때의 부담이 덜하다. '내 생각이 틀리면 어쩌지? 사람들이 내 말을 오해하면 어쩌지?'와 같은 걱정 없이 생각을 풀어 낼 수 있다. 한국에서는 토론할 때, 누군가의 의견에 반하는 목소리를 내기 위해서는 고려해야 하는 부분이 많다. 상대가 상처받을까 두려워

말을 꺼내지 않기도 한다. DAE에서 내가 어떤 의견을 냈을 때 사람들이 보이는 반응은 첫째로 '그럴 수도 있지'이고, 두 번째로 '왜?'라는 질문이다. '그럴 수도 있지'의 관용이 무비판으로 이어지는 것이 아니라는 얘기다. '이건 이렇게 풀 수도 있지 않아?' 혹은 '이건 어떻게 해결할 건데?'와 같은 질문이 이어진다. 하지만 그 질문들이 공격적이지 않다는 것을 서로 암묵적으로 알기 때문에 나도 '그 부분은 아직 생각 안 해 봤어' 혹은 '나는 지금 이런 단계여서 이런 쪽으로 리서치하고 있기 때문에, 너가 말한 질문에 답하기 위해서는 내가 이걸 끝낸 후에 답할 수 있을 것 같아'라고 말할 수 있었다. 상대방이 반대 의견을 낸다면, 그것은 내 의견을 반대하는 것이지 나라는 사람을 반대하는 것이 아니라는 점을 아는 것도 중요하다.

Q 네덜란드에서 사는 것은 어떠했나? 에인트호번이라는 도시는 한국에 잘 알려져 있지 않다. 나도 에인트호번이라는 도시보다 DAE를 먼저 알았다. 네덜란드가 비영어권 국가여서 불편한 점은 없었는가?

A 비영어권 국가임에도 국민의 90퍼센트 이상이 영어를 능숙하게 사용하기 때문에 네덜란드어를 따로 배우지 않더라도 살기에 불편함이 없었다. 처음 네덜란드에 갔을 때는 한국에 비해 행정 처리가 너무 느리다고 생각했는데 독일과 프랑스에 비하면 시스템도 잘 구축되어 있고 시청이나 비자청, 은행 방문 시 영어만으로도 소통이 가능하기에 편리하다. 에인트호번은 더치 디자인 위크 기간을 제외하고는 문화적으로 누릴 수 있는 콘텐츠가 없다는

것이 장점이자 단점이다. 학교에서 작업을 하고 학교
친구들과 노는 것 이외에는 딱히 할 것이 없다.
그래서 좀 더 작업에 몰두할 수 있는 환경이 조성된다.
도시 자체가 충분한 인풋을 주지 못한다는 것이 단점이
되기도 한다. 그럼에도 불구하고 메이킹을 하는
디자이너들이 살기에는 환경이 너무 잘 구축되어 있어
한 번 정착을 하고 나면 에이언트호번을 떠나는 것이
쉽지 않다. DAE를 기반으로한 커뮤니티도 잘 만들어져
있고, 대형 장비들을 보유한 작업실도 꽤 쉽게
찾을 수 있다.

Q 그런 단점 때문에 졸업 후 베를린으로 간 건가? 수많은 유럽의
도시 중 아무 연고도 없는 베를린으로 갑자기 떠난 이유가
무엇인가?

 A 학교를 결정했던 것처럼 거주할 도시도 충동적으로
결정했다. 베를린으로 간 이유는, 그냥 내가 좋아하는
도시 중 하나였기 때문이다. 졸업 후 좋아하는 도시에서
살고 싶다는 마음으로 간추린 곳이 파리, 코펜하겐,
베를린이었다. 한국인으로서 비자를 받기 제일 수월한
도시가 베를린이었고, 원래부터 블레스에 관심이
있어서 만약 베를린에 가게 되면 그곳에서 인턴을 해
봐도 좋겠다는 막연한 생각이 있었다. 처음에는 1년만
살고 한국에 돌아갈 생각이어서 1년 동안 인턴이나 한번
해 보자 하고 일하기 시작했는데 오히려 블레스에서
인턴십을 하면서 베를린이라는 도시와 좀 더 연결된
느낌이 들고 안정적인 기분이 들었다. 인턴이 끝나고
바로 프리랜서로 일할 수 있게 되면서 내 작업과 일을
병행할 수 있어 안정적으로 이곳에서 살 수 있게 되었다.

Q 현재는 패션 레이블인 블레스에서 일하면서 동시에 자신의
작업을 이어 나가고 있다. 블레스는 어떤 브랜드인가? 왜 그곳에서
일하기로 결심했나? 블레스에서 하는 일들이 자신의 개인
작업에도 영향을 미치고 있다고 생각하나?

A 나에게 블레스는 브랜드 그 이상의 의미를 지니고
있다. 일을 시작하기 전에 패션에 대한 지식과 경험이
없었음에도 많은 것을 배울 수 있었다. 나와 마흔 살
차이가 나는 인하우스 프로덕션팀의 가잘라에게는
패턴에 맞게 천을 자르는 법부터 다양한 바느질
기법과 팁까지 배울 수 있었고, 프로덕션 매니저이자
이제는 친한 친구가 된 아날리아에게는 패턴을 만들고
수정하는 법부터 생산에 필요한 리스트를 만들고 재료를
준비하는 일을 배웠다. 또한 블레스의 두 대표 중 한
명인 이네스가 일과 삶을 대하는 태도를 보면서, 앞으로
내가 디자이너로서 어떻게 살아가고 싶은지에 대해
많은 영감을 받았다. 블레스에서의 경험은 내가 하는

베를린에서 전개하고 있는 패션 브랜드 파사드.

모든 일에 어떤 식으로든 영향을 미칠 수 밖에 없다고
생각한다.

Q 유학에서 얻은 가장 큰 깨달음은 무엇인가?

A 타지에 나와 소수자가 되어 살아 보니 세상의 많은
정치적·사회적 제도가 다수의 입장과 편의를 위해
마련되어 있다는 사실을 깨달았다. 그럼에도 불구하고
소수의 존재와 의견 또한 포용할 수 있는 관용과
포용력이 중요하다는 것을 배웠다. 그리고 그것을
스스로 쟁취하려고 노력해야 한다는 것도.

양시영의 리딩 리스트

《우리는 인간인가?》
베아트리즈 콜로미나·마크 위글리, 미진사, 2021

디자인의 역할과 존재 유무에 대한 근본적인 질문과 고찰을 할 수
있도록 도와준 책이다. 디자인을 단순히 시각적인 측면에서 바라보
지 않고, 디자인이 인간 사회와 기술에 의해 어떻게 진화하고 변해
왔는지 이해하기 쉽게 설명하면서 통찰력을 준다.

《피로사회》
한병철, 문학과지성사, 2012

현대 사회의 가치와 시스템 그리고 나의 삶과 사고를 이해할 수 있
게 해 준 책이다. 성과 중심의 한국 사회에서 자라 온 내가 스스로에
게 과도한 긍정성을 주입하고 착취하며 살지는 않았는지 사유할 수
있도록 도와주었다.

《멋진 신세계》

올더스 헉슬리, 태일소담출판사, 2015

개인적으로 제일 좋아하는 고전 유토피아 소설이다. 작가는 이 소설을 통해 발전하는 기술력이 현대 사회에서 어떤 다양한 이면을 만들어 낼지를 가정법을 사용해 이야기한다. 이 방식은 미래의 가능성이나 특정한 시나리오를 예측하고 이를 통해 현대 사회, 기술, 문화에 대한 고찰을 제공하는 스페큘러티브 디자인 방법론과 닮아 있다고 생각했다.

《포스트프로덕션》

니콜라 부리요, 그레파이트온핑크, 2016

졸업 작품을 만들 때 큰 도움이 되었던 책이다. 현대 사회에서의 이미지 생산과 소비에 대한 고찰 담겨 있어 이미지의 무한한 복제와 재현이 어떻게 사회적, 경제적 영향을 미치는지에 대한 통찰과 새로운 시각을 얻을 수 있었다.

《스크린의 추방자들》

히토 슈타이얼, 워크룸프레스, 2018

졸업 논문을 쓰면서 디지털에 대해 리서치할 때 읽게 된 책이다. 가상 세계와 디지털 문화에 대한 사회적 고찰을 제공하면서, 현실과 가상의 경계가 어떻게 무너지고 상호작용하는지에 대한 흥미로운 시각을 제시한다.

로잔 예술대학:
세계에서 가장 큰 디자인 스튜디오

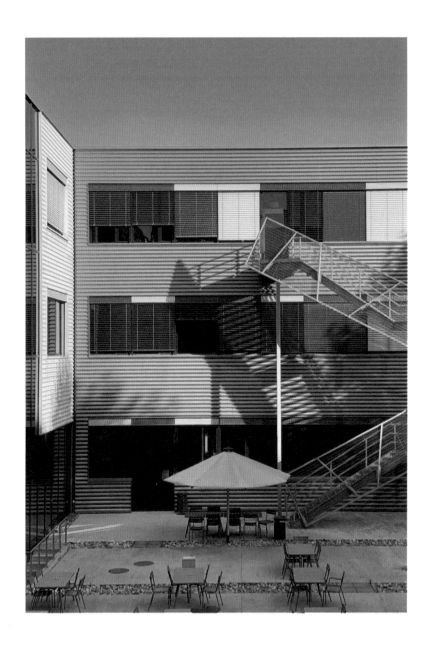

1821년에 창립한 스위스의 로잔 예술대학(에칼)은 1990년대부터 도시에 산발적으로 위치해 있던 학과들을 통합하고 글로벌 브랜드와 네트워크를 구축했다. 수준 높은 작업과 스위스 럭셔리 브랜드의 인프라를 바탕으로 '세계에서 가장 큰 디자인 스튜디오'라 불리며 디자인 교육의 역사를 새로 쓰고 있다.

유독 에칼 학생들의 작품은 학생 작품인지 의심할 만큼 수준 프로페셔널함을 갖추고 있다. 이는 에칼이 학교 자체의 브랜딩에 굉장히 철저하기 때문이다. 에칼은 마치 모든 학생이 자신들의 직원인 것처럼, 에칼의 브랜드 마크를 달고 나가는 그들의 제품인 것처럼 학생들 작업물의 품질 검수에 철저하다. 실제로 학생들의 작품이 학교 웹사이트에서 판매되기도 한다. 매년 새로 아카이빙되는 타입 디자인과 졸업생의 폰트 또한 웹사이트(ecal-typefaces.ch)에서 구매할 수 있다. 또한 밀라노 디자인 위크나 해외 유수 페어에서도 에칼의 전시는 웬만한 브랜드 전시보다 수준 높게 큐레이팅되고 디자인되어 있다. 나는 에칼 학생들의 작업뿐만 아니라 프로페셔널한 그들의 태도 또한 스위스 메이드의 자부심을 잘 보여 준다고 생각한다.

최고 수준의 산학 브랜드와의 협업

전세계 디자인·예술대학 중 에칼처럼 수준 높은 브랜드와 협업할 수 있는 곳이 있을까? 그들이 가진 산학 협업 리스트는 모든 디자이너를 설레게 하기 충분하다. 학생의 신분으로 어떻게 에르메스와 협업을 한단 말인가. 수준 높은 브랜드들과 함께 일하며 그들의 업무 방식과 제작 공정 등을 배울 수 있다. 디자이너들에게 자신의 디자인이 럭셔리 브랜드 장인의 손에서 제품으로 만들어지는 것은 상상만 해도 두근거리는 일이다. 이런 방식으로 에칼은 학생들이 졸업

과 동시에 상업적 기준에 충족하는 제품을 만들고, 업계의 성장에 기여할 수 있는 수준의 인재들을 양성한다.

수준 높은 강사진과 소수 정예 시스템

에칼은 세계적인 디자이너들로 포진된 교수·강사진과 수준 높은 프로그램이 특히 유명하다. 부홀렉 형제, 스페인의 하이메 아욘, 동 대학을 졸업한 빅게임 스튜디오의 오귀스탱 스코트 드마르탱빌 등 동시대 디자인계를 주름잡고 있는 디자이너들이 강의실에 선다. 또한 대부분의 학교가 여러 가지 이유로 학생 수를 무리하게 늘리고 있는 상황에도 에칼은 소수 정예 시스템을 유지한다. 교수당 학생 수가 적고, 그로 인해 더욱더 밀착된 지도와 관리가 가능하다.

에칼의 교수 방식에 대해 더 자세히 알고싶다면 파이돈 출판사에서 출간한《에칼 스타일 매뉴얼The ECAL Manual of Style》을 읽어 보기를 추천한다. 에칼이 세계 최고 수준의 디자이너를 길러 내기 위하여 어떤 혁신적인 교육 방식을 사용하는지 알 수 있다.

학사 과정

Graphic Design(그래픽 디자인), Industrial Design(산업 디자인), Media & Interaction Design(미디어 및 인터랙션 디자인)

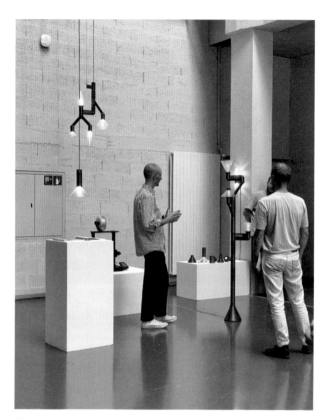

에칼 내부 풍경.

석사 과정

Product Design(제품 디자인), Type Design(타입 디자인)

석사 심화 과정

Design for Luxury & Craftsmanship(럭셔리 디자인 및 크래프트맨십),
Design Research in Digital Innovation(디지털 혁신 관련 디자인 리서치)

졸업생

졸업생으로는 제품 디자인 스튜디오 빅게임의 세 설립자인 에릭 프티, 그레구아르 장모노, 오귀스탱 스코트 드마르탱빌, 스페큘레이티브 디자인을 전개하는 카롤린 니블링, 제품 디자인 스튜디오 팬터 앤드 투론Panter & Tourron의 디자이너이자 공동 창립자인 스테파노 판테로토Stefano Panterotto와 알레시스 투론Alexis Tourron 등이 있다.

한국인 졸업생으로는 스튜디오 진식킴의 김진식, 밀리언로지스Millionroses의 최형문, 스튜디오 힌지Studio Hinge의 임동균, 스튜디오 워드의 최정유, 서체 디자인 스튜디오의 양장점의 양희재 등이 있다.

졸업 후 비자

학생들은 비자를 신청할 때에 학업이 끝난 후 스위스를 떠나겠다는 서약서Written Commitments를 작성해야 한다. 필요 시 졸업 기준 6개월까지 비자 연장이 가능하다.

학교 정보

주소 5, avenue du Temple, CH-1020 Renens, Switzerland
웹사이트 ecal.ch
인스타그램 @ecal_ch

송동환

서울과 로잔을 기반으로 활동하는 올라운더 산업 디자이너. 홍익대
학교에서 제품 디자인을 전공하고, 제품 디자인 스튜디오 BKID와
파운틴 스튜디오Fountain Studio에서 경력을 쌓았다. 레드닷 디자인 어
워드, 아이에프 디자인 어워드, 스파크 디자인 어워드 등 각종 국제
디자인 어워드를 휩쓸더니 본인과 찰떡처럼 맞는 에칼의 제품 디자
인을 공부하러 떠났다. 그곳에서 삼성, 샤티 로히튼Schäti Leuchten, 글
라스 이탈리아, 쇼패스트 포고 아일랜드Shorefast Fogo Island 등과 협
업하며 경험을 쌓고 한국으로 돌아왔다.

에칼 제품 디자인 석사MA Product Design
웹사이트 www.donghwansong.com
인스타그램 @songdong_archive
이메일 songdong6179@gmail.com

Q 에칼은 현재 유럽에서 제품 디자인으로 가장 유명한 학교 중
하나다. 학교와 학과를 소개한다면? 어떤 점이 이 과를 특별하게
만드는 것 같은가?

 A 단순히 교수로부터 일방향적인 배움만을 얻는
 '학교'라기보다는 스위스에 있는 국제적인 '디자인
 스튜디오'에서 동료와 함께 작업하는 느낌이 들었다.
 실제 교수진이나 강사도 현업에서 일하고 있는 저명한
 유럽 출신의 디자이너가 많아 서로 피드백을 주고
 받으면서 그들의 디자인적 사고와 과정을 직접 보고
 몸으로 느낄 수 있다는 점이 강점인 것 같다. 제품 디자인

석사 과정의 경우, 나의 졸업 프로젝트를 지도해 준
빅게임 스튜디오의 오귀스탱이 교수로 있고, 그 외에도
영국 인더스트리얼 퍼실리티의 듀오인 샘 헥트Sam
Hecht와 킴 콜린Kim Colin, 영국의 토머스 알론소Tomas
Alonso와 함께 튜토리얼을 진행했다.

평균 한 학년 당 16, 17명의 인원으로 구성되어 있는
소수 정예 학과라는 것도 장점이다. 교수당 학생 수도
적고, 학생 개개인이 누릴 수 있는 서비스가 확보되어
있다. 독일, 이탈리아, 프랑스, 스위스, 한국, 중국, 일본,
멕시코 등 여러 국가에서 온 친구들이 가구, 전자제품,
3D 모션, 패션 등 다양한 디자인 분야에서 쌓아 온
경험을 공유하고 그 과정에서 함께 성장하는 것을 서로
지켜보는 것은 특별한 경험이었다.

또한 다양한 분야의 클라이언트와 협업하여
진행하는 산학 프로젝트는 에칼을 대표하는 가장 큰
장점 중 하나다. 프로젝트를 포트폴리오에 포함시키고,
그것을 이후 취업이나 협업 등 다양한 기회로 활용할 수
있기 때문이다. 산학 프로젝트의 경우 주로 브랜드나
공장을 견학하는 일정과 함께 프로젝트를 시작하게 되고,
프로젝트 개발 단계에서 많은 브랜드의 지원을 받는다.
일련의 리뷰를 통해 선택된 작업들은 향후 전시를 통해
발표할 수 있다. 또한 운이 좋으면, 브랜드의 상품으로
런칭되어 판매까지 이루어진다. 제품 디자인과의 경우,
이전에 비트라, USM, 야마하, 포스카리니 등 업계에서
잘 알려진 클라이언트와의 산학 프로젝트로 주목받았다.
내가 있던 2년 동안 제품 디자인과에서는 스위스
조명 브랜드인 샤티 로히튼과 삼성, 글라스 이탈리아,
쇼패스트 포고 아일랜드와 산학 및 워크숍을 진행했다.

Q 에칼은 매년 밀라노 디자인 위크에서 학생들의 작업을
전시한다. 매년 밀라노에 갈 때마다 기대하는 전시 중 하나이기도
하다. 모든 작업물이 개성이 있으면서도 에칼이라는 큰 브랜드
안에 속해 있는 것처럼 프로페셔널하게 정리되는 것이 굉장히
인상적이다.

　　　　　A 매 학기 수업이나 워크숍에서 각국의 다양한 배경을
가진 학생이 자신들의 강점을 살려 현업 디자이너
교수진과 함께 프로젝트를 진행하는 모습을 볼 때면
스위스에 기반을 둔 다국적 디자인 스튜디오라는 생각이
정말 많이 들었다. 또 학교 자체가 학생의 작품을
하나하나의 자산처럼 관리하고 홍보에 애쓰기 때문에
프로젝트를 시각적으로 보여 주는 데 있어서는
에칼을 따라올 학교가 없다고 생각한다. 예를 들어
기업과 하는 산학 협업 프로젝트의 모든 결과물은 사진과
조교들이 직접 촬영하거나 전문 3D 영상 디자이너가
콘텐츠를 제작한다. 덕분에 학교는 일관된 학교만의
미학을 구축하고 작업물을 아카이빙할 수 있다. 사진과
조교들은 학교 프로젝트로 개인의 포트폴리오를
구성할 수 있고 학생들은 수준 높은 작품 사진을 얻을 수
있는 구조다. 사실 에칼에 처음에 왔을 때 놀랐던
점 중 하나는 각 학과의 학생들이 자유롭게 오가며
서로의 작업을 도와주는 오픈된 분위기였다. 예를 들면
서로 3D 모델링, 타입 디자인, 작품 사진 등 자신의
전공과 다른 전문적인 도움이 필요할 때 연락해 협업을
하기도 하고 각자의 포트폴리오도 챙겨 주는 문화가
잘 자리 잡고 있다.

Q 그게 장점이면서 단점일 것 같다. 학교가 브랜드로서 학생의

작업물을 잘 포장하고 홍보해 주는 것은 장점이지만, 동시에
학교 자체의 색이 너무 강하면 개인의 개성이 묻힐 수 있을 것
같은데 어떻게 생각하나?

A 나는 에칼의 미학을 최대한 활용하고 내 것으로
흡수하려고 했다. 학부 시절부터 에칼의 작업물들을
보고 배우며 동경해 왔기 때문에 이미 학교의 스타일을
잘 알고 선택했고, 실제로 와서 경험해 보았을 때도
잘 맞았다. 오늘날 제품 디자이너는 단순히 제품을
디자인하는 것을 넘어서 시각적으로 어떻게 제품을
연출하고, 미디어를 통해 스토리텔링하느냐에
따라 고객에게 더 강한 인상을 남길 수 있다고 생각한다.
유학을 가기 전에도 사진 장비를 통해 직접 제품을
촬영하는 것을 좋아했던 나로서는, 제품 디자인
뿐만 아니라 각종 시각화와 전시에서 이뤄지는 공간
연출scenography에 대해 많이 배울 수 있었다.

Q 제품 디자이너의 관점에서 보는 한국과 해외 대학의 디자인
교육의 차이점은 무엇인가?

A 한국과 유럽의 디자인 시장에서 중요시되는
제품군과 규모가 달라서 그에 따른 교육 방식과
디자인 과정도 다를 수 있다. 한국 학부에서는 제품이
탄생하게 된 맥락보다는 비주얼적인 부분을 조금 더
중요시한다. 물론 해외(유럽) 대학들 역시 비주얼적인
부분을 중요시하지만, 그에 앞서 제품이 탄생하게
된 맥락을 중시하고 이 제품의 유형론typology이 어떤
사용성이나 존재적 의미를 가지는지에 대해 초점을 둔다.
특히 유럽의 제품 디자인과들은 보통 외주 제작업체에
의뢰하는 것이 아니라 직접 목재나 금속 장비를 다뤄

팔꿈치, 팔, 손목을 사용해 손을 대지 않고 문을 열 수 있는 도어 핸들 〈스위프트 그립(Swift Grip)〉.

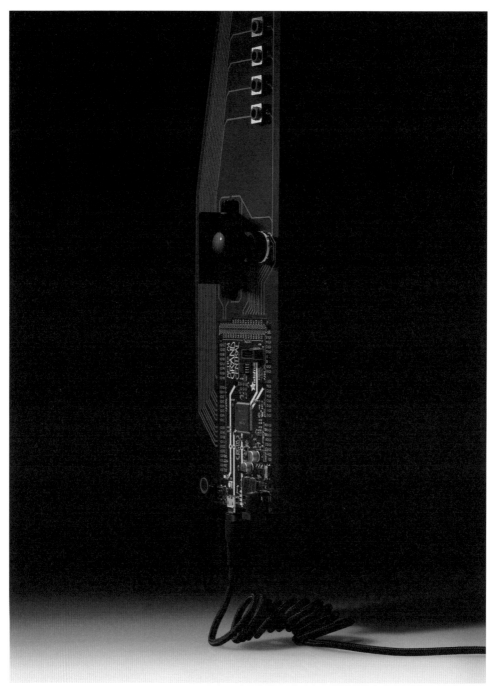

현악기의 장점을 적용한 미디 컨트롤러 〈서킷 리프〉.

제품들을 제작하는 편인데 내가 소재를 선정하고
커팅, 벤딩, 용접까지 하는 과정에서 배우는 게 많았다.
사용자 경험 측면에서 가장 이상적인 조형을 완성하기
위해 중간 과정에서 만들어 내는 프로토타입 역시 실제
사용 경험과 물성을 느끼는 것에 의미를 둔다.

Q 이런 차이를 통해 자신의 작업물들이 이전과 다르게
발전했는가?

A 석사 과정에서 진행한 프로젝트는 대부분 실제로
사용할 수 있는 수준의 제품으로 실물 프로토타입을
기반으로 완성되었다. 다양한 프로토타입 제작
단계를 경험하면서 제품의 실질적인 사용성에 대한 깊은
분석 능력과 이를 디자인에 반영하는 능력이 크게
성장했다는 것을 느꼈다. 유럽의 디자인 철학과 한국에서
배운 실무 능력이 조화롭게 뒤섞여, 이전에 수행했던
프로젝트와 비교해 최근의 작업은 더욱 탄탄한 콘셉트에
섬세한 디테일이 더해지고 구조적인 접근 방식을 통한
체계적인 문제 해결 능력도 갖추게 되었다고 생각한다.

Q 졸업 작품도 이처럼 제품의 타이폴로지에 초점을 맞추어
〈서킷 리프Circuit Riff〉를 디자인했다. 시장에 나와 있는 기존의
제품과 어떤 점이 다른가?

A 〈서킷 리프〉는 현악기의 장점을 적용한 미디
컨트롤러로, 직관적인 인터페이스를 통해 뮤지션뿐만
아니라 음악 비전공자도 쉽게 작곡이나 라이브
연주를 할 수 있는 악기다. 기존 미디 컨트롤러가 건반
형식인 반면, 〈서킷 리프〉는 기타 연주의 행동을
적용한 PUIPhysical User Interface를 통해 쉽지만

〈ECAL U.F.O.G.O.〉

섬세하고 다양한 연주가 가능하다는 것이 장점이다.
보통 음악 제작은 진입 장벽이 높은 분야라고 많이들
생각한다. 나는 드럼을 8년, 바이올린을 13년 꾸준히
연주해 온 아마추어 연주자로서 처음 악기를 배우던
시절을 떠올리며 이 제품을 통해 음악 제작과 악기
연주의 장벽을 낮추고자 했다. 또한 인쇄 회로 기판Printed
Circuit Board을 기반으로 만들어졌기 때문에 직관적인
인터페이스와 섬세한 회로 설계를 자랑하며, 생산 효율도
높다. 가볍고, 슬림하고, 쉽고, 직관적이고, 싸다.

Q 유학을 마치고 나니 어떤 부분이 가장 아쉬운가?
　A 좀 더 놀아볼걸 싶다. 주말에도 작업하는 데 시간을
　많이 할애하다 보니, 친구들이 주변 호수로 놀러 가자고

하거나 맥주 한잔하자고 할 때 더 자주 나가서 함께 시간을 보내지 못했던 것이 아쉬움으로 남는다. 때로는 잠 안 자고 야근하는 한국인티를 좀 버리고 여유를 가졌어도 좋지 않았을까 하는 생각이 이제서야 든다. 또한 시간을 내서라도 주변 국가나 도시를 놀러다녀야 한다는 것을 깨달았다. 학교를 마치고 한국으로 복귀하기 전에 유럽 여행을 했었는데, 그렇게 가까이 있었는데도 자주 유럽을 둘러보지 못했던 것이 무척 아쉬웠다. 유학은 단순히 학교에서 듣는 수업뿐만 아니라 주변 나라나 도시에서 받을 수 있는 수많은 영감을 잘 활용해야 한다. 스위스에 있는 동안 주변을 여행하며 각종 쇼룸과 전시도 많이 다녀 보고 사람들이 살아가는 문화를 경험하고 사진이나 영상으로 남겼다. 그럼에도 여전히 더 다니지 못한 것에 대한 아쉬움이 남는다.

송동환의 리딩 리스트

Chapter 9 나의 디자이너 친구들을 소개합니다

송동환의 리딩 리스트

《에칼 스타일 매뉴얼》

조나선 올리바레스 Jonathan Olivares .

알렉시스 제오르가코풀로스 Alexis Georgacopoulos, 파이돈, 2022

'오늘날 디자인을 어떻게 가르쳐야 하는가?'라는 질문을 던지며 에칼이 지난 20년 동안 탐구해 온 제품 디자인에 대한 교육적 접근 방식을 담은 책이다. 학교에서 이뤄진 대표적인 연구, 기업 협업 프로젝트들을 함께 보여 주며 전반적으로 학교의 학풍을 이해하는 데 도움이 된다.

《빅게임: 일상의 사물들BIG-GAME: Everyday Objects》

주자네 슈투버Susanne Stuber · 안니나 코이부Anniina Koivu, 아르스 뮐러, 2019

스위스의 대표적인 산업 디자인 스튜디오 빅게임이 일상적인 사물에 대해 디자인한 작업을 소개하는 책이다. 개인적으로 가장 에칼다운 디자인 스튜디오라고 생각하며, 그들이 2004년도부터 지금까지 겪은 일화, 도표, 사진을 통해 산업 디자이너들이 일상의 소재를 디자인하면서 얻는 즐거움을 책을 통해 간접적으로 느낄 수 있다.

《지속 가능성의 미학Aesthetics of Sustainability》

틸로 알렉스 브루너Thilo Alex Brunner, 트리에스트Triest, 2021

에칼이 2017년부터 2019년까지 약 2년 간 주도한 연구 프로젝트 '지속 가능성의 미학'의 결과물을 요약한 책이다. 꾸준히 국제적인 디자인 트렌드로 주목 받고 있는 '지속 가능한 재료'를 실험하고 적용하는 방법에 대해 배울 수 있다. 책이 인쇄된 종이도 해조류와 올리브 가공 잔여물로 만들어졌다는 것도 흥미로운 요소다.

《음식을 위한 도구들Tools for Food》

커린 마이낫Corinne Mynatt, 하디 그랜트, 2021

이 책은 음식의 맥락에서 디자인과 문화의 발전을 추적하여 우리가 음식을 먹는 방법과 음식에 영향을 미치는 물건 뒤에 숨겨진 이야기들을 들려준다. 평소에 도구나 인터페이스에 관심이 많은 편인데, 250가지에 이르는 일상적인 주방용품 및 특화된 조리 도구에 대한 리서치를 깔끔하게 정리해 놓은 구성을 보면서 아카이빙 방식에 대한 배움을 얻을 수 있었다.

《U-조인트: 연결의 분류학U-Joints: A taxonomy of connections》
안드레아 카푸토·안니나 코이부, U-조인트, 2022

디자인과 건축의 연결을 주제로 안드레아 카푸토와 안니나 코이부가 기획한 국제 연구 프로젝트를 담은 책이다. 이 책에서는 가장 일반적인 조인트에 대한 광범위한 개요뿐만 아니라 가구 제조의 고유한 솔루션, 독창적인 결합 방법을 굉장히 세부적인 내용으로 보여준다. 조인트 백과사전과도 같은 이 책은 제품 디자이너로서 구조를 설계하는 데 배울 것이 많은 레퍼런스 교육서라고 생각한다.

이기용

홍익대학교에서 제품 디자인을 전공하며 재학 당시 친구들과 함께 크래프트 콤바인을 설립했다. 이 경험이 현재 공예 및 제품 디자인 스튜디오인 비 포머티브Be Formative의 기반이 되었다. 현재 비 포머티브의 공동 설립자로 활동하고 있다. 제품, 조명, 가구, 공간 등 디자인과 공예가 만나는 접점에서 디자인을 공예스럽게, 공예를 디자인스럽게 만드는 섬세한 정신을 보여 주고 있다. 대표작으로는 한국디자인진흥원과 함께한 한글을 모티프로 한 오브제가 있다. 그가 본래 가지고 있던 군더더기 없는 디자인 감각이 반죽이라면, 스위스에서 배운 럭셔리 크래프트맨십은 이스트라고 할 수 있다. 유학은 본인과 스튜디오의 영역의 부피와 풍미를 부풀리는 여정이었다.

에칼 럭셔리 디자인 및 크래프트맨십
석사 심화 과정MAS Design for Luxury & Craftsmanship
<u>웹사이트</u> www.be-formative.com
<u>인스타그램</u> @be_formative
<u>이메일</u> ky@be-formative.com

Q 국내에서 디자인 스튜디오를 운영하다가 스위스로 유학을 떠났다. 여태까지 쌓아 온 것들이 놓고 가는 것이 쉽지 않았을 듯한데 유학을 결심하게 된 계기가 있었나?

> **A** 학부 시절부터 막연하게 해외에서 디자인을 배워 보고 싶은 생각은 있었다. 그러던 중 스튜디오를 운영하게 되었고, 정신없이 달려오다 보니 어느새 나이가 좀 들어 있었다. 지금이 아니면 정말 못 갈 것 같다는 생각에 떠나기로 결심했다. 다행히 에칼을 지원할 때

조건이 별로 없었다. 영어 점수와 추천서도 필요 없고, 포트폴리오만 제출하고 인터뷰를 통과하면 됐다. 더욱이 럭셔리 디자인 및 크래프트맨십 석사 심화 과정(이하 마스럭스)은 1년 과정이기 때문에 마음을 먹기가 비교적 쉬웠다. 조금만 고생하면 충분히 일하면서 공부할 수 있겠다는 생각이 들었고, 실제로도 학교를 다니면서 원격으로 한국 스튜디오를 운영했다.

변화가 필요한 시점이었다. 계속 이 직업을 가지고 오래 스튜디오를 운영할 것이라면, 장기적인 관점에서 볼 때 1년의 공백이 충분히 가치 있는 투자라는 생각이 들었다. 해외에 나가서 요즘 젊은 해외 디자이너들은 어떤 생각으로 무엇을 작업하는지, 학교에서는 어떤 것을 가르치는지 직접 경험하고 그를 통해 시야를 확장하고 싶었다.

휴식이 필요한 시점이기도 했다. 워낙 빠르고 정신 없는 한국 시장에서 일찍부터 스튜디오를 설립하고 운영하다 보니 어느새 몸도 마음도 조금 지쳐 있었다. 그 환경에서 잠시 떨어져서 머리와 마음을 정화시키고 싶었고, 스위스는 그런 면에서 실패 없는 선택이었다. 어쩌면 에칼에서의 경험은 머리를 비우는 동시에 채우는 시간이었다고 할 수 있다.

Q 유학을 준비하는 대부분의 학생이 어쩌면 이 유학으로 내가 스타 디자이너가 될 수도 있지 않을까 하는 큰 기대를 안고 유학을 떠난다. 이에 대해 유학을 다녀 온다고 삶이 크게 달라진다고 생각한 적 없다고 답한 적 있다. 그런 의연한 태도가 부럽기도 하고 놀랍다.

A 10년에 한두 명 정도 스타 디자이너가 나온다. 다만

282

내가 그에 해당되지 않는다고 생각한다. 가기 전까지 한국에서 여러 가지 활동을 해 보고 해외 전시도 참여해 봤다. 하지만 해외 전시 경험이 내 디자인 경력의 판도를 한 번에 바꿔 놓는 것은 아니었다. 꾸준히 내 길을 다져 나가는 하나의 과정일 뿐이다. 그래서 해외 전시에 참가하거나 유학을 다녀 왔다는 사실보다 현업에서 여러 경험을 해 보고 꾸준히 활동하는 것이 중요하다고 생각한다. 유학을 다녀왔다고 해서 돌아와서 바로 탄탄대로를 걷는 시대는 진작에 지났다. 유학 1세대 혹은 X세대의 디자이너 선배들 때만 해도 즉각적인 반응을 얻을 수 있었던 것 같다. 대기업의 부름을 받거나, 학교에 출강을 하거나, 임용이 되었다. 지금은 너무 많은 사람이 유학을 다녀오기 때문에 자신의 역량과 비전보다 유학 자체에 큰 기대를 하는 것은 의미가 없다. 여건이 된다면 유학하는 것이 좋겠지만, 자신의 장 안에 어떤 것들을 꽂아 넣고 쌓아 가느냐의 문제이지, 유학이 디자이너로서 성공하기 위해서 꼭 갖춰야 할 필수적인 요소는 아니다.

Q 마스럭스 과정의 브랜드 협업은 스위스를 포함한 전 세계의 수준 높은 브랜드들과 이루어진다. 그런 브랜드들과 협업할 수 있는 기회는 디자이너에게 꿈만 같은 일이고, 그것을 위해 마스럭스에 진학하는 경우도 많은 것 같다. 브랜드 컬래버레이션은 어떤 방식으로 이루어지는가?

A 학교와 학과에서 오랜 시간 동안 일구어 온 산학 브랜드 리스트가 있다. 꾸준히 협업하는 브랜드도 있고, 가끔 새로 추가되기도 한다. 그해에 어떤 브랜드와 협업할 것인지는 입학하기 전까지는 알 수 없다. 개강 첫날 프로그램의 수장이 올해 협업할 브랜드를 발표하고

브리프를 준다. 협업은 로컬 커뮤니티 같은 곳과도
이루어진다. 시계마을 장인과 같이하는 프로젝트나 유리
장인과 하는 프로젝트 등이다. 우리 기수는 코스메틱
브랜드인 라프레리, 아웃도어 가구 브랜드 데돈, 럭셔리
브랜드 에르메스 등 일곱 곳과 프로젝트를 수행했다.

프로젝트마다 소요되는 시간도 다 다르다. 짧게는
2주 만에 끝나는 프로젝트도 있고, 길게는 6개월에서
1년까지 걸리는 프로젝트도 있다. 프로젝트 일정이 서로
겹치기도 하니 일을 진행하면서 일정을 관리하는 것이
중요하다. 자기 작업이 선택받은 학생들은 프로젝트가
끝날 때까지 주욱 끌고 나가야 하니까 늘 바쁜 반면,
선택받지 못한 학생들은 상대적으로 여유가 있다. 각
프로젝트마다 대략 대여섯 명 정도를 뽑고 그중에서 최종
선택을 한다. 그 결과 전시를 하거나, 가끔 시제품으로
제작되고 더 운이 좋으면 판매까지 이루어진다. 올해
에르메스 쇼윈도를 디자인하는 협업 과정에서 선택된
학생들의 작품이 실제로 매장 쇼윈도에 연출되었다.

Q 산학 프로젝트에 졸업 작품까지 정말 바쁜 1년이었을 것 같다.
졸업 작품과 산학 프로그램의 위계는 어떠한가? 그 둘은
별개인 건가? 졸업 작품인 〈한글 마블Hangeul Marble〉에 대해
설명해 준다면?

A 대부분의 학교·학과는 졸업 작품을 가장 중요하게
여기고 그만큼 가장 긴 시간을 할애한다. 하지만
마스럭스는 전체 수강 기간이 1년으로 짧고 워낙 많은
산학 프로그램을 진행해서 졸업 작품의 중요도가
상대적으로 낮다. 실제로 주어지는 시간도 두세 달
정도로 적었다. 큰 규모의 작업보다는 현실적으로 시간

〈한글 마블〉

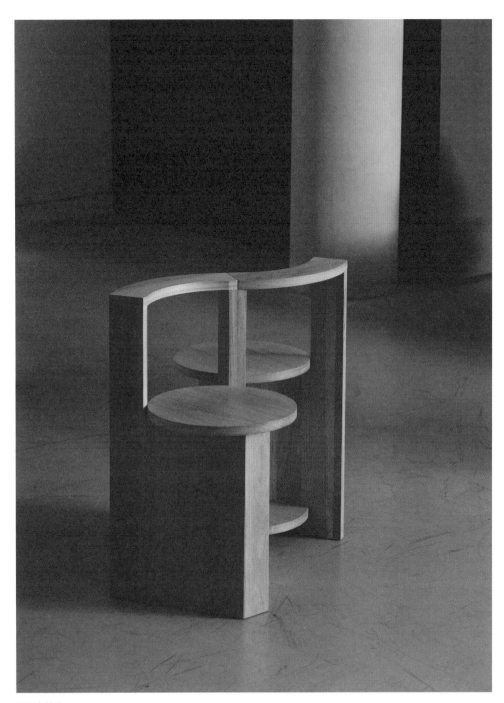

동그란 체어.

안에 일정 수준의 제품들을 만드는 것이 적합하다. 나는 한국디자인진흥원과 함께 한글을 모티브로 한 디자인 상품을 꾸준히 개발한 경험이 있었기 때문에, 그것을 활용하여 졸업 작품을 만들고자 하는 계획을 미리 세워 두었다.

〈한글 마블〉은 한국 문화에 관심 있는 다양한 사람들이 한글을 더 재미있고 친근한 방식으로 접근할 수 있기를 바라는 마음으로 디자인했다. 스위스 사람들이 보드게임을 좋아하는 것을 보고, 한글과 구슬 놀이의 요소를 결합한 새로운 방식의 보드게임에 대한 아이디어를 얻었다. 한글은 획을 추가하면서 글자가 형성되는데 이 작품은 ㅡ, ㄱ, ㄴ, ㄷ, ㄹ, ㅁ같이 획이 추가되면서 변하는 한글의 모양에 따라 게임의 난이도가 올라간다. 남녀노소 누구나 쉽게 즐길 수 있고, 게임을 하지 않을 때는 테이블 위에서 아름다운 오브제로서 기능한다.

Q 졸업 후 한국으로 돌아와 스튜디오를 계속 운영하고 있다. 에칼과 스위스에서의 경험이 앞으로 한국에서 스튜디오를 운영하는 데 어떤 도움이 될 것이라고 생각하는가?

A 일단 해외 프로젝트도 많이 늘어나고 해외로 확장할 수 있는 큰 발판이 될 것 같다. 다른 큰 수확 중 하나는 그곳에서 만난 친구들이다. 유럽 학교가 한국보다 경쟁이 덜하다고 하지만, 그곳에서 만난 친구들은 나이 상관없이 모두 열정적이라 학업 경쟁이 정말 치열했다. 그런 실력 있는 친구들을 만난 것은 행운이었다. 그 친구들이 앞으로 유럽의 브랜드에서 일하거나 개인 스튜디오를 운영하면서 좋은 기회들을 연결해 줄 수 있으리라고

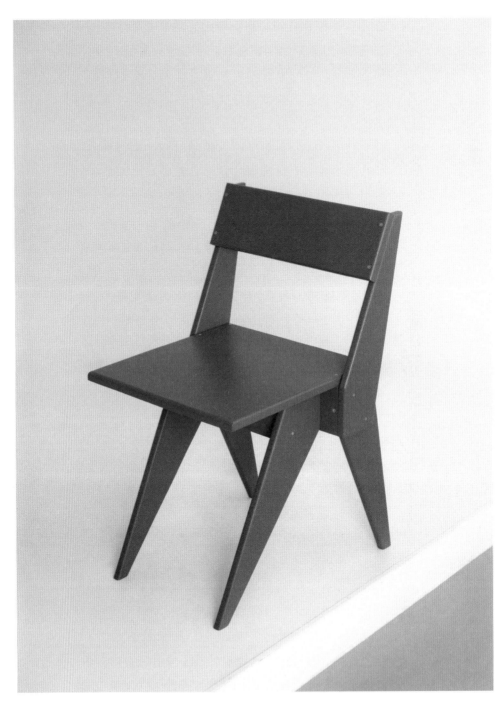

세모난 체어.

생각한다. 당장은 아니더라도 내 자리에서 꾸준히 하다 보면 언젠가 그들을 통한 기회가 생기리라 믿는다.

이기용의 리딩 리스트

《르 꼬르뷔제의 손》
앙드레 보겐스, 공간사, 2006

스위스 유학을 마치고 한국에 돌아와서 밀리언로지즈 최형문 디자이너에게 선물받은 책이다. 이 책은 한국에서 출간된 르코르뷔지에 관련 도서 중 가장 얇다고 한다. 그만큼 가볍게 읽을 수 있기 때문에 누구나 편하게 접근할 수 있다. 르코르뷔지에와 함께 20년간 일하고 30년간 우정을 나눈 앙드레 보겐스키가 르코르뷔지에 탄생 100주년을 맞아 집필한 책으로, 디자인과 관련된 내용보다는 그의 시선으로 바라본 르코르뷔지에라는 사람에 대한 이야기를 다룬다.

《공예의 발명》
글렌 아담슨, 미진사, 2017

공예와 디자인에 대한 탐구를 많이 하던 시기에 읽었던 책이다. 공예와 간접적으로 연관된 18세기 이래의 여러 일화를 소개하면서 광범위한 주제와 분야를 탐색하는 책으로 공예와 디자인에 관심이 있는 사람들에게 추천한다.

《아리타 / 목록Arita / Table of Contents》
안니나 코이부, 파이돈 2016

일본 전통 도자기 문화의 400주년을 기념하여 현대 디자이너 열여섯 명과 열 명의 일본 전통 도자가의 협업을 기록한 책이다. 아리타는 일본의 도자기 마을로 이전부터 관심 있었던 '2016 아리타 재팬 2016 Arita Japan' 프로젝트의 과정을 각 디자이너별로 자세한 설명과 사진, 일러스트를 통해 정리해 놓았다.

《저회底灰 관측대Bottom Ash Observatory》
크리스틴 메인더르츠마Christien Meindertsma, 토마스 에이크Thomas Eyck, 2015

소각된 생활 폐기물에서 나오는 다양한 광물을 기록한 책이다. 쓰레기에서 나오는 광물을 아카이빙하는 과정이 매우 흥미로우며, 텍스트보다는 극도로 정밀한 사진을 통해 광물의 단면과 질감, 스케일 같은 디테일한 요소를 보여 준다. 재료에 관심이 많은 사람들에게 추천한다.

《애니 알베르스와 요제프 알베르스Anni & Josef Albers》
니컬러스 폭스 웨버Nicholas Fox Weber, 파이돈, 2020

가장 좋아하는 디자이너이자 예술가 부부인 요제프 알베르스와 애니 알베르스의 작업을 기록한 책이다. 그들의 작업 과정과 다양한 스케치, 생각에 관한 내용이 담겨 있으며 중간중간 나오는 인물 사진도 매우 인상적이다. 책을 읽고 있으면 마음이 편안해지며, 그들처럼 디자인하고 싶다는 생각이 든 책이다. 또한 책 표지가 매우 아름답다!

알토 대학:
자연의 낭만을 추구하는 디자인

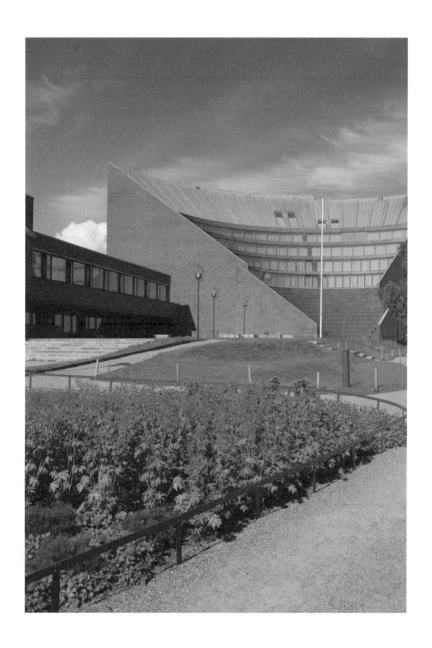

아르텍과 아라비아, 이딸라, 마리메꼬의 나라, 핀란드. 디자이너이
자 건축가인 알바 알토의 업적을 기리기 위해 나라를 대표하는 종
합 대학에 그의 이름을 붙일 정도로 전 국민이 디자인에 진심을 다
하는 나라. 수도인 헬싱키 바로 옆 20분 거리에 있는 에스포 숲과
바다로 둘러싸인 오타니에미라는 작은 동네에 위치한 알토 대학교
는 2010년 헬싱키 공과 대학Helsinki University of Technology, 헬싱키 경
제 대학Helsinki School of Economics, 헬싱키 예술 디자인 대학교University
of Art and Design Helsinki(이후 TAIK)가 통합되어 설립되었다. 이로써 핀
란드의 교육 및 비즈니스 네트워크가 통합되었고, 알토 대학교는
핀란드의 교육과 산업에 중요한 주축이 되었다.

　　알토 대학교의 예술대학Aalto University School of Arts, Design and
Architecture은 알바 알토가 학위를 받은 헬싱키 기술대학의 건축학부
와 마이야 이솔라*가 공부했던 TAIK가 통합되어 설립되었다. TAIK
가 설립된 것은 1871년으로, 당시 북유럽 최고의 예술대학으로 꼽
혔다. 핀란드를 대표하는 타피오 비르칼라와 카이 프랑크Kai Franck**
와 같은 핀란드 예술, 디자인 및 영화 분야의 유명 인사들이 그곳에
서 공부했다. 헬싱키 공과 대학의 건축 학부는 알바 알토 이외에도
엘리엘 사리넨***과 빌리오 레벨Viljo Revell과 같은 현대 핀란드 건축
의 중요 인물들의 모교다. 원래 알토 대학교의 예술대학은 핀란드
를 대표하는 세라믹 브랜드인 아라비아의 역사적인 세라믹 공장

*　핀란드의 대표적인 텍스타일 디자이너. 우리가 알고 있는 마리메꼬의 대표적인 양귀비 꽃
　패턴인 '우니코'를 디자인했다. 마리메꼬에서 38년 동안 500개가 넘는 패턴을 디자인했고,
　이를 통해 핀란드의 텍스타일 디자인의 발전에 크게 기여했다.
**　핀란드를 대표하는 유리 공예가이자 디자이너. 핀란드의 대표 브랜드인 이딸라와 아라비아
　핀란드와 협업했다.
***　핀란드를 대표하는 건축가로 20세기 초반에 활동했다. 국립 로맨틱 스타일(National
　Romantic Style)과 현대주의 스타일을 혼합한 디자인으로 잘 알려져 있으며, 대표작으로는
　헬싱키 중앙역과 미국 미시간주에 위치한 크랜브룩 교육 커뮤니티, 파리 만국박람회의 핀란드
　파빌리온이 있다. 아들인 에로 사리넨(Eero Saarinen) 역시 미래주의적 디자인으로 유명한
　건축가다.

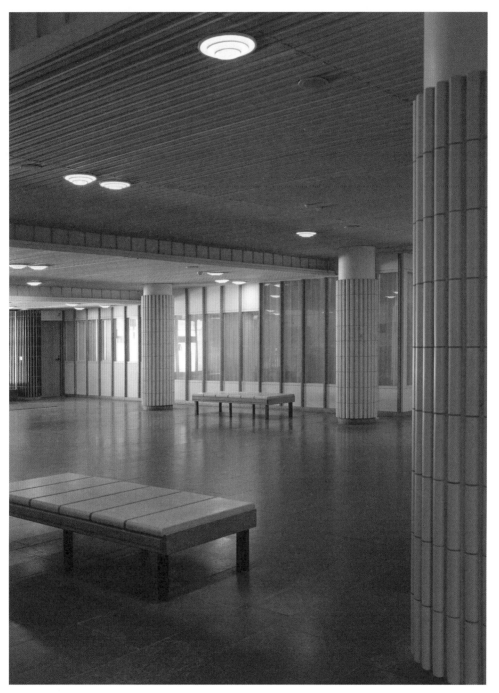

알바 알토의 타일이 쓰인 내부 디자인.

에 예술 대학이 위치해 있었으나, 2018년 완공한 오타니에미의 바레 건물로 이사하면서 다른 단과대들과 함께하게 되었다.

알토 대학이 알바 알토의 영향을 받지 않았다고는 말할 수 없다. 실제로 알토가 직접 설계한 캠퍼스 건물들에서 오가며 강의를 듣다 보면, 그 공간에 있는 것만으로도 알토에게서 배운다고 할 수 있다. 여름 학교로 방문한 알토 대학에서의 2주는 캠퍼스 구석구석에서 받는 영감으로 가득했다. 그런 건물에서 이런저런 디테일들을 보며 디자인·건축을 공부하는 학생들이 부러웠다. 그렇다고 알토 대학 학생 모두가 알바 알토의 디자인을 따르는 것은 아니다. 나는 그들이 알바 알토를 넘어 그들만의 캐릭터를 가진 디자이너로 성장하고 있는 것을 목격했고, 또 그들이 알바 알토를 넘어서는 디자이너가 되기를 응원한다.

학사 과정

Architecture(건축), Landscape Architecture(조경 설계), Interior Architecture(실내 건축), Fashion(패션)

석사 과정

Architecture(건축), Landscape Architecture(조경 설계), Interior Architecture(실내 건축), Urban Studies and Planning(도시 계획), Collaborative and Industrial Design(협업적 산업 디자인), Contemporary Design(현대 디자인), Fashion, Clothing and Textile Design(패션, 의복 및 섬유 디자인), Creative Sustainability(창의적 지속 가능 연구), International Design Business Management(국제 디자인 경영)

졸업생

볼 체어를 디자인한 에에로 아르니오, 유리공예가 타피오 비르칼리, 카이 프랑크, 블록 테이블 조명으로 잘 알려진 하리 코스키넨 등이 있다.

학교 정보

주소 Otakaari 24, 02150 Espoo, Finland
이메일 admissions@aalto.fi, studentservices@aalto.fi
웹사이트 www.aalto.fi/en
인스타그램 @aaltouniversity, @aaltoarts

강대인

제품 디자인을 공부하다 건축을, 건축을 공부하다 가구를 디자인하고 있다. 베니어 합판 밴딩을 연구한 졸업 작품 〈시피 체어^{SIIPI Chair}〉가 신진 가구 디자이너의 등용문과 같은 살로네 사텔리테 가구 박람회에 초청되었다. 그다음 해에는 스톡홀름 가구 박람회에서 우든 볼 시리즈를 선보이며 주목을 받았다. 2023년 여름, 알토 대학 여름 학교 기간 동안 만난 그는 헬싱키에서 그 누구보다 진지하게 가구를 연구하고 있었다.

알토 대학 실내 건축 석사MA Interior Architecture
웹사이트 www.daindd.com
인스타그램 @dain_dd
이메일 kangdain032@gmail.com

Q 건축을 전공했으나 현재는 가구를 디자인하고 있다. 어떻게 가구 디자인을 처음 시작하게 되었나?

 A 많은 디자이너가 그렇듯이 유년 시절에 갖고 놀던 레고가 나를 이 길로 이끌었다. 레고를 조립하면서 집이나 가구를 만들고 싶다는 생각을 했다. 시작은 제품 디자인이었다. 자동차나 핸드폰처럼 전자기기를 주로 디자인했는데, 아무리 아웃핏을 디자인해도 테크놀로지에 관여할 수 없어서 계속 껍데기만 디자인하는 기분이 들었다. 그때부터 처음부터 끝까지 직접 작업할 수 있는 가구를 디자인하고 싶었는데, 가구를 하려면 어떻게든 공간을 공부해야 한다는

생각으로 건축 공부를 시작했다. 건축을 전공할 때, 캐드와 라이노로 도면을 그린 뒤 스케일 모델로 만드는 것이 현실성 없게 느껴질 때가 많았다. 또한 하나를 만들어도 완벽히 만들고 싶어 하는 성격이어서, 건축이나 공간을 디자인하면 모든 것을 완벽히 통제할 수 없기 때문에 항상 뭔가 찝찝함이 남았다. 그래서 석사 유학을 가고자 할 때는 가구를 디자인할 수 있는 학교들을 찾았다. 가구는 건축을 공부할 때 생긴 철학과 제품 디자인을 공부할 때 배운 기능적 요소가 합쳐져서 내 자신을 표현할 수 있는 적당한 틀을 갖고 있다. 우리 모두 자기 자신을 표현하고 인정받고 싶은 욕구를 바탕으로 계속 무언가를 창작하는데 내게는 가구가 그런 매개체다.

Q 학과명은 실내 건축인데 가구 디자인을 하고 있다. 학과 커리큘럼이 어떤 식으로 운영되는가?

A 학과 자체는 인테리어와 가구에 대한 수업으로 구성되어 있다. 세부 전공으로 나뉘어서 진행되는 것은 아니고, 몇 개의 스튜디오 수업을 들으면서 자신에게 좀 더 맞는 것을 모색해 나가는 시스템이다. 나도 공간 디자인 관련 스튜디오 수업을 들었다. 가구를 디자인하는 사람들에게 공간을 이해하는 건 필수적이다. 다른 유럽의 대학과 마찬가지로 어떤 수업을 들었는지에 상관 없이 졸업 작품은 공간이든, 가구든 무엇이든 괜찮다.

Q 학교 이름 자체가 알토 대학교이다 보니, 공부할 때 알바 알토의 영향을 많이 받을 거라고 생각하기 쉬울 것 같다. 실제로도 그런가? 본인의 작업이 알토에게 크게 영향을 받았나? 학교를 선택할 때도 영향이 있었나?

A 핀란드에서 알바 알토의 존재는 문화 영웅이자 국가적 자부심이다. 그래서 알토의 이름으로 학교를 홍보하는 것은 좋다고 생각한다. 실제로도 인지도 측면에서 많은 혜택을 받았다고 생각한다. 하지만 학생들에게 알바 알토의 모토를 따라야 한다고 가르치지는 않는다. 학생이나 교수 대부분이 핀란드인이기 때문에 직·간접적으로 알바 알토의 영향을 받는 것은 사실이다. 이곳에서 태어나고 자라면서 그의 작품을 접하기 때문이다. 하지만 최근 새로 채용되는 교수진을 보면 학교가 전형적인 노르딕 스타일을 벗어나려고 노력하는 것 같다. 그럼에도 아쉬운 점은 학교가 예술대학이 아니라 종합대학교이기 때문에 확실히 미학이 기능성을 넘어서는 작업들을 보기는 쉽지 않다는 것이다. 좀 더 실험적이고 추상적인 작업이 있으면 하는 아쉬움이 있다.

내가 이 학교에 오게 되었던 이유는 알바 알토라기보다 1970~80년대에 활동했던 핀란드 가구 디자이너들의 작품 때문이었다. 파이미오 체어를 디자인한 시모 헤이킬라Simo Heikkilä, 일마리 타피오바라, 위르요 쿠카푸로의 작품들을 좋아한다. 알바 알토보다 인지도는 낮지만 그들 또한 간결함과 기능성, 실험적인 방법으로 핀란드와 북유럽 가구 디자인의 위상을 올려놓는 데 핵심적인 역할을 했다.

Q 베니어 합판의 밴딩을 하나부터 열까지 직접 손으로 만들고 기법을 실험하여 졸업 작품인 〈시피 체어〉를 만들었다. 하나의 가구 디자인으로 짜임새 있는 논문을 낸 것도 놀라웠다. 가구를 정말 '연구'하는 사람이라고 느껴졌다. 알토의 학생들은 모두 작품을 직접 만들어야 하나?

A 〈시피 체어〉는 베니어 합판을 깊게 연구한 작품이다. 베니어가 얼마나 유연하게 구부러질 수 있는지, 그 과정에서 어떤 미적·기능적 가능성을 탐색할 수 있는지에 대해 많은 시간을 할애했다. CNC 밀링 기술로 직접 몰드를 만들고, 그 몰드로 베니어를 실험을 하는 것은 정말 의미 있고 재미있는 경험이었고, 이는 알토의 수준 높은 작업장 시설 덕분에 가능했다. 다양한 환경에서 베니어가 어떻게 반응하는지 관찰하면서, 그 재료의 숨겨진 면모와 잠재력을 발견할 수 있었다. 이 프로젝트를 통해 과거의 위대한 디자이너들, 바르셀 브로이어와 폴 키에르홀름 같은 사람들이 예전에 걸은 길을 좀 더 나아가고자 했다. 그들의 베니어 작업들로부터 많이 영감을 받았고, 이를 현대적 디자이너 언어로 재해석하고 싶었다.

알토 대학의 교육은 독특하다. 디자이너와 목수 사이의 경계가 없다고 할 수 있다. 디자이너 자신이 직접 자신의 디자인을 실현해 보고, 그 과정에서 디자인의 장단점, 구조, 생산 과정까지 파악해야 하는 게 핵심이다. 학생에게 가능한 한 많은 경험을 제공하자는 것이 학교의 모토다. 석사생이라도 학부 수업을 들을 수 있고, 다양한 과목을 접할 수 있다. 외부 제작 업체의 도움은 전혀 받을 수 없고 모든 것을 직접 만들어야 한다. 드로잉부터 제작까지 모든 과정을 직접 해내야 한다. 이런 접근 방식 덕분에 학생은 구조와 기능에 더 집중하게 되고, 자신이 직접 만들 수 있는 것을 디자인하려고 하다 보니 가능한 한 단순하게 만들려는 경향도 있다. 이는 새로운 도전을 좀 더 촉진할 수 있겠지만, 때로는 너무 안전한 선택만 하는 것 같아 아쉬울 때도 있다.

Q 졸업 작품인 〈시피 체어〉로 살로네 사텔리테에 선발되었다. 그곳에서의 경험은 어떠했나?

A 핀란드를 선택한 이유는 다른 유럽 국가와의 접근성이 좋다고 생각했기 때문이었다. 밀라노 디자인 위크에서 자신의 작품을 전시해 보는 것은 젊은 가구 디자이너들의 버킷리스트 중 하나다. 가장 규모 있는 페어이기도 하고 모든 디자이너가 매년 밀라노에서 어떤 것들이 공개되는지 찾아보고 눈여겨본다. 운이 좋게 그곳에 선발되었는데, 작품을 팔고 싶었다기보다는 다른 사람들이, 시장이 내 작품을 어떻게 생각할지 궁금했다. 유럽에서 내로라하는 학생 디자이너들이 참여하는 곳이니 다른 이들의 작품이 궁금했고, 그들과 커뮤니티를 만들 수 있어서 좋았다. 그 경험이 앞으로 활동하면서 중요한 자산이 되어 줄 것이라고 생각한다.

Q 북유럽 국가들은 미술과 디자인에 대한 지원이 풍부한 것으로 알려져 있다. 그런 지원이 유학생과 외국인에게도 해당되는가? 영국에서는 해외 유학생이 장학금을 받는 경우가 거의 없다. 유학생을 위한 장학금이 별도로 있지도 않다. 장학금과 여러 펀드에 대해 궁금하다.

A 나는 전액 장학금을 받았다. 핀란드는 국적에 상관없이 학생 비자만 있으면 동등한 기준에서 장학금을 받을 수 있다. 학교와 별도로 국가에서 주는 장학금의 종류도 많다. 잘 찾아 보면 어렵지 않게 장학금을 받을 수 있다. 일단 핀란드에서는 자국민에게는 모든 교육을 무상으로 제공한다. 유학생들은 학비는 기본적으로 지불해야 하지만 교육 과정에서 발생하는 재료비는 전액 무상이다. 내가 무얼 만들고 싶든지, 얼마나 많은 재료가

드는지에 상관없이 이유과 계획이 타당하다면 모든
재료를 학교에서 지원해 준다. 나라가 어떻게든 학생이
돈을 쓰는 일이 없도록 만드는 것 같다. 학생에게 정말
좋은 나라다.

　　살로네 사텔리테에 참여할 때도 학교에서 제작비와
운송비, 출품비 등 전시에 드는 모든 비용을 전액 지원해
주었다. 스톡홀름 가구 박람회에서 전시할 때도 전시에
드는 모든 비용을 펀드로부터 지원받았다. 워낙 디자인과
예술을 위한 펀드가 많이 있기 때문에 어렵지 않게
도움받을 수 있다.

Q 경쟁적인 분위기가 없는 것을 학교의 단점으로 꼽았다. 왜 그런
분위기가 형성되었다고 생각하는가? 그곳에서 공부하면서 경쟁이
없는 분위기가 본인에게 어떤 영향을 미쳤다고 생각하는가?

　　A 한국 대학과 핀란드 대학의 다른 점은 학생들의
시간이 다르다는 것이다. 한국 학생들은 늘 시간에
쫓긴다. 우리는 대학에서 좋은 성적과 스펙을 쌓고
졸업해서 빨리 좋은 일자리를 가지거나 커리어를
쌓는다. 그래서 전과나 휴학을 결정하는 것이 쉽지만은
않다. 반면에 핀란드는 나라에서 계속 지원해 주기
때문에 원하면 누구나 언제든지 학교로 돌아갈 수 있다.
학생들은 시간에 쫓겨 급히 어떤 것을 마무리하지 않아도
된다. 하여 서로 경쟁하는 분위기가 없고 모두 각자의
속도에 맞춰서 작업을 해 나간다.

　　예를 들어, 어떤 과목에서 하나의 작품을 완성해야
한다고 해 보자. 그 과목이 끝날 때까지 작품을 완성하지
못할 경우, 나를 포함한 아시안 친구들은 밤을 새서라도
어떻게든 완성해 내려 한다면 핀란드 친구들을 굳이

살로네 사텔리테 전시.

〈시피 체어〉를 위해 직접 만든 몰드.

무리해서 완성하지 않는 편이다. 그 중간 과정을
제출하는 것도 의미가 있고, 학기가 끝난 뒤에도 혼자서
계속 작업을 이어갈 수 있다고 생각한다. 간혹 수업이
끝나고 나서 친구들의 작업이 좀 더 흥미롭게 변하는
경우를 볼 수 있다. 종강해도 교수가 계속 피드백을 준다.
한국과 핀란드의 분위기 중 어느 것이 더 좋다고는 할 수
없다. 가끔은 내가 이 곳에서 너무 열심히 하는 건 아닌지,
내가 이들의 분위기를 흐리는지 의문이 들 때도 있고,
가끔은 이 좋은 작업장 시설을 혼자 누리는 것이 좋을
때도 있다.

Q 한국의 디자인과 핀란드의 디자인은 어떻게 다른가?
A 핀란드에 와서 놀랐던 것은, 많은 시민이 디자인과
예술을 가치 있게 바라보고 그 가치에 맞게 소비할
준비가 되어 있다는 것이다. 학생의 작품도 예술로
인정하며 그러한 사회의 분위기 덕분에 학생 디자이너와

아티스트가 스스로를 평가하는 것도 다르다. 사실 핀란드를 대표하는 큰 산업이 많지 않아서 디자인 자체가 주요 산업 중 하나라고 해도 될 정도다. 그만큼 중요하게 여긴다.

높은 물가로 외식이 잦은 것도 아니고, 밖에서 파티를 하는 문화도 아니다. 이로 인해 사람들이 집에 머무는 시간이 많아 자연스럽게 인테리어 소품이나 가구에 대한 관심이 높다. 한국은 레스토랑이나 외식 산업의 인테리어가 발달되어 있는 반면 핀란드 같은 북유럽 국가에서는 홈 인테리어가 발달해 있는 것도 그 때문이다. 계절별로 옷을 바꿔 입는 것처럼, 홈 인테리어와 가구가 개인의 취향과 정체성을 표현하는 방법 중 하나로 여겨진다.

이러한 차이는 두 나라에서 디자인과 예술이 지닌 사회적 가치와 의미에 대한 근본적인 이해를 반영하는 것 같다. 한국에서는 디자인이 공공 공간과 상업적 맥락에서의 경험을 풍부하게 하는 데 중점을 두는 반면, 핀란드에서는 개인의 삶과 직접적으로 연결되는, 보다 개인적이고 깊이 있는 방식으로 디자인을 경험하는 방식이다.

Q 앞으로의 계획이 무엇인가?

A 일단은 가구 디자인을 계속 하고 싶다. 하지만 인간의 신체가 변하지 않는 이상 가구 자체가 기능적으로 더 이상 진보하는 것이 의미가 없는 것 같다. 더 이상 편안한 가구는 필수적이지 않다. 육체적인 편안함보다는 가구가 정신적으로 인간에게 영향을 줄 수 있는 기능을 가지게 되지 않을까? 가구와 조각품 사이의 영역에 대해 좀 더

연구하고 싶다.

당분간은 핀란드에 남아 개인 작업을 하며 차근차근 앞으로의 계획을 세우고 싶다. 장기적으로는 핀란드와 한국, 혹은 북유럽과 한국을 잇는 아트 및 디자인 플랫폼을 운영하는 것이 목표다. 한국 사람들에게 노르딕 문화와 디자인을 제대로, 그리고 정성껏 전달하는 매개체가 되면 너무 보람찰 것 같다.

강대인의 리딩 리스트

《일마리 타피오바라: 인생과 디자인Ilmari Tapiovaara: Life and Design》

아일라 스벵스베리Aila Svenksberg, 디자인 뮤지엄 핀란드 외, 2014

핀란드의 가구 디자이너로, 20세기 중반 모더니즘 가구 디자인을 주도한 일마리 타피오바라에 관한 책이다. 이 책을 보면 핀란드 현대 디자이너들이 과거 디자인에 어떤 방식으로 영향 받았는지 볼 수 있다.

《위르여 쿡카푸로Yrjo Kukkapuro》

마리안느 아브Marianne Aav 외, 디자인 뮤지엄 핀란드 외, 2003

위르여 쿡카푸로는 1960년대부터 1980년대에 걸쳐 활동했고, 현재 90세가 넘은 나이에도 여전히 활동 중인 디자이너다. 그는 플라스틱 몰딩 작업과 인체 공학적 의자 디자인을 통해 핀란드 가구의 현대화를 이끌었다. 초기에는 핀란드의 미니멀리즘과 모더니즘에 초점을 맞췄고 말년에는 색상, 그래픽, 형태에 집중하며 의자가 공간에서 어떻게 존재할 수 있는지를 탐구했다.

《시모 헤이킬라Simo Heikkilä》
안나 비니스카Anna Wiśnicka, 페리페리아 디자인Periferia Design, 2016

시모 헤이킬라는 1960년대와 1970년대에 활동한 가구 디자이너로, 핀란드 자연을 가구에 어떻게 불러와 반영할 수 있는지에 집중했다. 나무의 재질을 통해 자연을 가까이 할 수 있는 방법을 모색했고, 이 책에 있는 그의 스케치와 디자인은 핀란드 자연을 활용하려는 그의 노력이 고스란히 드러난다.

《나라 없는 사람》
커트 보니것, 문학동네, 2007

커트 보니것은 아무리 심각한 주제여도 언제나 한 점의 유머를 빼먹지 않고 이야기를 쓴다. 그것은 내가 작업할 때 가지고 싶은 자세이기도 하다. 작가는 여러 나라를 옮겨 다니며 굉장히 역동적 삶을 살았고, 책 속에서 소속감의 부재와 개인의 정체성에 대해서 이야기한다. 나 또한 유학생으로서 한국이나 핀란드, 그 어느 곳에도 완전히 속할 수 없는 삶을 살면서 깊게 공감하고 위로받았다.

《변신》
프란츠 카프카, 문학동네, 2011

카프카의 이 작품은 주인공이 갑자기 바퀴벌레로 변해 가족과 사회로부터 소외되는 과정을 그린다. 내가 유학 생활과 새로운 환경에서의 소외감을 느낄 때 많은 위로를 주었다. 사람들과의 미묘한 관계, 생김새와 본질에서 오는 관계 형성에 대해서 철학적인 물음을 던진다.

한국 학생들을 위한 교수들의 조언

내가 가고 싶은 학교의 교수들과 미리 이야기해 볼 수 있다면 얼마나 좋을까? 그들이 학생들을 뽑을 때 가장 중요하게 보는 것은 무엇일까? 그들은 한국 학생들을 어떻게 생각할까?

유럽에서 가장 영향력 있는 디자인 대학의 교수진에게 직접 물었다. 이들은 국제 디자인 교육의 최전선에서 한국 학생을 포함한 여러 외국인 유학생을 지도하고 있으며, 그들이 겪는 어려움과 성공적인 디자인 유학에 대해 깊이 있는 통찰을 가지고 있다.

이 인터뷰는 국제 디자인 교육 환경 속에서 한국 학생이 갖추어야 할 역량, 태도, 그리고 지원 전략에 대한 논의를 담고 있다. 각기 다른 배경을 가진 교수의 다채로운 목소리를 통해, 해당 학교와 학과에서 공부하는 자신을 상상해 보면서, 보다 명확한 유학 목표를 설정하고 자신만의 접근 방법을 세울 수 있기를 바란다.

한국에서는 교수와 학생의 관계가 문화적 특성상 다소 수직적입니다. 외국은 그와 달리 교수와 학생의 수평적 관계를 중요시하지요. 한국 학생들이 외국에서 공부할 때 이러한 문화적 차이 때문에 생기는 장점이나 단점은 무엇인가요?

타냐 로페즈 윙클러(이하 타냐)

| RCA 인테리어 디자인 석사 과정 플랫폼 매터 리더
RCA에서는 독립적이고 비판적인 사고를 장려합니다. 교수진과 학생의 수직적 접근은 종종 지식을 상하 구조로 전달하는 것을 야기하며, 학생이 수동적인 태도를 취하게 하므로 그들의 적극적인 참여를 방해할 수 있습니다. RCA 석사 과정에서는 지식 생산에 적극적으로 참여하는 것이 중요합니다. 이것은 학생에게만 유효한 것이 아닙니다. 학생이 적극적으로 참여하고 질문하는 것은 교수진이 지식을 발전시키는 데 기여하고, 불필요한 반복을 식별하는 데 도움을 줍니다. 즉 적극적인 학생은 교수진이 분야 내에서 관련성을

유지할 수 있는 능력을 키워 주며, 우리로 하여금
계속 생각하게 만듭니다!

니콜라스 르 모인Nicolas le Moigne(이하 니콜라스)
| 에칼 럭셔리 디자인 및 크래프트맨십 석사
| 심화 과정 프로그램 헤드

럭셔리 디자인 및 크래프트맨십 석사 심화 과정(마스럭스)은
열정적인 학생들과 헌신적인 교수진으로 구성되어 있고,
그들은 함께 작업하는 프로젝트를 통해 독특한 경험을
공유합니다. 이것은 상호간의 신뢰에 기반해야 합니다. 학생은
자신의 세계와 관련된 개념을 제시하고, 교수는 창의적이고
혁신적인 결과로 이끌기 위해 자신의 경험을 학생에게
공유합니다. 학교라는 특징적인 맥락에서는 수직적인 부분이
완벽히 없을 수는 없지만, 공통된 목표를 가진 개인들 간에는
매우 평등하다고 볼 수 있습니다.

개러스 라우드(이하 개러스)
| RCA 혁신 디자인 공학 석사 과정 프로그램 헤드

저는 현재 RCA에서 석사생들만 가르치는데 이곳은 그다지
위계적이지 않습니다. 그렇다고 해서 학생들에게 많은 요구를
하지 않거나 높은 기준을 기대하지 않는 것은 아닙니다.
학생에게 건설적인 피드백을 제공함과 동시에 피드백이
다소 강하게 느껴질 수 있는 경우에는 그러한 피드백의 원인을
분명히 밝히려고 합니다. 그 강한 피드백이 결국 학생이
높은 수준의 작업을 만들어 내길 바라는 바람에서 비롯된
것임을 알리는 것이죠.

토르 린드스트란드Tor Lindstrand(이하 토르)
| 콘스트팍 실내 건축 및 가구 디자인 석사 과정 프로그램 헤드

스웨덴의 건축 및 디자인 교육에서 대부분의 교사들은 일부
시간은 강의에, 다른 시간은 자신의 실무에 할애합니다.
이러한 배경 때문에 저는 교육자로서 학생들과의 관계를

직장에서 직원들과의 관계와 같게 유지하려고 합니다.
어떤 사람의 능력을 최대한으로 이끌어내기 위해 어떻게
할 것인지 고민하는 것이죠. 교육의 중요한 목적은 기술적
기능과 예술적 방법을 가르치는 것을 넘어, 학생들의 호기심과
자신감을 증진시키는 것입니다. 독립적이고 주도적인
건축가와 디자이너를 양성하기 위해서는 학생이 자신의
능력을 믿고 스스로 의사 결정할 수 있는 능력을 개발하도록
교육해야 합니다. 위계적 체계에서는 의사 결정 권한이
상부에 있습니다. 이는 단기적으로는 효율적일 수 있지만
참여도와 창의성, 혁신성을 감소시키는 경향이 있습니다.
교육 현장이나 직장에서 나는 도전을 받고 싶습니다. 그 도전을
통해 새로운 지식과 새로운 표현 방법의 잠재력을 함께
탐험할 수 있을 것입니다.

**한국 학생의 디자인 작업이나 접근 방식에서
눈에 띄는 특징과 장단점은 무엇이라고 생각하시나요?
(학습 스타일, 태도, 참여도 등)**

 타냐 일반화하기는 어렵습니다. 저는 한국에서 온 매우 재능
있는 학생들과 함께 일해 왔으며, 각각이 디자이너로서 독특한
목소리를 가지고 있었습니다. 학문적 기초 면에서 대부분이
기술, 뛰어난 직업 윤리, 근면성과 명확한 미학적 방향을
보여 주었습니다. 약점이라면 대부분의 유학생은 처음에는
창의적 탐구 과정의 일부로 실수를 받아들이는 데 어려움을
겪습니다. 즉 '실패를 두려워하는' 경향이 있습니다. 대부분의
국제 학생은 우리 교수들을 감동시킬 '완벽한' 대답을 찾느라
종종 프로젝트가 지연됩니다. 그럼에도 불구하고 저와 일한
대부분의 한국 학생은 비교적 빠르게 자신의 길을 찾고
적극적인 문의를 통해 문제를 해결했습니다.

 니콜라스 마스럭스에서는 학생들이 다양한 럭셔리 브랜드의
관리자들과 직접 미팅하며 브리프를 받고, 그들의 공장을
방문함으로써 현재 산업의 문제점과 니즈에 대해 이해할

디자이너의 유학

수 있습니다. 그동안 한국 학생들이 주어진 브리프에 아주 직관적이고 실용적으로 접근하며 숙련되고 시대를 초월한 디자인을 제안하는 것을 지켜봤습니다. 그들에게서 가끔 브랜드의 기대와 니즈를 넘어 위험을 감수하는 용기가 부족한 경우를 발견할 수 있었습니다. 전반적으로 브랜드의 관점에서 볼 때, 그들이 주어진 브리프에 직관적으로 접근하기 때문에 한국 학생들의 작업은 항상 높이 평가됩니다.

개러스 RCA뿐만 아니라 카디프 대학원에서 한국 학생들을 가르치는 경험을 통해 얻은 인상은 근면하고 자기 주도적이며 높은 수준의 디자인 작업을 수행한다는 것입니다. 한국 학생들은 또한 교수를 매우 존중하나, 영어 실력에 대한 자신감이 부족해서 수업 중 토론에는 적극적으로 참여하지 않는 경향이 있습니다.

토르 스웨덴으로 유학 온 한국 학생들은 새로운 문화에 대해 거침없는 탐험가의 모습을 보여 줬습니다. 그들은 낯선 상황에 자발적으로 부닥쳐서 새로움을 받아들이는 데 주저함이 없었습니다. 한 가지 아쉬운 점은, 많은 학생이 자기 주도적인 프로젝트 관리에 어려움을 느낀다는 것입니다. 누군가에게 무엇을 해야 할지 지시받기보다는 자신이 원하는 것을 명확히 하고 프로젝트를 스스로 이끌고 갈 수 있어야 합니다.

한국 학생은 자신의 문화적 배경을 자산으로 활용하는 데 능숙하며, 스칸디나비아의 문화적 맥락에 그것을 접목시키는 등 독창적인 방법을 보여 줍니다. 두 가지 다른 문화가 어떻게 상호작용하고 서로의 관점을 변화시키는지 관찰하는 것은 매우 흥미롭습니다. 전반적으로 열정적으로 작업에 임하며 새로운 지식을 배우고자 하는 강한 의지를 보여 줍니다.

한국 학생이 유학 중 자주 직면하는 어려움은 무엇이며, 이를 극복하기 위한 제안이나 조언이 있다면 무엇인가요?

타냐 영국으로 오는 한국 학생이 직면할 도전은 모든 국제

학생이 마주하는 도전과 매우 비슷합니다. 자신의 문화와 일부 유사점이 있지만, 영국 문화와 사회에 적응하는 것입니다. 언어와 언어의 뉘앙스 때문에 어려움을 겪을 것입니다. 음식 적응이나 생활비 감당이 어려울 수도 있습니다. 학문적 관점에서 RCA(및 영국)는 현재 교육과정의 탈식민화를 위해 노력 중이며, 유학생의 적극적인 참여와 그들의 고유한 이야기를 가져올 수 있게 하려고 합니다.

니콜라스 다른 아시아 학생들과 비교했을 때, 한국의 학생들은 유학 생활에 최적화되어 있는 것 같습니다. 이는 커뮤니케이션 능력, 경험, 문화, 그들의 가진 열정이 유럽 학생들과 조화롭기 때문입니다. 하지만 많은 학생이 외로움과 향수를 경험합니다. 졸업 후, 많은 유학생이 럭셔리 산업에 대한 경험을 쌓기 위해 유럽에서 취업할 기회를 적극적으로 찾고 싶어 하는 반면, 대부분의 한국 학생은 한국으로 되돌아가고 싶어 했습니다.

개러스 한국 학생을 포함한 모든 유학생이 새로운 문화와 언어를 배우는 데 어려움을 겪습니다. 학습 및 교육 스타일도 다르기 때문에 적응하기가 어렵습니다. 튜토리얼과 팀프로젝트 등 토론을 바탕으로 하는 활동도 쉽지 않을 수 있습니다.

토르 한국 학생들이 해외에서 공부할 때 직면하는 주요 어려움 중 하나는 스웨덴 사회가 다소 폐쇄적이어서 사람들이 마음을 여는 데 시간이 걸린다는 점입니다. 최대한 밖으로 나가 사람들을 많이 만나세요. 전시회 오프닝이나 강의, 또는 공연과 같은 문화 활동에 적극적으로 참여하는 것을 추천합니다. 많은 문화 활동이 영어로 진행되기 때문에 걱정할 필요가 없습니다. 집에만 있지 말고 밖으로 나오세요. 향수병을 느낄 때는 좋은 한국 식당을 찾는 것도 도움이 됩니다. 콘스트팍에는 다양하고 밀도 높은 교환 프로그램과 다양한 국가에서 온 유학생들이 많이 있습니다. 비슷한 상황에 있는 다른 학생들과 관계 맺는 것은 향수를 이겨 내는 데 도움이 될 수 있습니다. 그들과 만나

얼마나 스칸디나비아 문화가 이상한지 공유하고 흉을 보세요.
나아질 겁니다.

한국 학생과 교류하면서 가장 인상 깊은 경험이나 에피소드는 무엇입니까?
타냐 모든 학생이 그들의 작업을 통해 오랫동안 남는 강한
인상을 남겼습니다.

니콜라스 제가 절대 잊지 못하는 한 학년이 있는데, 당시 전체
열다섯 명의 학생 중 네 명이 한국 학생들이었습니다. 그들은
특별하고 독특한 밸런스를 보여 주었어요. 서로 매우 다른
개성과 배경에도 불구하고, 조화로움과 장인 정신을 그들의
디자인에서 느낄 수 있었고, 그들의 수준 높은 작업물은 당연히
브랜드 관계자들을 설득시켰습니다.

개러스 한 학생이 제가 준 점수에 이견을 표한 적이 있었습니다.
이는 부분적으로 우리가 일반적으로 한국에서 그들이 이전에
받았던 성적보다 낮은 점수를 주는 경향이 있기 때문입니다.
그래서 저는 그 학생과 만나 성적과 피드백을 검토하고, 다른
학생이 어떤 작업을 했는지 보여 주어 그의 성적이 왜 그런지
설명했습니다. 그 후 그 학생은 정중히 사과하면서 자신의
점수가 오히려 더 낮게 조정되어야 할 것 같다고 했습니다.

토르 학생들과의 교류를 통해 배운 한국의 건축 방식, 전통 문화
및 생활 방식이 매우 인상 깊었습니다.

한국 학생이 외국 대학의 디자인 프로그램에서 경쟁력을 갖기 위해 필요한 역량이나 자세는 무엇인가?

　　　타냐 한국의 고유한 지적 자원에서 나오는 다양한 의견을 더 많이 듣고 싶습니다. 그리고 그 안에서 기후 변화와 같은 긴급한 이슈들에 대해 대화를 시작하는 것이 중요하다고 생각합니다.

　　　니콜라스 한국 학생들의 학문적·전문적 기술은 학과에서 요구하는 수준을 충족합니다. 현실적이면서도 창의적인 아이디어를 제안할 수 있는 능력과 더불어 완벽한 스케치, 렌더링 또는 목업을 통해 명확하고 정확하게 의사소통을 할 수 있는 능력이 있습니다. 내가 하고 싶은 유일한 조언은, 너무 안정적인 방향을 추구하는 것보다 때로는 조금 더 많은 위험을 감수하라는 것입니다.

　　　개러스 자신의 의견을 소리내어 말하고 실수하는 것을 두려워 하지 마세요. 용기를 가지고 새로운 가능성을 탐험하는 것을 멈추지 말아야 합니다. 새로운 문화를 배우는 것을 받아들이되, 자신이 가진 배경의 강점과 약점 모두 성찰하고 활용하세요.

　　　토르 언어 능력, 열린 마음과 자세, 그리고 용기.

현재 교수님이 속한 학교·학과에 지원하려는 학생이 준비해야 할 것들이 있다면 무엇이 있을까요?

　　　타냐 책을 읽고, 영화를 보고, 갤러리를 방문하고, 세계를 보면서 전 세계적으로 직면한 사회적, 물질적, 기후적 도전에 대응하는 본인만의 고유한 미학적 언어를 개발하세요. 언어 능력과 기술적 커뮤니케이션 기술(CAD 및 기본적인 툴 등)은 중요합니다. 우리 주변 세계와 커뮤니케이션하는 기본 방법(드로잉 등)을 배우고 스토리텔링 기술을 개발하세요.

　　　니콜라스 제가 줄 수 있는 유일한 조언은, 럭셔리 산업이 마주하고 있는 문제에 대해 깊이 있게 이해하는 것입니다.

（左余白縦書き）디자이너의 유학

이것은 현재의 문제들을 직면하고 혁신하기 위해 진실로
필요하기 때문입니다.

개러스 전문적인 수준으로 영어를 공부하세요. 유학 중
여러분의 삶을 훨씬 더 편안하게 해 줄 것입니다. 졸업생의
프로젝트를 참고하고, 그로부터 배우세요. 오픈 데이에 학교에
방문하여 사람들을 만나고 학교에 대한 정보를 얻으세요.
학교의 학생들과 졸업생들에게 먼저 연락하고 관계를
맺으세요.

토르 아무것도 준비하지 마세요. 당신이 가진 것을 그대로
가져오세요.

맺으며

한국으로 돌아와 원래 있던 나의 삶을 찾으려고 애쓰고 있다. 원래의 나, 원래의 나의 삶이라는 것이 있었는지, 있었다면 나는 과연 그때의 삶으로 돌아가고 싶은 것인지, 돌아가는 것은 가능한 일일지, 또 그것이 무슨 의미가 있을지 수많은 의문이 든다. 이 질문들은 당장은 내가 돌아오는 것을 선택했기에 주어진 숙제겠지만, 영영 돌아오지 않는 것을 선택했어도 살면서 언젠가는 어떻게든 마주하고 풀어냈어야 할 문제였을 것이다.

원래 다니던 회사, 원래 살던 동네, 원래 알던 친구들. 모두 그대로인 것 같으면서도 조금씩 변했다. 회사 책상 앞에서 사무실 풍경을 바라보면서, 집 창문으로 동네를 내려다 보면서, 친구들을 만나 밥을 먹으면서 잠깐씩 생각에 잠긴다. 여전하다고 생각하면 내가 유럽에 있던 시간이 사라진 것처럼 느껴지고, 그새 많이 변했다고 생각하면 내가 오래 떠나 있는 동안 놓친 것들을 따라잡기가 버겁다는 생각이 든다.

한국에서 영국으로 떠날 때처럼 영국에서 다시 한국으로 돌아올 때도 환경은 비행기 한 번 타는 것만으로도 순식간에 달라진다. 영국에 처음 도착했을 때 갑작스러운 환경 변화에 적응하기 위해 애썼다. 단것과 쓴 것을 구별할 여유조차 없이 이것저것 닥치는

대로 주워 먹기에 바빴다. 당연히 자주 체했고, 자주 토해 냈다. 하지만 이제 이 새롭지만 익숙한 환경에 다시금 적응해 가며 천천히, 나만의 속도로 모든 것을 경험할 것이다. 좋은 것은 더욱 소중히, 나쁜 것은 그리 나쁘지 않게 받아들이며 나에게 맞는 것이 무엇인지 신중하게 가려 내면서 말이다. 이미 한 번 해 보았으니 두 번 못할 리 없다.

혹시 또 해외에 머물러야 한다거나 환경이 바뀐다고 상상하면 힘들긴 하겠지만 더 이상 두렵지는 않다. 어려운 것을 이겨 내고 나니 두려움이 없어졌다. 그 점이 유학을 하고 나서 달라진 가장 좋은 점이다.

"네가 이제 두려울 게 뭐가 있어."
런던에서 학기 중 엄마가 돌아가시고 난 뒤 아르바이트와 학업을 병행하며 정신을 가누지 못하고 있을 때, 출장 차 런던을 방문한 채원 언니가 말했다. '언젠가는 내가 비슷한 일을 겪을 때 덜 힘들 수 있겠지' 하는 막연한 생각은 있었지만, 스스로의 역치가 높아지는 발전이라고 연결짓지는 못했다. 큰 고난을 겪은 뒤에는 그보다 낮은 강도로 나를 때리는 일들이 더 이상 두려울 리가 없다. 어차피 내가 이미 겪은 일보다는 덜 힘든 일일 테니까 두려움이 성립되지 않는다.

런던에 있는 동안 스스로의 회복 탄력성을 경험했고, 내가 어느 정도의 역경을 극복할 수 있는 사람인지를 인지했다. 그렇게 생각하니 갑자기 웬만한 것들은 다 이겨 낼 수 있을 것 같았다. 무엇을 해내는 성취와 무엇인가를 해내지 못한 사실을 딛고 일어나는 탄력성은 다르다. 이전의 나는 무엇을 해내지 못하는 것이 두렵다기보다 무엇을 해내지 못했을 때 다시 일어나지 못할까 봐 두려움이 컸던 것 같다. 나는 이 시기에 큰 실패와 슬픔에서 내 자신이 어떻게든 다시 살아 나가는 것을 스스로 목격했고, 그로 인해 유학 전보다 훨씬 강해졌다. 이런 강함을 갖추기에 유학만큼 빠르고 효과

적인 것이 없다. 빠르게 실패하고, 여러 번 실패하고, 크게 실패하기 때문이다.

유학을 가기 전 20대 후반의 나는 "눈 감았다 뜨면 마흔이었으면 좋겠어"라는 말을 자주하곤 했다. 당시 힘든 20대를 살고 있던 나는 이보다 힘들게 뻔한 30대를 살아 나갈 자신이 없었다. 더 편해질 것 같지 않고, 더 힘든 날만 앞에 있을 것 같았다. 30대는 무언가 이루어야 하는 나이였으니까. 이루지 못했을 때의 나를 견뎌낼 자신이 없었다.

그곳에서 나는 힘들었고, 이겨 냈고, 강해졌다. 강해져 돌아온 나는 더 이상 30대를 그냥 지나치고 싶지 않다. 내가 겪었던 일련의 실패들 덕분에 나는 훨씬 스스로를 사랑하는 사람이 되었다. 앞으로 더 큰 실패 를 맛본다 해도 그 자리에서 다시 일어선다면 지금보다 더 강한 내가 되어 있을 테니 그것 또한 기다려진다. 내가 실패하고 이룰 것들이 기대되어 마음 속이 간지럽다.

유학을 떠난다는 것은 한국을 떠나 보는 것에 의의가 있다. '떠난다'는 말 자체가 방향성을 가지고 있기보다 본래 처해 있던 곳을 벗어나려는 의지에 더 집중해 있다. 그러니 목적지는 그다지 중요하지 않다. 어느 나라든, 어느 학교든, 일단 지금 있는 곳을 떠나 보는 행위가 중요하다. 지금 현재 나의 상황에서 내가 볼 수 없는 것들을 보려는 노력과 할 수 없는 것들을 해 보려는 용기가 나를 변화시킨다. 그러니 떠나자. 어디든 가자. 내 마음을 불편하고 어지럽게 하는 곳으로. 스스로가 만든 곤경 속에서 울면서, 상처받으면서, 땀을 삐질삐질 흘리면서 배우자. 미래의 나는 지금의 나보다 나를 더 사랑할 것이다.

디자이너의 유학

1판 1쇄 인쇄 2024년 6월 27일
1판 1쇄 발행 2024년 7월 5일

지은이. 설수빈
펴낸이. 이영혜
펴낸곳. ㈜디자인하우스

책임편집. 김선영
디자인. 프론트도어
교정교열. 이진아
홍보마케팅. 윤지호
영업. 문상식, 소은주
제작. 정현석, 민나영
콘텐츠자문. 김은령
라이프스타일부문장. 이영임

출판등록. 1977년 8월 19일 제2-208호
주소. 서울시 중구 동호로 272
대표전화. 02-2275-6151
영업부직통. 02-2263-6900
대표메일. dhbooks@design.co.kr
인스타그램. instagram.com/dh_book
홈페이지. designhouse.co.kr

© 설수빈, 2024
ISBN 978-89-7041-796-7 03600

책값은 뒤표지에 있습니다.
이 책 내용의 일부 또는 전부를 재사용하려면
반드시 ㈜디자인하우스의 동의를 얻어야 합니다.
잘못 만들어진 책은 구입하신 서점에서
교환해 드립니다.

디자인하우스는
독자 여러분의 소중한 아이디어와
원고 투고를 기다리고 있습니다.
원고가 있으신 분은 dhbooks@design.co.kr로
개요와 기획 의도, 연락처 등을 보내 주세요.